Collectif sous la direction de
Michel Allard et Bernard Lefebvre

LE MUSÉE,
UN LIEU ÉDUCATIF

MUSÉE D'ART CONTEMPORAIN DE MONTRÉAL

Le musée, un lieu éducatif

Actes du colloque du Groupe d'intérêt spécialisé sur l'éducation et les musées (GISEM) tenu à l'Université du Québec à Montréal, à Pointe-à-Callière, musée d'archéologie et d'histoire de Montréal et au Musée d'art contemporain de Montréal en 1995.

Cette publication a été réalisée par la Direction de l'éducation et de la documentation du Musée d'art contemporain de Montréal.

Éditrice déléguée : Chantal Charbonneau
Secrétariat : Sophie David
Lecture d'épreuves : Ghislaine Archambault
Conception graphique : Épicentre communication globale
Impression : AGMV Imprimeur inc.

Le Musée d'art contemporain de Montréal est une Société d'État subventionnée par le ministère de la Culture et des Communications du Québec et bénéficie de la participation financière du ministère du Patrimoine canadien et du Conseil des Arts du Canada.

Dépôt légal : 1997
Bibliothèque nationale du Québec
Bibliothèque nationale du Canada
ISBN 2-551-17700-6

Données de catalogage avant publication (Canada)

Vedette principale au titre :
Le musée, un lieu éducatif

Textes présentés lors d'un colloque tenu à Montréal en 1995.
Comprend des réf. bibliogr.
Comprend des textes en anglais.

ISBN 2-551-17700-6

1. Musées - Aspect éducatif - Congrès. 2. Musées et écoles - Congrès. 3. Musées - Fréquentation - Congrès. I. Allard, Michel, 1940- . II. Lefebvre, Bernard, 1928- . III. Musée d'art contemporain de Montréal.

AM7.M873 1997 O69'.15 C97-940580-7

Distribution au Canada :
Diffusion Dimédia Inc.
539, bd Lebeau, Saint-Laurent (Québec) H4N 1S2
Téléphone : (514) 336-3941 — Télécopieur : (514) 331-3916

Distribution en France :
Librairie du Québec
30, rue Gay Lussac, 75005 Paris, FRANCE
Téléphone : (33) 1 43 54 49 02 — Télécopieur : (33) 1 43 54 39 15

TABLE DES MATIÈRES

Le musée, institution d'éducation

Le musée et l'éducation du visiteur

Les moyens éducatifs du musée

L'évaluation de la fonction éducative du musée

En guise de conclusion 4 0 8

Liste des collaborateurs

Michel Allard
Université du Québec à Montréal

Pierre Ansart
Université Denis-Diderot, Paris 7

Nadia Banna
Étudiante au doctorat en sciences de l'éducation
Université de Montréal

Carole Bergeron
Musée de la civilisation, Québec

Suzanne Boucher
Régie du bâtiment du Québec

Marie-Andrée Brière
Étudiante au doctorat en sciences de l'éducation
Université de Montréal

Marcel Brisebois
Musée d'art contemporain de Montréal

Marie Brûlé-Currie
Division de l'éducation
Musée des beaux-arts du Canada

Ginette Cloutier
Pointe-à-Callière, musée d'archéologie
et d'histoire de Montréal

Jean-Pierre Cordier
CNRS
Université René-Descartes, Paris 5

Jean-Claude De Guire
Université de Montréal

Richard Desjardins
Université de Moncton

Colette Dufresne-Tassé
Université de Montréal

Lise Filiatrault
Commission des écoles catholiques de Montréal

Michelle Gauthier
Musée d'art contemporain de Montréal

Vicki Green
Okanagan University College

Luc Guillemette
Musée d'art contemporain de Montréal

Michel Huard
Collège Montmorency, Laval

Richard Lachapelle
Université Concordia, Montréal

Marie-Claude Larouche
Étudiante au doctorat en éducation
Université René-Descartes, Paris 5

Bernard Lefebvre
Université du Québec à Montréal

Hélène Lefebvre
Collège Montmorency, Laval

Francine Lelièvre
Pointe-à-Callière, musée d'archéologie
et d'histoire de Montréal

Tamara Lemerise
Université du Québec à Montréal

Aiofe MacNamara
Université Concordia, Montréal

Anik Meunier
Étudiante au diplôme d'études approfondies,
Université de Bourgogne, Dijon

Hélène Pagé
Musée de la civilisation, Québec

Maryse Paquin
Université d'Ottawa

Pascale Poirier
Étudiante à la maîtrise en psychologie
Université de Montréal

Isabelle Roy
Musée du Bas-Saint-Laurent
Rivière-du-Loup

Monique Sauvé
Étudiante au doctorat en éducation
Université de Montréal

Laurence Simonneaux
École nationale de formation agronomique, France

Barbara Soren
Ontario Institute for Studies in Education, Toronto

Brenda Soucy
Étudiante au doctorat en psychologie
Université du Québec à Montréal

Guy Vadeboncœur
Musée Stewart au Fort de l'île Sainte-Hélène

Andrea Weltzl-Fairchild
Université Concordia, Montréal

Préface

Marie Brûlé-Currie

Nous, les éducateurs de musée, nous avons longtemps eu l'impression de cheminer seuls. Parmi les professionnels de musée, nous tenons depuis toujours, il nous semble, le rôle plus ou moins populaire, et parfois peu envié, de défenseur des droits de nos publics. Mais aujourd'hui, des chercheurs dans les universités s'intéressent à ce que nous faisons et aux besoins de nos visiteurs. Cet intérêt de recherche encore récent nous donne du cœur à l'ouvrage et plus encore, entre autres, des travaux bien menés tels ceux détaillés dans les pages qui suivent. Les textes que vous y trouverez font état de travaux de recherche présentés à Montréal, en juin 1995, par des membres du Groupe d'intérêt spécialisé sur l'éducation et les musées (GISEM), lors de son troisième colloque annuel. La Division de l'éducation du Musée des beaux-arts du Canada est heureuse de s'associer à cette belle et importante initiative.

L'enseignement au musée se dispense dans un lieu bien différent de la salle de classe. De plus, comme on le sait, il s'articule autour d'objets constitués en collections diverses. Dans ce contexte, l'éducateur découvre la portée de son rôle par des actions auprès d'une clientèle variée. L'accumulation de ses expériences le dote peu à peu d'un savoir d'expérience dont il est plus ou moins conscient. On s'étonne parfois de sa manière un peu trop simpliste de décrire son travail. Mais un savoir d'expérience comme celui-là n'est pas toujours très loquace; il se situe en partie au niveau des réflexes et des impressions. C'est un savoir quasi muet qui se cherche une voix.

Expliquer le musée comme lieu éducatif, pour des praticiens, devient alors une prise de parole, un passage de l'acte au mot. Que l'on mette à l'épreuve et par écrit ce savoir surtout acquis dans l'action, représente une étape des plus importantes. Trop longtemps, l'éducation muséale s'est cantonnée dans la pratique sans laisser de traces.

Depuis quelques années, le point de mire de l'action éducative dans les musées est passé des collections aux visiteurs. Sans doute la conjoncture économique actuelle joue un rôle déterminant dans ce changement d'attitude. Aujourd'hui la nécessité pour chaque musée de mieux connaître ses publics n'est plus à démontrer. À cette fin, les musées investissent de plus en plus de temps et d'argent. C'est que l'on reconnaît enfin que tout enseignement se doit de prendre en compte non seulement la matière à divulguer, mais la nature de celui qui apprend. En outre, et cela est surprenant, cette vérité pleine de bon sens s'intègre depuis peu à notre démarche dans les musées. Cette orientation nouvelle en déconcerte plusieurs puisque pendant longtemps la principale raison d'être des musées a été l'entretien et l'enrichissement de ses collections. L'enseignement au musée, selon cette vieille perspective, portait sur les objets des collections sans se soucier des besoins et des attentes des visiteurs. La place de choix que l'on accorde actuellement au dialogue et à l'interactivité résulte sans doute de ce changement. Il faut noter cependant, que ce parti pris pour le public rejoint davantage les intérêts qu'ont toujours partagés les éducateurs. Maintenant la recherche comme outil pour mieux connaître les modes d'appropriation du savoir de nos divers publics s'impose avec encore plus de force.

Les éducateurs de musées sensibles aux enjeux actuels s'ouvrent davantage à la réflexion et à la recherche, et cela en partie grâce à leurs nouveaux partenaires dans les universités. Les chercheurs universitaires les incitent de plus en plus à s'arrêter pour mieux comprendre la nature de l'apprentissage au musée. Loin des simples collectes de données socio-économiques d'il y a quelques années, on

examine aujourd'hui tous les aspects du fonctionnement du visiteur, qu'il soit jeune ou vieux, néophyte ou expérimenté, qu'il visite seul ou en groupe.

Théoriciens et praticiens forment ensemble une équipe formidable comme en font foi les recherches présentées dans ce collectif. Enfin, la recherche et la pratique se rejoignent dans une collaboration fructueuse. Les chercheurs vérifient ici le bien-fondé de leurs théories par des recherches souvent menées dans le contexte même du musée, et les éducateurs acquièrent au contact des chercheurs une voix à leur savoir d'expérience qui est de plus en plus écoutée et respectée au sein même des institutions muséales. Il nous est permis d'espérer que les résultats de ces recherches, et les collaborations qu'elles représentent, profiteront, dans un avenir prochain, aux enfants et aux adultes qui s'aventurent parfois ou souvent dans nos musées. Du même coup, l'éducation muséale gagne enfin ses titres de noblesse.

FOREWORD

Marie Brûlé-Currie

We museum educators have long felt we were working on our own. Among museum professionnals, it seems that we have always played the more or less popular and occasionally unenviable role of being advocates for our public's rights. Today, however, university researchers are beginning to take an interest in our work and in the needs of museum visitors. This recent interest on the part of academics is hearthening, and even more encouraging is the thoughtful and well-organized work that results from it, such as that detailed in the following pages. These texts, which report on the research which is a result of this interest, were presented in Montreal in June 1995 by members of the Special Interest Group on Education and Museums (SIGEM), during its third annual congress. The Education Division of the National Gallery of Canada is delighted to be associated with this admirable and important initiative.

Education at the museum takes place in a far different setting than education in the classroom. Furthermore, as we know, its subject is he objects in our diverse collections. In this context, the educator discovers the scope of his or her role through activities with a great variety of publics. The accumulated experience of these activities gives us a body of knowledge of which we ourselves may not be fully aware. It is sometimes surprising how simplistically we describe our work, but it can be difficult for us to articulate experience-based knowledge because it is partially rooted in reflexes and impression. This knowledge is still searching for its voice. For practitionners, explaining "le musée comme lieu éducatif" (the museum

as an educational setting) necessitates speaking out, translating actions into words. For knowledge that has primarily been acquired through actions to be put to the test of a written record is an extremely important step. For too long, museum education has been an isolated and undocumented practice.

Recently, the focus of education initiatives in museums has shifted from the collections to the visitors. There is no doubt that the current economic context has played a significant role in this change of attitude; today, it has become more necessary than ever for museums to be aware of their audiences, and they are investing increasing amounts of time and money to this end. We have come to realize that all teaching must take into consideration not only the material to be taught, but also the nature of the learner. What is surprising is that this obvious truth has only recently been integrated into the museum teaching process. This new orientation can sometimes be disconcerting. For years the primary purpose of museums was the care and development of their collections, and the focus of museum teaching was on the objects, without taking into account the needs and expectations of visitors. The emphasis that is today being given to dialogue and interactivity is the result of this shift to the public. As well, it should be noted that this change corresponds far more to the interests that educators themselves have always shared. Now, research, as a tool for a better understanding of the ways that knowledge is imparted to our diverse audiences, has become increasingly necessary and important.

Museum educators who are aware of the current challenges are more open to reflection and research, thanks in part to their new partners in the universities. University researchers are encouraging educators to pause and reflect upon the nature of learning in the museum. Today's research is a far remove from the simple collection of socio-economic data of some years ago. It looks at every aspect of visitor operations, whether visitors are young or old, first-time visitors or seasoned museum-goers, attending the museum of their own or with a group.

Together, theoriticians and practitioners make up an impressive team, as is evidences in the research presented in this collection. At last, research and practice have come together in a fruitful collaboration. Researchers are testing the soundness of their theories through research that is often carried out within the context of the museum itself. Educators, through their contact with researchers, are acquiring a voice for the knowledge they have gained through experience. This voice is being heard and respected more and more within the museum. It is reasonable to expect that in the very near future, the results of this research and the collaborative work it represents will benefit the children and adults who are occasional or regular visitors to our museums — and at the same time, museum education is at long last earning its rightful recognition.

À LA RECHERCHE D'UN LIEU ÉDUCATIF

Bernard Lefebvre

« Le musée, un lieu éducatif », expression évocatrice de souvenirs et riche d'espérance. Hier, il s'imposait comme un lieu de culture qui nous haussait dans l'échelle sociale. Aujourd'hui, il prétend appeler tout le monde à partager la jouissance de ses trésors. Malgré la désacralisation généralisée de toutes les institutions, les musées, mêmes les plus récents, habitent des constructions de fière allure qui ne s'apparentent en rien aux grandes surfaces commerciales. N'est-ce pas que la Cité des sciences et des technologies de La Villette à Paris tout comme le Musée de la civilisation à Québec ne ressemblent pas du tout à un pavillon de foire ? Temples profanes de la science ou des mœurs, les musées se rapprochent davantage des cathédrales par leur taille et leur beauté architecturale. Le souffle démocratique du XXe siècle a fait battre les portes des uns et des autres pour y laisser entrer la foule sans pour autant prendre des airs triviaux.

Si les professionnels de musée possèdent maintenant une formation qui se veut davantage spécialisée, voire universitaire et scientifique, les expositions qu'ils préparent s'adressent à des catégories variées de public. Pour communiquer, ils n'ont d'autres choix que d'utiliser non plus la langue savante mais plutôt un vocabulaire adapté à la moyenne de la population.

Sitôt qu'on y est entré, le musée offre un lieu de délices, car là doit résider le bon goût, la beauté dans la disposition de son intérieur comme dans l'arrangement et la présentation des objets ou des œuvres, qu'ils soient de nature artistique, architecturale, domestique ou scientifique, suivant ces vers de Baudelaire :

Là, tout n'est qu'ordre et beauté,
Luxe, calme et volupté.

Serait-ce des coins de paradis dans la ville ou la région que ces centaines de musées qui forment une chaîne garnie de pierres précieuses le long de nos routes urbaines ou rurales? Ils font partie de la cité éducative avec les écoles, les églises, les bibliothèques et les salles de spectacles, sans négliger d'autres lieux de rassemblement comme les salles communautaires, les agoras, les forums, les arénas et les gymnases. Autant de lieux où nous sommes tantôt spectateurs, tantôt acteurs et parfois les deux, dans une relation sociale et interactive. Lieux de formation et d'information, lieux de dialogue, de débat, quelquefois d'opposition et de combat. La vie en société s'y déroule selon les règles d'un contrat social à réinventer pour s'adapter au changement capricieux des mœurs et des coutumes.

Les Écritures avaient raison de proclamer : « Malheur à l'homme seul ». À l'inverse, disons plutôt que le bonheur se partage sans qu'il soit fractionné. Le plaisir de visiter un musée fait partie des moments magiques qui sont créateurs de bonheur.

C'est un truisme maintenant de dire que l'école a perdu l'hégémonie de l'acte éducatif. Cette surenchère sinon cette suprématie relève maintenant d'un passé révolu. En effet, existe-t-il encore un lieu qui ne puisse devenir éducatif? Quant aux musées, les programmes scolaires en recommandent la fréquentation, à de nombreuses occasions, comme moyen didactique par excellence. De leur côté, les services d'éducation qui existent dans les musées tiennent davantage compte des contenus scolaires pour y arrimer leurs projets d'exposition à l'intention des élèves de l'enseignement primaire et secondaire.

Les activités destinées aux adultes font appel à leur participation. En effet, le guide tente d'amorcer avec eux le dialogue sur les objets, les œuvres et leurs auteurs, en sollicitant leurs connaissances, leurs souvenirs, leurs sentiments et leur imagination. L'interactivité est de mise : manipulation d'objets, production en atelier, programmes informatiques. Tant d'artifices n'ont d'autres buts que d'assurer une

plus grande appropriation de faits, de savoirs, de sensations, et de questionner tous ceux qui s'y livrent, que ce soit pendant leur séjour au musée ou au cours des jours et des semaines qui suivent, alors que, par la réflexion, ils approfondissent ce qui a été enregistré en mémoire et que l'imagination continue d'inventer des scénarios à même la matière observée ou expérimentée au musée. Pour les adultes comme pour les enfants, le musée se révèle alors un excellent lieu éducatif.

Les chapitres que contient cet ouvrage comprennent les communications présentées lors du troisième colloque du Groupe d'intérêt spécialisé sur l'éducation et les musées (GISEM) qui a eu lieu à l'Université du Québec à Montréal, en juin 1995. Il était sous l'égide de la Société canadienne des chercheurs en éducation et s'est déroulé lors du congrès annuel de la Société canadienne pour l'étude de l'éducation.

Ce groupe, formé en 1993, répondait au besoin d'échanger des informations, de communiquer les résultats de recherche dans le domaine de l'éducation muséale et de favoriser la critique mutuelle des travaux en cours. L'Association canadienne des chercheurs en éducation a reconnu officiellement ce groupe qui tient désormais des colloques annuels où se rencontrent des professionnels de musée, dont ceux qui s'occupent des services d'éducation, des professeurs d'université qui axent leurs recherches sur l'éducation en relation avec les musées et des étudiants d'études avancées en muséologie, en communication et en sciences de l'éducation.

Le GISEM tint son premier colloque en 1993 à l'Université de Carleton, le deuxième en 1994 à l'Université de Calgary et le troisième en 1995 à l'Université du Québec à Montréal. Le quatrième s'est déroulé en 1996 à l'Université Brock de Saint Catherine's, en Ontario.

Les communications présentées en français ou en anglais lors des deux premiers colloques ont paru dans les publications suivantes :

— *L'Éducation et les musées*, 1994, sous la direction de Bernard Lefebvre, Les Éditions Logiques, 307 pages.

— *Le musée, un projet éducatif*, 1996, sous la direction de Bernard Lefebvre et de Michel Allard, Les Éditions Logiques, 318 pages.

Le présent ouvrage comprend les actes du troisième colloque qui eut lieu à Montréal. Ces ouvrages ont été publiés grâce à l'aide financière du Service des publications de l'Université du Québec à Montréal, du Musée des beaux-arts du Canada, du Musée d'art contemporain de Montréal et du Département des sciences de l'éducation de l'UQAM. Au nom de tous les auteurs, nous les remercions vivement de leur appui.

Ce groupe réunit donc annuellement des gens de musée et des universitaires venant d'institutions francophones et anglophones du Canada et des spécialistes de divers pays. Il émane du Groupe de recherche sur l'éducation et les musées (GREM) de l'Université du Québec à Montréal qui existe depuis 1989 et dont le directeur est le professeur Michel Allard du Département des sciences de l'éducation.

Même si l'on reconnaît au musée une fonction éducative, même si la visite au musée compte parmi les stratégies d'enseignement proposées dans les programmes d'études depuis 1923 au Québec, peu de recherches scientifiques ont été entreprises sur le sujet. C'est pourquoi, dès 1981, le GREM a mis en œuvre un programme de recherche dont l'objectif général consiste à élaborer, expérimenter, évaluer et valider des modèles théoriques propres aux musées.

Depuis la fondation du GISEM, le GREM a toujours assumé la coordination et le suivi des colloques annuels, à partir de son centre de recherche situé à l'Université du Québec à Montréal, en sus de ses tâches spécifiques d'enseignement, de recherche, de direction de recherches et d'administration.

Faire graviter tous les textes recueillis autour de l'axe central que constitue le musée comme lieu éducatif marque l'importance que revêtent les musées dans l'éducation formelle et informelle des citoyens de tout âge, que cette initiative soit prise par le service d'éducation d'un musée ou qu'elle relève des enseignants en réponse

aux recommandations inscrites dans les programmes des écoles primaires ou secondaires.

Pour nourrir la réflexion sur un tel sujet, nous proposons, en première partie, quelques considérations de portée générale. La deuxième partie met en relief les liens existant entre le musée et l'éducation. Suit une troisième partie qui traite des visiteurs. Pour atteindre son objectif, le musée dispose de moyens éducatifs, ce dont il est question dans la quatrième partie de l'ouvrage. La cinquième partie porte l'attention sur les agents de l'éducation muséale, responsables d'aménager les expositions, sur le plan du contenu et de leur déroulement, pour que les visiteurs y trouvent leur enrichissement individuel et collectif. Une dernière partie comprend des textes portant sur l'évaluation, problématique d'actualité en ce temps où la démonstration d'opportunité, de qualité et de rentabilité hante aussi bien les pouvoirs publics que les fondations privées.

Après cette défense *pro domo*, il faut bien le dire, de cet ouvrage et du titre qui le coiffe, plus n'est besoin d'argutie. Il est temps de délivrer le lecteur des entraves de cette présentation, pour l'inviter à tourner les pages de l'ouvrage et à tirer profit des recherches et des rapports d'expérience concernant le musée comme lieu éducatif.

Ce volume invite à prendre une conscience aiguë des bienfaits qu'offre le musée sur le plan de l'épanouissement personnel et social, lors d'une prochaine visite seul, en petits groupes ou avec des élèves.

MOT DE L'ÉDITEUR

Lucette Bouchard

Le Musée d'art contemporain de Montréal est fier d'inscrire ce volume à son répertoire de publications. Tout d'abord en raison de l'importance et de la qualité de l'événement auquel il fait écho. Ce colloque qui s'est tenu entre autres lieux et dates, au Musée d'art contemporain de Montréal, le 4 juin 1996, rassemblait plus de 125 chercheurs passionnés.

Notre institution a pris une part active à l'événement : son directeur, monsieur Marcel Brisebois, la responsable de la Médiathèque, madame Michelle Gauthier, le responsable des ateliers, monsieur Luc Guillemette, et monsieur Michel Huard, alors éducateur au Musée, y ont livré leurs réflexions, puisant et ajoutant tantôt à l'histoire, tantôt à la théorie, tantôt à l'expérience. La publication de leurs textes et de ceux de nos collègues des autres musées et des universités s'est vite avérée une priorité pour les Éditions du Musée.

De plus, ce travail donne au Musée l'occasion de s'associer au groupe de recherche sur l'éducation et les musées de l'Université du Québec à Montréal. Le GREM mène des travaux essentiels au développement et à la réussite des musées. Tous les muséologues témoigneront de la nécessité que des collègues chercheurs observent et orientent leur action.

La collaboration sous toutes ses formes avec ses partenaires des universités, des commissions scolaires, des organismes publics et des regroupements d'artistes constitue une des raisons d'être du

Musée d'art contemporain de Montréal et une de ses sources d'inspiration. En éditant ce livre, le Musée souhaite diffuser et partager les connaissances des chercheurs et réaffirmer son désir de demeurer pour la communauté universitaire un laboratoire riche et ouvert.

Enfin, cette publication, comme toutes ses activités à qui elles sont destinées, permet au Musée de saluer son public, avec toute la reconnaissance qu'il lui doit.

CONSIDÉRATIONS GÉNÉRALES

LA CULTURE MUSÉALE EST-ELLE POSTMODERNE?

Pierre Ansart

En posant la question de savoir si la culture muséale peut être qualifiée de postmoderne, je voudrais aborder simultanément deux problèmes :

Le premier problème concerne la culture ou les cultures contemporaines, et serait de savoir si, en fait, la culture muséale s'inscrit dans les changements, dans les ruptures des cultures actuelles et dans leurs caractères originaux.

La seconde question concerne les débats et les multiples discussions actuelles sur ce sujet : peut-on penser que la culture muséale participe à ces débats, les nourrit directement ou indirectement et, éventuellement, y apporte des réponses?

Questions ambitieuses, assurément, et je ne prétendrai pas y répondre de façon satisfaisante, mais seulement développer quelques hypothèses et ouvrir la discussion. Je ne prétendrai pas non plus donner une définition de la « postmodernité » alors que tant de travaux et de thèses divergentes sont proposés qui cherchent soit à différencier, soit à mettre en continuité, modernité et post-modernité. Je m'en tiendrai à quelques évidences qui sont, peut-on dire, communes à ces réflexions et qui soulignent l'originalité des phénomènes culturels d'aujourd'hui : 1) mondialisation des produits culturels; 2) la création d'une communauté de communication, création, dit-on, d'une communauté communicationnelle; 3) culture aussi en changements permanents, en innovations multiples; 4) culture du divers et du complexe — culture, enfin, ouverte aux croisements, aux rencontres entre les cultures.

Et de même, je ne prétendrai pas enclore la culture muséale dans une définition, puisqu'elle est riche de visages différents, comme les musées sont eux-mêmes divers et multiples; mais il me semble néanmoins que nous pouvons raisonnablement parler au singulier d'une culture muséale dès lors que nous retenons les traits communs qui se dégagent des projets et des pratiques de ces musées dans leur diversité et leur originalité aujourd'hui.

En posant dans ces termes les interrogations, il me semble que l'on pourrait développer trois hypothèses :

Première hypothèse : la culture muséale, peut-on dire, accompagne la postmodernité, elle y prend place : elle en est, en quelque sorte, partie prenante et dynamique.

Deuxième hypothèse à développer : la culture muséale ne se confond pas avec les cultures quotidiennes et les sous-cultures médiatiques d'aujourd'hui : elle entre en polémique avec des formes sous-culturelles actuelles.

Troisième hypothèse enfin : la culture muséale apporte ses propres réponses à certains problèmes non résolus dans le cadre de la postmodernité.

Première hypothèse : **la culture muséale accompagne la postmodernité et y prend place.**

1. L'aspect le plus visible et le plus communément évoqué de cette postmodernité est bien celui de la mondialisation actuelle. Mondialisation des échanges, mondialisation des flux économiques et financiers, universalisation des échanges et des concurrences, flux indéfiniment renouvelés des messages, des images et des informations.

Les musées sont amplement engagés dans ce mouvement de l'universalisation, de la circulation des œuvres artistiques et scientifiques, comme sont engagées dans des échanges internationaux les réflexions sur les muséologies. On doit même ajouter que les musées ont largement anticipé cette universalisation des échanges, sinon en fait, du moins en principe. Lorsque les Conventionnels décrétèrent d'ouvrir le Louvre, le 10 août 1793, ils proclamèrent qu'il s'agissait de libérer les œuvres et de les rendre accessibles à tous, aux visiteurs

du monde entier et non plus aux seuls privilégiés. Cette conception moderne du musée contenait déjà le projet de l'ouverture à tous et des échanges généralisés.

Les musées sont donc bien engagés dans cette universalisation des œuvres artistiques ou scientifiques. Ils vont, plus exactement, au-delà de la simple circulation généralisée : ils ambitionnent de rendre présentes, dans l'expérience, dans la vie quotidienne de tous, les œuvres qu'ils ont choisies.

Par le musée, l'universel est rendu présent dans le quotidien, symboliquement et pratiquement.

Par le Musée des civilisations à Hull, les cultures d'hier, les cultures-autres sont rendues présentes et symboliquement reconstituées dans l'expérience du visiteur québécois ou d'ailleurs, et offertes à chacun. Par le Musée Guimet, la culture chinoise est présente dans Paris, comme, inversement, la culture française ou, à tout le moins, des fragments significatifs de celle-ci sont présents dans Saint-Pétersbourg ou dans Hakone, au Japon. Ce ne sont donc pas seulement des produits utiles et consommables qui circulent, mais, beaucoup plus des fragments culturels qui sont donnés à voir et à contempler, présentés pour émouvoir au sein des sociétés lointaines et différentes. Les musées tentent de faire pénétrer l'universel dans la jouissance du visiteur éloigné géographiquement et culturellement.

2. C'est aussi un thème de réflexion du postmodernisme que de souligner, depuis Mac Luhan, que le monde d'aujourd'hui est un monde de la communication, un monde dans lequel, par la multiplicité des instruments techniques, depuis les médias locaux qui accélèrent les échanges entre les personnes jusqu'aux systèmes internationaux qui relient les individus et les groupes au niveau de la planète, le monde actuel est devenu un monde en communication permanente, un « grand village », et la communication, non plus seulement un instrument, mais une activité multiforme et une véritable force internationale.

Les musées sont, comme l'on sait, fortement engagés dans cette pratique de l'universel par les communications généralisées et

de plusieurs manières : par la circulation mondiale des œuvres, par la communication universelle des modèles muséaux, par l'universalisation des débats et des projets, par la circulation des personnes concernées par tout ce qui concerne les musées, depuis la conception jusqu'aux expositions. Et l'on sait combien, aujourd'hui, les conceptions, les idées neuves sur les muséologies, les recherches sur les fréquentations, les liens entre les différents publics et les musées, font l'objet d'une circulation généralisée appelée à se poursuivre.

Mais, là encore, le musée crée et généralise des communications d'un genre particulier. Habermas a bien montré l'émergence d'une communauté communicationnelle à finalité politique, et par cette voie, la mise en place des échanges politiques et la création historique d'un espace public par la communication. L'action des musées est différente : le musée engendre une communication non polémique, une communication dans et par l'imaginaire. Les visiteurs du musée qui s'arrêtent devant une statue de Michel-Ange à florence, réalisent, sans polémique ni rivalité, une communication muette dans l'affectif, dans l'étonnement, l'admiration, la méditation rêveuse. Les musées créent une toute autre communication par la rencontre silencieuse des sensibilités.

3. C'est encore un thème des théoriciens de la postmodernité que celui de l'explosion des changements sous la forme des créativités multiples. Les philosophes de la postmodernité qui ont largement emprunté leurs thèmes à l'histoire de l'art mettent l'accent sur les ruptures, sur, par exemple, le dépassement, dans la pensée postmoderne, de toutes les avant-gardes artistiques. Jean-François Lyotard qui a largement participé à cette importation dans la réflexion culturelle des thèmes issus du modernisme artistique, souligne que le postmoderne ne se soucie plus de se justifier, comme le faisaient les avant-gardes, par des évolutions, des généalogies que l'on prétendrait poursuivre ou dépasser. Le postmoderne, pense-t-il, se caractérise par la multiplicité des inventions, des créations, par l'explosion de la créativité, par l'abandon des évolutionnismes et du culte du progrès. Il y aurait donc, dans le postmoderne, une

nouvelle liberté par rapport au passé; le postmoderne serait plus proche par cet esprit des bousculeurs, des insolents, plus près des anarchistes ou de Nietzsche que des philosophes de l'histoire comme Hegel, Marx ou Auguste Comte.

À leur manière, les musées d'aujourd'hui ont beaucoup de rapports avec cette explosion des créativités. On le voit en de multiples pratiques, dans l'invention des nouvelles muséologies, dans l'invention permanente de nouvelles expositions et de nouvelles conceptions des expositions, ou encore, et si clairement, dans l'invention de nouveaux musées scientifiques et leur réinvention permanente. Et même dans le cas où le musée est voué à constituer un seul lieu de mémoire, ou à présenter les œuvres conservées, aucun, s'il a quelques moyens, ne se contente d'entasser les objets sans réinvention. Il importe d'inventer les moyens de rendre présent le passé et de lui donner un sens.

Quant au visiteur, il peut, ou non, suivre les suggestions qui lui sont faites, ou les choisir; il prend ses propres distances et n'est pas contraint de se soumettre à une histoire toute faite et à une généalogie. De même que l'artiste contemporain n'est plus obligé de suivre une tradition artistique ou invité à démontrer qu'il l'a dépassée, le visiteur des musées multiples, de sciences, d'arts, de techniques, se trouve en face d'expériences à mener, en face d'histoires multiples, tantôt chronologiques, tantôt comparatives, en face d'objets tantôt contextualisés, tantôt arrachés à leur contexte et traités pour leur seule valeur esthétique. Le visiteur va, selon sa propre culture, selon ses curiosités ou ses humeurs, selon qu'il est guidé ou non, choisir ses admirations et créer, en quelque sorte, son propre musée dans le musée.

4. Enfin, nos théoriciens de la postmodernité nous disent encore que l'ère postmoderne est marquée du sceau de la complexité. C'est un thème qu'a beaucoup développé Edgar Morin, disant à la fois que le monde en s'unifiant fait aussi apparaître l'indéfini de ses complexités, et que la pensée qui convient à ce monde est, par-delà toutes les pensées schématiques, la pensée ouverte à l'hypercomplexité.

Mais quelle meilleure école, en ce sens, que les musées? Certains musées, certes, consacrés à un métier, par exemple, ou à un peintre, à un objet exceptionnel, paraissent plus près de la pensée traditionnelle procédant par schémas simples et analytiques. Mais ceux-là mêmes réunissent des éléments divers et suggèrent des associations indéfinies. Quant aux différents musées, quelles diversités ils nous proposent! Depuis les tombeaux égyptiens jusqu'aux musées de sciences naturelles! Depuis les grottes de Lascaux jusqu'aux musées de l'automobile! Diversité exponentielle des thèmes depuis les musées d'art liturgique jusqu'aux musées des instruments agricoles, etc., etc. Et dans les grands musées, à la fois des époques différentes, des œuvres venues de tous les coins du monde, les traces de cultures multiples, signes d'expériences humaines inépuisables de variété et de complexité.

Aussi bien n'est-il pas faux de penser que le musée est un lieu éminent de formation des esprits au monde nouveau dans lequel nous sommes entrés. S'il est vrai que les musées participent intimement à leur manière à la pensée postmoderne, ouverte sur le monde, traversée par les communications, créative, hypercomplexe, on peut penser que la familiarisation avec la culture muséale nous amène, à travers l'étonnement, à travers l'émerveillement, aux habitudes sensorielles et intellectuelles dont nous avons besoin pour nous mettre à l'unisson de l'expérience actuelle du monde.

Deuxième hypothèse. Cependant — et ce sera notre deuxième hypothèse —, si la culture muséale est, en partie, en accord avec cette pensée postmoderne, cela ne signifie pas qu'elle soit passivement immergée dans le flux des cultures et des sous-cultures d'aujourd'hui, et qu'elle se confonde avec des changements actuels, sans distinction, sans différenciation. En fait, **la culture muséale n'est pas neutre dans ces multiples tensions**, oppositions, concurrences, conflits qui opposent les cultures et les sous-cultures d'aujourd'hui. Et, puisque certains essais sur la postmodernité suggèrent que toutes les formes culturelles actuelles seraient, à peu près, au même titre, marquées du sceau de la postmodernité, des distinctions doivent être nettement soulignées.

Il se peut que les images que nous voyons sur notre écran par le réseau Internet représentent la statue exposée dans un musée et lui soient formellement fidèles que cette image de la *Victoire de Samothrace* soit bien celle de la statue conservée dans la Section de la sculpture grecque au Louvre, mais ce n'est, en fait, qu'une apparence, une image.

Les musées sont des lieux différents, des lieux à part, où les structures fondamentales du temps et de l'espace sont absolument différentes des structures qui nous entourent, dans notre vie quotidienne. Des lieux dans lesquels nos rapports obscurs, nos rapports sensibles au temps et à l'espace sont profondément différents.

1. Les musées sont des temples des temps perdus et retrouvés. On l'a maintes fois répété, les musées sont aussi des conservatoires, qu'ils conservent et nous présentent les fresques du Parthénon, un instrument aratoire du XIXe siècle ou un sous-marin de la Seconde Guerre mondiale. Le musée arrête le temps, retient le visiteur devant un fragment d'une époque ou infiniment lointaine, ou plus récente, et le replonge dans ce temps-autre, dans un temps qui n'est pas le sien et qui n'est plus dans l'écoulement temporel.

Cette conservation et cette recréation du passé sont des opérations qui nous sont devenues familières, mais qui sont, en fait, à contre-courant de la culture de tous les jours, de la culture qui fait notre vie de citoyen. Dans notre vie professionnelle et, plus encore, dans notre vie de consommateur, nous sommes entraînés dans le monde de l'éphémère, du temps court et précipité. Le citoyen d'aujourd'hui, dans l'entreprise, doit être prêt à accepter les changements, ou mieux à les provoquer; il doit être prêt à abandonner ses productions d'hier et ses habitudes rapidement qualifiées d'obsolètes. Il doit, dans la consommation, changer ses objets et c'est une leçon harcelante que ne cessent de nous répéter les publicités que notre bonheur, nos plaisirs viendront de l'abandon de nos habitudes. « Il faut oublier », nous répètent la culture et les sous-cultures quotidiennes. Les musées sont tranquillement aux antipodes de cette culture de l'éphémère.

Il s'agit bien d'une toute autre attitude face au temps et face au passé. Car il ne s'agit pas seulement d'exhumer des traces du passé et de les montrer comme on pouvait le faire dans les expositions d'autrefois, il s'agit, aujourd'hui, et autant qu'il est possible, de redonner vie à ces traces, de leur redonner sens, de les inscrire dans un passé intelligible et prenant sa place dans l'expérience présente. D'où aussi, comme l'on sait, une culture muséale vivante, traversée de discussions, de contestations et parfois de polémiques. Quand on a, en France, construit les musées de la Seconde Guerre mondiale, fallait-il plutôt insister sur l'histoire de la Résistance française ou plutôt sur les combats de la Libération? ou plutôt sur le régime nazi? ou plutôt sur les camps d'extermination? etc. Et, puisque l'on avait des traces de tous ces faits, que fallait-il plutôt choisir, et donc comment réécrire l'histoire? Non seulement l'on aspire à conserver le passé, à prendre pleinement au sérieux l'histoire, à en faire du présent, mais on en fait aussi une vraie question et un problème.

Arrêter donc le temps, aller à l'encontre de cette pression qui nous cerne hors du musée, et nous pousse à oublier.

Cette rupture par rapport à la vie quotidienne, nous la vivons à chaque pas dans la visite du musée où nous voyons les uns et les autres s'arrêter, fût-ce un moment, devant l'objet qu'ils ont élu. S'arrêter, tourner autour de la statue, examiner un détail d'un tableau, comme si, un instant ou davantage, ils savaient arrêter le temps, sans se soucier des injonctions du dehors, pour établir là, avec l'œuvre, une rencontre hors du temps quotidien. Comme l'écrit à peu près Shopenhauer au sujet de cette rencontre avec l'œuvre d'art : « Reste immobile devant elle et attends qu'elle te parle. »

2. Autre temps, autres espaces aussi. L'espace du musée est bien un autre lieu, parfaitement différent des espaces publics parcourus de bruits, d'incitations permanentes, d'agressions. Lieu de résistance contre les sollicitations du dehors, lieu construit pour le recueillement et que l'on peut, par certains aspects, rapprocher des lieux de culte.

Lieux très particuliers que sont, par exemple, les sites historiques, souvent des lieux désaffectés que l'on transforme en monuments à la mémoire. Fort-Chambly ou le Musée Stewart au Fort de l'île Sainte-Hélène. Lieux qui échappent aux logiques dominantes, à l'agitation de la production, du commerce, aux stress de la ville. Lieux hors des espaces utilitaires, protégés, saturés de significations, à la fois par le passé qu'ils évoquent, et par les objets présentés qui, tous, sont des supports pour l'imaginaire. Lieux qui échappent aux logiques quotidiennes et qui ont vocation d'en créer d'autres. Autres combinaisons de temps et d'espaces, autres expériences qui ont, comme l'on dit souvent, un caractère magique où le visiteur est transporté ailleurs.

Et néanmoins, lieu conçu pour accueillir chacun, lieu ouvert où toutes les précautions sont prises pour que le visiteur puisse être libre de s'émerveiller ou d'expérimenter. Et, là encore, le musée fait rupture avec nos cultures ordinaires. Si tout est fait dans d'autres espaces publics pour mon agrément, c'est pour obtenir quelque chose de moi, mon achat, ou, dans une réunion politique, mon bulletin de vote. Au musée, une fois passé le seuil, les gardiens ne sont là que pour garantir ma liberté et la sécurité. On ne me demandera ni mon temps, ni ma crédulité, ni mon argent, tout le musée est conçu pour garantir mes plaisirs et la liberté de mes goûts.

3. Les oppositions sont si tranchées qu'on pourrait les resserrer en quelques formules :

Pour exprimer la rupture entre le temps retrouvé des musées et la culture de l'actuel qui est celle de nos médias, nous pourrions dire : **respect du passé contre banalité de l'éphémère.**

On pourrait dire aussi, en une formule : **libre jouissance contre volonté de puissance.** Nous sommes entourés de forces, forces économiques puissantes, animées par un dynamisme d'expansion et de domination; nous sommes cernés par des forces commerciales, des forces politiques, sociales, soutenues par des volontés de défense, d'affirmation, de domination auxquelles, de quelque façon, nous participons dans notre vie de tous les jours. Le musée a de tout

autres finalités et construit un lieu de résistance, un refuge pour la jouissance.

Sacralisation contre banalisation. Assurément nous vivons dans un monde profane, où chaque objet n'est qu'une chose dans une logique d'utilité. Le musée redonne à l'objet conservé un caractère d'exception et de centralité.

Magie contre prosaïsme, contre marchandisation.

Disons encore : **ouverture à tous contre fermeture** et sélection.

Nous savons combien les pratiques quotidiennes, celles, en particulier, de la consommation, sont sélectives et, pour beaucoup, recherchées parce que distinctives. Le musée, tout au contraire, est ouvert à tous, quelles que soient sa culture, ses origines et ses appartenances : le musée offre comme le symbole permanent de la culture universelle. En écho à l'antique formule « Que nul n'entre ici s'il n'est géomètre », chaque musée pourrait inscrire sur son fronton : « Que chacun entre ici, s'il veut s'émerveiller s'instruire, rêver, imaginer... »

Est-ce que ces caractéristiques originales se retrouvent dans la culture postmoderne ? Ce n'est pas certain, et dans la mesure où, tout au moins pour certains, la culture postmoderne serait déjà en acte dans les formes actuelles de la communication ou des productions sans frontières, on peut douter que la culture muséale se confonde, se dilue dans la culture postmoderne ainsi définie.

Et nous en venons à notre troisième hypothèse selon laquelle la culture muséale pourrait être non seulement une voie originale dans ce monde d'aujourd'hui, mais, dans une certaine mesure, une réponse, une voie de solution, à des problèmes inhérents à la pensée postmoderne, et non résolus.

Troisième hypothèse : **Les réponses de la culture muséale aux problèmes du postmodernisme**.

Retenons trois grands problèmes posés et non résolus au sein de la pensée postmoderne : le problème des identités, le problème de l'individualisme et celui de l'éthique.

1. Les théoriciens du postmodernisme situent leur réflexion au niveau de l'universel comme si le monde était un tissu homogène et

comme si cette forme de culture était ou allait être universellement réalisée. D'où, souvent, l'impression d'irréalisme, d'abstraction ou de verbalisme que nous avons en lisant ces textes qui veulent ignorer la pluralité des cultures. En fait, la question des réalités identitaires reste un problème en suspens et souvent non pensé au sein de ces réflexions. De sorte que nous voyons une opposition insurmontée entre ce discours universalisant et la vitalité des cultures concrètes.

La culture muséale, au contraire, ose poser ces problèmes et apporter sa propre réponse. Il s'agit clairement pour les muséologues de reconnaître, d'approfondir, de défendre les identités, de préserver les cultures particulières et les signes identitaires, de s'en faire, éventuellement, les défenseurs. Nous connaissons bien cet intense respect des musées pour les cultures et les identités d'aujourd'hui et d'hier.

Mais, simultanément, le sens de cette action est de rendre ces identités culturelles accessibles à tous, connaissables et attractives pour tous.

Et ce n'est pas un combat facile qui est ici mené et qui ose composer l'identitaire, l'unique et l'universel, le fermé et l'ouvert. On le voit bien dans ce long combat qui a été mené pour que les lieux de culte (les églises, les synagogues, les mosquées) puissent être à la fois des lieux sacrés pour les fidèles et des lieux de connaissance, de découverte, pour les dits infidèles.

Kemal Ataturk a fait scandale à Istanbul lorsqu'il a fait ouvrir la Mosquée Bleue — ou basilique Sainte-Sophie —, et cette ouverture reste un point de litige entre les musulmans intégristes qui demandent que cet édifice soit reconnu comme mosquée et soit fermé aux non-musulmans. Ce combat des intégristes turcs, qui se renouvelle en bien d'autres endroits au sujet de l'ouverture des lieux de culte, illustre bien l'importance des enjeux symboliques et l'originalité de la réponse muséale.

2. Deuxième problème posé et non résolu par les théoriciens de la culture postmoderne, le problème permanent de l'individualisme. Tous ces théoriciens n'apportent, certes pas, les mêmes réponses à ce

sujet, néanmoins plusieurs d'entre eux semblent penser que l'homme postmoderne vit dans un univers dépouillé, dénué de toutes valeurs (dans *L'Ère du vide*, selon le titre d'un ouvrage de Gilles Lipovetsky); l'homme postmoderne serait et devrait être dépourvu d'attaches et d'engagements, tout à l'opposé en cela de l'homme de l'engagement que prônait Sartre dans les années 50.

La culture muséale ne fait pas profession de répondre à ce problème de l'individualisme — qui a été posé voici près de deux siècles et qui est sans doute un problème permanent —, mais sa pratique contient des éléments de réponse.

La culture muséale n'est ni une réponse nihiliste (telle qu'on peut en trouver chez certains postmodernes), ni une réponse de l'engagement aveugle. La culture muséale n'invite pas au scepticisme, ni au détachement, elle invite au plaisir, à la jouissance, elle invite à s'intéresser, à se réconcilier avec la science ou l'art.

Mais, simultanément, les musées sont des écoles de tolérance, et autant de remparts contre les fanatismes, car si un musée exalte une cause, c'est simultanément pour en faire l'objet d'une réflexion distanciée. Et si un musée exalte une cause, un autre en exalte une autre, sans exclusive.

Ce à quoi appelle la culture muséale, ce n'est ni à la vacuité angoissée du nihilisme, ni à l'enfermement dans une culture sclérosante, mais à étendre l'expérience, à élargir les connaissances pour les intégrer et s'en renforcer.

Et c'est peut-être là une troisième réponse, ou l'esquisse discrète d'une troisième réponse :

3. La question permanente de l'homme et de l'humanisme.

Là encore, les philosophes de la postmodernité n'ont pas des réponses identiques à cette interrogation à laquelle ont tenté de répondre les religions et les idéologies politiques. Mais, pour beaucoup d'entre eux, l'homme postmoderne se définit surtout négativement : c'est l'homme de Nietzsche qui a perdu enfin ses illusions, l'homme de Stirner pour qui toutes les croyances et les philosophies ne sont que des mots aliénants, et qui proclame : « J'ai

fondé ma cause sur rien », c'est-à-dire sur le moi seul. Et Michel Foucault évoquait un moment l'idée de la fin de l'homme : il dessinait le destin d'un homme dépersonnalisé, dévoré par les mécanismes et les structures, et marchant vers sa disparition.

L'image que la culture muséale construit discrètement, à mi-mots de l'homme de demain, est parfaitement éloignée de ce nihilisme.

Les musées ont la vocation, peut-on dire, d'appeler le visiteur à la jouissance de l'émerveillement, de la curiosité, et, d'autre part, à la lucidité :

Jouissance de la curiosité, de la surprise, de l'étonnement. C'est ce que disait Bruno Bettelheim : « C'est cela le rôle des musées, surtout pour les enfants : les enchanter, au sens fort du terme, leur donner une chance de s'émerveiller... » (dans *Le Poids d'une vie*).

Mais, et l'on peut surtout penser ici aux musées d'histoire : les musées sont aussi des écoles de lucidité. Le Mémorial de Cæn, le Musée de Berlin sur la Seconde Guerre mondiale et tant d'autres sont des rappels à la lucidité et, aussi, des appels évidents à la paix.

Le visiteur n'est appelé ni à l'angoisse du vide, ni non plus à la naïveté de l'illusion. La culture muséale trace l'image d'un autre homme, émerveillé, curieux, critique et lucide.

Est-ce là une utopie? Et ce sera ma conclusion. En effet, peut-on dire, la culture muséale comporte une dimension utopique.

Il ne s'agit de rien de moins que de rapprocher librement les hommes, tous les visiteurs quels qu'ils soient, de les rapprocher dans la curiosité, dans l'émotion, dans le plaisir, par-delà les divisions sociales multiples, et dans la connaissance lucide.

Et sans doute est-ce ce qui fait défaut à la pensée postmoderne actuelle qui manque d'utopie crédible.

Le musée est, en soi, une U-topie réalisée, un autre lieu, et U-chronie, un autre temps. Il offre à tous un lieu heureux et un moment heureux (une EU-topie, et une EU-chronie). C'est déjà un lieu thérapeutique, un lieu qui nous permet d'échapper à la

rationalité stressante. C'est aussi une utopie pour demain : l'image d'un monde fait d'hommes et de femmes avides d'étonnement, à la fois fervents et critiques, passionnés et passionnément tolérants. D'où, sans doute, cette euphorie tranquille qui règne dans tant de musées.

L'ÉDUCATION À L'ART EST-ELLE L'APANAGE DES HISTORIENS DE L'ART?

Marcel Brisebois

Telle est la question volontairement provocante que j'ai choisie pour coiffer cet exposé. Elle pourrait laisser entendre que certains, en vertu d'une compétence qui leur est reconnue par les universités, considéreraient comme inhérente à leur profession la capacité ou la responsabilité d'éduquer à l'art. Elle pourrait encore suggérer, venant d'un directeur de musée, un questionnement sur la formation requise pour travailler au sein d'une institution qui a pour fonction d'éduquer à l'art. S'il est vrai que la moitié de la réponse se trouve déjà dans la question, il importe de saisir ce qui est en cause ici : il s'agit d'éducation, d'histoire de l'art et de musée. Qu'en est-il de l'enseignement de l'histoire de l'art dans un musée? Comment concilier la nécessité d'une vision historique et la transmission des connaissances qu'elle exige avec l'urgence de prendre en considération le rôle actif et critique du visiteur de musée? L'éducation à l'art peut-elle être l'apanage de spécialistes aux compétences très pointues? Telles sont les questions que j'aimerais partager avec vous.

Au cours des années 60, les artistes ont forcé les musées à reconsidérer leur raison d'être au sein de la société. L'art de ces années-là est un art spectaculaire qui se manifeste par une succession accélérée de mouvements innovateurs. Il a recours à des supports nouveaux. Il expérimente des matériaux jusque-là inconnus. Il invente des techniques. Il tend au grand format. Il élargit la dimension plastique de l'image en y introduisant le mouvement et

la lumière. La découverte du sol et du plafond comme éléments intégraux de l'œuvre, au détriment de la cimaise et du socle, et finalement les installations dans des espaces entiers exigeront du musée qu'il modifie ses pratiques traditionnelles de présentation des œuvres. Plus encore, certaines créations sont de nature telle que seule une exposition dans le cadre d'un musée peut leur conférer un caractère artistique. Beaucoup d'artistes se sont mis à travailler pour le musée alors que précédemment ils créaient des œuvres appelées à s'insérer dans le contexte de la vie quotidienne, qu'elle se déroulât dans les demeures bourgeoises, les églises ou les édifices publics. Certains en sont même venus à considérer le musée plus comme un atelier de travail que comme un lieu de consécration. De là à contester la fonction traditionnelle du musée, à exiger qu'il réponde plus adéquatement à la situation et à la dynamique de l'art d'aujourd'hui et que les artistes soient associés à sa gestion, il n'y avait qu'un pas, et il fut franchi. Poussant encore plus loin, les artistes en sont venus à déclarer, comme Carl Andre : « L'art c'est ce que nous faisons. » Ce à quoi répliquait Werner Hofmann, qui fut successivement directeur du Musée du XXe siècle de Vienne et directeur du Hamburger Kunsthalle : « L'œuvre d'art a la destination que lui assigne l'espace muséal. » À l'exigence totalitaire de l'artiste répondait la détermination de l'institution muséale de trancher entre ce qui est art et ce qui ne l'est pas.

Cette controverse n'est pas sans rappeler les discussions qu'entraîna en 1792 la création, par l'Assemblée nationale, d'un Muséum dans la Grande Galerie du Louvre. Les deux principaux protagonistes en sont Jean-Louis Roland, ministre de l'Intérieur et mari de la célèbre Manon Philippon, et Jean-Baptiste Le Brun, marchand, écrivain d'art et mari de la non moins célèbre artiste Élisabeth Vigée-Lebrun. Le débat porte sur la vocation du musée : doit-il, pour instruire, offrir un spectacle visuel ou plutôt proposer un discours historique sur l'art ? Il porte aussi sur la compétence de ceux à qui est confiée la gestion du patrimoine national.

Le Muséum national est, à l'origine, une réponse à une revendication critique adressée au pouvoir afin d'obtenir la « libre

communication » de ses collections d'œuvres d'art tout en en garantissant la sauvegarde. C'est ensuite, après la nationalisation des biens de l'Église en 1790 et la confiscation des biens des émigrés en 1791, la volonté d'échapper à la tentation iconoclaste installée dans la conscience révolutionnaire en assurant la conservation des œuvres considérées non plus comme symboles de l'Ancien Régime mais comme objets culturels. C'est dans ce contexte que Roland, dans un message au président de l'Assemblée législative, dénonce la « spoliation vraiment scandaleuse et non moins effrayante des œuvres d'art entachées de royauté, de féodalité et de superstition » et « demande à assumer la responsabilité de la protection et de la conservation de toutes celles qui se trouvent dans les "maisons nationales" », c'est-à-dire les églises et les couvents, le Louvre et les Tuileries, et les demeures des émigrés. L'Assemblée nationale donnera raison à Roland et lui accordera l'autorité de fixer les principes de la politique qu'il entend mener. Le 1er octobre 1792, il crée la première structure administrative du musée : la « Commission du Muséum » et en nomme les six membres. Une large prépondérance revenait aux artistes : ils étaient cinq sur six, le sixième étant censé représenter « les sciences utiles aux arts », en l'occurrence les mathématiques. La lettre de mission indique aux commissaires le mandat du Muséum et leurs responsabilités :

> Sur le rapport fait au Conseil exécutif provisoire par le ministre de l'Intérieur, spécialement chargé par sa place et par les décrets particuliers de l'Assemblée nationale d'ordonner, dans le Louvre et les galeries dépendantes, les dispositions nécessaires pour l'emplacement de tous objets d'arts de nature à composer un Muséum national, de surveiller ces dispositions de manière à ce que chaque objet soit vu sous son exposition la plus avantageuse et conservé dans son meilleur état, le tout à dessein de commencer et de suivre un plan d'organisation pour ce Muséum destiné à devenir public, à offrir aux artistes pour leur instruction et aux arts pour leur progrès la jouissance des richesses nationales qu'on y rassemblera, enfin à devenir le centre d'attraction des amateurs éclairés et des hommes d'un cœur pur qui, favorisant les délices de la nature, trouvent encore des charmes dans ses plus viles imitations.

Programme bien imprécis, tant en ce qui concerne les travaux d'aménagement du bâtiment que la présentation du patrimoine dont on ne saurait se contenter de dire qu'elle doit être « la plus avantageuse », ou encore l'ouverture au public : mais quel public? Les hommes d'un cœur pur? Des artistes? Des connaisseurs?

Une voix allait bientôt s'élever pour affirmer ouvertement et fortement que les artistes n'ont pas la compétence pour organiser le Muséum, mais que « les seuls connaisseurs peuvent le porter au degré de splendeur qu'il doit atteindre ». En effet, selon Le Brun :

> Les artistes ne peuvent concourir efficacement à la formation du Muséum parce que, toujours occupés de leur art, ils n'ont pu visiter les principales collections de l'Europe, ni étudier chaque jour, à chaque instant, la manière des différents maîtres. Pour former des cabinets, il faut avoir beaucoup vu, beaucoup comparé, parce qu'alors ce sont les résultats de l'expérience que l'on met en pratique. J'ajoute que les connaisseurs doivent seuls former le Muséum parce qu'ils ont acquis toutes les connaissances pratiques qui, comme je viens de le faire voir, manquent aux artistes, parce qu'eux seuls peuvent juger du mérite ou du peu de valeur d'un tableau, dans quelque état qu'il soit, placer les objets qui doivent faire partie du Muséum de manière à former un ensemble imposant.

Avec Roland, Le Brun partage la conviction d'une corrélation entre la liberté politique et sociale, d'une part, et le développement des arts, de l'autre. Grâce au règne du « génie de la liberté », la France deviendra une Grèce nouvelle. Mais les deux hommes tiennent des positions inconciliables sur la fonction essentielle du musée et sur la compétence des personnes qui en assument la responsabilité. Cette divergence tient en une simple phrase : « Tous les tableaux doivent être rangés par ordre d'école et indiquer, par la manière dont ils sont placés, les différentes époques de l'enfance, des progrès, de la perfection et enfin de la décadence des arts. » Apparemment, ce discours semble se rattacher à la fois aux conceptions de Roger de Piles sur les écoles nationales tel qu'il apparaît dans *L'Abrégé de la vie des peintres* et la vision anthropomorphiste de Vasari qui assimile l'évolution des arts au cycle vital de l'homme voué à passer de la

naissance à la mort. En réalité, derrière une maladresse de forme et d'expression, Le Brun se rallie à une conception nouvelle du spectateur de l'œuvre d'art, marquée par la pensée de Winckelmann exprimée dans son *Histoire de l'art de l'Antiquité* et diffusée à la fin du XVIIIᵉ siècle dans toute l'Europe. Le Brun en appelle à l'expérience. Comme il ne cesse de le rappeler, il est celui qui « a vu », appliquant un précepte fondamental que Winckelmann ne cesse de répéter : « Va et vois. » Dans cette expérience s'enracinera une réflexion sur les rapports de l'œuvre d'art au temps, basée sur une connaissance approfondie des écoles, c'est-à-dire de la relation des œuvres d'art à l'histoire générale des cultures et des empires, et finalement sur l'évolution des styles et des manières.

À l'opposé, Roland affirme que le musée « est un parterre qu'il faut émailler des plus brillantes couleurs; il faut qu'il intéresse les amateurs sans cesser d'amuser les curieux ». Le ministre semble donc évacuer toute référence à la chronologie ou aux écoles, les jugeant inutiles pour les artistes et ennuyeuses pour les curieux qu'il suffit de distraire. Ce musée ne fonctionne pas comme un livre d'histoire, mais comme un livre d'images que l'on parcourt pour son plaisir.

Musée de Roland, musée de Le Brun. Musée pour la délectation ou musée pour une histoire de l'art. Musée des artistes ou musée des « connaisseurs ». Ces deux conceptions imprègnent un débat sur les aptitudes des personnes capables de réaliser l'un ou l'autre projet. Pour Roland comme pour Le Brun, le Muséum a un mandat d'éducation tout autant que de conservation des richesses nationales. Mais leurs principes sont antinomiques quant aux moyens qui doivent être mis en œuvre pour que le musée accomplisse sa mission. Selon Roland, le musée doit se présenter comme un espace libre qui dispense une formation technique aux artistes, qui accueille les connaisseurs et qui contribue à l'évolution du goût du public; cet « atelier ouvert » doit être géré d'abord par les artistes. Selon Le Brun, le musée doit avoir recours aux analyses historiques afin de créer un espace qui représente l'histoire de l'art; et la gestion d'un tel lieu ne peut être confiée qu'aux connaisseurs. Les moyens

proposés par Roland étant moins précis et moins méthodiques que ceux de son opposant, on ne s'étonnera pas du fait que, à la suite des revendications de Le Brun, l'arrangement des collections se soit effectué selon les principes de l'histoire de l'art. Ainsi, le retrait des artistes en tant que gestionnaires du Muséum s'est fait au profit de l'implantation de l'histoire de l'art à l'intérieur de la structure organisationnelle du musée moderne.

Cependant, liée au projet constitutif du musée, l'histoire de l'art aura été, dès ses premiers pas, astreinte à la norme de cette institution. Aujourd'hui encore, nombre de concepts que l'histoire de l'art utilise et les critères sur lesquels elle se fonde témoignent massivement de la dépendance idéologique où elle s'inscrit par rapport aux impératifs de la collection, de l'inventaire, de la conservation, de l'exposition, en un mot de la représentation que notre culture veut se donner d'elle-même et à elle-même à travers l'«idée de l'art» qu'illustre l'institution muséale. Comme l'observait Walter Benjamin dans son essai sur *L'Œuvre d'art à l'époque de sa reproductibilité technique*, le critère d'authenticité ne se sera imposé au titre de caractère dominant qu'à partir du moment où la valeur d'exposition l'aura définitivement emporté dans l'œuvre sur la valeur rituelle. D'où la part faite au travail d'attribution et à la confection de catalogues, de synthèses qui s'ordonnent selon certains concepts d'époque, de style, d'œuvre.

Cet impérialisme du musée nourri par l'esprit positiviste a contribué à détacher le discours sur l'art de la critique d'art, propos d'homme de goût, pour l'orienter vers une forme objective, scientifique. Parallèlement, à partir de la seconde moitié du XIXe siècle, ce discours scientifique a évolué selon une autre perspective que celle du musée et en d'autres termes. Sans renoncer à l'ancrage institutionnel du musée, une histoire de l'art s'est développée qui s'est mise à réfléchir sur son objet, moins à partir des notions d'«œuvre» et de «création», de «production exceptionnelle», qu'en fonction des relations entre une production et son environnement. «L'historien, ce qui lui importe avant tout, ce n'est pas le rare,

l'exquis, l'unique, c'est l'état d'esprit commun de l'homme moyen à toutes les époques », écrira Lucien Febvre en 1953. Ce à quoi Roland Barthes fera écho en 1963 lorsqu'il affirmera que l'histoire de la littérature — mais cela vaut également pour l'art — ne doit pas être seulement une histoire sans noms, mais une histoire sans œuvres. L'histoire de l'art en est arrivée à faire (comme d'autres sciences humaines) de sa discipline elle-même un des principaux objets de son étude. Conséquemment, le musée se développe indépendamment de l'histoire de l'art dont le territoire se retrouve de plus en plus confiné à l'université. On aura compris que l'on est rendu là, bien loin du projet muséal de Le Brun et de ses pratiques.

Remise en question donc de l'art, du musée, de l'histoire de l'art. Interrogation même sur la possibilité d'une science de l'image. Et pourtant, ceux qui constituent ce qu'on appelle tantôt de façon condescendante, tantôt de façon appréhensive, le public ne cessent d'en appeler à une compréhension et à des moyens d'y parvenir. Qu'est-ce que cela signifie? Qu'est-ce que cela veut dire? Questions d'autant plus justifiées que le musée se veut un espace non pas réservé aux *happy few* mais au tout-venant qui peut y entrer sans préparation et dont l'expérience ne sera soumise à aucun contrôle, à aucune certification. Questions d'autant plus impérieuses que la fréquentation d'un musée semble devenir, même aux yeux des autorités politiques, l'indice de sa performance.

À ces exigences diverses, le Musée d'art contemporain de Montréal a choisi de répondre, dans un premier temps, en écartant la tentation du langage magistral. Il a préféré plutôt proposer modestement des cheminements divers, partiels et complémentaires. D'abord, le Musée ne veut pas se laisser distraire des œuvres de sa collection, qui constituent sa raison d'être et lui confèrent son identité. Ensuite, il entend, par sa programmation, faire apparaître entre les œuvres considérées dans leur multiplicité, leur dispersion essentielle, d'autres rapports que ceux de continuité, de succession, de filiation, d'influence, comme le propose l'histoire de l'art. Sans négliger une approche de type historique, il s'applique à mettre en

évidence les relations de dialogue et d'information réciproque qu'entretiennent les œuvres entre elles aussi bien qu'avec tel ou tel secteur voisin de la production culturelle. Car les œuvres, comme le dit Lévi-Strauss à propos des mythes, se parlent entre elles et vont même jusqu'à se penser entre elles, souvent à leur insu, et à se critiquer sinon à se réfuter, à se porter la contradiction, selon les voies originales d'une pensée que Francastel aura su définir comme une pensée figurative. C'est à faire apparaître ce dialogue, cette information réciproque, ce travail —, à l'instar du travail du rêve selon Freud — à en mettre à jour les instruments et les moyens, à en mesurer les effets aussi bien dans l'ordre imaginaire que dans le réel que s'applique le Musée. Pour cela, il aura recours à différents moyens : le centre de documentation, les conférences et colloques, les visites commentées, les ateliers de création, etc. Tout cela permet de replacer les œuvres et leurs créateurs dans un contexte, celui de leur émergence, sans doute, de leur transmission, mais aussi celui des moments précis où elles interviennent dans nos vies.

Il ne s'agit donc pas de contrôler, par des stratégies diverses et complémentaires, le pouvoir des images, de récupérer le visible dans le lisible, de renoncer aux séductions des sens au profit du sens. Il s'agit au contraire, après avoir compris les rigueurs et l'arbitraire du code, de nous frayer un chemin inverse vers une présence, pleine, singulière qui se refuse à être arraisonnée. « L'œuvre nous enlève notre pouvoir de donner un sens », comme l'écrivait Maurice Blanchot. Voir n'est pas savoir : « Ce dont on ne peut parler, il faut le taire », conclut Wittgenstein dans le *Tractatus*. L'homme de musée, l'historien de l'art, s'il refuse de se taire, ne peut pas ne pas se rappeler que tout son discours ne peut servir qu'à approcher modestement cet objet afin de mieux se laisser saisir par lui.

Références

BARTHES, Roland. « Histoire de la littérature », dans *Pour Racine*.

BENJAMIN, Walter. *Le Langage et la culture*.

BLANCHOT, Maurice. *L'Espace littéraire*.

FEBVRE, Lucien. *Résurrection d'un peintre : Georges de La Tour*.

FRANCASTEL, Pierre. *La Réalité figurative*.

JAUSS, Hans Robert. *Pour une esthétique de la réception*.

LÉVI-STRAUSS, Claude. *La Voie des masques*.

WITTGENSTEIN, Ludwig. *Tractatus philosophique*.

Sur l'ensemble des problèmes concernant l'origine du Louvre, on pourra consulter :

MONNIER, Gérard. *L'Art et ses institutions en France. De la Révolution à nos jours*.

POMMIER, Édouard. «Idéologie et musée à l'époque révolutionnaire», dans *Michel Vovelle* (volume présenté par Les Images de la Révolution).

POMMIER, Édouard. *L'Art et la liberté. Doctrines et débats de la Révolution*.

POULOT, Dominique. *Musées et société dans l'Europe moderne*.

POULOT, Dominique. Mélanges de l'École française de Rome. XLVIII, 1986/2.

LE MUSÉE ET L'ÉCOLE :
DE LA COLLABORATION AU PARTENARIAT

Guy Vadeboncœur

Lequel parmi nous n'a jamais mis les pieds dans un musée, où que ce soit dans le monde? Combien d'entre nous ont été initiés au musée dans le cadre d'une activité familiale, le dimanche après-midi ou au cours des vacances? Ces questions peuvent sembler anodines, mais elles marquent bien la place que tient cette institution de la mémoire qu'est le musée, le musée d'histoire en particulier, à tout le moins dans nos civilisations occidentales.

Je n'ose pas poser de semblables questions en ce qui concerne l'école. Cependant, combien d'entre nous ont visité un musée pour la première fois au cours d'une sortie scolaire de fin d'année? En avons-nous gardé un souvenir agréable, voire impérissable ou le contraire? Est-ce la sortie en groupe ou le musée lui-même qui remonte le premier dans nos souvenirs? Quels motifs avaient poussé ce professeur à nous y emmener? À quoi cela a-t-il bien pu lui servir? Qui s'est occupé de nous au musée? Voilà autant de questions qui se retrouvent au cœur de la collaboration entre l'école et le musée.

Depuis longtemps, il n'est plus question de mettre en doute l'utilité sociale des musées, et l'école s'est ralliée à cette vision. Cependant, malgré que l'école et le musée soient parmi les institutions culturelles les plus anciennes et les plus répandues, malgré qu'ils aient fait l'objet d'un nombre incalculable de travaux de recherches, il existe trop peu d'études qui se sont penchées sur leurs rapports mutuels.

De prime abord, le problème que pose le rapprochement de l'école et du musée se situe sur le plan de la définition que l'on donne à l'éducation formelle et à son pendant l'éducation scolaire, par rapport à l'éducation informelle et à l'éducation extrascolaire, le musée et l'école occupant des territoires bien définis. Toutefois, la définition consensuelle du musée (résolution de l'International Committee of Museums, 1986) établit clairement parmi les rôles du musée celui « d'exposer à des fins d'études, d'éducation et de délectation » les témoins matériels de l'homme et de son environnement.

En 1980, la rencontre de professeurs du Département des sciences de l'éducation de l'Université du Québec à Montréal, de muséologues, d'enseignants et de conseillers pédagogiques préoccupés par les questions de collaboration entre le musée et l'école provoque la fondation du Groupe de recherche sur l'éducation et les musées (GREM) dont l'ambition était de développer un nouveau domaine de recherche en éducation portant sur l'éducation muséale.

Une approche systémique a permis de conceptualiser les rapports qu'entretiennent l'école et le musée. Le modèle de la situation pédagogique du professeur Legendre (1988) constitue le fondement des travaux du GREM. Ce modèle a permis de dégager les réalités des milieux concernés et de les mettre en relation.

Il en résulta l'élaboration d'un modèle didactique d'utilisation des musées à des fins éducatives qui situe le territoire commun partagé par le musée et l'école. Ce modèle conceptuel définit l'espace éducatif où se retrouvent le musée et l'école. Il les réunit autour d'une approche de l'« objet » qui s'appuie sur une démarche de recherche correspondant à trois étapes s'échelonnant selon trois temps :

> Ce modèle s'articule autour d'une approche de l'objet (interrogation, observation, appropriation) axée sur une démarche de recherche (questionnement, collecte de données, analyse et synthèse) correspondant à trois étapes (préparation, réalisation, prolongement), à trois moments (avant, pendant et après la visite) et à deux espaces (école et musée) (Allard et autres, 1995, p. 18).

Il réunit donc le musée et l'école dans une démarche pédagogique commune, expression d'une activité de collaboration qui favorise des apprentissages significatifs et une appropriation plus complète des savoirs (savoir, savoir-faire, savoir-être). Enfin, il établit les paramètres de la collaboration.

Donc, il n'est déjà plus question de savoir si le musée et l'école peuvent collaborer, les travaux du GREM sont suffisamment éloquents à ce propos.

Outre les questions d'ordre épistémologique et conceptuelle que pose le recours au modèle du GREM (adaptation du modèle de Legendre au musée), les questions présentes dans celui-ci et relatives aux rapports qu'entretiennent les intervenants muséaux et les agents d'éducation demeurent mal connues. Il devient nécessaire de connaître les rapports entre les agents si l'on veut comprendre le phénomène de collaboration. Ceci implique nécessairement une connaissance et une reconnaissance des compétences professionnelles de chacun. Nous pénétrons en même temps dans le domaine complexe des représentations que chacun entretient à propos de l'autre. De plus, l'examen des questions de formation professionnelle en muséologie et en formation des maîtres se pose.

Nos sociétés industrielles connaissent des transformations profondes à la fin de ce présent siècle. Depuis le milieu des années 1970, elles ont été secouées par plusieurs crises économiques et sociales dont les conséquences ne sont pas encore très bien résorbées. Tout le monde a été touché par ces soubresauts de l'économie mondiale. Plus près de nous, des mouvements de resserrements autoprotecteurs et de solidarités proclamées ont provoqué des phénomènes socio-économiques pour le moins paradoxaux : effondrement du bloc soviétique, réapparition des nationalismes, création de nouveaux grands ensembles politico-économiques (CEE, ALENA), montée des intégrismes religieux, mouvements écologiques plus farouchement revendicateurs, émergence de néo-conservatismes économiques, etc.

Dans ce contexte socio-économico-politique généralisé, le Québec n'y échappant pas, le partenariat a été identifié comme une

réponse aux problèmes aussi variés que la mondialisation des marchés et le désengagement de l'État (Landry, Savoie-Zajc et Lauzon, 1995) et, de manière plus générale, la crise des valeurs qui secoue nos sociétés (Delorme, 1992). Pouvons-nous définir la collaboration musée-école sous l'angle du partenariat?

La publication récente d'une bibliographie commentée (GREM, 1994) démontre qu'il existe un nombre important d'écrits portant sur l'éducation muséale, mais qu'ils concernent principalement la description des programmes éducatifs et des études de clientèle. Il existe très peu de rapports, d'articles et d'ouvrages spécifiques sur l'évaluation des programmes (GREM, 1994, p. 3) et, encore moins, sur le partenariat musée-école ou, plus simplement, sur les rapports des agents ou des acteurs de la collaboration qui existe entre ces deux institutions.

La place de plus en plus importante que tiennent les activités de partenariat en éducation et en formation professionnelle remet en question les identités professionnelles traditionnelles. Nous nous retrouvons devant un phénomène qui nécessite que l'on aborde le départage du champ éducatif provoqué par l'émergence de nouvelles compétences éducatives et pédagogiques en dehors de l'école. La rencontre de l'éducateur muséal et de l'enseignant se situe dans ce contexte plus général de l'école faisant de plus en plus appel dans son environnement aux ressources des lieux éducatifs non scolaires : « [...] l'émergence du partenariat dans le champ éducatif est une des réponses aux ruptures constatées entre l'école et son milieu » (Brossard et Laroche, 1994).

Selon Landry, Savoie-Zajc et Lauzon (1995), « le partenariat, dans son sens le plus large, traduit un mode de collaboration entre les organisations et leurs acteurs respectifs pour réaliser une activité commune ». En accord avec plusieurs autres, ces auteurs affirment que le partenariat est encore une notion floue et polysémique. Ils rappellent que cette notion s'appuie sur les deux repères que sont le champ relationnel et le champ consensuel. Le partenariat est donc un **interconcept** entre ces champs qui le situe dans celui beaucoup

plus vaste de la **proxémie**, c'est-à-dire de cette capacité des êtres à se rapprocher, à se rencontrer sur un territoire, afin d'y entretenir des relations signifiantes autour d'un sens commun partagé. Il évolue par la négociation entre des parties dans le but d'intervenir ensemble dans une activité commune. En somme, il est un processus et non un produit.

Dans le champ éducatif, le partenariat se retrouve dans plusieurs domaines d'intervention tels que la formation professionnelle, l'insertion sociale et professionnelle, le décrochage scolaire, la formation continue et la formation des maîtres. Il revêt différentes formes comme, entre autres, l'enseignement coopératif et la formation en alternance.

L'absence presque totale d'écrits portant sur le partenariat entre le musée et l'école oblige à puiser dans les autres formes de partenariat du champ éducatif un cadre théorique applicable à la collaboration musée-école. Landry, Savoie-Zajc et Lauzon (1995) proposent trois types de partenariat. À une extrémité du spectre se trouve le **partenariat de service**, c'est-à-dire celui qui se limite à l'échange d'information et de ressources. Pour le musée, il correspond à offrir un produit éducatif suffisamment large pour qu'il puisse être consommé par tous les types de clientèles (enfants, adultes et familles) et que l'école utilise à ses propres fins (visites-récompenses, loisirs culturels). À l'autre extrémité apparaît le **partenariat de réciprocité**, celui-ci étant caractérisé par une coopération étroite entre les organisations dans la mise sur pied de l'activité éducative. Pour le musée, il correspond à une collaboration qui utilise un modèle didactique d'utilisation du musée à des fins éducatives comme celui du GREM. finalement, entre ces deux cas extrêmes évoluent différentes formes de **partenariats associatifs** occupant le centre du spectre. Certains auteurs utilisent aussi la trilogie comme moyen de graduer le partenariat. Merini (1994) propose trois types de réseaux d'ouverture et de collaboration. Les Américains Schlechty et Whitford (1988) parlent de collaborations coopérative, symbiotique et organique.

Une nouvelle dynamique professionnelle se dessine lorsque l'on étudie de plus près le couple musée-école. Elle se manifeste dans chacune des institutions de manière conséquente selon les motifs qui les amènent à collaborer, modifiant d'autant le type de relations qu'elles entretiennent.

L'apparition de nouveaux professionnels au musée, comme l'éducateur muséal, continue de provoquer des changements importants dans les façons de produire les savoirs et, encore plus, dans la manière avec laquelle il les diffuse. Le musée est essentiellement un lieu de recherche, de collection, de conservation d'objets témoins et de diffusion des savoirs qu'ils recèlent. Ces rôles ont toujours été traditionnellement dévolus aux conservateurs de musée. Les savoirs étaient et sont encore diffusés aux publics par les conservateurs, sans nécessairement avoir subi de transposition. Cette réalité du monde des musées n'est pas étrangère aux représentations qui ont fait de ceux-ci des lieux élitistes du savoir (Lind, 1995). Le recours de plus en plus généralisé à des professionnels de l'éducation en a fait des spécialistes de la transposition des savoirs, afin de les rendre accessibles aux clientèles multiples et variées du musée moderne.

Au cours des années, les éducateurs de musée sont devenus les spécialistes des stratégies d'apprentissage basées sur l'objet muséal et son observation, alors que l'école s'appuie sur des stratégies d'apprentissage qui se fondent sur l'écrit et l'écoute. Si le musée suscite des questionnements, l'école demande qu'on lui fournisse des réponses. Le musée contribue ainsi à la mission éducative de l'école de façon originale et complémentaire, lorsqu'ils sont mis en relation l'un avec l'autre.

Un rapide survol du quotidien des musées nous révèle cependant qu'ils demeurent des lieux éducatifs non scolaires et sous-exploités par l'école. À titre d'exemple, le Regroupement des éducateurs des musées d'histoire de Montréal a présenté, dans le cadre des États généraux sur l'éducation, commandés par le ministère de l'Éducation du Québec, les résultats sommaires d'une étude statistique illustrant la situation de leur clientèle scolaire. Pour l'année 1994, les

huit musées montréalais concernés ont reçu 73 041 élèves et étudiants. Ce chiffre ne tient pas compte du type de visites, qu'il s'agisse de visites-récompenses de fin d'année scolaire ou d'activités pédagogiques intégrées. Par rapport à la population totale des ordres primaire et secondaire (367 571 élèves), ce chiffre ne représente que 29 % du potentiel qu'offre le territoire de l'île de Montréal. Cette proportion est réduite à 14 % lorsque projetée à l'échelle du territoire de la grande région métropolitaine. Il reste à faire des études plus poussées qui tiendraient compte, entre autres facteurs, du type d'activités vécues au musée, surtout si cette typologie peut être associée à un degré plus ou moins grand de partenariat entre le musée et l'école.

Alors, comment expliquer que l'école n'utilise pas davantage le musée à des fins pédagogiques, malgré le développement d'un modèle didactique d'utilisation du musée à des fins éducatives, malgré les résultats probants de la recherche en matière de didactique muséale, malgré des incitations de la part des instances gouvernementales et politiques à établir des partenariats en cette matière? Existe-t-il des résistances chez les agents d'éducation scolaire? Existe-t-il des résistances chez les agents d'éducation muséale? Dans l'affirmative, à quel niveau se situent-elles? Y a-t-il un dialogue entre ceux-ci qui déborderait simplement l'offre de produits éducatifs à consommer, c'est-à-dire qui se situerait au-delà d'un partenariat de services? Existe-t-il d'autres approches à la collaboration entre le musée et l'école qui fassent usage d'autres termes que « nous et eux » (Lind, 1995)?

Très peu d'études se sont préoccupées spécifiquement d'expliquer la relation qui existe entre les acteurs du partenariat musée-école. Cependant, une étude récente menée en France par Jacqueline Eidelman et Jacqueline Peignoux (1995) est à notre connaissance l'une des toutes premières tentatives pour constituer un répertoire des représentations des enseignants du primaire appelés à se servir d'un musée scientifique contemporain, en l'occurrence celui de la Cité des sciences et des technologies de La Villette à Paris, et ce dans

le cadre d'un partenariat conventionné avec une ZEP (zone d'éducation privilégiée). L'état de développement de la recherche suggère l'examen de ces questions à partir de problématiques psychosociologiques qui débordent le cadre de la pédagogie et de la didactique. Nous pensons qu'il faudra aborder la question des représentations qui sont au cœur même de toute collaboration, de tous projets de partenariat.

Puisque le partenariat concerne la propension qu'ont les acteurs de la collaboration musée-école à se retrouver dans un projet commun, puisqu'il est question des rapports qu'entretiennent les agents d'éducation scolaire et muséale dans un tel contexte, puisqu'il est question que ce partenariat soit avant tout un processus de collaboration, il est devenu essentiel d'examiner davantage la notion capitale de partenariat. Nous sommes convaincus que le modèle que propose le Groupe de recherche sur l'éducation et les musées est un modèle de partenariat de manière sous-jacente.

À propos du partenariat, Clénet et Gérard (1994) soutiennent qu'il « ne suffit pas de le vouloir et de le décréter, il convient de savoir également pour quoi faire... ». Les deux axes de toute expérience dans ce domaine sont ainsi présents. Ils nous obligent à prendre en compte les logiques des acteurs en cause : d'une part, celles des organisations et des systèmes et, d'autre part, celles des acteurs et des intervenants.

Le partenariat n'est pas seulement l'affaire de personnes bien intentionnées, c'est aussi l'affaire d'institutions et de corporations qui inscrivent dans leurs missions cette nouvelle réalité dans leurs actions.

RÉFÉRENCES

ALLARD, M., et autres (1995). « La visite au musée », *Magazine Réseau*, déc.-janv., 14-19.

BROSSARD, L., et LAROCHE, R. (1994). « Le partenariat ou une école en relation avec son milieu », *Vie pédagogique*, 87, 19-39.

CLÉNET, J., et GÉRARD, C. (1994). *Partenariat et alternance en éducation. Des paradigmes à construire...* , Paris : Éditions L'Harmattan.

DELORME, P. (1995). « Rapport État-entreprise et configuration spatiale au Québec », dans C. Gagnon et J. L. Klein, *Les Partenaires du développement face au défi du local,* Chicoutimi : Université du Québec à Chicoutimi.

EIDELMAN, J., et PEIGNOUX, J. (1995). « Les enseignants de l'école primaire et la Cité des sciences : les conditions du partenariat école-musée », *La Lettre de l'OCIM*, n° 37, janv.-févr., Dijon : Université de Bourgogne, 17-25.

GROUPE DE RECHERCHE SUR L'ÉDUCATION ET LES MUSÉES. (1994). *L'Évaluation des programmes éducatifs des lieux historiques. Bibliographie commentée,* Montréal : Société des musées québécois, Patrimoine canadien Parcs Canada et Université du Québec à Montréal.

LANDRY, C., SAVOIE-ZAJC, L., et LAUZON, M. (1995). « Des expériences de formation en partenariat en Amérique du Nord : sens, conditions d'émergence et de développement », dans *Actes du colloque de l'AFEC*, Sèvres, France (à paraître).

LEGENDRE, R. (1988). *Dictionnaire actuel de l'éducation,* Montréal : Larousse.

LIND, T. (1995). « Le changement, les guerres culturelles et les éducateurs de musée », dans *Journée conférence 17 novembre 1995, Groupe d'intérêt spécialisé en éducation muséale et action culturelle,* Montréal : Société des musées québécois.

MERINI, C. (1994). « Modèles de fonctionnement du partenariat et typologie des réseaux », dans D. Zay (dir.), *La Formation des enseignants au partenariat,* Paris : INRP et PUF, 113-128.

SCHLECHTY, P. C., et WHITFORD, B. (1988). « Types and Characteristics of School-University Collaboration », *Kappa Delta Phi,* n° 24, 81-83.

LE MUSÉE, INSTITUTION D'ÉDUCATION

RÉSULTAT D'UNE RECHERCHE CONCEPTUELLE SUR LA FONCTION DE L'INSTITUTION MUSÉALE. QUELLE EST LA FONCTION DE L'INSTITUTION MUSÉALE?

Jean-Claude De Guire

Introduction

L'évolution de l'institution muséale des 20 dernières années a montré que l'appellation « musée » pouvait être donnée à des organismes de formes et de contenus très différents. Du temple du Beau à celui des valeurs du jour, le musée a peu à peu emprunté mille et un visages et a repoussé chaque fois, pour cause d'adaptabilité ou de versatilité, les limites de sa façon d'être. Cette variété d'expressions muséales, jumelée à la rationalisation économique actuelle, place le musée devant une véritable crise d'identité. De manière à résorber celle-ci, les publications spécialisées ont engagé, depuis la fin des année 80, une vaste réflexion sur le rôle du musée dans nos sociétés.

Dans l'ensemble, les auteurs de ces publications ont tenté de cerner l'identité du musée, en suggérant certaines réponses aux questions touchant aux limites des fonctions traditionnelles de celui-ci. La fonction éducative du musée lui permet-elle de développer tel type de connaissance? Le marketing devrait-il être considéré comme une fonction du musée? Le musée peut-il agir tel un média? Doit-il revendiquer un rôle politique?

De façon générale, cette façon d'aborder l'identité et les fonctions du musée actuel aboutit à des contradictions. À notre avis, un tel résultat vient de ce que l'on ne scrute pas le caractère véritable du musée.

L'étude des définitions officielles du terme « musée », celle des politiques culturelles dont il est l'instrument et les énoncés d'orientation dont il est l'objet, renvoient toujours au même terme, celui d'« institution ». C'est à partir du sens de ce terme que nous tenterons d'examiner les fonctions du musée.

Après avoir illustré les problèmes de description des fonctions du musée auxquels aboutit le débat entourant l'identité muséale, nous nous proposons de définir le plus largement possible le terme « institution ». Fort de cette définition, nous déterminerons ensuite ce que peut ou doit faire socialement un musée, pour répondre ainsi à notre question de départ.

La recherche d'identité du musée et l'impasse des solutions proposées

Alors que la montée d'une nouvelle muséologie, dans les années 70, amenait plusieurs spécialistes à se demander à un niveau plutôt intellectuel ce qu'était le musée, la rationalisation des ressources, qui persiste toujours, en amenait d'autres à se poser la même question, à un niveau beaucoup plus pragmatique.

Le musée a saisi les risques financiers que comporte une identité mal définie à la suite des négociations qu'il a engagées auprès de ses bailleurs de fonds (Hancocks, 1988) et de son adhésion à l'approche marketing (Ames, 1989). Puis, la question concernant cette identité est rapidement passée de l'aspect procédural (Beer, 1990) à l'aspect beaucoup plus substantiel qui a trait à l'utilité collective du musée ou encore à sa propre survie (Hooper-Greenhill, 1992). En conséquence, le musée accepte aujourd'hui de justifier publiquement son existence et son utilité. Mais la lecture des nombreux écrits sur la question de l'identité du musée révèle que l'exercice de définition réalisé s'est davantage soldé par une tentative de réconciliation des contradictions qui ont émergé entre les fonctions traditionnelles du musée et ses nouveaux rôles sociaux, plutôt que par une explication réelle de sa nature. Par exemple, lorsque l'on affirme que le musée traverse une crise d'identité, à la suite de l'identification de certaines

pratiques contradictoires engendrées par la réalisation de ses objectifs (marketing et mission éducative, muséologie d'objets et d'idées, etc.), on lui propose, en guise de solution, une suite de comportements éthiques ou professionnels, issus d'une représentation du musée idéal (Watkins, 1994). Or, en rappelant au musée qu'il a pour fonction de communiquer des informations essentielles, qu'il est nécessaire dans une société éduquée cherchant à transmettre sa culture et que, chez lui, l'apprentissage doit primer sur le spectacle, on n'indique jamais à quel titre le musée doit répondre de ces exigences et encore moins ce qui permet de réconcilier ces activités.

De la même façon, lorsque l'on prétend que le musée post-moderne devrait remplir davantage un rôle idéologique, en étant impliqué dans le combat des minorités (féministes, environnementalistes) (Harrison, 1993) et en mettant de côté la pratique traditionnelle du « *political correctness* » (Schouten, 1993), on lui confie cette mission, sans pour autant en expliquer la source.

Au lieu de fouiller les raisons mêmes de son existence, pour savoir si celles-ci l'habilitent ou non à soutenir ouvertement des valeurs sociales et à assurer le pluralisme politique (Harrison, 1993), le musée revient prudemment et en toute quiétude à l'étude du contenu de ses fonctions traditionnelles.

Ainsi, non seulement les réponses suggérées à partir de ces fonctions traditionnelles sont-elles inadéquates pour décider de l'identité du musée, mais elles ne peuvent indiquer ce qui permet au musée d'intégrer ces nouvelles dimensions politiques.

Il nous semble qu'en général, les solutions proposées ne suffisent pas à expliquer, dans sa globalité, la réalité muséale, parce que ces solutions ne tiennent pas compte du fait que les musées, malgré leur diversité, sont, avant tout, de même nature.

Le concept d'institution : véritable identité du musée et solution à la crise

Quelle est donc la nature propre ou l'identité fondamentale du musée?

L'identité fondamentalement institutionnelle du musée

Comme nous l'indique, entres autres, la définition du mot « musée », inscrite au code de déontologie de l'ICOM en 1990, celui-ci est avant tout une « institution permanente, sans but lucratif, au service de la société et de son développement ».

C'est dans cette dénomination officielle d'« institution » — qu'on lui accorde d'ailleurs spontanément chaque fois que l'on veut lui conférer un statut de référence — que réside la nature propre du musée, c'est-à-dire son identité fondamentale.

Si un organisme cherche comment décider et agir en tant que musée et que le musée est par nature une institution, l'organisme devra avant tout penser et agir comme une institution.

Or, qu'est-ce qu'une institution? Quelle est sa fonction? Quels sont ses caractéristiques et ses moyens?

Objectif, caractéristiques, moyens d'action et définition d'une institution

a) Objectif de l'institution

Nous employons le terme « institution », à l'instar de Hugues de Varine Bohan, pour identifier un organisme qui perdure dans notre société et auquel nous attribuons une certaine sagesse, voire une autorité (Varine Bohan, 1992). On pense ici à toutes ces entités publiques que la société a nommées, fondées ou instaurées, par le biais de lois ou de coutumes, et qui semblent toutes nous avoir précédés, telles les prisons, les écoles ou les hôpitaux.

De façon générale, ces entités ont pour fonction de maintenir un ordre établi dans la société, afin de permettre le bon déroulement de l'action sociale. Elles doivent ainsi assurer notre entière « socialisation », c'est-à-dire la mise en place, selon la psychologie sociale, d'un « processus par lequel les individus apprennent les modes d'agir et de penser leur environnement, les intériorisent en les intégrant à leur personnalité et deviennent membres de groupes où ils acquièrent un statut spécifique » (Ferréol, 1991, p. 253).

Comme le rapporte l'analyse institutionnelle, « l'institution est un processus dialectique opposant en permanence l'instituant à l'institué,

le résultat de cet affrontement étant la socialisation » (Lourau, 1969, p. 27). En d'autres termes, l'institution est le résultat d'un affrontement permanent entre l'institution elle-même et le groupe qui l'a créée et qui la maintient. Cette position a l'avantage de présenter l'institution comme une confrontation réelle entre la société (« l'instituant ») et les institutions elles-mêmes (« l'institué »), ou encore comme une dynamique d'intégration et d'épanouissement graduelle de l'individu dans sa société.

La démarcation de l'institution et de la société y est clairement exprimée : l'institution n'est pas à la remorque du fait social. Elle se situe plutôt en avant de l'action, du rythme quotidien des échanges sociaux et du négoce des biens ou des idées qui l'animent.

En tant qu'arbitre social, l'institution fixe un idéal commun et enseigne les valeurs qui y conduisent et qui échappent aux aléas de la mode. De plus, vu son expertise, elle est considérée comme un phare guidant en permanence la communauté vers son équilibre. Cependant, comme tout arbitre qui cherche à responsabiliser ses joueurs et à discipliner leurs conduites, l'institution voit son autorité et les règles qu'elle édicte constamment confrontées par l'évolution du jeu social. Devant cette résistance continue, l'institution a l'obligation de défendre les valeurs dont elle a la garde, au nom de la légitimité qui lui est collectivement reconnue. Si elle encourageait par quelques moyens que ce soit des politiques démagogiques, l'institution nierait automatiquement le pourquoi de son activité. Au lieu de chercher à flatter son auditoire, elle doit au contraire transcender la complaisance et imposer ou suggérer les règles d'éthique sociale que lui inspirent ses connaissances.

La tension sociale, causée par le statut impératif de ces règles, devient un élément immanent à l'expérience de l'organisme institutionnel. Celui-ci doit constamment, par la défense des qualités, des idées et des valeurs qu'il favorise, amener l'individu à réfléchir sur les conséquences du virage social proposé sur la place publique. En provoquant cette réflexion positive, à la fois sociale et individuelle, l'institution sert en permanence la socialisation et l'épanouissement des acteurs de la société.

b) Caractéristiques de l'institution

Mais si nous connaissons les objectifs de l'institution, quelles sont les caractéristiques fondamentales d'un organisme dit « institutionnel » ?

Les juristes institutionnalistes s'expriment de la manière suivante : « L'institution est une idée d'œuvre ou d'entreprise qui se réalise et dure juridiquement dans un milieu social; pour la réalisation de cette idée, un pouvoir s'organise qui lui procure des organes » (Hauriou, 1925, p. 236). « L'institution est un sujet de droit, formé par l'incorporation d'une idée dans une économie de voies et de moyens propres à lui assurer la durée » (Renard, 1930, p. 24).

L'une et l'autre de ces définitions mettent en relief les trois caractéristiques d'un organisme dit institutionnel : l'existence d'une idée reconnue collectivement, c'est-à-dire d'une idée intéressant la majorité des membres d'une communauté; la stabilité de cette idée; l'existence de moyens assurant la réalisation et l'autorité de celle-ci.

L'objectif d'un organisme institutionnel est de servir la société qui le crée en répondant à un besoin vital du groupe dont l'individu dépend et auquel il s'identifie. Comparativement aux organismes de nature commerciale, l'institution se caractérise par la défense continue des intérêts de la communauté. Contrairement aux organismes mercantiles, l'idée d'institution « dure juridiquement », c'est-à-dire qu'elle ne sert pas momentanément des intérêts privés ou publics, mais elle s'enracine et s'ajuste dans un continuum social conformément aux droits les plus fondamentaux de la personne.

c) Moyens d'action de l'institution

Compte tenu de ces caractéristiques, les moyens d'action spécifiques par lesquels l'institution réalise ses objectifs sont à la fois contraignants et habilitants.

Dans une première hypothèse, l'institution dispose « d'un ensemble de contraintes et de restrictions qui délimitent le champ où [l'individu] exerce ses choix » (Bourricaud, 1977, p. 289). En d'autres termes, l'institution dispose d'un ensemble de règles qui circonscrivent l'action individuelle et favorisent la socialisation.

Elle s'impose par « des règles de conduite », au sens où la sociologie
l'entend. Elle devient, pour les sciences économiques ou politiques
(Elster, 1989; Schotter, 1981), cette « main invisible » capable de
régulation sociale qui se veut contraignante et prescrit à l'individu
« les modes d'agir et de penser son environnement ». Mais, la norme
ainsi créée peut être également perçue comme une ressource clé
grâce à laquelle l'individu développe efficacement son potentiel.

En une seconde hypothèse et dans l'esprit selon lequel Giddens
voit en l'institution un processus habilitant, les règles ou normes
émanant de celle-ci se présentent à l'individu sous l'aspect de
ressources essentielles qui constituent le centre nerveux des moyens
habilitants dont dispose l'institution. Elles peuvent se présenter
sous la forme d'un ensemble d'objets, d'un savoir spécialisé dont la
société présume de la justesse, ou encore, de services spécifiques.

Ces biens et ces connaissances garantissent donc une confiance
et une autorité légitime à l'institution qui possède les moyens
voulus pour tracer la voie que doit suivre l'individu et pour maximiser
l'expression de son individualité, dans les divers rapports qu'il
entretient avec le reste de la société.

Lorsque l'institution « assume la fonction énonciative » (Certeau,
1985, p. 702) et est « manipulatrice de sens » (Lemieux/Meunier,
1989, p. 130), elle transcende manifestement l'individu et lui
propose un nom ou un sens qui désigne et explique ce qui l'entoure
et ce qui motive ses actes. Ce faisant, elle utilise impérativement ses
connaissances et « fait être les choses comme *telles* choses, les pose
comme étant *ce qu'*elles sont » (Castoriadis, 1978, p. 366). Parce que
l'individu reconnaît l'autorité de l'institution, celle-ci a « le pouvoir
de nommer, d'imposer une certaine vision du monde social » (Bourdieu,
1982, p. 68). Mais, cet acte de nommer, c'est-à-dire de déterminer
les composantes de l'univers immédiat de l'individu, facilite
l'existence et l'expérience de ce dernier. L'individu apprécie
implicitement que soit structuré pour lui le nom des choses.

Tant que ces noms et ces sens ne pourront lui venir de sa
propre expérience, il s'accommodera de cette signification donnée
d'avance, parce qu'elle lui facilite ses moyens de communication et,

de ce fait, parce qu'elle multiplie ses apprentissages et ses contacts humains.

De façon générale, l'institution qui nomme et donne un sens fournit les moyens matériels ou intellectuels qui aident l'individu à comprendre et à maîtriser les actes qu'il accomplit quotidiennement.

L'institution « manipulatrice de sens » est porteuse de responsabilités majeures devant tous les membres de la société. Ses moyens lui donnent un pouvoir certain sur l'action, par l'intermédiaire des représentations mentales de l'individu.

Jamais l'institution ne pourra sous-estimer ou négliger « les systèmes symboliques sanctionnés » (Castoriadis, 1975, p. 162) qu'elle imprime à la pensée et à l'agir de ses « instituants ».

Grâce à cette dimension symbolique, elle offre l'image de ce que l'individu tire de ses expériences de vie. À partir de cette représentation de la réalité, elle influence, modifie, ou « séquestre » (Giddens, 1991, p. 149) l'expérience de vie individuelle.

D'un autre point de vue, l'institution peut confirmer ces mêmes expériences de vie, au bénéfice de l'action sociale, et permettre la créativité de l'individu et son épanouissement.

De façon extensive, nous définissons une institution comme une idée durable et renouvelable socialement, incorporée dans une entité formelle et symbolique, qui a pour fonction d'assurer la socialisation de l'individu et son épanouissement à l'intérieur de sa société, en utilisant à la fois des moyens de contrainte et de soutien.

Fonction de l'« institution muséale »

Appliquons maintenant notre définition de l'institution au musée, afin de répondre à la question : quelle est la fonction de l'institution muséale?

La fonction institutionnelle de « socialisation et d'épanouissement de l'individu » sur laquelle débouche notre définition d'institution est partagée par divers organismes arborant l'étiquette institutionnelle, telle une église, une université ou un musée.

Comme institution, le musée participe à la socialisation et à l'épanouissement de l'individu, à l'aide de moyens d'action qui lui sont propres. Après avoir isolé la fonction institutionnelle spécifique du musée, nous établirons les moyens dont il dispose, à titre d'organisme culturel, pour réaliser ce but.

Fonction institutionnelle

Socialiser un individu et permettre son épanouissement, c'est, avant tout, réconcilier sa rationalité avec celle du groupe, c'est-à-dire lui donner les moyens de penser les problèmes qui se présentent à lui quotidiennement et les résoudre autant que possible.

Le musée-institution aide en ce sens son visiteur, favorise sa réflexion et élargit sa compréhension du monde qui l'entoure. Le musée-institution a pour fonction, non seulement de maximiser la connaissance que le visiteur a de son univers, à partir d'une collection cataloguée, mais aussi d'enrichir « la perception, qu'il devient dès lors possible d'en avoir » (Galard, 1991, p. 120).

En tant qu'entité « formelle et symbolique » vouée à la culture, le musée réalise sa fonction institutionnelle de socialisation et d'épanouissement de l'individu, par la perception qu'il donne à son visiteur de la culture qu'il crée et représente, à l'aide des œuvres, des objets ou des idées qu'il propose.

Par la prise de contact, l'apprivoisement et l'apprentissage qu'il favorise, il libère le visiteur des craintes liées à la méconnaissance de la rationalité de son environnement et lui apprend progressivement qu'il est partie intégrante d'un « mode de penser et d'agir » collectif, passé, présent et à venir.

En intervenant sur la perception individuelle, le musée joue « un rôle catalyseur dans la façon dont les membres d'une société développent leur identité personnelle et leur lien à l'identité collective » (Worts, 1990).

Comme institution culturelle œuvrant à l'édification d'une perception socialisante, le musée ne peut donc se satisfaire de placer sous vide un bouclier et de lui attribuer une étiquette sur laquelle

se trouve le nom de sa donatrice. Au-delà de ses fonctions traditionnelles de collection, de conservation, d'exposition et d'éducation qu'il partage avec les institutions d'enseignement, il doit favoriser chez l'individu la capacité de poser un regard critique sur les réalités complexes de ce monde.

Moyens d'action

Regardons maintenant comment le musée-institution peut remplir sa fonction de socialisation grâce à ses ressources et aux pouvoirs institutionnels qui lui sont reconnus, et faire sa part dans l'épanouissement de l'individu.

Bien qu'il ne dispose pas de l'autorité des normes contraignantes et habilitantes que la société concède au système scolaire, le musée d'aujourd'hui possède stratégiquement des « moyens de contrainte et de soutien », explicites ou implicites, reconnus aux institutions. C'est parce qu'il est historiquement reconnu comme mémoire ou gardien de la culture matérielle, que le musée possède la capacité d'élaborer un certain savoir concernant les composantes de cette culture. Grâce à ses ressources institutionnelles, le musée possède les moyens de « nommer » des éléments de ses collections, d'élaborer leur signification et, éventuellement, de proposer une vision du monde à son visiteur, en d'autres termes, de structurer un « système symbolique » étendu. Pour remplir sa fonction de conciliation entre les rationalités collective et individuelle, le musée agit aussi comme « manipulateur de sens ». Le musée-institution use de son pouvoir de nommer dès que son conservateur décrit et interprète une œuvre, un artefact ou un phénomène. Le musée manipule le sens de ses collections à plusieurs occasions. Par ses recherches minutieuses et son travail d'interprétation, il tire d'abord une signification de l'objet. Ensuite, il en expose publiquement le sens, c'est-à-dire qu'il explique au visiteur, à l'aide de sa science, les facettes de l'objet qui, selon son savoir, ont valeur esthétique, scientifique ou historique.

Par exemple, en usant de son pouvoir nominatif, le musée de beaux-arts trace plus qu'« [une] frontière entre ce qui est art et ce

qui ne l'est pas ou pas encore » (Moulin, 1991, p. 20). Il offre au visiteur des images et des concepts que celui-ci peut réutiliser de façon directe ou créatrice dans sa vie privée, dans sa vie professionnelle ou dans son action de citoyen.

Par le choix de ses mises en exposition, le musée décide si oui ou non il vend du rêve ou s'il nomme sans euphémisme ce qu'il expose. Le musée doit donc entretenir le savoir dont il est à la fois dépositaire et producteur, en faire la mise à jour assidûment, avec un degré d'honnêteté — on pense évidemment à *La Guerre du faux* d'Eco — qui évitera au visiteur de « percevoir » une fiction culturelle, apte à détourner son attention des véritables enjeux .

Sur le plan macroscopique, la capacité de nommer fait du musée un « éclusier culturel » au sens où l'entend la vision politique systémique (Easton, 1974) : en arrêtant son choix sur un objet et en attirant l'attention du visiteur sur certaines de ses particularités, le musée a le moyen de baliser les connaissances et de choisir la qualité du savoir qu'il favorise.

Ici, on peut faire intervenir le concept de « réflexivité institution-nelle du savoir » de Giddens. Ce concept illustre bien le cheminement du savoir scientifique ou esthétique que le musée doit considérer lorsque vient le moment de nommer ses collections et de les présenter au visiteur. Ce dernier ayant fait siennes et transformé les connaissances élaborées par le musée et transmises au moyen de l'exposition, il crée dans la société un état de connaissances sur le sujet qui ne peut qu'influencer le musée en quête de rétroaction et de légitimation de son action.

Le savoir du musée peut-il devenir la composante majeure d'une synergie sociale, d'une rencontre des rationalités individuelle et collective, par un usage réfléchi de son pouvoir de nommer?

Sur la place publique, le musée doit dépasser ses grandes mesures publicitaires et vanter haut et fort ses ressources comme des éléments d'échanges sociaux, non temporaires ou conjoncturels, mais vraiment durables et édifiants.

S'il peut inviter démocratiquement les membres de sa communauté à participer à son organisation interne ou externe, il doit se rappeler de l'autorité de ses connaissances et de la tension qu'il doit cultiver avec circonspection, sans être victime des modes et de l'enthousiasme parfois fragile qui emporte l'évolution sociale.

RÉFÉRENCES

AMES, P. J. (1989). « Marketing in Museums: Means or Master of the Mission? », *Curator*, 32 (1), 5-15.

BEER, V. (1990). « The Problem and Promise of Museum Goals », *Curator,* 33 (1), 5-18.

BOURDIEU, P. (1982). *Ce que parler veut dire,* Paris : Fayard.

BOURRICAUD, F. (1977). *L'Individualisme institutionnel*, Paris : Presses universitaires de France.

CASTORIADIS, C. (1975). *L'Institution imaginaire de la société,* Paris : Seuil.

CASTORIADIS, C. (1978). *Les Carrefours du labyrinthe II,* Paris : Seuil.

CERTEAU, M. de (1985). « Le croyable. Préliminaire à une anthropologie des croyances », dans Hermann Parret et Hans-Georges Ruprecht (dir.), *Exigences et perspectives de la sémiotique* (687-707), Amsterdam.

EASTON, D. (1974). *Analyse du système politique*, Paris : Armand Colin.

ELSTER, J. (1989). *The Cement of Society: A Study of Social Order*, New York : Cambridge University Press.

FERRÉOL, G. (1991). *Dictionnaire de sociologie*, Paris : Armand Colin.

GALARD, J. (1991). *Le Futur antérieur des musées,* Paris : Éditions du Renard.

GIDDENS, A. (1991). *Modernity and Self-Identity*, Stanford, CA : Stanford University Press.

HANCOCKS, A. (1988). « Art Museums in Contemporary Society », *Curator*, 9 (4), 257-266.

HARRISON, J. D. (1993). « Ideas of Museums in the 1990s », *Museum Management and Curatorship*, 13, 160-176.

HAURIOU, M. (1906). « L'institution et le droit statuaire », dans *Recueil de législation de Toulouse,* vol. XV, chap. 6, 234-260.

HOOPER-GREENHILL, E. (1992). *Museums and the Shaping of Knowledge*, London : Routledge.

LEMIEUX, R., et MEUNIER, E. M. (1989). « Du religieux en émergence », *Sociologie et Sociétés*, vol. XXV, 1, 125-151.

LOURAU, R. (1969). *L'Instituant contre l'institué.* Paris : Anthropos.

MOULIN, R. (1991). « La construction des valeurs artistiques contemporaines », *Cahiers de recherches sociologiques*, 16, 17-22.

RENARD, G. (1930). *La théorie de l'institution : essai d'anthologie juridique,* vol. I, Paris : Sirey.

SCHOTTER, A. (1981). *The Economic Theory of Social Institutions*, New York : Cambridge University Press.

SCHOUTEN, F. F. J. (1993). « The Future of Museums », *Museum Management and Curatorship*, 12, 381-386.

VARINE BOHAN, H. de (1992). « Où en sommes nous? », *Culture*, XII (2), 85-90.

WATKINS, C. A. (1994). « Are Museums Still Necessary? », *Curator*, 37 (1), 25-35.

WORTS, D. (1990). « In Search of Meaning: 'Reflexive Practice' and Museums », *Museum Quarterly,* vol. 18, n° 4, 9-20.

IMAGES OF MUSEUMS AS SITES FOR LIFELONG LEARNING[1]

Barbara Soren

Visitors have expectations for their experiences in a museum setting. Prior to their visit, people consider specific activities they plan to do on their own, with family or friends, and have images and expectations for the type of milieu they anticipate browsing in during the few hours they have to spend. These expectations are often based on past experiences in the setting, and word-of-mouth reports of exhibitions by others who have visited. Media coverage of museums on TV, radio, in newspapers and magazines and popular culture forms such as videogames, movies, and cartoons (e.g., of dinosaurs or mummies) also convey many images related to museum visiting.

Spalding (1993) believes that in a *good* museum visitors are provided with opportunities to get really interested in specific subject matter, whereas in a *great* museum understanding flows between objects and people. We know very little, however, about how the publics who visit museums integrate new information about the arts and sciences into their existing beliefs and knowledge. Lewenstein (1993) sees visitors as active creators of meaning. This implies that individuals are able to add new information acquired during a museum visit to the understandings and expertise they already have from previous life experiences. One way to explore this active meaning-making and understanding is to find out about children's, young peoples' and adults' imaged expectations prior to their museum visit, and associations they have with past experiences after their time in a setting.

Broudy (1987) describes images as deriving from sensory patterns — visual, auditory, olfactory, kinesthetic and tactile. Metaphors, or figures of speech, are used to create images out of sense qualities. Broudy explains that out of the sensations of the eye, ear, touch, and smell, the mind can form patterns of feeling. "It can endow inanimate objects with qualities that, strictly speaking, belong only to persons" (p. 14). Broudy believes that these images of feeling connect the cognitive and emotional aspects of life and learning.

How does an evaluator or researcher decide what questions to ask museum visitors? What information can be collected which will help evaluators effectively and efficiently understand the nature of the visitor experience? Different types and methods of data collection, and the use of several evaluators collecting data, contribute to a mixed-method evaluation design. A mixed-method approach provides procedures for collecting descriptive and interpretive data, using both quantitative methods designed to collect numbers and qualitative methods used to collect words and behaviours.

In this paper, two audience research projects will be used to clarify how multi-method strategies work, and to demonstrate their effectiveness for determining visitor expectations, images of art and science museum settings, and meaning-making related to a museum visit. A Visitor Audit at The Tate Gallery in London and front-end evaluation for a Canadian Science Fiction Exhibition being developed for the National Library of Canada were projects of Lord Cultural Resources Planning & Management Ltd.

Canadian Science Fiction Exhibition, National Library of Canada

The Canadian Science Fiction (SF) Exhibition opened at the National Library of Canada (NLC) in Ottawa in May, 1995, and a concurrent mini-exhibit is planned for the new Merril Collection of Science Fiction, Speculation and Fantasy facilities in Toronto. Feelings, interests, and expectations of users of NLC exhibitions

and SF fans and readers were assessed in the front-end evaluation and audience research for the exhibition. This was expected to be a significant literary event and an effective initiative toward reaching important new audiences for the public programs and exhibitions of the NLC. The questionnaire and focus group evaluation strategy highlighted potential visitor expectations and motivations, as well as images people had for SF, Fantasy, Canadian literature, and the NLC (Soren & Spencer, 1993).

Expectations for The Canadian SF Exhibition

Potential visitors were asked what they would like to see, do and learn about in a Canadian SF Exhibition both in a questionnaire and in focus group discussion. Active, participatory exhibits typical of science museum exhibits were most often mentioned as an expectation across groups in a written questionnaire. Specific suggestions for exhibits included access to information such as the genre of SF, an overview of the field and history of its development ("how long it's been around"), examples of early modes, the '80s boom in SF, maps and representations of SF and Fantasy worlds (fictional and universes), directions of current writers, writing techniques and plotlines. SF fans and readers were also interested in the use of futuristic means to communicate which are "a call" to the imagination, future developments for the genre, historical items of SF and fandom ("who's done what"), and manuscripts of books, special effects, colour, and bright graphics (e.g., pulp covers). People wanted to experience "more real than fiction" exhibits (e.g., Canada's role in space, space habitats), hands on stuff, easily accessible items to draw in the uninitiated, memorabilia displays (e.g., pictures of conventions, obscure trivia), science-oriented and informative displays, slides and visual material in astronomy computer exhibits, and art and costuming displays showing how "life imitates art."

Images Related to Canadian SF, Fantasy, Canadian Literature and the NLC

Futuristic, interstellar time travel, space travel in starships or

spaceships, future science, cyberpunk, UFO's, robots, aliens, mutants, sexy women, and classic '50s flying saucers were images for individuals in each group except the Merril Collection Friends. Generally, SF was thought to be associated with alternate reality, advanced social structures, and "high tech in the street."

In contrast to the SF world of space travel and aliens, Fantasy, as one Ottawa SF fan/reader described, "goes beyond the boundaries of reality, encompassing things that can never be." Associated with Fantasy are elves and unicorns, half humans, pixies, the Sidhe, mythical creatures, dragons, magic, and swords and sorcery — all creations of the "fanciful imagination." Fantasy is considered to be entertaining, but totally improbable fiction that has a magical, non-technical slant. The Fantasy world was described as one that is "faint and far — the horns of elfland blowing", and "a picture of ideal and unreal worlds." In Fantasy one can be wonderfully transported out of reality by dreams and magic, fairies and witches, sorcery or psionics, the Sidhe, trolls, barbarians, and "men and women with long hair, little clothing, armed with spears and not smiling much."

Generally, Canadian literature was seen to be serious and heavy, elitist and arrogant, introspective and depressing, often reflective and questioning. It was described by an SF reader as "anything good written by Canadians, preferably although not necessarily set in Canada." An Ottawa SF fan/reader commented that stories "explore both the inner and outer life of Canadians." Characterization is more important than plot, and Canadian literature tends to be more literary than commercial. An Ad Astra member thought of Canadian authors as thinking persons writing about "distance — a feeling of being shut out" and survival. A lack of publicity means that people aren't aware of Canadian literature; it is a government financed art. In contrast, Canadian SF authors are considered to be "very good, cutting edge, inventive, interesting".

The NLC was associated with a depository of Canadian work, national documents, government papers, legal documents, the Canadian Library of Congress, the Government Department that

keeps all Canadian literature (e.g., manuscripts and books), and a national archives (rather than "a living collection") in Ottawa. The library is thought to house books, history, geography, and bookworms. It is thought to be "a place where they store old books", which is very quiet and peaceful, "a good place to spend a couple of years reading." A few even considered the NLC to be a boring place with bad air and dusty books, not often heard of and out of the way.

The Canadian SF Exhibition has the potential for demonstrating to its visiting public that not all Canadian literature is serious and heavy, deeply introspective and depressing, but rather cutting edge, inventive and interesting, and that there is a unique Canadian SF genre. The exhibition may help to transform the bookish and dusty image of the NLC to one that is dynamic with lights, colour, interactive and social experiences where people can use their imaginations and senses. Furthermore, The Canadian SF Exhibition could help to transform the public's perceived image of SF fans and readers from "weird trekkies" to creative people who have something important to say about socio-technological projections and fantasy worlds which can sometimes be useful escape as we try to survive in difficult times. This front-end evaluation for The Canadian SF Exhibition informed the development of exhibits and programs so that they will appeal to the interests of a variety of specialist and enthusiast audiences — from academics to Star Trek fans.

The Tate Gallery

Observations and interviews during the July '93 Visitor Audit at the Tate Gallery were the main method for learning about visitors' expectations of the Tate, and offer considerable insight into the experiences of publics who visit this world renowned art museum. People were interviewed before their visit, after they had experienced a particular room, or after they had completed their visit and were about to leave. Combined with the other quantitative and qualitative data collected, the July '93 Audit provided insight into how individuals and groups experience the rooms of the Tate, what they look at, read and discuss with friends and family, and suggested

ways in which visitors' time at the Tate could be made even better than it already is (Lord Cultural Resources Planning and Management, Inc., 1994).

People's images of the Tate before they come for a visit, and associations individuals have with other experiences after visiting the Gallery, are particularly useful for understanding what the Tate experience is like for visitors representative of different market segments visiting the museum. Images and expectations for this art museum visit are also strikingly different than those anticipated for an experience at an SF Exhibition in a national library.

Images of the Tate

Visitors often come to the Tate because they have been told that it is the museum to see in London. Past or previous visits, "time spent here already," was the most common reason given for people's expectations for their visits to the Tate by both local visitors and tourists. Some hadn't seen the Tate for several years or several months, and an Austrian art student and Japanese visitor had returned after being at the Tate the previous day.

Some people's images of the Tate prior to their visit were based on what a museum looks like, a generalized image of art because they had been around art galleries before, or the past few museums seen in London. Two women from Hampshire had based their image on the Liverpool Tate which they had seen from the outside, and commented that St. Ives had a modern image also. Two Londoners visiting walk by regularly but one "had designed the interior differently in her mind, as more austere." Another London couple had read a lot of publicity related to "controversial things like the bricks", a work by Andre in the sculpture court at the Tate. A British architect read architectural materials related to the Tate.

Visitors to the Tate were asked about their image of the Tate, in terms of how they imaged the Tate prior to their visit, and what their image was based upon. The most common response from first time visitors to this question was an expectation that the building

or architecture of the Tate Gallery was more modern ("not stately"), with a more modern collection of twentieth century paintings and sculptures on display. Some said they were surprised when they saw the interior of the building, for instance modern and new floors, because they found the building's exterior older and more austere. An Austrian art student expected "a modern gallery done from people who understand modern art."

Some people specifically imaged the physical space, both outside and inside the Tate. A woman from Cologne had expected a nice building on the Thames, with a garden and park around it, and relaxing because it was not in town. An Israeli woman expected a nice building with big rooms, "everything different in atmosphere" than museums in Israel. A mother and son from New Zealand associated the Tate with "the best of art." They were "overawed" and found the Tate "fantastic, not just the work exhibited, but the building."

A local actor who visits several times each year has a "fascination with the form, the sense of vastness, and reverberations from rooms that echo." He likes the building very much, particularly the neo-classical architecture, enormous domed roof, and the large stone staircase coming in the rotunda. He loves the large open plan for rooms in the older Tate galleries, but finds the "new feel" and acoustics "dead" in the Clore Gallery which houses the Turner collection because of the carpeting, and that "the shipwrecks don't work in bright light."

American and Japanese tourists visiting for the first time were pleasantly surprised that the building was not overwhelmingly large; the "small size is very good" because "you can spend small time." Alternatively, one teen from New York expected a smaller building because of the name, Tate "Gallery"; she found the Tate more like her image of a museum than a gallery.

People also had specific images of the Tate's collection. Three tourists expected a collection of Impressionists. A London couple imaged small Rodin sculptures they had seen in past visits. Two students from Oxford pictured the Turner collection because of the

Clore Gallery, and they as well as a local group of young people interested in the modern collection were pleasantly surprised to see so many Pre-Raphaelite works. An Austrian museum-goer imaged the Tate as being "about different styles of art" but felt after his visit that he would have liked to see "more comparisons of styles, why a work is here and not elsewhere in the Tate."

Generally, people had positive "good" images of the Tate prior to their visit, or as one visitor from Dublin commented, "The Tate is one of my favourite places in London." An elderly gentleman visiting as part of an Open University assignment stated, "I'm terribly proud of the Tate as a Britisher. I'd like it to be four times bigger, like the Pompidou Centre in Paris". A woman in the Clore Gallery who was attending a lecture commented that for her the Tate was a happy memory which was "the first thing she seemed to turn to when she felt well enough" to attend lectures after being ill for several years. She had often attended lectures over the years, 5 or 6 times each year, found them extremely well presented, and learned a lot from them as a person who hadn't studied art in depth.

In contrast, an American grandmother who was a novice museum visitor, imaged an intimidating place where she would spend her time in the coffee shop while her friend "who had studied art and knew art went about the gallery on her own." She was pleasantly surprised, had found herself fascinated as she wandered, and thought that "now art history classes would be interesting."

A few visitors had no prior expectations. A young Parisian in a wheelchair had no image and hadn't known what he could explore. A five-year-old waiting to go into the Tate on Sunday afternoon thought the Tate was enormous; she imaged a "big building with paintings and that has something on top" which she and her mother decided was a unicorn.

Tate Associations

People were asked what their visit to the Tate reminded them of, made them *think of*, or made them *think that*. Individuals

picked up on whichever wording of this notion worked for them. Responses were unique and covered a wide range of personally meaningful experiences and associations with past experiences. In most interviews, people responded in terms of other institutions and personal experiences which reminded them of their Tate experience or specific moments during their visit to the Tate.

Quite unlike images and expectations for the SF exhibition, people associated their Tate experience with "quiet places we have known" like a cathedral, church or library in which experiences tend to be "reverential" and where there is "respectful silence." Other modern art galleries are noisy, but not the masters areas at the Tate which tend to be quiet. A father with his daughter in the Clore Gallery was concerned about the quiet: "Why so quiet? Why are galleries always so quiet?" The Tate reminded them both of a lot of other galleries which are "very, very quiet.» Three young Britishers visiting the modern collections commented that the "hushed tones" in the Tate were like a library or church, a place where you "wouldn't dream of bringing children." They would bring children if there was chatter and the level of noise was higher but being at the Tate was "being alone with what you are looking at." They found that they "felt guilty walking on the tiles" (another sculpture by Andre) because there was "the echo of a cold building."

For several people, their experience at the Tate was nostalgic, and made them think of their own life experiences. One senior associated Barbara Hepworth's work with "a fortnight making love in St. Ives." When the English actor is around Blake he thinks of "when I act on stage - maybe the acoustics make me think of that." A London woman was aware of teenage visitors and people in their 20's and felt that, "If I had had that when I was their age, how much more I could have learned and know now; how different my life may have been."

In a few cases, the Tate experience made people think of some sort of other feeling, such as surprise, wanting more, or inspiration for their own work. One of the Hampshire women was surprised at

the colours in paintings. The architect with his young family found the Tate visit "more relaxed and less stuffy" than he had expected. William Scott's work and "the insect next door of brown made with white" (maybe Alan Davie's "Birth of Venus") gave the Austrian art student a few ideas that she wanted to try, like how to make volume just with lights. The Open University group thought that they would remember the Tate for how much they learned and how much fun they had, and wanted "to do, see, and come to the Tate more."

These images of the Tate prior to a visit and associations with past experiences after a visit provide considerable evidence that Tate Gallery visitors have high expectations for visits and that people are quite contemplative about their experience in the art museum. Images and associations also give insight into unique memories and meanings individuals will take away from their time at the Tate, and images visitors may share which will encourage others to visit the Tate too.

Conclusion

These audience research projects provided insights into the understandings and expertise that people at all stages of lifelong learning bring to their visits to different museum settings. People's images of the setting's physical space and objects displayed prior to their museum visit give clues to expectations visitors have and motivations for visiting. Furthermore, during a visit to a museum setting children, young people and adults are often able to make associations and connections with past lifelong experiences (Soren, 1990, 1991, 1992). By asking about these images and associations we begin to understand how expectations about museum visits are shaped, whether a visit has confirmed past conceptions about the setting or the subject matter on display, and if past conceptions have been challenged, and misconceptions corrected.

In our early years, apparently, we develop primitive, but nonetheless full-blown theories to help us make sense of the world

which guide us through our adolescent and adult years. Gardner (1991) believes that early mindsets never really disappear, and we continually revert back to our earliest conceptions, and misconceptions, throughout our lives.

Asking people about their images of a museum setting prior to a visit helps to give clues about audience conceptions and misconceptions of the site itself, and the subject matter presented. Visitors' associations with previous experiences provide insight into meanings created by people and fresh understandings they may take away with them. Images will be added to the visitors' memory bank and associations can be made as individuals continue to visit or revisit museums, as well as attend other events throughout their lives. Exploring how images are confirmed and challenged in informal educational settings like museums can help those who are planning for audience experiences to understand ways in which customers or clients can use their time in a setting to gain lifelong learning related to the arts and sciences.

Notes

1. A version of this paper is being published in the upcoming issue of the journal, *Museum Management and Curatorship* (Soren, 1995). The multimethod research and evaluation strategies used for each audience research project are fully described in this publication.

References

BROUDY, Harry S. (1987). *The Role of Imagery in Learning*, Los Angeles, CA: The Getty Center for Education in the Arts.

GARDNER, Howard (1991). *The Unschooled Mind: How Children Think and How Schools Should Teach*, New York: Basic Books, Inc.

LEWENSTEIN, Bruce V. (1993). "Why the 'Public Understanding of Science' Field is Beginning to Listen to the Audience", *Journal of Museum Education*, 18 (3), 3-6.

LORD CULTURAL RESOURCES PLANNING AND MANAGEMENT INC. (1994). *Tate Gallery Visitor Audit: Draft Final Summary Report, Mini Survey Report, Focus Group Report*, Toronto: Author.

SOREN, Barbara J. (1990). *Curriculum-Making and the Museum Mosaic*. Ph.D. dissertation. The Ontario Institute for Studies in Education (OISE), Toronto: University of Toronto.

SOREN, Barbara J. (1991). "Curriculum-Makers Across Museums", *Museum Management and Curatorship*, 10 (4), 435-438.

SOREN, Barbara J. (1992). "The Museum as Curricular Site", *The Journal of Aesthetic Education*, 26 (3), 91-101.

SOREN, Barbara (1993). *Tate Gallery Visitor Audit, July '93 Interim Report*. Toronto: Lord Cultural Resources Planning and Management Inc.

SOREN, B. (1995, In print). "Triangulation Strategies and Images of Museums as Sites for Lifelong Learning", *Museum Management and Curatorship*, 13 (4).

SOREN, Barbara, and SPENCER, Hugh (1993). *The Cutting Edge ... Front-End Evaluation Audience Research for The Canadian Science Fiction Exhibition at the National Library of Canada*, Toronto: Lord Cultural Resources Planning and Management Inc.

SPALDING, Julian (1993). "Interpretation? No, communication", *Muse*, XI (3), 10-14.

L'ÉDUCATION ET LE MUSÉE :
L'ÉDUCATION COMME LIEU D'AGITATION CRITIQUE

Michel Huard

Quels sont le rôle et la place de l'éducation parmi les autres fonctions du musée? D'un point de vue général, tous reconnaissent aujourd'hui la fonction éducative du musée. Ceux et celles qui ne la voient pas ou la nient sont carrément dépassés par les enjeux de la muséologie actuelle. À l'opposé, comme l'a écrit Frans Schouten, « le fait que l'éducation soit utilisée comme un instrument de marketing pour asseoir la légitimité du musée, n'en fait pas pour autant un des axes de sa politique[1] ». Il est clair que les enjeux éducationnels du musée sont importants pour le musée d'aujourd'hui et pour celui du prochain millénaire!

Cela dit, la question sur laquelle nous nous penchons définit l'éducation comme une fonction parmi d'autres. Une sur quatre, si nous y ajoutons la conservation, la recherche et la diffusion. Si ces quatre fonctions définissent bien le musée d'aujourd'hui, elles sont à nos yeux d'égale importance. Pas de musée sans que chacune de ces fonctions trouve sa place. Le musée sauvegarde le patrimoine : déjà cette affirmation suscite de nombreuses discussions sur la nature du patrimoine à conserver. Le musée est aussi un lieu de recherche. Mais ici encore, les débats sont très animés : doit-il orienter ses recherches vers la discipline scientifique qu'il couvre, l'histoire, l'histoire de l'art, la biologie ou l'archéologie par exemple, doit-il orienter ses travaux vers les lois, les principes, les structures et les méthodes au regard des processus d'acquisition, de conservation, de recherche, d'exposition et d'éducation, ou encore faire le lien entre ces deux approches? Troisièmement, le musée diffuse,

communique, expose ses artefacts, ses idées, ses concepts. Enfin, le musée éduque un public de plus en plus exigeant et diversifié.

L'ordre dans lequel nous avons énuméré les quatre fonctions muséales est l'ordre habituel dans lequel on le fait généralement et c'est on ne peut plus traditionnel. Notre première question est la suivante : est-ce que cet ordre d'énumération, de priorités diront certains, est toujours viable, réaliste, nécessaire, prioritaire? Est-ce la bonne façon de penser le musée d'aujourd'hui? L'histoire et l'évolution de la muséologie ont-elles créé une nouvelle réalité?

Vous connaissez peut-être l'exemple de cet homme d'affaires danois invité à formuler vœux et desiderata à l'adresse du Musée national de Copenhague, et qui a comparé aux tâches de collecte, de conservation et de diffusion imparties au musée les éléments constitutifs de toute entreprise de production, de traitement et de vente des matières premières. Pour lui, dans la vie économique, les liens de causalité et d'interdépendance sont manifestes; en effet, la collecte de matières premières est sans objet si celles-ci ne peuvent être ensuite traitées et vendues. Les mêmes liens existent-ils entre les trois missions des musées et ce même élément de nécessité[2]?

Nous ajoutons : entre les quatre fonctions du musée.

S'il peut y avoir une chimie entre les quatre fonctions muséales, quel point de vue doit-on adopter pour la transmettre? Notre deuxième question sera donc de savoir si le rôle et la place de l'éducateur sont en adéquation, avec le rôle et la place de l'éducation dans le musée.

Comme piste de réflexion, nous avons choisi le modèle qui définit le rôle de l'éducateur en milieu muséal tel qu'il est décrit dans le *Devis de formation professionnelle d'éducateur de musée*, du ministère de la Main-d'œuvre et de la Sécurité du revenu du gouvernement du Québec, publié en 1989. Le comité du devis, dont j'étais membre en 1988, a défini la zone d'action de l'éducateur comme étant le trait d'union entre les œuvres-objets-artefacts et les visiteurs; le trait d'union entre la force d'expression de l'objet en lui-même et la capacité d'appréciation propre à chaque visiteur ou groupe de visiteurs.

Ici, l'éducateur a un champ d'action privilégié. Sa zone d'intervention s'illustre par l'idée du trait d'union entre sa compétence et sa compréhension des concepts, des idées et des théories liés à la discipline attachée à son institution, afin de transmettre le goût de la connaissance, de l'émotion, du partage, et d'éveiller le sens critique des visiteurs qu'il connaîtra, qu'il étudiera ou qu'il cherchera à comprendre. Sa capacité d'intervenir auprès d'eux est en jeu, en fonction.

De ce point de vue, l'action de l'éducateur ne nous semble pas exclusive ou propre à l'institution muséale. Si elle l'était, son travail ne devrait-il pas prendre une toute autre orientation? En considérant le modèle exposé il y a quelques instants, l'éducateur en milieu muséal ne serait-il pas, plutôt, le trait d'union entre l'ensemble des fonctions muséales et le public? Son action ne devrait-elle pas faire prendre conscience du musée (dans son ensemble, dans sa complexité) au visiteur? Nous nous posons la question suivante : le travail de l'éducateur, plus spécifiquement son intervention, son action auprès des visiteurs, serait-il de nature différente s'il travaillait dans une autre institution muséale que la sienne, ou dans un centre d'exposition où il n'y a pas de collection par exemple? Il est clair qu'il y a des constantes selon que l'éducateur travaille dans un musée d'histoire, un musée de sciences ou un musée d'art. Mais nous croyons qu'il y a aussi une différence, une spécificité, selon le mandat de l'institution et la communauté que le musée dessert. L'objet en contexte muséal est imbibé de l'ensemble des quatre fonctions dont nous avons parlé plus tôt et l'éducateur est la courroie de transmission entre ces fonctions.

Conservons la structure de notre modèle et appliquons, cette fois-ci, le rôle de trait d'union voué à l'éducateur à la fonction d'éducation du musée dans son ensemble : il faut imaginer, ici, un pont entre les visiteurs et les fonctions de conservation, de diffusion, d'éducation et de recherche. Le rôle de l'éducation s'exercerait au regard de la mission, de la vocation, des devoirs de l'institution envers sa communauté.

La place de l'éducation devient dès lors une question de point de vue, d'angle, de regard sur le rôle du musée en général. Reprenons la définition du *Petit Robert* du mot « place » : « Fait d'être admis dans un groupe, un ensemble, d'être classé dans une catégorie; condition, situation dans laquelle on se trouve. » Nous pourrions compléter par : c'est la situation dans laquelle se trouve l'éducation parmi les autres fonctions du musée, c'est-à-dire, comment l'éducation transmet aux visiteurs le travail propre au musée en matière d'acquisition, de conservation, d'archivage, de restauration, de recherche, d'éducation. Ici nous excluons en partie la discipline scientifique traitée dans chacune des institutions. Le mot « place » se définit aussi par la « position », le « rang dans une hiérarchie ». Le trait d'union qu'est l'éducation est central au regard du lien à établir entre le musée et le visiteur et ne devrait pas, à notre avis, faire partie d'aucune hiérarchie en ce qui concerne les quatre fonctions muséales, comme nous l'avons déjà mentionné précédemment.

Toujours dans le *Petit Robert*, une autre définition du mot « place » : « être à sa place; être fait pour la fonction qu'on occupe; être adapté à son milieu, aux circonstances ». Le « être à sa place », c'est toute la mise en œuvre des moyens propres à assurer la formation, le développement sensitif, émotif et cognitif du visiteur. L'adaptation au milieu et aux circonstances s'investi dans notre compréhension de l'ensemble des fonctions muséales appliquées à la discipline scientifique propre à chaque musée, et ce, au bénéfice du visiteur. L'idée même d'éducation doit faire ressortir les synonymes de trait d'union tels que agora, forum, rond-point entre les diverses fonctions du musée et le public. L'éducation serait la connaissance et les pratiques des usages — voire des usagers — du musée.

L'éducation serait la fonction qui crée ou entretient l'agitation « politique », « sociale », scientifique du musée et des disciplines qui lui sont attachées. Elle serait, en somme, l'instrument, le dispositif, les méthodes servant « à agiter les liquides, à brasser les mélanges ». L'intérêt, ici, du mélange et du brassage, c'est qu'il résulte de cette intervention un nouveau produit. Si les mélanges sont incompatibles,

c'est qu'il y a problème. S'il y a repos, ce n'est guère mieux. Considérer l'éducation comme un agitateur, c'est penser le musée comme la proie honorable, essentielle, d'émotions et d'impulsions diverses. L'institution ne peut pas rester au repos et être objective. L'éducation, la recherche, la diffusion et la conservation sont chacune à leur tour en effervescence, en mouvement, tout comme la communauté desservie par le musée change à son tour très rapidement. Nous ne disons pas qu'il faut nager en eau trouble, mais plutôt que nous devons nous demander si l'eau de la piscine est filtrée de la même façon depuis trop longtemps!

Est-ce essentiellement l'éducateur qui remplit ce rôle ou qui tient cette place dans le musée? L'institution, comme lieu d'éducation, de même que l'éducateur, doivent garder cet esprit critique qui met en relation l'ensemble des fonctions de l'institution à travers chacune de leurs actions. Toutefois, le contact privilégié de l'éducateur avec le public peut l'amener à considérer son rôle comme ambassadeur d'une institution qui doit se questionner sans relâche sur les actions qu'elle pose. Le débat doit être ouvert et constant. À notre avis, il devrait y avoir adéquation entre éducateur et éducation au musée.

Que devient, dès lors, notre trait d'union? L'éducation (par le biais de l'éducateur ou de tout autre professionnel du musée, qu'il y ait interaction directe ou non avec le public) devient lieu d'agitation critique entre le public et l'ensemble des fonctions du musée toutes confondues.

Mes propos d'aujourd'hui, imprégnés d'innombrables incertitudes, sont le fait de ma pratique muséale quotidienne et de mes questionnements continus afin de bien servir notre clientèle. Ma question, obsédante, est la suivante : est-ce que je comprends bien la mission et les fonctions du musée pour lequel je travaille? Dois-je me concentrer exclusivement sur la discipline scientifique attachée à mon institution, ou s'agit-il plutôt de me demander si je livre, si je communique, si je donne le musée à ma clientèle? Nous nous posons bien des interrogations lors de nos actions, en voici deux exemples.

J'ai eu le plaisir de bâtir un cours d'histoire de l'art et de l'offrir à deux reprises, soit à l'automne 1993 et à l'hiver 1994, son titre était *L'Œuvre et le manifeste*. Le plan de cours était le suivant : cinq mercredis soirs consécutifs, aux heures d'ouverture du musée, il s'agissait d'introduire les manifestes *Prisme d'yeux* (1948), *Refus global* (1948) et *Le Manifeste des plasticiens* (1955) en parallèle avec la pratique des artistes signataires. L'idée était surtout d'utiliser les œuvres de la collection permanente exposée dans les salles du Musée d'art contemporain de Montréal, d'utiliser également les œuvres en réserve à l'aide de diapositives. La première heure se passait dans une salle de cours; la deuxième, en salle d'exposition avec les œuvres elles-mêmes. En construisant le cours, j'ai constaté que ma thématique ne pouvait être illustrée qu'avec les œuvres de la collection (diapositives). Toutefois, l'expérience des œuvres pouvait être complète avec un choix suffisant et représentatif d'œuvres en salle. Ce qui m'importait le plus était de livrer ce que le musée pouvait offrir de mieux au regard d'une expérience historique et émotive en compagnie des œuvres. Tout au long de ce cours, je me demandais : Est-ce que je livre bien le musée? Est-ce que ce cours aurait pu se donner ailleurs qu'ici? Je me suis posé sérieusement la question lors de la troisième rencontre lorsque je présentai aux participants deux manuscrits originaux du *Refus global*, un écrit de la main de Paul-Émile Borduas et l'autre dactylographié de ses doigts et annoté de sa plume.

Qu'avons-nous de particulier au Musée d'art contemporain de Montréal? Nous conservons, notamment, toutes les archives de Paul-Émile Borduas, documents qui ne sont pas accessibles au grand public. Mais imaginez, il s'agissait de voir les originaux, tracés par un des grands bonzes de notre modernité. Alors, j'avais le sentiment que seuls les participants à ce cours auraient l'ultime satisfaction de voir ces joyaux de notre littérature révolutionnaire. Mais voilà, l'angoisse me prend, la crainte de participer à une exhibition de foire, de sanctifier, de sacraliser de simples bouts de papier. finalement, ma conscience me dicta un geste à poser : en

classe, à l'aide de ces deux manuscrits et de l'édition originale du *Refus global*, nous avons alors observé certains changements dans l'évolution du texte de Borduas, présenté les différences, les repentirs, les ratures et les changements dans le texte entre les différentes versions. Ce faisant, j'ai eu le sentiment de montrer la fonction de conservation propre à notre musée. Dans ce cas, peut-on dire que ce cours était propre au musée qui le donnait? Cette action éducative peut-elle se visualiser par ce trait d'union qui symboliserait la rencontre du public avec les idées débattues à partir du matériel propre à une institution? La qualité d'un geste éducatif serait-elle située dans la compréhension du public, des particularités de telle ou telle institution muséale?

Mon autre exemple concerne mon travail entourant la conception et la réalisation du colloque *Musées et collections : impact des acquisitions massives*, tenu le 21 octobre 1995, au Musée d'art contemporain de Montréal. À la suite de l'acquisition des quelque 1 300 œuvres de la Collection Lavalin par le Musée, en juin 1992, et du débat qui s'en est suivi dans les médias écrits, il s'agissait premièrement de questionner l'histoire des musées, canadiens principalement, entourant le geste de collectionner massivement et, deuxièmement, de poser un éclairage sur cette réalité et sur les incidences de ce type de collectionnement au regard des fonctions muséales de conservation, de diffusion, d'éducation et de recherche. Le dossier était on ne peut plus délicat pour une institution qui naviguait dans les eaux mouvementées des pouvoirs publics et du monde économique : la faillite de Lavalin, un patrimoine artistique qui pouvait sortir du Québec, la cote des artistes sur le marché de l'art, le gouvernement qui, par décret, avait nommé le Musée d'art contemporain de Montréal gardien de ces œuvres. Certains crièrent victoire, d'autres au scandale.

Avant que je dépose le projet à mon service, plusieurs de mes amis comparaient ce projet de colloque à un panier de crabes. Moi-même, j'ai reculé à plusieurs occasions, convaincu que ce type de colloque conviendrait mieux s'il était organisé par une institution

autre que le musée. Certains collègues considéraient que nous prêtions le flanc encore une fois à la controverse et que nous y avions goûté amplement.

Parler de soi publiquement n'est pas une mince affaire. Et quand je dis de soi, je pense aux diverses fonctions muséales qui animent l'institution. L'aventure de ce débat public était de poser un geste critique au regard de notre propre expérience, selon notre réalité, à la lumière de l'expérience des autres, et cela presqu'à chaud, soit seulement deux ans après cette acquisition massive, donc avec très peu de recul. Nous souhaitions nous-mêmes le débat entourant cette expérience; le tout venant de l'intérieur, c'est-à-dire avec l'équipe de professionnels du colloque sans oublier la participation de la conservatrice responsable de la collection permanente.

Comme lieu d'éducation, ce colloque posait également en sourdine les questions suivantes : Quelle est la réalité sociale de nos gestes? Quels sont les besoins pratiques d'une société, la nôtre, en évolution? À mon avis, la force de l'éducation doit toujours être inspirée par le potentiel qu'offre le musée à rendre le public plus conscient et plus responsable face aux défis d'aujourd'hui et de demain. En osmose avec l'intérêt et la valeur des artefacts collectionnés (massivement ici), le rôle éducatif du musée a consisté aussi à sensibiliser le public aux choix et aux problèmes auxquels il fait face. Si le public constitue l'élément essentiel à l'existence du musée, ce dernier ne peut que lui offrir de la transparence sans craindre ses limites et sans craindre ses points de vue subjectifs.

Tomislav Sola souligne qu'« un programme muséologique ne devrait pas se fonder sur les pièces qu'un musée possède ou voudrait posséder, mais sur l'idée qu'on veut transmettre[3] ». Il ajoute que « les conséquences de cette attitude sont imprévisibles. La collecte relève du domaine matériel, alors que l'objectif du travail du musée a un caractère métaphysique (...)[4] ». Sola fait aussi une comparaison entre l'art et le musée qui m'apparaît fort intéressante dans le contexte. Il écrit :

Toutes les formes d'art aspirent, comme les musées, à trouver des réponses à des questions éternelles. Qui sommes-nous? D'où venons-nous? Où allons-nous? Pour cela les formes d'art comme le musée partent du même point de départ (*l'identité*), et elles ont la même capacité (*la créativité*) et la même méthode (*l'interprétation*). À l'instar de l'art, le nouveau musée assume une responsabilité générale qui s'impose à lui au nom de l'objectivité, mais, en raison de sa nature novatrice, il est en réalité un média créatif et fondamentalement subjectif[5].

Nous pourrions dire que l'éducation doit jouer le rôle d'agitateur critique au sein de l'institution muséale, et ce, pour le bien de la communauté. Loin de moi l'idée du « brasse camarade ». Je conçois plutôt l'agitation comme la prise de conscience de l'éducation en milieu muséal, conceptualisée par ce trait d'union entre l'expérience vécue du visiteur et les spécificités de ce milieu défini par les quatre fonctions dont nous avons parlé.

Albert Jacquard a écrit quelque part : « L'essentiel de l'éducation n'est pas de nourrir mais de donner l'appétit. » Nous dirions, modestement, à notre tour, que l'essentiel de l'éducation muséale n'est pas de nourrir strictement la discipline représentée dans tel ou tel musée, mais de donner au public l'appétit de découvrir la réalité subjective des musées. Dire le musée à sa communauté, c'est préciser sans relâche l'intérêt que nous portons à l'institution muséale et au public.

NOTES

1. Frans SCHOUTEN, « L'éducation dans les musées : un défi permanent », *Museum*, n° 156, vol. XXXIX, n° 4, 1987, p. 240.

2. Tage HOYER HANSEN, « Le rôle éducatif du musée », *Museum*, n° 144, vol. XXXVI, n° 4, 1984, p. 181.

3. Jean-Yves VEILLARD, rapport préparé pour le colloque *Musées, territoire, société*, Londres, 1983, cité dans Tomislav Sola, « Concept et nature de la muséologie », *Museum*, n° 153, vol. XXXIX, n° 1, 1987, p. 47.

4. Tomislav SOLA, « Concept et nature de la muséologie », *Museum*, n° 153, vol. XXXIX, n° 1, 1987, p. 46.

5. *Ibid.,* p. 49.

L'ÉDUCATION À POINTE-À-CALLIÈRE, UNE FONCTION INTÉGRÉE

Francine Lelièvre

Dans notre société en constant changement, le musée joue le rôle combien essentiel de gardien de la mémoire collective. Écrin de témoins matériels qui y retrouvent signification et parole, lieu d'apprentissage voire d'émotion, le musée donne accès aux époques et aux cultures et maintient le passé bien vivant — contribuant à rendre à l'histoire et à l'humanité leur dimension d'éternité.

Au cours des ans, il m'a été donné de voir fonctionner bon nombre de musées, sites et institutions culturelles, et de participer à la planification et à la mise sur pied de plusieurs d'entre eux. Ce faisant, j'ai côtoyé diverses théories, écoles de pensées et cultures dites d'entreprise, et rencontré différents styles de gestion. J'ai pu tirer de ma formation et de ces expériences certaines réflexions sur ce qui nourrit ou entrave la qualité d'une institution.

Je souhaite ici partager ces réflexions pour ce qui concerne particulièrement l'éducation patrimoniale, les activités éducatives offrant à l'institution muséale un registre d'intervention privilégié dans l'atteinte de sa mission. Pointe-à-Callière, musée d'archéologie et d'histoire de Montréal, servira de toile de fond à mon propos puisque l'éducation y constitue, depuis le tout début, une fonction de première importance, qui teinte l'ensemble des réflexions et actions du Musée.

Pointe-à-Callière, musée d'archéologie et d'histoire de Montréal

Pointe-à-Callière possède une personnalité clairement définie,

basée sur le caractère unique du site qu'il occupe et sur la mission et les valeurs qu'il s'est données.

Premier point essentiel, l'institution, avant d'être un musée d'archéologie et d'histoire, est un musée de site et un lieu historique d'importance nationale : Pointe-à-Callière est aménagé au-dessus du lieu exact de fondation de Montréal, et de vestiges architecturaux témoignant du développement de la ville à diverses époques.

Second point, le Musée s'est doté, dès sa conception, d'une mission inspirante qui se décline en trois objectifs : conserver et mettre en valeur le patrimoine archéologique et historique de Montréal; faire aimer et connaître le Montréal d'hier et d'aujourd'hui afin que chacun puisse participer activement au présent et au futur de sa ville, et tisser avec les réseaux préoccupés d'archéologie, d'histoire et d'urbanité des liens dont bénéficieront les publics.

Afin de réaliser cette mission, le Musée intervient en conservation à l'endroit des vestiges qu'il abrite et de ses collections archéologiques et historiques. Il intervient en recherche, en s'interrogeant sur le patrimoine archéologique et historique montréalais, en réfléchissant sur la réalité urbaine contemporaine, en cherchant à faire progresser la muséologie et en évaluant ses propres actions. Il intervient en diffusion, en offrant des expositions sur Montréal et d'autres sociétés, en produisant des publications et des logiciels, en participant à des forums. Il intervient en éducation et en animation, en cherchant à rendre accessible le patrimoine montréalais, et en faisant en sorte que les hommes, les femmes, les enfants de Montréal et d'ailleurs découvrent l'histoire de la ville, l'explorent et s'en souviennent.

L'éducation à Pointe-à-Callière : des valeurs pour mieux agir

Dès sa conception, Pointe-à-Callière s'est doté d'une philosophie de gestion s'appuyant sur des valeurs permanentes et invariantes, valeurs qui inspirent les attitudes et les comportements quotidiens de toute son équipe, et qui donnent à l'action du Musée force et

cohérence. L'éducation, reconnue comme l'une des fonctions vitales du Musée, met ces valeurs en pratique. Elle repose également sur des valeurs spécifiques.

Faire connaître, faire aimer, agir

Le patrimoine demeure généralement l'apanage des spécialistes et professionnels qui l'ont pris en charge, et d'une minorité d'amateurs éclairés. Comment le rendre familier et accessible à la population ?

Pour ce faire, Pointe-à-Callière s'efforce de conjuguer quelques verbes très simples — faire connaître, faire aimer, agir. Ces intentions s'enchaînent et se répondent. Peut-on aimer sans connaître? Peut-on connaître sans s'engager activement dans une démarche d'apprentissage? Le Musée œuvre ainsi à faire connaître l'histoire de Montréal, ses cultures, ses traditions, son évolution. Il s'attache à faire aimer la ville, la région, ses habitants, ses monuments, ses particularités. Il cherche à agir sur le temps présent, que ce soit par le biais de l'architecture, de l'urbanisme, de la recherche archéologique ou de l'éducation.

Donner priorité à la qualité du produit et des services

Un principe transcende toutes les actions du Musée, et cela quelle que soit la direction concernée : la priorité à la qualité. Ce parti pris, s'il est exigeant, porte ses fruits : bien que l'archéologie constitue un domaine spécialisé, Pointe-à-Callière est le deuxième musée le plus fréquenté à Montréal, et le troisième au Québec. Le Musée n'aurait pu atteindre une telle performance sans avoir visé la qualité de façon incessante, et il ne pourra la maintenir qu'en se conformant à cette même exigence. Ainsi :

Tout produit du musée — activité, service, événement — doit remplir les critères de qualité en vigueur dans chacun des domaines qui le concernent.

Chaque décision, chaque geste, qu'il s'agisse de planifier une exposition ou d'accueillir les visiteurs, est pesé et posé dans le souci

d'une qualité optimale. Le guide animateur qui répond avec attention à un enfant participe autant à l'atteinte de l'objectif « qualité » que l'ingénieur qui assure avec compétence la préservation des vestiges. En fait, la qualité du produit muséal repose sur la fiabilité et l'expertise de chaque membre de l'institution, tout comme sur son sens aigu des responsabilités, qui lui fera investir créativité et énergie dans la réalisation du mandat.

Enfin, ce sont les résultats qui, plus que tout autre critère, sanctionnent l'atteinte de la qualité souhaitée : un produit ou un service de qualité s'attirera la satisfaction de ceux qui l'ont développé comme de ceux qui l'utilisent.

Accorder une grande importance à notre client

Tous les musées souhaitent que leur institution soit la préférée du public. Mais encore importe-t-il d'agir en conséquence. Le visiteur de Pointe-à-Callière est considéré comme client, décideur et invité privilégié. Les choix de contenu, les formes d'apprentissage, les approches de communication sont établis en considérant les intérêts et les comportements des clientèles, et non seulement à partir d'études générales de marché. Le Musée cherche ici à appliquer au domaine culturel la priorité au client mise de l'avant dans certaines entreprises.

Développer des programmes éducatifs
pour différents publics

On a longtemps restreint les programmes éducatifs aux seules clientèles scolaires. Pointe-à-Callière, malgré son jeune âge — trois ans d'existence —, offre un éventail de programmes et de scénarios à différents publics : familles, aînés, groupes de loisir, visiteurs de soir, et bien sûr, groupes scolaires de tous les niveaux. Le Musée veut aussi s'affirmer comme un lieu où l'apprentissage passe par des approches pédagogiques diversifiées et spécifiques à sa mission. Puisant à plusieurs sources — site, collections, contenus thématiques et moyens de communication adaptés aux publics —, ces approches

ont pour but d'éveiller la curiosité, de susciter l'émotion, de créer la surprise, de stimuler l'imaginaire, tout en faisant appel à l'intelligence et au savoir.

Humaniser l'apprentissage grâce aux guides-animateurs

Une équipe permanente de guides-animateurs œuvre à Pointe-à-Callière, faisant corps avec le lieu et s'inscrivant comme élément signifiant de l'expérience du visiteur.

Bénéficiant d'une formation en sciences humaines et en animation — et d'activités de formation continue, indispensables à la qualité soutenue de son intervention —, le guide-animateur n'est pas là pour encadrer ou contraindre le visiteur, mais pour favoriser une expérience plus intime et mémorable. Présence subtile et chaleureuse, il catalyse la réaction que vit le visiteur au contact du lieu, en humanisant la mémoire des murs et en contribuant à en faire percevoir le sens. Il explique les messages les plus importants, il révèle l'articulation des espaces, il invite à faire des liens entre le quotidien d'aujourd'hui et celui d'hier. Ayant parfois recours à des techniques d'animation théâtrale pour mieux livrer son propos, il encourage le visiteur à s'interroger et à apprivoiser le passé et le présent de Montréal.

Professionnaliser l'action éducative et culturelle

Pointe-à-Callière rémunère ses éducateurs et les considère comme des muséologues à part entière, au même titre que le sont, traditionnellement, les conservateurs. Un tel parti pris est peu répandu dans les musées, et la direction a dû défendre avec persévérance qu'une large partie des ressources financières y soient affectées.

Favoriser l'innovation

Oser l'innovation, particulièrement en animation-éducation, m'apparaît essentiel. Il ne faut pas craindre de bousculer les réflexes conditionnés, de s'écarter des lignes de conduite traditionnelles.

Il faut savoir prendre des risques et éviter à tout prix le piège d'une communication inodore, sans saveur et sans couleur. On n'innove pas dans la bureaucratie, mais dans l'action, dans la confiance, dans la capacité à vivre l'incertitude.

Bien sûr, avant d'innover, il importe de connaître et d'exploiter ce qui existe. Axés sur l'animation, les programmes éducatifs du musée misent ainsi sur les approches d'expérimentation et de manipulation propres à une pédagogie active. Ils favorisent la découverte, la participation et le questionnement à travers la recherche, le jeu et le recours à l'imaginaire.

Encourager l'interdisciplinarité

Mémoire sociale, le patrimoine ne peut se cloisonner en secteurs disciplinaires étanches. L'adoption d'une vision interdisciplinaire dans la définition des gestes de conservation et de diffusion favorise une mise en valeur plus conforme à la richesse et à la subtilité des contenus. Certes, une telle vision oblige à ce que chaque individu s'engage dans une démarche d'ouverture et de partage. Mais le fait de croiser les approches historique, archéologique, sociologique et urbanistique génère une tension entre les propos qui ouvrent les débats et font du patrimoine un lieu de questionnement.

Intégrer l'éducation au site et aux expositions

Au musée, les activités éducatives se déroulent principalement au cœur des vestiges et des expositions. L'intensité et la qualité de l'apprentissage s'en trouvent renforcées, le but visé étant de créer un véritable rapport au passé grâce au contact sensoriel avec un site historique authentique, avec des fragments archéologiques significatifs et avec une iconographie d'une grande richesse. Dans le même esprit, les programmes éducatifs font partie intégrante des expositions temporaires; constituant plus que de simples activités complémentaires, ils offrent une approche spécifique à chaque sujet.

Appliquer une structure de gestion par objectifs et par projet

La gestion par objectifs constitue la règle dans la plupart des secteurs d'activité de Pointe-à-Callière. Pour chaque projet, qu'il soit éducatif ou autre, les objectifs et les coûts afférents à la réalisation sont clairement définis. Ces critères favorisent également une évaluation objective des résultats.

La gestion par projet, quant à elle, permet de dépasser les querelles de compétence entre spécialités, en conférant la responsabilité effective du projet à une équipe interdisciplinaire. Lorsqu'une activité est projetée, un chargé de projet est désigné pour en être le porteur. Celui-ci s'entoure d'une équipe *ad hoc* formée de ressources professionnelles provenant de divers services — services identifiés selon les apports nécessaires au dossier. Enfin, l'équipe s'adjoint au besoin des ressources externes et complémentaires. Chaque équipe de projet fait ainsi appel à l'ensemble de la structure organisationnelle du musée. Un tel processus, en renforçant et en structurant le travail d'équipe, crée une synergie bénéfique. Il a aussi pour effet de multiplier les angles d'analyse, tout en encourageant la prise en charge personnelle et le sens de l'initiative.

Intégrer l'évaluation au processus

Une évaluation rigoureuse des produits et services aux publics est essentielle : ce n'est qu'en osant interroger ses propres actions que le Musée peut espérer offrir et maintenir à long terme la qualité qu'il vise. Des analyses portant sur les processus de gestion et de planification et sur les résultats obtenus sont ainsi régulièrement menées à l'interne, et complétées par des études effectuées en collaboration avec des spécialistes externes.

Créer des réseaux et travailler en partenariat

Aucun lieu n'échappe aujourd'hui à la nécessité d'appartenir à des réseaux régionaux, nationaux et internationaux. Les lieux et objets relevant du patrimoine — musées, lieux historiques,

archives — sont ainsi regroupés en des structures de concertation et de coopération. De la même manière, l'éducation au musée cherche à créer et à entretenir des liens étroits avec le tissu associatif, le milieu scolaire, l'industrie touristique et les entreprises, sans oublier les autres institutions culturelles voisines. Rien n'est plus antinomique à la mission d'un musée, particulièrement au regard de l'éducation, que de vivre en vase clos. Trouver de nouvelles façons de faire et de collaborer, définir des ententes, s'associer ces interlocuteurs privilégiés que sont les chercheurs, les universitaires et les enseignants, voilà autant d'attitudes et d'actions qui nourrissent le musée et la qualité de l'interface entre son contenu et le public. Le travail en partenariat s'impose aussi de plus en plus pour des raisons financières : les budgets ne relevant plus d'une source unique et permanente de financement, il est nécessaire de mettre en place des plans à partenariats multiples, notamment par la création d'un réseau de partenaires de l'éducation patrimoniale.

Officialiser l'importance de l'animation-éducation

Discourir sur l'importance de l'éducation et de l'animation ne suffit pas. Dès la conception du musée, il est apparu essentiel d'inclure dans l'organigramme une direction qui soit spécifiquement responsable des actions éducatives et culturelles, plutôt que de faire relever celles-ci d'une autre direction, comme c'est le cas dans presque tous les musées. L'affectation d'une grande partie des ressources humaines à cette direction a aussi affirmé l'importance de ce type d'intervention dans le quotidien et le rayonnement de Pointe-à-Callière.

Quel sera l'avenir de l'éducation patrimoniale?

Répondre à une telle question est aussi difficile que de vouloir prévoir ce que sera l'an 2000 à partir des événements d'aujourd'hui. Selon toute vraisemblance, l'éducation demeurera toujours une fonction essentielle aux musées. Mais comment les connaissances se transmettront-elles dans le futur? L'institution muséale offrira-t-elle

encore un cadre spécifique et nécessaire pour ce faire? De quels types d'équipements aurons-nous besoin pour faire connaître et aimer Montréal ou tout autre sujet? Verra-t-on le « musée-cafétéria » avec musique d'ambiance et rafraîchissements au bar? Le « musée- autoroute » de l'information dans lequel on manipulera les données sans les altérer? Le musée sera-t-il un « musée-rencontre » plus qu'un « musée-conservation », un lieu de détente et d'expérimentation davantage qu'un lieu d'apprentissage didactique? Le « musée sans murs » ira-t-il rejoindre les gens là où ils sont, dans les centres commerciaux, les centres de divertissement ou simplement devant leur écran de télévision ou d'ordinateur? Comment tiendrons-nous compte des communautés culturelles, de l'augmentation du nombre des aînés? Comment assumerons-nous l'évolution des valeurs? Qui réalisera de tels musées, avec quels partenaires, avec quels budgets?

Les questions sont multiples, et nécessaires pour que puissent s'ébaucher des solutions. Notre capacité à nous orienter dans ce monde hautement imprévisible sera sans doute l'élément clé de leurs réponses. Il y a beaucoup à faire et à inventer encore, à Pointe-à-Callière comme dans l'ensemble des musées. Mais comment ne pas s'en réjouir?

LE MARKETING ET SON IMPACT SUR LA FONCTION D'ÉDUCATION AU MUSÉE

Ginette Cloutier

À l'heure où les débats se poursuivent encore dans les musées sur le rôle des éducateurs par opposition à celui des conservateurs ou des responsables des expositions et que l'on discute passionnément de la place de l'éducation, une nouvelle spécialité, le marketing, a fait récemment son apparition, questionnant encore une fois le rôle de l'éducation et de l'éducateur au musée.

De plus en plus, les musées doivent élaborer une approche marketing, s'ils veulent survivre financièrement dans la concurrence des industries culturelles et touristiques. La fonction éducative et culturelle peut-elle survivre à cette tendance? Connaît-on bien la portée du marketing? Les spécialistes de ce domaine connaissent-ils bien la fonction éducative et culturelle des musées? Comment les responsables des secteurs éducation et action culturelle peuvent-ils intégrer cette préoccupation dans leurs objectifs et leurs critères de programmation? Qui doivent être les responsables du marketing dans un musée?

Pointe-à-Callière : éducation et action culturelle

Avant d'aborder ces questions, j'aimerais d'abord préciser la nature des programmes éducatifs en regard des programmes culturels de Pointe-à-Callière.

La Direction animation-éducation de Pointe-à-Callière a la responsabilité de programmer et de réaliser des activités éducatives et culturelles qui rendent accessibles à divers publics la thématique du musée et des expositions temporaires.

S'il est maintenant acquis de trouver des services éducatifs dans les musées, il est cependant moins fréquent d'y trouver des services d'action culturelle. Et beaucoup de gens confondent les activités culturelles avec les activités de locations de salles ou les événements spéciaux que les musées ont mis en place ces dernières années comme activité de revenus.

Au musée, les programmes éducatifs visent d'abord et avant tout une démarche d'apprentissage, même s'ils prennent différentes formes d'animation telles que les jeux de découverte et les récits théâtraux.

Le déroulement des activités éducatives est le résultat d'une réflexion sur la démarche d'apprentissage des différents publics visés. La notion d'apprentissage a évolué au cours des dernières années. Les éducateurs de musée parlent de plus en plus de sensibilisation, d'éveil, de découverte, y ajoutant la dimension divertissement et se préoccupant de plus en plus des besoins affectifs des visiteurs du musée.

De plus, les activités éducatives du musée ne s'adressent pas exclusivement aux publics scolaires comme plusieurs sont encore portés à le croire. Elles touchent des publics variés tels les familles, les adultes, les aînés, les entreprises, les jeunes en situation de loisirs et les touristes. À Pointe-à-Callière, les activités éducatives prennent différentes formes, comme les visites-animation, le programme de découverte sur l'archéologie, les programmes interdisciplinaires, les récits théâtraux, les zones d'animation dans les expositions, les publications pédagogiques, le logiciel interactif et les expositions pédagogiques.

Quant à l'action culturelle, quoiqu'elle porte en elle une valeur éducative, elle est essentiellement différente des programmes éducatifs. Les activités et les moyens qu'elle élabore sont des activités de nature culturelle, ponctuelles et de courte durée, se préoccupant des intérêts des publics sans toutefois développer une démarche d'apprentissage. Le fond et la forme de ces activités sont liés à la démarche de la vie culturelle, c'est-à-dire le théâtre, la musique, les

spectacles, les démonstrations, les conférences, les performances et les reconstitutions historiques.

L'action culturelle a généralement un lien avec la thématique permanente du musée ou celle des expositions temporaires. Elle développe des activités qui font comprendre la thématique du musée d'une autre manière et qui attirent au musée des visiteurs intéressés à la vie culturelle mais qui, de prime abord, ne viendraient peut-être pas dans un musée.

Pointe-à-Callière s'est doté d'une politique d'action culturelle et de partenariat de même nature. Il se donne deux orientations importantes dans l'élaboration des événements culturels, soit positionner le musée comme lieu de création et aussi comme lieu de diffusion. Cela signifie que, d'une part, le musée crée et produit des événements culturels originaux, comme *Le Marché public dans l'ambiance du 18e siècle*, *La Symphonie portuaire*, *Le Bal à l'auberge* ou *Qui est le vrai Père Noël*. D'autre part, il établit des partenariats avec des groupes culturels pour leur offrir le musée comme lieu de diffusion où ceux-ci présentent leur démarche culturelle à la condition que ces activités aient un lien avec la thématique du musée, du site ou des expositions temporaires comme le *Festival du conte interculturel de Montréal* ou *Le Rassemblement des familles souches*.

Voici l'orientation de l'éducation et de l'action culturelle à Pointe-à-Callière.

L'apparition du marketing dans les musées

L'apparition de l'approche marketing coïncide avec les difficultés financières des musées et avec la nécessité de répondre plus adéquatement aux besoins des visiteurs pour accroître leur fréquentation et s'attacher leur clientèle.

Un excellent article de Jean-Michel Tobelem[1] a nourri mes connaissances et ma réflexion sur l'apparition du marketing dans les musées.

Il s'agit d'une question menaçante pour le secteur de l'éducation. Le marketing allait-il orienter l'évaluation de la programmation des

activités éducatives et culturelles uniquement en fonction de critères quantifiables — fréquentations et revenus — au détriment des objectifs éducatifs et culturels plus difficiles à évaluer? Et si ces forces marketing représentées par les directions communication-marketing, commercialisation et développement étaient majoritaires dans les décisions du musée au détriment des directions vouées au contenu?

Cette approche allait-elle faire entrer au musée des spécialistes en marketing, souvent issus du milieu des affaires ou des relations publiques, peu informés et peu sensibilisés à la fonction éducative et culturelle, percevant le milieu de l'éducation comme trop sérieux et surtout ennuyeux? Ces spécialistes allaient-ils devenir tout à coup responsables de définir à la fois le produit, le public, le prix et la publicité des activités de diffusion du musée? Allaient-ils déterminer les besoins de la clientèle, fonction occupée, depuis nombre d'années, par les éducateurs de musée, qui sont les professionnels les plus proches des visiteurs et qui font le lien entre les expositions et les publics, par différentes activités d'interprétation, d'animation et d'éducation?

Pourtant à la lecture de Tobelem, l'approche marketing est beaucoup moins menaçante que prévu pour l'action éducative et culturelle. Le marketing serait plutôt une philosophie et un outil de gestion fort enrichissant, à condition que ce soit une philosophie de gestion appliquée par tous les responsables concernés, c'est-à-dire les responsables des expositions, des activités éducatives et culturelles, de la commercialisation et des communications et non par une direction marketing qui définit pour les autres responsables le produit, le public, le prix et la publicité.

Le marketing est tout simplement une technique de gestion qui place le consommateur au centre des préoccupations. C'est surtout un outil de gestion, d'analyse et d'intervention axé sur les clientèles.

La grande question que se posent certains directeurs de musée et tous les professionnels affectés au contenu — conservation,

expositions et activités éducatives et culturelles — est la suivante :
les critères professionnels, l'intégrité de l'institution, les programmes
scientifiques, historiques ou artistiques ne risquent-ils pas d'être
mis en péril par l'introduction de la technique de marketing?
S'agira-t-il seulement de chercher à plaire au plus grand nombre et
d'abaisser la qualité de l'institution?

Selon Tobelem, ce serait, d'une part, mal comprendre l'utilité
du marketing qui part des préoccupations du visiteur, de ses
besoins, de ses souhaits et tente de les interpréter. D'autre part, le
marketing ne doit pas être une fin en soi mais plutôt un moyen au
service de l'institution.

Le musée qui veut mettre en application l'approche marketing
pour atteindre ses objectifs de financement et de fréquentation
détermine clairement la mission scientifique, éducative et culturelle
au service de laquelle la politique de marketing est mise à contri-
bution. Appliquée aux entreprises commerciales, cette approche a
pour objectif le profit; appliquée à une institution telle que le
musée, elle devient un moyen de financement pour lui permettre
d'atteindre ses objectifs et de réaliser les activités liées à sa mission.
« En effet si cette mission n'est pas clairement définie et assimilée
par l'ensemble du personnel une direction marketing forte
n'aura guère de difficultés à imposer ses propres critères de
jugement et d'appréciation[2]. » Les risques de dérive sont notables
et abondamment soulignés par les observateurs les plus critiques :
le programme des expositions tendra à suivre les goûts les plus
traditionnels du public au détriment d'expositions plus ambitieuses
et moins assurées d'un succès populaire; les fonctions de recherche
et de conservation des collections passeront au second plan; enfin les
objectifs éducatifs seront considérés comme moins importants que
les résultats financiers du musée[3].

Ce que la technique marketing apporte de plus enrichissant et
de plus intéressant pour les éducateurs et les responsables d'action
culturelle, ce sont les outils théoriques et pratiques servant à
effectuer l'analyse des publics et des non-publics des musées. De

plus, le marketing prône l'analyse des besoins et des attentes des publics-clientèles avant le développement des produits, notion intéressante à retenir. Le marketing a aussi amené la dimension importante des besoins de loisirs et de divertissement du public en général et des touristes qui visitent les musées.

Les éducateurs sont des professionnels déjà sensibilisés et préoccupés par les publics qu'ils veulent rejoindre. Ce sont eux qui ont toujours fait le lien entre le produit du musée (collection et expositions) et les publics. Autrefois, ils étaient plus préoccupés par la démarche d'apprentissage cognitive. Mais ces dernières années, dans la conception des activités, les chercheurs en éducation muséale tiennent compte de l'affectivité et de l'émotivité des publics du musée ainsi que de leur besoin de repos et de détente.

Les éducateurs de musée demeurent les spécialistes de l'apprentissage, mais ils profitent des analyses des publics effectuées par des spécialistes en marketing et intègrent la technique de ces derniers pour élargir leur connaissance des besoins et attentes.

Les critères de programmation des activités éducatives et culturelles selon l'approche marketing

Nous nous demandons si c'est l'apparition du marketing ou la préoccupation constante des éducateurs qui font en sorte que les produits éducatifs et culturels répondent mieux aux besoins des publics, ou si c'est le mouvement de réflexion des éducateurs de musée et des chercheurs en éducation qui a donné lieu à plusieurs recherches sur la fonction éducative des musées et sur les visiteurs de musées. Quoi qu'il en soit, les critères de programmation des activités éducatives et culturelles se sont multipliés. Ils tiennent compte à la fois des besoins des publics et des objectifs du musée autant sur le plan du contenu que des exigences financières. Cette programmation est aussi mieux planifiée et passe par un processus annuel d'approbation de la direction comme celle des expositions.

Auparavant, les critères de programmation des activités éducatives et culturelles pouvaient se résumer ainsi :

1) **Le produit.** On décidait la nature des activités éducatives et culturelles : visite guidées, ateliers, conférences ou concerts en fonction de critères le plus souvent liés aux intérêts du concepteur-éducateur.

2) **Les objectifs.** Quant au contenu, les objectifs des activités consistaient à transmettre le contenu des expositions qui était déterminé par le conservateur ou le chargé d'exposition. Pour ce qui est de l'apprentissage, cet objectif s'atteignait par la manière dont les activités étaient conçues. La conception des activités visait surtout des objectifs d'apprentissage.

3) **Le public.** Le musée vise surtout les élèves du primaire. Les chercheurs en éducation fournissent de plus en plus d'informations sur les besoins des adolescents, des enfants de l'enseignement préscolaire et des aînés. Souvent on adapte les activités aux jeunes dont l'âge moyen est de 10 à 12 ans. On commence à créer des programmes spéciaux pour les familles. Il arrive parfois qu'on expérimente une activité avec un groupe témoin avant sa réalisation finale mais, le plus souvent, on ajuste l'activité en cours d'interprétation ou d'animation.

4) **Le budget.** On se préoccupe surtout des coûts et du budget disponible et non des revenus.

En résumé, l'établissement de ces critères est d'abord axé sur la définition du produit et des objectifs en fonction du contenu à transmettre. Les besoins du public sont secondaires et la préoccupation des revenus et de la fréquentation est inexistante.

Voyons maintenant quels critères et quel ordre de critères répondraient à la fois à des objectifs éducatifs et à une approche marketing dans la programmation d'activités éducatives et culturelles. Les critères varient selon la planification qui en est faite.

Exposons maintenant le nouveau sens des critères retenus.

1) Les publics

Analyse du profil des publics; analyse préalable des besoins et attentes de différents publics à l'égard du musée, de l'image du

musée, de son contenu et de ses activités; intégration des études et recherches effectuées par les chercheurs en éducation sur les visiteurs de musée; identification de partenaires qui rejoignent des groupes intéressés par les activités, avec qui on pourra planifier celles qui se tiendront au musée; identification des publics cibles visés par les activités; segmentation des publics; conception d'un plan d'activités diversifiées pour les différents publics d'une même exposition : (groupes scolaires, familles, touristes, etc.); groupe témoin pour expérimenter le concept des activités; expérience et connaissance des publics à exploiter initialement.

2) Le produit : activités éducatives ou culturelles

Définition du produit en fonction de la mission du musée, du lien avec la thématique du musée et des expositions, de l'expérience et des intérêts du concepteur-éducateur, de la diversification des moyens et du meilleur médium de communication pour transmettre le contenu.

3) Les objectifs

Définition des objectifs en fonction des objectifs du musée, des objectifs éducatifs et culturels, des objectifs d'apprentissage et de bien-être et de divertissement des visiteurs de même que des objectifs spécifiques à atteindre pour chacun des publics ciblés.

4) Période des activités

Il importe de définir l'activité en fonction de la période de l'année des événements extérieurs ou des besoins du public et de l'intérêt de certains groupes liés à la saison ou à la température. Il existe des périodes plus propices pour les groupes scolaires ou pour les sorties des aînés.

5) Consolidation, innovation, originalité

Il faut maintenir l'équilibre entre les activités nouvelles et les activités intéressantes que le musée offre déjà et qu'il peut consolider.

Les critères de nouveauté et d'originalité sont aussi importants dans la planification des activités afin de positionner le musée dans l'ensemble de la concurrence, sans avoir peur de prévoir des activités garantes de succès et de grande fréquentation si la capacité d'accueil du musée le permet.

6) Partenariat

Les partenaires économiques et institutionnels de même que les associations qui collaborent de diverses façons aux activités donnent souvent du rayonnement à l'activité, de la notoriété au musée et placent avantageusement ce dernier au sein des organismes existant dans la ville.

7) Coûts, revenus

Se soucier des revenus que génère une activité ne présuppose pas que les activités éducatives et culturelles soient génératrices de profits ou qu'elles doivent automatiquement s'autofinancer. Quant aux activités à caractère commercial, elles ont pour objectif le financement. Cependant, les activités éducatives et culturelles ne doivent pas nécessairement être déficitaires; on doit avoir une préoccupation de rentabilité et en estimer la fréquentation.

8) Subventions et commandites

Les activités peuvent être planifiées en tenant compte de l'intérêt que pourrait avoir un commanditaire ou un organisme subventionnaire. Cela pourrait affecter le type d'activités, le contenu ou l'approche de communication sans toutefois perdre de vue les objectifs éducatifs et la mission du musée. Il appartient au musée de bien définir sa mission et de se doter d'une politique de commandites pour éviter les dérives.

Conclusion

Bon nombre d'éducateurs et de responsables de l'action culturelle adoptent déjà l'approche marketing sans en être des spécialistes.

Cela implique que la planification des activités s'appuie sur des critères multiples, axés sur les besoins et intérêts des publics, sur les contenus à transmettre, sur les revenus et sur les partenaires potentiels, sans perdre de vue les objectifs éducatifs et culturels de cette planification. C'est une technique qui est susceptible d'enrichir la programmation dans la mesure où elle est appliquée par les responsables en éducation et en action culturelle.

Bien qu'elle se révèle exigeante, cette démarche fait de l'institution muséale un organisme plus vivant en lien étroit avec le milieu.

NOTES

1. Jean-Michel, TOBELEM, « De l'approche marketing dans les musées », *Publics et Musées,* Presses universitaires de Lyon, n° 2, déc. 1992.

2. AMES (1989), dans Jean-Michel TOBELEM, *ibid.*

3. AMES (1989), BRYAN (1989), TOBELEM (1990), dans Jean-Michel TOBELEM, *ibid.*

DE LA VULGARISATION SCIENTIFQUE À LA FORMATION DU CITOYEN : UN BUT À LA CROISÉE DES SCIENCES ET DE L'ÉTHIQUE POUR LE MUSÉE

Laurence Simonneaux

Après avoir caractérisé l'attitude d'enseignants spécialistes vis-à-vis des biotechnologies de la reproduction animale, nous analysons l'impact de panneaux de préfiguration sur l'appropriation de connaissances et sur l'évolution des opinions de plusieurs catégories de public sur ce thème. Nous discutons ensuite le rôle de la mission éducative de l'exposition scientifique : de la vulgarisation scientifique à la formation du citoyen?

Après avoir débattu d'une définition de la mission éducative, nous comparerons l'éducation formelle et l'éducation informelle au musée. Nos commentaires s'appuieront sur l'éducation de savoirs biotechnologiques dans le domaine de la reproduction.

Le musée a-t-il un rôle éducatif ou doit-il se contenter de distraire les visiteurs?

Si l'on admet le rôle éducatif du musée scientifique ou technique, il convient tout d'abord de s'interroger sur la nature des apprentissages qui sont développés dans une telle situation d'éducation non formelle. Les panneaux scriptovisuels d'une exposition (objets de mon analyse) permettent-ils d'informer, de sensibiliser, de favoriser l'appropriation de connaissances? De nombreux débats alimentent cette question. Ils portent sur la nature des produits d'apprentissage, sur les stratégies d'apprentissage au musée, sur les bénéfices que le visiteur tire du musée, sur ses motivations. Pour

certains, si la situation muséale informe le visiteur, elle ne fait pas œuvre d'éducation (Martineau, 1991). Pour d'autres, il ne convient pas d'aborder le débat information/éducation au musée; l'argument porte sur l'intime relation entre information et éducation : si informer n'est pas nécessairement éduquer, par contre l'éducation ne peut pas se faire sans information; l'information, c'est le début de l'éducation (Lajoie, 1991). Quelles sont les stratégies d'apprentissage mises en œuvre au musée? En l'absence d'un cadre théorique sur l'apprentissage au musée, de nombreux chercheurs (sociologues, sémiologues ou spécialistes de la sphère éducative) tentent d'analyser les interactions des visiteurs avec le dispositif d'exposition : leurs trajets sont observés, leurs échanges verbaux (spontanés ou sollicités) sont détaillés, leurs manipulations analysées. À titre d'exemples, des spécialistes en éducation élaborent des grilles d'observation des habiletés intellectuelles mises en œuvre (Allard, Boucher et Forest, 1994); d'autres chercheurs, s'appuyant sur le concept de représentation sociale, analysent l'espace de négociation des représentations à travers le discours spatial et conceptuel de l'exposition (Eidelman et autres, 1993).

Les acteurs de l'éducation formelle

Dans le cadre de l'éducation formelle, les enseignants concernés ont-ils des conceptions qualitativement différentes de celles d'autres groupes sociaux sur les biotechnologies de la reproduction? En particulier, comment se caractérise leur rapport à la science, ont-ils une attitude similaire vis-à-vis des biotechnologies de la reproduction animale et de la reproduction humaine? Quels effets des régulations effectuées par le métasystème social d'appartenance peut-on identifier sur la dimension affective de leurs conceptions? Quelles sont les attitudes des enseignants vis-à-vis des biotechnologies de la repro- duction, c'est-à-dire leur prédisposition à réagir sous forme d'opinions (niveau verbal) ou d'actes (niveau comportemental) qui pourrait être révélée dans leur enseignement, notamment s'ils sont amenés à préparer avec leurs élèves la visite d'une exposition? Une

AFC, établie à partir du différenciateur sémantique d'Osgood, nous permet d'identifier les particularités du rapport aux biotechnologies d'un échantillon d'enseignants de zootechnie.

Traditionnellement, en psychologie sociale, on caractérise les attitudes par leur direction et leur intensité. La direction est le sens de l'opinion selon un couple bipolaire d'adjectifs (par exemple : favorable/défavorable), l'intensité marque la force ou le degré de conviction exprimée (par exemple par la position sur une échelle de 3, 5, 7 ou 9 échelons entre les attitudes « tout à fait favorable » et « tout à fait défavorable »).

Pour répondre aux questions posées, nous avons proposé à un échantillon de 11 enseignants, qui suivaient un stage de formation continue en zootechnie à l'École nationale de formation agronomique de Toulouse, de qualifier une série de 14 unités lexicales. Les syntagmes *clonage embryonnaire* et *transfert d'embryons* sont spécifiques des biotechnologies de la reproduction animale; les lexies *contraception, don de sperme* et *méthode Ogino* font référence à la reproduction humaine; les syntagmes *insémination artificielle* et *mère porteuse* sont utilisés à la fois en reproduction animale et en reproduction humaine; les termes *eugénisme, sexisme* et *racisme* sont relatifs au domaine éthique; les lexies *antibiothérapie, homéopathie* et *astrologie* ont été proposées pour caractériser le rapport à la science; enfin la lexie *aspirine* a joué le rôle de repère neutre. La liste des unités lexicales utilisées comprend des lexies appartenant à des terminologies disciplinaires et des lexies de la langue commune.

Les personnes interrogées devaient qualifier les unités lexicales proposées à partir d'une liste de paires d'adjectifs. L'échelle d'adjectifs est un différenciateur sémantique. Les adjectifs choisis sont volontairement subjectifs et le jugement qui est porté ne peut l'être que par rapport à la norme personnelle au sujet. Vingt paires d'adjectifs ont été sélectionnées parmi les adjectifs les plus fréquents de la langue française.

Par ailleurs, les adjectifs choisis sont polysémiques; ils relèvent de registres divers, sollicitant des jugements aussi bien affectifs que

sociaux ou cognitifs. Leur liste est indiquée dans le différenciateur ci-après.

Une fois la liste d'adjectifs établie, nous l'avons structurée au hasard, d'abord pour déterminer lequel des deux adjectifs d'un couple serait placé en tête, ensuite pour déterminer l'ordre des couples d'adjectifs de 1 à 20. Chaque paire d'adjectifs antonymes figure un axe sur lequel sont représentées cinq positions. Les personnes interrogées devaient cocher une position, qualifiant ainsi l'unité lexicale proposée (par exemple, la position 1 du couple sain/malsain correspond à l'appréciation « sain » de la lexie proposée, la position 2 à l'appréciation « plutôt sain », la position 3 à l'appréciation « ni sain ni malsain », la position 4 à l'appréciation « plutôt malsain », la position 5 à l'appréciation « malsain »). Il leur était demandé d'éviter autant que possible des jugements moyens, c'est-à-dire de cocher la position centrale.

Ainsi, chaque personne a dû prendre position sur la liste suivante pour chacune des 14 unités lexicales proposées, avec la consigne d'aller assez vite en se laissant guider par la première impression tout en cochant bien une case par ligne.

sain						malsain
objectif						subjectif
libérateur						contraignant
engagé						neutre
propre						sale
masculin						féminin
rapide						lent
réactionnaire						progressiste
faible						fort
inoffensif						dangereux
inefficace						efficace
ouvert						fermé
antipathique						sympathique
imprécis						précis
étroit						large
utile						inutile
compliqué						simple
vrai						faux
distant						proche
fantaisiste						sérieux

Un tableau de contingence regroupe les données : les 14 lexies proposées sont placées en colonnes et les adjectifs en lignes, soit 20 x 5 = 100 lignes puisque chaque paire d'adjectifs est modulée en cinq appréciations (1 et 5 représentent les adjectifs opposés, 2 et 4 des versions atténuées de ces adjectifs et la version 3 la volonté de ne pas qualifier l'unité lexicale proposée).

Exemple : 1 = sain, 5 = malsain, 2 = plutôt sain, 4 = plutôt malsain, 3 = ni l'un ni l'autre ou pas l'un plus que l'autre.

Les lignes ne sont pas totalement indépendantes, puisqu'elles correspondent à des blocs de 5; mais Benzécri a montré que l'AFC était légitime dans ce cas particulier précis (Chessel, 1987). L'analyse est effectuée avec le logiciel ADE, version 3.5 (Chessel et Dodelec, 1993).

Par itérations successives, l'AFC aboutit à une ordination réciproque optimale des unités lexicales et des adjectifs. Cette inter-relation unités lexicales/adjectifs (mesurée par la distance du khi^2) a pour avantage de permettre une représentation simultanée des unités lexicales soumises à l'analyse et des adjectifs dans un même nuage de points, qui est projeté sur un ou plusieurs plans factoriels.

Les valeurs propres (variances sur les axes principaux) de la matrice mettent en évidence le premier facteur qui représente à lui seul 39,3 % de l'inertie totale. Le second facteur représente 16,3 % de l'inertie; tandis que les axes 3, 4 et 5 ont une contribution respective à l'inertie totale de 8,7 %, 7,4 % et 5,2 %.

L'analyse peut être limitée à la répartition des points par rapport aux axes F1 et F2, donc sur un seul plan factoriel.

Analyse de la répartition des lexies sur le plan factoriel F1 F2

Le tracé d'une forme parabolique relie assez nettement 11 lexies sur 14. Il s'agit là d'un effet classique dans les AFC, nommé l'effet Gutman (du nom de celui qui l'a décrit en premier). L'essentiel des données se structurent le long d'un V ou d'un U ainsi dessiné (voir figure 1). Sur ce tracé, on trouve nettement détachée, à l'extrémité gauche de la parabole, l'unité lexicale *racisme*, puis successivement

les unités *sexisme, astrologie, méthode Ogino, homéopathie, don de sperme, aspirine, transfert d'embryon*, et enfin, à l'extrémité droite de la parabole, les lexies *insémination artificielle, contraception* et *antibiothérapie*. La majeure partie des lexies se trouve concentrée dans la partie droite de la carte factorielle. Le syntagme *clonage embryonnaire*, et plus encore le syntagme *mère porteuse*, sont décalés sur la gauche de la parabole, comme s'ils étaient « attirés » par le pôle racisme (connotation négative d'ordre éthique).

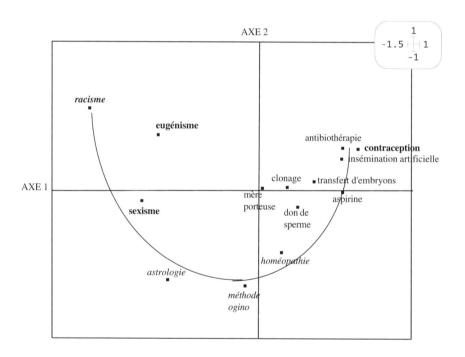

Figure 1 : Répartition des lexies sur le plan factoriel F1 F2

Les lexies se répartissent essentiellement en trois groupes, chacun situé à un pôle du V. Nous appellerons :

« pôle A », le pôle situé à l'extrémité du bras droit du V et regroupant les lexies *antibiothérapie, contraception, insémination artificielle, transfert d'embryons* et *aspirine*;

« pôle B », le pôle situé à la pointe du V et regroupant les lexies *homéopathie, méthode Ogino* et *astrologie*;

« pôle C », le pôle localisé sur le bras gauche du V et regroupant les lexies *sexisme, racisme* et *eugénisme.*

Un groupe de trois lexies est décalé par rapport à la parabole; il est constitué de *mère porteuse, clonage* et *don de sperme.* Nous appellerons ce groupe : « pôle D ».

Analyse de la répartition des adjectifs sur le plan factoriel F1 F2

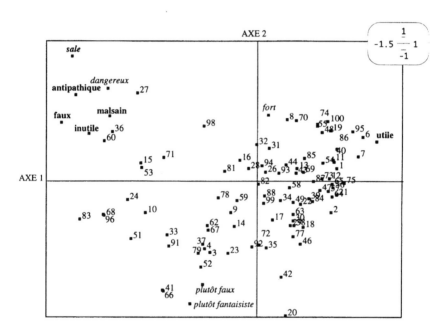

Figure 2 : Répartition des 5 versions des 20 adjectifs sur le plan factoriel F1 F2

La répartition des lexies et des adjectifs sur le plan factoriel F1 F2 est structurée en quatre pôles. Dans l'univers conceptuel des personnes interrogées, *antibiothérapie, contraception, insémination artificielle, transfert d'embryons* et *aspirine* (regroupées dans le pôle A) sont associées aux qualificatifs *sain, progressiste, vrai, libérateur, utile, objectif, proche, sympathique, efficace* et *propre.* Ces unités sont connotées positivement.

Homéopathie, méthode Ogino et *astrologie* (regroupées dans le pôle B sont associées aux qualificatifs *plutôt faux, plutôt fantaisiste, neutre, faible, imprécis, inefficace, subjectif, distant.*

Sexisme, eugénisme et surtout *racisme* (pôle C) sont liées aux adjectifs *sale, malsain, réactionnaire, antipathique, faux, inutile, fermé.* La répartition de ces unités rend compte de l'attitude éthique des personnes interrogées à l'égard de ces unités. Elles sont connotées négativement.

Analysons la position intermédiaire des unités situées dans le pôle D. *Clonage* et *mère porteuse* sont localisées entre les pôles A et C, plus proches du pôle A que du pôle C. Ce qui signifie que, dans notre échantillon, s'expriment à leur égard plusieurs positions tranchées et qu'elles sont différentes. Sur l'échelle de 5 échelons du différenciateur, des personnes interrogées ont accordé à *clonage* et *mère porteuse* des valeurs 1 et 2 aux couples d'adjectifs antonymes qui structurent le tracé en V, d'autres leur ont accordé des valeurs 4 et 5 (si les valeurs médianes 3 avaient été majoritairement choisies, ces unités seraient localisées vers la pointe du V). Il faut tout de même noter que davantage de personnes leur ont attribué des valeurs proches de celles attribuées aux unités du pôle A (leur position est décentrée vers le pôle A). Ce positionnement intermédiaire reflète une opinion ambivalente vis-à-vis du clonage qui, d'une part, du fait de son caractère scientifique, est plutôt considéré par certains enseignants comme proche, sérieux et objectif et qui, d'autre part, évoque peut-être aussi pour d'autres, mais toutefois de façon moins prégnante, des préoccupations d'ordre éthique (ce qui le décale légèrement vers le pôle C). Quant à *don de sperme*, sa position est intermédiaire entre les pôles A et B, c'est-à-dire entre le pôle *sain, utile, objectif* et *vrai* associé au domaine scientifique et le pôle plutôt fantaisiste dessiné par les coordonnées de l'*homéopathie*, de l'*astrologie* et de la *méthode Ogino*. Il occupe une position identique à celle de l'adjectif *plutôt dangereux*.

Le positionnement différent des syntagmes *insémination artificielle* et *don de sperme* suggère que les enseignants en zootechnie

interrogés ont des opinions différenciées vis-à-vis respectivement des biotechnologies de la reproduction humaine et animale.

Les enseignants en zootechnie interrogés caractérisent les biotechnologies de la reproduction par leur *utilité*, leur *sérieux* et leur *efficacité*, tandis que les dérives éthiques sont caractérisées par les qualificatifs *antipathique, malsain, réactionnaire, inutile, faux*. En particulier, le clonage est éloigné du pôle de préoccupations éthiques. Les dérives eugéniques ne sont pas envisagées. Le clonage sert la cause du progrès technique en élevage.

Les enseignants de zootechnie, tout comme les acteurs du développement agricole, ont vu la rationalité de leurs enseignements, pour les premiers, et de leurs conseils, pour les seconds, remise en cause par les bouleversements qui agitent le monde agricole. Deux rationalités se superposent : l'une est fondée sur l'intérêt du développement des techniques; l'autre, ébranlée à la fois par la dégradation du contexte économique et par la demande sociale en matière d'environnement et de qualité des produits, légitime les voies de la diversification, de la recherche de nouveaux produits et services (vente directe, tourisme rural...). L'enseignement se retrouve tiraillé. Les enseignants, marqués par leur culture professionnelle orientée par une rationalité technique, sont souvent désarmés pour traiter les voies alternatives du développement en élevage. Les enseignants de zootechnie accordent majoritairement un état de grandeur industriel aux biotechnologies, prometteuses en matière d'amélioration des performances. Ils manquent souvent de formation pour enseigner, au-delà des savoirs biotechnologiques en construction, les rationalités techniques, mais aussi sociales, qui président à leur adoption ou à leur refus. En ces temps de changements socio-techniques, tiraillés par des champs de force qui se superposent, se pose aux enseignants la difficulté de proposer des savoirs socialisés.

L'impact de panneaux de préfiguration d'une exposition sur les biotechnologies de la reproduction animale

Dans le cadre de l'éducation non formelle, nous avons évalué l'impact d'une exposition de préfiguration appliquée aux biotechnologies de la reproduction animale sur l'appropriation de connaissances et sur l'évolution des opinions de plusieurs catégories de visiteurs (élèves novices ou familiarisés avec le thème, adultes novices de haut niveau de certification). L'objectif des panneaux était non seulement de permettre l'appropriation de connaissances, mais surtout de favoriser le questionnement des visiteurs, de les encourager à se forger une opinion critique. Étant donné la taille des échantillons, les résultats obtenus nous indiquent des tendances. Nous avons observé que le groupe le plus familier du thème s'appropriait moins de connaissances; tout se passe comme si les sujets avaient recherché dans le message des confirmations de leurs pré-acquis, refusant de se détacher du « confort de leur certitude intime » (Astolfi, 1992). C'est le groupe de novices, mais de haut niveau de certification, qui s'approprie le plus de connaissances; ce qui tendrait à confirmer le fait que les traits cognitifs des visiteurs, le savoir-apprendre, sont déterminants sur l'effet-exposition. La compréhension d'un texte suppose que le lecteur identifie les informations importantes. La notion d'importance a été classiquement abordée selon deux dimensions : une dimension structurale et une dimension subjective. L'importance structurale se définit par rapport à l'auteur qui a structuré son texte en fonction de ce qu'il lui semblait important de communiquer. Si le texte se définit comme une structure de but (Rumelhart, 1977), la compréhension suppose l'identification des buts et leur intégration dans une structure hiérarchique (Rossi et Bert-Erboul, 1991). La dimension subjective, elle, est liée aux connaissances, aux intérêts et à l'objectif de lecture du lecteur. On peut s'interroger sur la structuration de l'univers conceptuel des sujets de haut niveau de certification. Maîtrisent-ils mieux des compétences leur permettant d'identifier

les buts poursuivis dans l'énonciation des panneaux et de les structurer, et ainsi de mieux mémoriser les informations présentées? Ou bien, leur intérêt pour le thème favorise-t-il l'appropriation de connaissances? Dans l'univers conceptuel des sujets de haut niveau de certification, les connaissances se structurent en réseau et sont, de ce fait, mieux mémorisées. Peut-on parler de mémorisation sémantique chez les sujets de haut niveau de certification et de mémorisation épisodique chez les élèves?

Du prétest au test différé, nous avons observé sur les opinions des différences intergroupes qui se sont maintenues. Ainsi, pour ces groupes, l'appropriation de connaissances n'a pas induit de modification d'opinion. Les traits socioculturels (capital culturel, conviction idéologique, âge) marquent les opinions. La clé de voûte des représentations sociales (les opinions) est, bien évidemment, difficilement ébranlable. « On croit former le jugement quand on ne remplit que la mémoire. »

Le propos de la muséologie est l'acculturation qui suppose une déstabilisation des structures explicatives des individus, laquelle peut être favorisée par l'émergence de conflits sociocognitifs ou socio-affectifs. L'écrit demeure un composant essentiel du média exposition. La compréhension des textes participe à la reconnaissance du message de l'exposition. Nous considérons cette situation de lecture comme une situation interactive, une situation de confrontation par dialogue textuel interposé entre le destinateur et les destinataires (Poli, 1992) susceptible d'engendrer des conflits sociocognitifs ou socioaffectifs. McManus (1989) a montré que les visiteurs s'interrogent : de quoi s'agit-il? qu'en dit le concepteur?

L'énonciation trahit toujours l'attitude épistémologique du scripteur (Poli, 1992). En se référant à la sociologie de la justification, elle dévoile aussi l'état de grandeur alloué au thème traité par le scripteur. Contrairement à notre intuition de départ, l'évaluation préalable a montré que le public potentiel de l'exposition accordait plus un état de grandeur civique que domestique aux biotechnologies de la reproduction animale. Une énonciation accordant

un état de grandeur civique aux biotechnologies de la reproduction peut favoriser l'établissement d'une convention entre l'émetteur et les récepteurs du message, améliorer la négociation du message de l'exposition. Pour ce faire, le scripteur peut développer les enjeux éthiques et juridiques associés au développement des biotechnologies et prendre le parti de présenter le point de vue du collectif, de la société et non ceux d'acteurs sociaux particuliers. Si le scripteur cherche à aller plus loin et vise, non pas l'établissement d'une convention avec les visiteurs, mais l'émergence d'un débat, d'un conflit socioaffectif et sociocognitif (par message interposé entre le destinateur (celui qui écrit) et le destinataire (celui qui lit)), afin d'insister sur l'impact de l'exposition en matière de responsabilisation du citoyen, son énonciation peut relever du monde domestique fondé sur la tradition. Se pose là un choix déontologique crucial.

L'exposition scientifique peut (doit?) présenter des savoirs intégrés dans plusieurs domaines de socialisation (éthique, zootechnique, politique, économique, écologique). Elle peut développer différents points de vue, dans un processus d'élargissement d'une problématique strictement scientifique à une problématique sociale.

La visite scolaire de l'exposition peut aussi servir de support interdisciplinaire pour relier l'enseignement des biotechnologies aux domaines de socialisation grâce à la participation conjointe d'enseignants de zootechnie, d'éducation socioculturelle (catégorie d'enseignants spécifique à l'enseignement agricole en France), de français, d'économie. Ces catégories d'enseignants ont des rapports aux biotechnologies qualitativement différents; leur participation est susceptible de modifier le contrat didactique implicite qui s'établit entre les enseignants de zootechnie et les élèves. L'objectif éducatif de la visite scolaire peut reposer sur la mise en évidence des interactions entre les biotechnologies de la reproduction et la société. Dans ce cas, au-delà de l'élaboration d'une synthèse à partir des éléments exposés, l'étape de prolongement peut être organisée autour de la confrontation des idées et de la construction du jugement.

Le questionnement peut s'amplifier pendant et après la visite, alimenté par les informations exposées, les commentaires échangés avec les autres élèves (partage des découvertes, confrontation d'opinions) ou les enseignants. La visite peut prendre place parmi d'autres modalités pédagogiques : revue de presse traitant des débats éthiques et juridiques, visite d'un laboratoire, d'une station d'insémination artificielle, témoignage d'éleveurs utilisateurs ou non utilisateurs d'une biotechnologie de la reproduction, etc.

L'utilisation de l'exposition à des fins éducatives concourt à développer chez les élèves un savoir-apprendre, un savoir-comprendre, en situation d'éducation non formelle, situation que les jeunes de cette fin de siècle seront appelés à vivre du fait de l'évolution galopante des connaissances et de la densité des informations communiquées. Il s'agit alors de faire des compétences linguistiques et des stratégies de lecture des objets d'apprentissage à part entière.

De nombreuses pistes restent à explorer en vue d'améliorer la mission éducative des panneaux : poursuivre les études pour évaluer l'effet de marquages d'importance linguistique ou paralinguistique pour aider les visiteurs à identifier les informations importantes et améliorer la reconnaissance du message; évaluer l'effet de modules de synthèse pour faciliter la structuration des informations présentées; approfondir l'analyse de l'effet de variantes dans la préparation, le déroulement et le prolongement des visites scolaires.

Références

ALLARD, M., BOUCHER, S., et FOREST, L. (1994). « The Museum and the School », *McGill Journal of Education*, 29 (2), 197-212.

ASTOLFI, J.P.(1992). *L'École pour apprendre*, Paris : ESF.

CHESSEL, D. (1987). *Documents distribués lors d'un enseignement de Statistiques au DEA de Didactique des disciplines scientifiques*, Université de Lyon I.

CHESSEL, D., et DODELEC, S. (1993). *Programmathèque ADE, Analyses multivariées et expression graphique des données environnementales*, Version 3.6 — Logiciels et 8 fascicules d'utilisation, Lyon : Université Lyon 1/UBA-CNRS 1451.

EIDELMAN, J., et autres (1993). « Conception et évaluation : le principe de l'exposition de préfiguration », dans actes du colloque *REMUS* des 12 et 13 déc. 1991, 24-44.

LAJOIE, R. (1991). « Commentaires », dans actes du colloque *À propos des recherches didactiques au musée*, Société des musées québécois, 31-33.

MARTINEAU, R. (1991). « L'Éducation au musée : vers un savoir apprendre », dans actes du colloque *À propos des recherches didactiques au musée*, Société des musées québécois, 27-31.

McMANUS, P. M. (1989). « Oh, Yes, They Do: How Museum Visitors Read Labels and Interact with Exhibit text », *Curator*, 32 (3), 174-189.

POLI, M. S. (1992). « Le parti pris des mots dans l'étiquette : une approche linguistique », *Publics et Musées*, 1, 91-103.

ROSSI, J. P., et BERT-ERBOUL, A. (1991). *Information Selection Strategies in the Reading of Scientific Texts*, Tubingen, Second European Conference for Research on Learning and Instruction.

RUMELHART, D. E. (1977). « Understanding and Summarizing Brief Stories », dans D. Laberge et S. J. S. Samuels (dir.), *Basic Processes in Reading: Perception and Compréhension*, Hillsdales, NJ : Erlbaum.

PROLÉGOMÈNES AU DÉVELOPPEMENT DE MODÈLES THÉORIQUES DE PÉDAGOGIE MUSÉALE

Michel Allard et Suzanne Boucher

Il fut un temps, pas trop lointain, où les musées étaient considérés comme des lieux feutrés, poussiéreux, sacrés, réservés d'abord et avant tout aux dames, aux riches et aux connaisseurs. Plusieurs ne fréquentaient jamais ou presque jamais les musées qui tenaient pignon dans leur patelin. La simple pensée d'entrer dans ces temples de l'art et de la culture en rebutait plus d'un.

Toutefois, lors de voyage, à l'étranger, il leur apparaissait tout à fait convenable sinon inévitable de franchir le seuil de quelques institutions muséales. La visite du Louvre faisait inévitablement partie de l'itinéraire de tout visiteur de Paris au même titre que la nécessaire soirée aux Folies-Bergères, au Crazy Horse ou au Lido. Tableaux statiques et vivants se complétaient les uns les autres.

Il n'était pas question de visiter Madrid sans jeter au moins un coup d'œil au Prado, Londres sans entrer dans le hall du British Museum.

Bref, pour plusieurs, la visite au musée s'inscrivait tout naturellement dans les itinéraires des voyages effectués à l'étranger et non pas dans les habitudes quotidiennes de vie ou de loisirs.

Or, depuis les années 1970, les musées sont devenus de plus en plus populaires. Au Québec, il apparaît fort plausible de prétendre que l'immense succès remporté par l'Exposition universelle de Montréal en 1967 symbolise le début de l'engouement envers les musées. En effet, l'Expo 67 n'était en définitive qu'un vaste musée en plein air voué à l'histoire, aux us et coutumes, aux réalisations

scientifiques, technologiques ou artistiques des pays participants. Des pavillons modernes à l'architecture parfois audacieuse accueillaient les exhibits en provenance de différents pays et faisaient place à diverses thématiques.

Regarder, observer, admirer, contempler des objets non familiers et parfois les manipuler. Ouïr des informations et des explications prodiguées parfois par des guides ou des animateurs venus de leur pays. Assister ou participer à des spectacles usant des technologies de pointe. En un mot, tout concourait à faire d'Expo 67 un véritable triomphe de l'objet considéré comme un moyen efficace d'appréhender, de comprendre, d'aimer, de sentir, d'apprécier la culture voire la civilisation d'autres peuples. Ce fut pour l'œil une véritable apothéose.

Jumelée à l'entrée massive dans tous les foyers québécois de la télévision, Expo 67 symbolise le début d'une nouvelle ère dans le domaine de la culture et de l'éducation : celle de l'objet et de la vue. Alors que l'ouïe et le verbe comptaient sinon parmi les seuls, du moins parmi les moyens privilégiés pour appréhender la réalité et la conceptualiser, ils doivent désormais partager leur quasi-monopole.

Par la suite, le réseau muséal québécois s'est, au fil des ans, tant et si bien développé que de nos jours il compte, selon les données recueillies lors d'une récente enquête conduite par la Société des musées québécois (1991, p. 8) :

> [...] 466 institutions à caractère muséal dont 122 concernent la conservation et la mise en valeur du patrimoine naturel et 344 ayant trait au patrimoine culturel. De ces dernières, 149 seraient des musées au sens traditionnel du terme, 74 des centres d'exposition et 121 des lieux de diffusion du patrimoine, lieux historiques et centres d'interprétation.

Notons que l'on inclut dans la notion de musée les lieux historiques, des établissements comme le Biodôme ou encore des centres d'expositions qui ne possèdent pas de collections permanentes mais organisent leurs propres expositions ou accueillent des expositions itinérantes. En fait, l'enquête de la Société des

musées québécois se conforme à la définition du musée telle que proposée par l'International Council of Museums (ICOM), à savoir :

> [...] une institution permanente, sans but lucratif, au service de la société et de son développement, ouvert au public et qui fait des recherches concernant les témoins matériels de l'homme et de son environnement, acquiert ceux-là, les conserve, les communique et notamment les expose à des fins d'études, d'éducation et de délectation (ICOM, 1986, cité dans Communications Canada, 1988, p.26).

Cette définition regroupe une série d'institutions fort diversifiées les unes des autres. C'est la définition que nous retiendrons, malgré son caractère général, tout au cours de la présente étude.

Le réseau muséal québécois

Le réseau muséal québécois comporte plusieurs caractéristiques qu'il convient de souligner.

Les institutions muséales ne se limitent pas, comme nous venons de le démontrer, au seul domaine des arts (ex. : Musée des beaux-arts de Montréal, Musée du Québec) mais s'étendent à plusieurs disciplines comme l'histoire (ex. : Musée Stewart au Fort de l'île Sainte-Hélène, Forges du Saint-Maurice), l'archéologie (ex. : le musée de Pointe-à-Callière, le site de la Pointe-du-Buisson), les sciences naturelles (ex. : L'insectarium, Musée du séminaire de Sherbrooke), les sciences biologiques (ex. : Musée Armand-M. Frappier), l'architecture (ex. : Centre canadien d'architecture) ou encore se définissent comme interdisciplinaires (ex. : Musée de la civilisation, Cosmodôme). En d'autres termes, conformément à la définition proposée par l'ICOM, leur contenu demeure très varié.

Quoique plusieurs musées soient regroupés autour des grands centres urbains comme Montréal ou Québec, il en existe partout sur le territoire québécois (ex. : Musée d'Odanak, Musée Armand-Bombardier à Valcourt, le musée de la mer à Gaspé, le Centre d'exposition de Rouyn-Noranda. En fait, il n'y a pas de région du Québec qui ne dénombre pas au moins un musée.

La présentation des objets et des œuvres a considérablement évolué au cours des dernières années. Elle ne se limite plus à la simple

exposition d'objets accompagnés d'étiquettes. Les musées font usage des moyens audiovisuels ou électroniques les plus sophistiqués. D'ailleurs, des musées se permettent même des reconstitutions in situ très élaborées (ex. : Musée des Civilisations de Hull) où des rues de village sont présentées ou encore le Biodôme qui reproduit des écosystèmes miniaturisés.

Les musées sont surtout fréquentés au cours de la période estivale et durant les fins de semaine. D'octobre à mai, ils comptent, durant les jours de la semaine, relativement moins de visiteurs. Ils deviennent alors sous-utilisés.

Les musées dépendent pour leur survie des différents paliers de gouvernement qui assurent la majeure partie de leur financement, directement par l'octroi de subventions ou indirectement par la mise en place de programmes comme ceux relatifs à l'emploi. À cet égard, la diminution de la contribution de l'État se traduit par le licenciement d'une partie du personnel.

Les musées reconnaissent l'importance de leur fonction éducative. Plusieurs se sont dotés d'un service éducatif ou, à défaut, d'un employé dont l'une des principales fonctions consiste à élaborer et à mettre en œuvre des programmes destinés à des groupes scolaires ou autres.

En somme, le Québec compte un nombre important de musées, répartis sur tout son territoire, qui sont consacrés à toutes les disciplines. Toutefois, les musées financés en grande partie par l'État demeurent sous-utilisés, en dehors des périodes de vacances et des fins de semaine.

La fonction éducative des musées

Plusieurs muséologues (Alexander, 1982; Rivière, 1989; Impey et Macgregor, 1985; Poulot, 1983) s'entendent pour compter l'éducation comme une fonction dévolue au musée qui est aussi importante que celles qui se rapportent à la recherche, à la collection, à la conservation et à la diffusion. Toutefois, il n'en a pas toujours été ainsi.

Dans le monde occidental, y compris au Québec, le développement de la fonction éducative du musée compte trois étapes successives mais non exclusives.

La première étape est marquée par la création de musées dans les établissements scolaires. C'est celle du musée à l'école. Elle débuta par la création des premiers musées universitaires, (Alexander, 1982, p. 7). Ainsi, le Ashmolean Museum de l'Université d'Oxford, fondé en 1683, est considéré comme le premier musée universitaire et la première institution à se donner le nom de musée (Burcaw, 1983, p. 20). Le musée correspond alors à un lieu de conservation et de recherche réservé à quelques privilégiés, qu'ils soient savants ou fortunés.

Au Québec, compte tenu d'un décalage de plus d'un siècle, le mouvement est similaire. Les collections du musée de la National History Society, ouvert vers 1828, furent utilisées par des professeurs de sciences de l'Université McGill pour enseigner la géologie, la minéralogie, la botanique et la zoologie (Chartrand, Duchesne et Gingras, 1987). Le musée devint aussi lieu de recherche. Ainsi, le Musée Redpath de l'Université McGill, fondé en 1882, servit à William Dawson, l'un des principaux anti-évolutionnistes en Amérique du Nord, pour affirmer ses idées scientifiques et religieuses (Teather, 1992).

Les collèges classiques emboîtèrent le pas. Ainsi furent créés, au XIXᵉ siècle, les musées du collège de L'Assomption (1850), du Séminaire de philosophie de Montréal et du collège Saint-Laurent. (Teather, 1992). Bientôt, chaque collège posséda son propre musée.

Au XXᵉ siècle, le mouvement s'étendit aux écoles primaires. C'est ainsi que le programme d'études des écoles catholiques du Québec de 1923 recommanda que chaque école fût dotée d'un petit musée (Gauthier, 1993). On ne sait combien de ces musées virent le jour au Québec. Toutefois, selon une enquête conduite en 1938 par le Dominion Bureau of Statistics, « les musées didactiques gérés par l'école publique se comptaient par centaines » (Teather, 1992, p. 36). En somme, « les musées partageaient un concept central, le caractère didactique (Teather, 1992, p. 33).

La rentrée du public au musée marqua la seconde étape. C'est la démocratisation du musée. L'écrivain français Lafont de Saint-Yenne conçut le premier l'idée de créer des musées ouverts à tous. Il voulait que le musée devienne un lieu où le public pourrait admirer les œuvres d'art et former son goût au beau. Aussi rêva-t-il que les chefs-d'œuvre des grands maîtres fussent exposés au Palais du Louvre et que tous y eussent accès (Poulot, 1983). La Révolution française lui permit de réaliser son projet. En 1793, le Muséum des Arts, sis au Louvre, ouvrit ses portes au public. Déjà, on le conçoit comme un lieu d'éducation :

> Le Muséum n'est point un vain rassemblement d'objets de luxe ou de frivolité, qui ne doivent servir qu'à satisfaire la curiosité. Il faut qu'il devienne une école importante. Les instituteurs y conduiront leurs jeunes élèves, le père y mènera son fils. Le jeune homme, à la vue des productions du génie, sentira naître en lui le genre d'art ou de science auquel l'appela la nature (Rapport sur la suppression de la Commission du Muséum, cité dans Poulot, 1983, p. 18).

À la fin du XVIII^e siècle, le musée est considéré comme un lieu du savoir et de l'invention artistique, du progrès des connaissances et des arts (Poulot, 1983, p. 18). Bref, la fonction éducative du musée est déjà reconnue. Tout au cours du XIX^e siècle, plusieurs musées ouvrirent leurs portes un peu partout en Europe et en Amérique. Pour plusieurs, l'éducation occupa une place importante, en particulier ceux rattachés aux Mechanics Institute créés en Grande-Bretagne et qui se répandirent partout en Amérique du Nord au siècle dernier.

Au début du XX^e siècle, plusieurs directeurs d'institutions muséales devinrent conscients qu'en ouvrant leurs portes au grand public, les musées assumaient des responsabilités éducatives importantes. Certains se rendirent compte que les musées ne pouvaient se contenter d'exposer leurs œuvres, ils devaient trouver des moyens pour aider les visiteurs à les comprendre et à les apprécier. C'est ainsi que des étiquettes plus ou moins brèves furent accolées aux œuvres; que des conférences publiques furent organisées et

que des visites commentées furent offertes aux groupes. Bref, il ne suffit plus d'exposer des objets et de les rendre physiquement accessibles à tous. Il s'avère nécessaire de consacrer des ressources humaines et matérielles pour faciliter le cheminement du visiteur (Kimche, 1979).

Toutefois, ce n'est que dans la seconde moitié du XXe siècle que la fonction éducative du musée sera pleinement reconnue. En effet, à partir des années 60, il devient de plus en plus évident que les musées occupent une place très importante en éducation (Olofsson, 1979).

Au Québec, le cheminement s'avéra similaire. À la fin du siècle dernier, l'Association d'art de Montréal, l'ancêtre du Musée des beaux-arts de Montréal, s'impliqua dans des activités éducatives. Une école d'art fut mise sur pied en 1881 et, l'année suivante, une bibliothèque. Puis débutèrent des conférences publiques. Des classes du samedi pour les enfants apparurent en 1937 (Lamarche, 1982). Les services éducatifs se développent tant et si bien qu'Hélène Lamarche (1992), qui en est la directrice, souligne leur importance et démontra qu'ils constituent une préoccupation prioritaire pour les différents intervenants.

L'arrivée au musée, depuis le début du XXe siècle, de groupes scolaires de plus en plus nombreux marque une troisième étape dans l'évolution de leur rôle éducatif. C'est l'école au musée. Dans les années 60, les intervenants du milieu muséal réclamèrent que les musées entretiennent avec les écoles des relations beaucoup plus stables (Larabee, 1967). Au cours de la décennie suivante, on assiste à un important développement des programmes éducatifs, notamment ceux destinés aux groupes scolaires (Bay, 1973).

En 1971, Taylor constate une prise de conscience de la valeur de la coopération entre les musées et les établissements d'enseignement. En 1975, à la suite d'un colloque tenu à Rome sur la didactique des musées, Céleste qualifie l'expérience muséale de moment essentiel de l'éducation de l'élève et insiste aussi sur l'importance d'une collaboration très étroite entre le musée et l'école. Depuis, nombreux

sont ceux qui ont favorisé une collaboration impliquant des relations soutenues entre les deux institutions (Herbert, 1981; Racette, 1986; Stott, 1987). En réalité, comme le précisent Alexander et Weinland (1985), la question n'est plus de savoir si le musée et l'école peuvent collaborer, mais plutôt comment cette collaboration peut se concrétiser.

Au Québec, depuis 1923, plusieurs programmes d'études des ordres primaire ou secondaire recommandent la visite au musée comme sortie éducative (Gauthier, 1993).

En 1982, un Comité interministériel sur la muséologie scientifique et technique suggère quelques moyens pour favoriser le rapprochement de l'école et du musée au Québec. Les membres sont d'avis que l'école ne peut consentir à utiliser les ressources éducatives du milieu qu'à la condition d'en connaître l'apport pédagogique. À cet effet, les musées doivent contribuer originalement et efficacement à la poursuite des objectifs des programmes d'études. Les membres du comité font la proposition suivante : « Que ceux qui cherchent à promouvoir l'utilisation pédagogique des musées mettent donc au point des projets clairs et précis d'exploitation des ressources muséologiques » (p. 4). Malgré ces louables déclarations d'intention, la collaboration entre le musée et l'école se bute à des obstacles à la fois épistémologiques et opérationnels.

Le professeur Reynald Legendre (1988) définit l'éducation comme un « ensemble de valeurs, de concepts, de savoirs et de pratiques dont l'objet est le développement de l'être humain et de la société » (p. 212). Il distingue l'éducation scolaire (p. 219), c'est-à-dire celle relative à l'école, de l'éducation extrascolaire (p. 215) qui désigne toute « activité éducative se situant hors du cadre scolaire ». C'est le cas, du moins au premier abord, de l'éducation dispensée dans le cadre physique du musée. Toutefois, si l'éducation dispensée au musée tient compte du cadre curriculaire de l'école, peut-on encore la qualifier d'extrascolaire ou plutôt de symbiotique? En quoi consiste, dans cette perspective, la spécificité éducative du musée?

C'est l'essence du débat qui a cours, depuis plusieurs années, quant à la nature de la fonction éducative du musée. On pourrait le résumer par l'interrogation suivante : le musée doit-il être considéré comme un lieu d'éducation indépendant, tributaire ou complémentaire de l'école? À cet égard, Hélène Lamarche (1991) considère que le rôle d'un service éducatif est d'apprendre au public à devenir des visiteurs de musée compétents. Le Conseil supérieur de l'éducation (1986), quant à lui, conçoit le musée comme un lieu non scolaire d'éducation où l'élève est susceptible de réaliser des apprentissages complémentaires de ceux qu'il effectue à l'école.

Sous une apparente différence, les positions défendues par l'une ou l'autre des parties en présence se rapprochent considérablement. En effet, les deux centrent leur raisonnement sur des conceptions restrictives, soit le contenu du musée, c'est-à-dire la collection, soit celui de l'école, c'est-à-dire le programme scolaire. En argumentant de la sorte, les deux parties considèrent la collection et le programme comme des fins ultimes. Il faut compléter le programme scolaire et bien comprendre la collection du musée. Or, la collection muséale et le programme scolaire ne sont que des moyens mis en œuvre pour favoriser l'éducation du public. Le musée et l'école, considérés comme des institutions vouées à l'éducation, n'existent pas pour eux-mêmes mais sont au service de ceux qui les fréquentent. Envisagés sous cet angle, il apparaît tout à fait normal que le musée et l'école doivent mettre en commun leurs forces vives pour le bénéfice du public visiteur. Malheureusement, il arrive trop souvent dans notre monde bureaucratisé et technocratisé à l'excès que le programme ou la collection soient devenus des finalités. C'est la conception béhavioriste de l'éducation qui prime. Toutefois, cette situation est en train de changer. Le mouvement cognitiviste s'implante de plus en plus. Il « amène à considérer l'apprenant comme l'acteur dans son propre apprentissage, c'est-à-dire comme un agent actif dans le traitement de l'information et, donc, comme un participant constructeur de son propre savoir » (Boulet, Savoie-Zajc et Chevrier, 1995).

Dans cette perspective, il faut considérer le musée et l'école non comme des institutions indépendantes ou complémentaires mais comme des partenaires réunis par une œuvre commune d'éducation qui favorise l'apprentissage du public visiteur et plus particulièrement du visiteur scolaire.

D'ailleurs, sur le plan opérationnel, tout concourt à favoriser le rapprochement entre l'école et le musée car, d'une part, les musées sont sous-utilisés durant une bonne partie de l'année et doivent justifier les investissements qu'ils drainent et, d'autre part, l'école est affligée d'un taux de plus en plus élevé de décrochage. La collaboration entre ces deux institutions n'est-elle pas un moyen susceptible de les aider mutuellement à résoudre leurs problèmes?

RÉFÉRENCES

ALEXANDER, E. P. (1982). *Museums in Motion,* Nashville, TN. : American Association for State and Local History.

ALEXANDER, M., et WEINLAND, T. P. (1985). « Museums and Schools: The Learning Imperative », *Social Education,* vol. 4, n° 7, 565-567.

ALLARD, M. (1986). « Présentation du sujet du colloque et du projet de recherche : élaboration d'un modèle didactique d'utilisation des musées à des fins éducatives », dans G. Racette (dir.), actes du colloque *Musées et éducation : modèles didactiques d'utilisation des musées,* Montréal : Société des musées québécois, 9-11.

ALLARD, M., et BOUCHER, S. (1988). *La Descouverture du chemin qui marche. Guide pédagogique,* Montréal : Noir sur Blanc.

ALLARD, M., et BOUCHER, S. (1991). *Le Musée et l'école,* Montréal : Hurtubise HMH.

BAY, A. (1973). *Museum Programs for Young People: Case Studies,* Washington, DC : Smithsonian Institution.

BLYTH, J. E. (1978). « Young Children and the Past », *Teaching History,* vol. 21, 15-20.

BOUCHER, S., et ALLARD, M. (1987). « Influence de deux types de visite au musée sur les apprentissages et les attitudes d'élèves du primaire », *Revue canadienne de l'éducation,* vol. 12, n° 2, 316-329.

BOULET, A., SAVOIE-ZAJC, L., et CHEVRIER, J. (1995). «L'ABC de la réussite universitaire. Les stratégies d'apprentissage», *Magazine Réseau,* automne, 14-19.

BURCAW, E. G. (1983). *Introduction to Museum Work,* Nashville, TN : American Association for State and Local History.

CÉLESTE, M. (1975). « Une rencontre à Rome sur la didactique des musées », *Museum,* vol. 21, n° 1, 147-151.

CHARTRAND, L., DUCHESNE, R., et GINGRAS, Y. (1987). *Histoire des sciences au Québec,* Montréal : Boréal.

COMITÉ INTERMINISTÉRIEL SUR LA MUSÉOLOGIE SCIENTIFIQUE ET TECHNIQUE (1982). « *Préalables à un rapprochement de l'école et du musée* », document de travail non publié, Québec : gouvernement du Québec.

COMMUNICATIONS CANADA (1988). *Des enjeux et des choix. Projet d'une politique et de programmes fédéraux intéressant les musées,* Ottawa : gouvernement du Canada.

CONSEIL SUPÉRIEUR DE L'ÉDUCATION (1986). *Les Nouveaux lieux éducatifs,* Avis au ministre de l'Éducation, de l'Enseignement supérieur et de la Science, Québec : gouvernement du Québec.

GAUTHIER, C. (1993). *L'Évolution des programmes d'études des écoles primaires et secondaires publiques catholiques francophones du Québec (1841-1992) et leur préoccupation muséale,* maîtrise en éducation, Montréal : Université du Québec à Montréal.

HERBERT, M. (1981). *A Report on Canadian School-Related Museum Education* [s. l.], [s. é.].

IMPEY, O., et MACGREGOR, A. (1985). *The Origins of Museums: The Cabinet of Curiosities in Sixteenth and Seventeenth-Century Europe,* New-York : Oxford University Press.

KIMCHE, L. (1979). « Introducing the Institute of Museums Services », *American Education,* vol. 15, n° 2, 36-40.

KURYLO, L. (1976). « On the Need for a Theory of Museum Learning », *C.M.A. Gazette,* vol. 9, n° 3, 20-24.

LACROIX, L. (1991). « Muséologue et éducateur, même combat? », *Musées,* vol. 13, n° 3, 15-17.

LAMARCHE, H. (1982). « Vingt ans et plus d'activités éducatives au Musée des beaux-arts de Montréal », *Musées,* vol. 5, n° 1.

LAMARCHE, H. (1986). « Le potentiel éducatif des musées : détermination d'un modèle approprié aux musées d'art », dans G. Racette (dir.), actes du colloque *Musée et éducation : modèles didactiques d'utilisation des musées*, Montréal : Société des musées québécois, 64-67.

LAMARCHE, H. (1991). « Le visiteur seul », *Musées*, vol. 13, n° 3, 53-55.

LAMARCHE, H. (1992). « L'éducation dans les musées québécois », *Musées*, vol. 14, n° 3, 47-50.

LARABEE, E. (dir.), (1967). *Museums and Education: Final Report.* Washington, DC : U.S. Department of Health Education and Welfare Office of Education, Smithsonian Institution.

LEGENDRE, R. (1988). *Dictionnaire actuel de l'éducation,* Montréal : Larousse.

OLOFSSON, U. K. (1979). « Preface », dans *Museums and Education.* Copenhague : ICOM/CECA.

POULOT, D. (1983). « Les finalités des musées du XVIIe siècle au XIXe siècle », dans *Quels musées pour quelles fins aujourd'hui?*, Paris : La Documentation française, 13-29.

RACETTE, G. (dir.), (1986). actes du colloque *Musée et éducation : modèles didactiques d'utilisation des musées.* Montréal : Société des musées québécois.

RAYNER, S. S., (1987). *The Application of Developmental Learning Theories to Local History Museums*, thèse de doctorat, University of Massachusetts.

REQUE, B. R. (1978). *The Guided Tours as Mediation Between Museums and Schools: Current Practices and a Proposed Alternative,* thèse de doctorat, University of Chicago.

SOCIÉTÉ DES MUSÉES QUÉBÉCOIS [SMQ], (1991). *L'Effervescence muséale,* Montréal : Société des musées québécois.

STOTT, M. (1987). School Programs in Seven Canadian Museums: A Case Study of Formats, Vancouver : UBC Museum of Anthropology.

TAYLOR, W. (1971). « Les musées et l'éducation », *Museum,* vol. 23, n° 2, 129-133

TEATHER, J. L. (1992). « La création de musées au Canada (jusqu'en 1972) », *Muse,* été-automne, 30-38.

Est-ce qu'on peut entrer ?

Michelle Gauthier

Le pari que tient la Médiathèque du Musée d'art contemporain de Montréal depuis quelques années se résume en une phrase : devenir une agence d'information spécialisée et incontournable dans le domaine de l'art actuel québécois et canadien. Pour ce faire, elle a autant besoin des usagers pour se maintenir au cœur de l'information de pointe qu'elle peut agir comme lieu privilégié de consultation. Cette particularité, elle la tire du mandat même du Musée dont elle constitue la mémoire. Les artistes entretiennent un contact très étroit avec le Musée. Ils y soumettent à la fois leurs œuvres et leurs projets de façon régulière. Des informations éphémères circulent dans un musée comme nulle part ailleurs et constituent l'une des spécificités les plus intéressantes d'un système d'information global. La Médiathèque y joue un rôle dans la production, la conservation, la circulation et l'utilisation du savoir et, en ce sens, contribue à la mission éducative du Musée, selon un modèle de fonctionnement en pleine mutation. Avec l'avènement de l'autoroute électronique et des nouvelles technologies, plus rien ne se fait comme avant dans le monde de l'information, et la réalité continue et va continuer à changer. Reste à savoir comment le Musée d'art contemporain de Montréal va s'inscrire dans ce nouveau processus planétaire de connaissance.

Le Musée des beaux-arts de Montréal annonçait récemment la fermeture de sa bibliothèque au public. Cette nouvelle s'inscrit dans le contexte des compressions budgétaires qui touchent sévèrement le secteur des bibliothèques de musées, depuis 1992, et qui s'étend

graduellement à l'ensemble du Canada. Certaines bibliothèques ont été carrément fermées (Musée McCord d'histoire canadienne, Musée de l'humour, Winnipeg Art Gallery); d'autres ont dû réduire leurs services à la clientèle externe (Musée des beaux-arts de l'Ontario, Musée du Québec, Musée d'art contemporain de Montréal, Vancouver Art Gallery). Même s'il est permis d'espérer que la réaction du public conduise à la réouverture des services dans un avenir hypothétique, la perte n'en est pas moins lourde de conséquences.

Les résultats d'une enquête[1] menée en 1994, auprès des institutions membres de la Société des musées québécois, révèlent qu'il existe pas moins de 60 bibliothèques de musées réparties dans 12 régions administratives au Québec. Il s'agit d'une réalité largement méconnue; la fermeture au public de la plus ancienne bibliothèque d'art du Canada en témoigne justement. L'édition 1992 de l'ouvrage *Répertoire : les institutions muséales du Québec*[2], publié par la Société des musées québécois, indiquait que 110 parmi les 314 institutions membres possèdent un centre de documentation. Le Groupe d'intérêt spécialisé des bibliothèques, actif au sein de cette même organisation depuis novembre 1992 et dont j'assume la présidence depuis trois ans, s'est fixé comme mandat d'étudier ces données et d'établir un premier bilan global de la situation des centres de ressources documentaires en milieu muséal québécois.

Bien que la définition de l'institution muséale soit déjà clairement établie dans les statuts du Conseil international des musées (ICOM), la réalité de la fonction documentaire dans ce contexte varie largement, comme le confirme une première tournée d'appels téléphoniques auprès de chacune des 110 institutions concernées. Entre quelques étagères de documents regroupés dans le secrétariat ou dispersés dans les bureaux des professionnels et une bibliothèque formelle avec collection répertoriée, accessible aux usagers dans une salle de lecture, une multitude de variantes se dessinent. Dans un premier temps, les membres du Groupe d'intérêt spécialisé des bibliothèques ont décidé de considérer toutes les formules existantes à condition que les ressources documentaires soient regroupées et

organisées dans un espace destiné à cette fin et que des services documentaires (accessibles ou non au public) soient offerts. Quarante-sept institutions ont été éliminées selon ces critères et les 63 autres ont reçu un questionnaire élaboré par le Groupe d'intérêt spécialisé des bibliothèques. Il est d'ailleurs extrêmement intéressant de noter la diversité des appellations (bibliothèque, médiathèque, centre de documentation, agence d'information, centre de recherche, centre d'information, photothèque, diapothèque, vidéothèque, audiovidéothèque, etc.), diversité qui empêche de parvenir à un consensus, tant sur le nom et le mandat des services que sur les titres, les tâches et les qualifications des différents intervenants impliqués. C'est plus qu'une question de terminologie : cette véritable crise d'identité reflète la profonde mutation qui est en train de se produire dans le monde de l'information en général. Les interventions se multiplient d'ailleurs sur Internet à ce sujet. Un message récent en provenance de la liste de discussion *Bibliothèques francophones du monde* diffusait une recension des appellations à la mode en France actuellement : infonautes, cybernautes, médiateurs d'information, etc. Il devient impossible de se cantonner dans une approche statique en période d'optimisation des ressources, alors que les institutions doivent faire plus avec moins pour survivre. Le pari à tenir, du point de vue du spécialiste de l'information, pourrait bien être de réinventer son rôle et de transformer le centre de ressources documentaires en véritable agence d'information au cœur de l'entreprise, donnant accès non seulement à une collection, mais aussi à une gamme de services liés à une expertise de gestion de systèmes d'information.

Tous les musées (comme d'autres entreprises) gèrent de l'information documentaire et y consacrent une proportion très importante de leurs ressources humaines et matérielles. Des données informationnelles circulent à différents niveaux de l'organigramme et sous une multitude de formats sans que, bien souvent, les gestionnaires en mesurent véritablement le potentiel stratégique. Pourtant, il pourrait s'avérer étonnamment profitable de procéder à

une analyse du système d'information que constitue chacun des musées dans le but d'optimiser l'exploitation de l'une de ses ressources les plus dynamiques.

Les fonds documentaires disponibles dans l'ensemble des bibliothèques de musées constituent une richesse collective abondante, variée et, pour une large part, exclusive, soit environ 1,5 million de pièces d'information avec une croissance moyenne annuelle de 13 090 items. Ces données pourtant très partielles (36 institutions sur 63) incitent déjà à la réflexion. Il n'y a pas si longtemps, la stricte recension de ces collections aurait défini le patrimoine documentaire muséal québécois. Cette approche demeure valable et importante, mais ne reflète pourtant qu'une infime partie de la réalité. Il faut en effet se placer à un tout autre niveau et dépasser les murs de la bibliothèque pour mesurer vraiment le potentiel informationnel d'un musée. Une analyse systémique du flux global d'information permet, d'une part, d'identifier les ressources documentaires dispersées dans la structure organisationnelle et, d'autre part, de définir les différents mécanismes opérationnels en place. Autrement dit, quelle est la nature de l'information disponible, où la retrouve-t-on, d'où vient-elle, où va-t-elle et comment? Voilà le premier mandat du spécialiste de l'information documentaire dans le musée : dresser un portrait général de la situation existante, l'analyser et proposer aux décideurs une vision globale qui intègre la totalité des facteurs à considérer.

Certains éléments s'imposent d'abord. La multiplicité des supports par exemple, en grande partie non répertoriés, non traités, partiellement inaccessibles et, par conséquent, non rentables. Une forte proportion de ces documents sont si étroitement liés aux activités du musée qu'il est absolument impossible de les consulter ailleurs. Dans cette catégorie se retrouve non seulement ce qui constitue la mémoire institutionnelle (les imprimés, les dossiers de recherche et les archives du musée), mais aussi toute la « littérature grise » en provenance du domaine d'intérêt spécifique au musée. Ainsi, l'équipe d'un musée d'art reçoit quotidiennement une foule de

documents de partout à travers le monde : cartons d'invitation, dossiers biographiques, dossiers d'acquisitions, catalogues d'expositions, affiches, communiqués de presse, etc. Ces ressources échappent au circuit commercial et ne peuvent donc se retrouver que dans les institutions auxquelles elles ont été adressées. La vitalité des rapports du musée avec le milieu joue donc un rôle déterminant et influence la quantité et la qualité de cet apport extérieur. Tous les musées reçoivent du courrier et se constituent au moins un bottin d'adresses. Un système documentaire intégré doit en tenir compte au même titre qu'il doit systématiser la mise en mémoire des activités institutionnelles, pour ne citer qu'un autre exemple. Il ne s'agit pas de collectionner n'importe quoi mais, à partir d'une politique de gestion de l'information documentaire, de scruter attentivement tous les paliers d'intervention dans le musée. Cela permet de drainer les documents pertinents vers la plaque tournante de l'information que constitue le centre de ressources documentaires et d'assurer des liens efficaces et dynamiques entre les différents services dépositaires des données. Ainsi, au Musée d'art contemporain de Montréal, la Médiathèque collabore très étroitement avec les Archives des collections et avec la Gestion documentaire en vue d'établir et de coordonner des politiques d'information, de normaliser les données et d'unifier les services de consultation. Le centre de ressources documentaires devient alors un index géant de ce qui est disponible dans le musée et agit comme intermédiaire auprès du personnel et du public.

Pour peu que le musée soit branché à des réseaux informatiques, vient ensuite s'ajouter ce que l'on nomme généralement « collection virtuelle ». C'est ici que la notion d'agence d'information prend tout son sens en tant qu'intermédiaire indispensable dans un environnement caractérisé par une complexité croissante. Les professionnels de l'information savent traiter, repérer et communiquer l'information. Ils sont les médiateurs désignés pour la rendre disponible, en faciliter la consultation et former les utilisateurs d'Internet. Ils peuvent élaborer des programmes qui mènent à la

convivialité informatique qui favorise une culture de partage et de coopération. Par la télématique, le musée entre en contact avec un univers aux multiples dimensions en interaction. Ces limites de ce qu'il peut non seulement repérer mais diffuser comme information peuvent reculer de façon spectaculaire; comme les possibilités augmentent de jour en jour avec l'avènement de l'autoroute électronique, il faudra analyser soigneusement l'impact de ces changements techno-culturels sur les processus d'acquisition de la connaissance. Par leurs bibliothèques les musées québécois sont engagés dans ce processus de mondialisation de la culture et font déjà partie de réseaux québécois (RIBGQ/Réseau informatisé des bibliothèques gouvernementales du Québec, Réseau Info-muse), canadiens (RCIP/Réseau canadien d'information sur le patrimoine, ISM/Services informatiques aux bibliothèques, OCLC/Online Computer Library Center) et internationaux (INTERNET). La Médiathèque du Musée d'art contemporain de Montréal déposera d'ailleurs une page d'entrée disponible sur le WWW via le site gouvernemental, dès septembre 1995. On y diffusera des informations générales sur la programmation du musée et un répertoire des sites télématiques intéressants dans le domaine de l'art contemporain québécois et canadien.

Le fait que les bibliothèques des musées québécois étendent leurs ramifications dans pas moins de 12 régions administratives provinciales constitue un moyen déjà établi de décentralisation de la culture. Si l'on se réfère à l'allocution de Jacques Parizeau, alors qu'il était ministre de la Culture et des Communications, à l'occasion de la défense des crédits 1995-1996 à l'Assemblée nationale, le 11 avril 1995, 40 % des Québécois disent être allés au moins une fois durant l'année 1994 dans un musée. Il apparaît donc tout à fait justifié de soutenir ce réseau bien en place, basé sur une volonté de mise en commun des ressources.

Mais il y a encore plus que de se promener dans un musée, de repérer des documents pertinents, de les répertorier et de les rendre accessibles. L'expertise du spécialiste en information documentaire

peut se révéler indispensable à plusieurs autres égards. Et d'abord dans le cadre de la planification stratégique. Tous les secteurs d'un musée manipulent de l'information selon un point de vue spécifique et dans un contexte organisationnel qui varie d'un musée à l'autre. Dans tous les cas, chacune de ces unités fonctionne plus ou moins en vase clos, ce qui entraîne inévitablement la duplication à la fois des ressources et de leur traitement. Il existe des mécanismes pour repérer de telles lacunes et rectifier le tir, parfois de façon étonnamment simple. Là encore, le premier pas consiste à procéder à une analyse systémique continue du système d'information, et l'agence d'information du musée devrait fournir l'expertise nécessaire, dans le cadre de son mandat, pour soutenir le travail des équipes de planification et de développement.

Il ressort de ce qui précède que les ressources documentaires, qui englobent une réalité plus vaste que la collection de la bibliothèque (celle-ci y figurant comme noyau), constituent une matière première à optimiser. L'efficacité du flux d'information influence la performance de façon directe à tous les niveaux d'activité. Ces deux énoncés s'appliquent à n'importe quel type d'entreprise et représentent un minimum à atteindre, une base sur laquelle édifier l'avenir dans un milieu axé sur la recherche et le savoir. Nier cette réalité, c'est amputer l'institution muséale de sa force qui gravite autour de la recherche en tant que valeur ajoutée à l'information. La connaissance qui se développe dans un musée constitue un produit culturel dont l'institution doit assumer la responsabilité sociale, dans quatre grands champs de polarisation : des données concernant la collection permanente, des données biographiques, des données bibliographiques et des données sur les événements publics qui sont produits par le musée. À partir de l'information accessible dans le musée et selon un protocole de recherche intégré au flux d'information global, intervient un questionnement dont les multiples dérivés constituent l'apport spécifique de l'institution à la culture collective. Et c'est ce que le public vient chercher, non seulement en participant aux événements, mais en consultant les différents services. Le taux de fréquentation des expositions ne reflète qu'une partie de

la relation entre le musée et son public. Il faut aussi regarder les autres activités : ateliers, colloques, concerts, conférences, cours, performances, présentation de documents audiovisuels, rencontres, spectacles, visites commentées, pour ne citer que quelques exemples. Et il faut considérer aussi le taux de fréquentation des services documentaires. Le besoin est là, indiscutable, et encore une fois, ce que les usagers recherchent ne se trouve nulle part ailleurs. Réduire les services au public représente donc un choix lourd de conséquences, pour la société d'abord, et en fin de compte pour l'institution elle-même. Pas de public, pas de musée. Ce sont deux partenaires dans une relation dynamique, créative et essentielle de part et d'autre.

La clientèle des services documentaires dans un musée comporte deux grands segments. D'abord une clientèle interne (cadres, professionnels réguliers, occasionnels ou contractuels : conservateurs, éducateurs, gestionnaires, agents d'information, recherchistes, archivistes, informaticiens, personnel de soutien, amis du musée, bénévoles). Une large gamme de services, typiques de toute bibliothèque d'entreprise, leur est offert : consultation sur place, dissémination sélective de l'information, localisation de documents, liste des nouvelles acquisitions, liste des périodiques, photocopie, prêts entre bibliothèques, recherches bibliographiques, référence, revue de presse et téléréférence. De plus, 91 % des institutions desservent une clientèle externe. De façon non limitative, cette clientèle externe peut se subdiviser, dans un musée d'art par exemple, en plusieurs segments tels que visiteurs du musées, artistes, étudiants, journalistes, critiques d'art, amateurs d'art, professeurs, collectionneurs privés et institutionnels ou directeurs de galerie. Au Musée d'art contemporain de Montréal, une expérience actuellement en cours, avec la collaboration du Musée de Joliette, permet d'offrir des services documentaires à une collectivité œuvrant dans un domaine connexe, qui profite ainsi d'une structure documentaire répondant à des exigences de qualité et d'efficacité impossibles à satisfaire sur place, en général pour des raisons de contraintes budgétaires. Le bassin d'usagers desservis est augmenté considé-

rablement, dans la majorité des cas, pour peu que l'institution muséale accepte de miser sur le savoir, d'innover et de réinventer son rôle de diffuseur de la culture nationale. Pour ce faire, il faut suivre attentivement et analyser de façon systématique ce qui se passe au comptoir de référence. Quel est le profil de la clientèle desservie? Comment se segmente-t-elle? Pourquoi vient-elle? Quel genre d'information recherche-t-elle? Quel genre de documents consulte-t-elle? Cette clientèle est-elle satisfaite des ressources et des services offerts? Quelle est la nature de son interaction avec le personnel? Toutes ces données permettent d'ajuster les politiques d'acquisition et de services et de définir un produit adapté à la demande. Le bassin d'usagers potentiels est réel et ses besoins, identifiables et quantifiables. Ces efforts pour répondre à toutes les attentes d'une clientèle exigeante obligent à des standards élevés de qualité et d'efficacité dont toute l'institution bénéficie. Inévitablement, des collaborations privilégiées s'établissent avec les intervenants clés dans le milieu, et là aussi tout le domaine de la recherche en profite. L'agence d'information muséale devient un lieu où se concentrent les transactions relatives à l'information, et la vitalité de cette activité constitue une ressource inestimable pour le développement de la connaissance.

Comme lieu de savoir, le musée joue un rôle culturel unique dans la société. La connaissance qui s'y développe dans l'exercice de son mandat lié à l'acquisition, à la conservation et à la diffusion de la collection permanente lui impose une responsabilité face au public. Le dynamisme qui se crée entre l'agence d'information du musée et la clientèle externe s'inscrit dans cette réalité. Fermer l'accès du public aux fonds documentaires remettrait en question le rôle éducatif du musée et affaiblirait la structure informationnelle de l'institution qui se couperait ainsi du milieu et d'un apport extrêmement important d'information. Le musée se replierait sur lui-même et la déperdition qui en résulterait pourrait être plus grave qu'il n'y paraît à première vue. Au lieu de réduire délibérément la clientèle d'un service, il y aurait peut-être lieu de chercher par tous

les moyens à consolider et à rentabiliser un investissement important, afin de permettre aux gestionnaires de musées d'inscrire leur institution dans un défi stratégique pour la culture nationale : préserver, rationaliser, développer et diffuser le patrimoine documentaire muséal québécois.

NOTES

1. Les résultats complets de cette enquête ont été divulgués lors du congrès annuel de la SMQ qui s'est tenu à Montréal du 15 au 17 juin 1995, et publiés dans la revue *Musées*.

2. Panaïoti, Hélène; Néron, Francine; St-Pierre, Patrice. *Répertoire : les institutions muséales du Québec.* Montréal, La Société des musées québécois, 1992. — p. XIII-XIV. — ISBN 2-89172-062-8.

RÉFÉRENCES

ALLARD, Andrée, et CANUEL, Nicole (1982). *Le Milieu et l'usager : la bibliothèque du Musée d'art contemporain de Montréal*, 44 p.

ARCAND, François, et autres (1993). *Mise en marché d'un service de courtage d'information sur l'art contemporain par la Médiathèque du Musée d'art contemporain de Montréal*, 48 p.

BÉGIN, Élaine (1988). *Procédures pour le traitement du Fonds des affiches du Musée d'art contemporain de Montréal*, 65 p.

BÉGIN, Élaine (1992). « Portrait d'une institution : Médiathèque du Musée d'art contemporain de Montréal », MOQDOC, *Bulletin d'ARLIS/MOQ*, vol. 3, n° 1, nov. 1992, p. 8.

BOUCARET, Savine (1994). « Le Musée d'art contemporain de Montréal », *Turbulences Magazine*, n° 18, 18,-50.

BOURION, Martine, MARTEL, Sylvain, et VÉZINA, Louis (1992). *Étude de cas : la sécurité des collections de la Médiathèque du Musée d'art contemporain de Montréal*, 52 p.

CARDINAL, Renaud (1994). *Profil de la clientèle de la Médiathèque du MACM*, 36 p.

CHIMPEN, Augusto (1993). « Arte contemporaneo », *Pensa libre*, Ano 1, n° 7, p. 7.

COLEMAN, A. D. (1993). « The OVO Archives a 'Little' Magazine in a Larger Context ». *Camera et Darkroom, Magazine for Creative Photographers*, vol. 15, n° 12, 67-68.

CÔTÉ, Francine, et ALARES, Amapola (1989). *Projet d'implantation d'un service de recherche automatisée pour la clientèle externe du centre de documentation du Musée d'art contemporain de Montréal : évaluation et recommandations.* 78 p.

COVENEY, Richard, et SAINT-JACQUES, Nathalie (1993). *Étude du milieu,* 34 p.

DES RUISSEAUX, Lyne, et autres (1987). *Étude de cas : Musée d'art contemporain,* 42 p.

DES RUISSEAUX, Lyne, et autres (1988). *Musée d'art contemporain : système d'analyse des événements spéciaux,* vol. 2, Musée d'art contemporain, 57 p.

DUMONT, Jean (1992). « Cet art qui s'apprend », *Le Devoir*, 3 sept., p. 12.

GAGNAIRE, Dominique (1992). *La Médiathèque du Musée d'art contemporain de Montréal et le Fonds des événements publics,* 34 p.

GAUTHIER, Michelle (1990). « Le centre de documentation ». *Le Journal du Musée d'art contemporain de*

Montréal, vol. 1, n° 3, 4.

GAUTHIER, Michelle (1991). « La Médiathèque ». *Le Journal du Musée d'art contemporain de Montréal*, vol. 2, n° 3, 1991, 4.

GAUTHIER, Michelle (1993). « Library Profile: Musée d'art contemporain ». *Special Libraries Association, Eastern Canada Chapter/section de l'est du Canada, bulletin*, col. 59, n° 2, 10.

GIROUX, Réjeanne (1988). *Rapport de stage AVM 1966*, 13 p.

HUDON, Carole, et TRAN, Thuy Hang (1987). *Enquête sur les tâches du bibliotechnicien*, 28 p.

LAGACÉ, Michel (1991). *Guide de la documentation en muséologie. Sujet : la gestion automatisée des collections*, 21 p.

LEIDE, John (1990). *Étude du centre de documentation : Musée d'art contemporain de Montréal*, 84 p.

MONTPETIT, Francine (1992). « Des liens chaleureux entre l'œuvre et le public », *Le Magazine de la Place des Arts*, vol. 3, n° 5, mai-juin 1992, p. 56-58.

MONTPLAISIR, Isabelle (1973). « Bibliothèque : Musée d'art contemporain », *Ateliers*, vol. 5, n° 5, 72.

MONTPLAISIR, Isabelle (1976). « Bibliothèque et centre de documentation », *Ateliers*, vol. 5, n° 2, 6.

ROY, Sylvie, MERCIER, Marie, et LUSSIER, Claude (1989). *Conception d'un système d'indexation des expositions ayant eu lieu au MACM depuis sa fondation*.

SÉVIGNY, Michel (1989). *Stage en gestion de documents et d'archives au Musée d'art contemporain de Montréal*, 12 p.

VALLÉE, Manon (1987). *Étude des stratégies possibles de marketing applicables aux services offerts (ou à créer) par le centre de documentation*, 50 p.

LE MUSÉE
ET L'ÉDUCATION
DU VISITEUR

LE FONCTIONNEMENT AFFECTIF DU VISITEUR ADULTE : SON INFLUENCE SUR LA FAÇON DE TRAITER LES OBJETS MUSÉAUX[1]

Monique Sauvé

Mise en scène

Edmond Rostand, *Cyrano de Bergerac*, extrait du deuxième acte, scène VI.

Cyrano : ...Mais vous, dites la chose que vous n'osiez tantôt me dire...

Roxane : À présent j'ose, car le passé m'encouragea de son parfum !
Oui, j'ose maintenant. Voilà. J'aime quelqu'un.

Cyrano : Ah !...

Roxane : Qui ne le sait d'ailleurs.

Cyrano : Ah !...

Roxane : Pas encore.

Cyrano : Ah !...

Roxane : Mais qui va bientôt le savoir, s'il l'ignore.

Cyrano : Ah !...

Roxane : Un pauvre garçon qui jusqu'ici m'aima
Timidement, de loin, sans oser le dire...

Cyrano : Ah !...

Roxane : Laissez-moi votre main, voyons, elle a de la fièvre —
Mais moi j'ai vu trembler les aveux sur sa lèvre.

Cyrano : Ah !...

Roxane : Et figurez-vous, tenez, que, justement,
oui, mon cousin, il sert dans votre régiment !

Cyrano : Ah !...

Roxane : Puisqu'il est cadet dans votre compagnie!
Cyrano : Ah!...
Roxane : Il a sur son front de l'esprit, du génie,
 Il est fier, noble, jeune, intrépide et beau...
Cyrano : Beau!
 ...

 L'extrait de la pièce *Cyrano de Bergerac* que l'on vient de lire témoigne de la vivacité des réactions qui font écho à des mouvements intérieurs de nature affective. Cyrano éprouve des émotions en entendant les propos de Roxane : amour, surprise, espoir, déception. Les exclamations de Cyrano sont en fait des interjections, ces petits mots invariables que « l'on jette brusquement dans le discours pour exprimer, en général, une émotion de l'âme » (Grevisse, 1957, p. 15).

 Les grammairiens (dont Grevisse, 1957), reconnaissent que ces petits mots invariables employés isolément n'ont aucune relation grammaticale avec les autres mots de la proposition. Ces interjections ne portent pas un sens en soi, il faut aller chercher plus loin pour leur en donner un, écrit le sociolinguiste Goffman (1987). En fait, ces deux spécialistes s'accordent pour reconnaître à l'interjection un rôle de nature purement affective. Grevisse écrit : « La proposition exclamative exprime, avec la vivacité d'un cri, un sentiment de joie, de douleur, d'admiration, de surprise, etc. » (p. 51) de même que l'interjection ou l'adjectif exclamatif « sert à exprimer l'admiration, l'étonnement, l'indignation » (p. 216). Et Goffman (1987) d'ajouter que l'exclamation révèle un élément affectif de la parole qui extériorise un état interne : « L'exclamation est une sorte de tonus communicationnel, touchant un événement passager, limité dans le temps » (p. 98) « [...] C'est un acte situationnel qui dévoile l'orientation du locuteur envers la situation dans son ensemble » (p. 92).

 Si l'on considère la position des psychologues qui s'intéressent à l'étude des émotions, en particulier Arnold (1970), Dahl et Stengel (1978), Frijda (1986), Lazarus et Launier (1978), Ortony,

Clore et Collins (1988) et Scherer (1989), il semble bien que l'interjection soit l'expression directe de l'émotion. En effet, pour ces chercheurs, la réaction émotionnelle est une réponse immédiate, spontanée, non délibérée, en ce sens que l'individu l'exprime sans avoir recours à des activités cognitives complexes.

Au musée, le visiteur s'exclame. Son discours devant les objets est parsemé d'interjections. Il lui suffit d'apercevoir un buste, une dentelle, une orchidée ou encore un globe terrestre pour l'entendre s'écrier : Oh!, Ah!, Mon Dieu!... Les expressions exclamatives minimales, telles l'interjection ou « l'interjection-onomatopéique » (Goffman, 1987), jouent un rôle important dans le fonctionnement du visiteur de musée.

La recherche que nous allons présenter sur l'interjection fait partie d'une recherche plus vaste sur le fonctionnement affectif du visiteur adulte qui accompagne son observation des objets qui attirent son attention dans une salle d'exposition. Elle tente de cerner la forme que prend l'exclamation et sa place dans l'activité psychologique du visiteur.

Après avoir rapidement décrit la recherche qui nous a amenée à étudier l'interjection, nous en donnerons les résultats. Plus précisément, nous décrirons les interjections utilisées, le type de visiteur qui s'en sert, de même que ce que fait un visiteur après s'être exclamé.

Description de la recherche

À son arrivée au musée, le visiteur est invité à exprimer à haute voix ce qu'il pense, imagine, ressent au fur et à mesure que sa visite progresse. La personne qui lui adresse cette demande est un chercheur qui l'accompagnera durant tout son parcours et qui enregistrera son discours au moyen d'un magnétophone. Cet accompagnateur s'abstiendra de répondre à ses questions, d'émettre des opinions ou des commentaires, en un mot, de faire quoi que ce soit qui puisse influencer le visiteur. Une fois les propos recueillis, une transcription sur traitement de texte en est réalisée et le discours du

visiteur est analysé à l'aide d'une grille élaborée par le Groupe de recherche sur le musée et l'éducation des adultes de l'Université de Montréal.

Cette grille permet, entre autres, d'identifier les opérations mentales réalisées par le visiteur pour traiter l'expérience qu'il est en train de vivre devant l'objet qu'il regarde. S'exclamer est un type d'opération mentale au même titre qu'identifier un objet, le reconnaître, le comparer à un autre, etc. C'est l'opération mentale qui traduit le plus directement la réaction affective d'une personne. Cette réaction peut être du plaisir, du déplaisir ou encore de la surprise ou de l'étonnement. Dans toutes les autres opérations, le visiteur fait intervenir soit ses capacités cognitives, soit son imagination pour donner forme à son expérience. L'interjection est donc la traduction la plus immédiate, la plus directe que l'on puisse observer d'une réaction que vit une personne. Par elle, le visiteur communique avec intensité, mais de manière rudimentaire, quelque chose qu'il éprouve.

Les résultats que nous présentons ont été obtenus à partir de 54 discours produits par 18 visiteurs. Ces visiteurs, des femmes et des hommes âgés de 25 à 60 ans, de niveaux de formation collégial ou universitaire, ont différentes habitudes de fréquentation muséale. Il y a ceux qui ne vont « jamais » au musée, ceux qui y vont « rarement » (moins d'une fois par année) ou « souvent » (plus de deux fois par année). Chacune de ces personnes (9 hommes et 9 femmes) a visité trois institutions muséales : le Musée de beaux-arts de Montréal, le Musée Stewart au Fort de l'île Sainte-Hélène et les serres du Jardin botanique de Montréal.

Résultats et discussion

Comment s'exclame-t-on au musée?

Les interjections les plus fréquemment utilisées par les visiteurs sont les suivantes : Ah, Oh, Mon Dieu, Ah oui, Ah tiens, Ah bon, Hé, Hein, Seigneur, Ben oui... Les autres, relevant

probablement de l'idiosyncrasie, sont moins fréquentes mais plus colorées : Oh boy, Merde, Wow, Tabarouette, Tabarnouch, Sapristi... En somme, on s'exclame au musée comme dans la vie courante.

Qui s'exclame le plus et où?

Les 18 visiteurs s'exclament au musée et tous s'exclament dans les trois musées. Le tableau 1 permet de constater que les visiteurs, en moyenne, s'exclament 31,6 fois par visite avec un écart à la moyenne de 22,8; ce qui représente un cœfficient de variation élevé de 72%. Ceux qui ne vont « jamais » au musée s'exclament 27,2 fois par visite, ceux qui y vont « rarement », 36,9 fois et ceux qui y vont « souvent », 30,9 fois. Dans tous les cas, l'écart à la moyenne, variant entre 18,6 et 27,8 est si élevé que les différences observées entre les trois groupes de visiteurs possédant des habitudes distinctes de fréquentation muséale ne sont pas spécifiques au niveau 0,05.

Tableau 1

Nombre moyen d'opérations de type « s'exclamer »
selon les habitudes de fréquentation

	Ensemble des visiteurs	Jamais	Rarement	Souvent
Moyenne	31,6	27,2	36,9	30,9
Écart-type	22,8	21,2	27,8	18,6

Tableau 2

Nombre moyen d'opérations de type « s'exclamer »
selon le type de musée

	Ensemble des visiteurs	Jardin botanique	Musée des beaux-arts	Musée Stewart
Moyenne	31,6	33,4	25,9	35,6
Écart-type	22,8	26,4	15,9	24,9

Les données concernant les trois types de musées sont semblables à celles qui précèdent (tableau 2). Au Musée des beaux-arts, les visiteurs produisent en moyenne 25,9 exclamations, au Jardin Botanique, 33,4 et au Musée Stewart au Fort de l'île Sainte-Hélène, 35,6. Les écarts à la moyenne qui oscillent entre 15,9 et 26,4 sont ici, comme plus haut, si élevés que les différences observées entre les musées ne sont pas significatives au niveau 0,05. Ces résultats nous amènent à penser, d'une part, que les différences individuelles sont très élevées et, d'autre part, que ni les habitudes de fréquentation, ni le type de musée dans lequel se trouve le visiteur ne sont des facteurs qui influencent profondément la production d'exclamations.

Qu'est-ce qui se passe après une exclamation?

Nous avons vu précédemment que l'exclamation est l'expression de l'émotion. Or, l'émotion est une mobilisation d'énergie. À quoi cette énergie est-elle employée par le visiteur? En d'autres termes, que fait-il après s'être exclamé? Nous avons identifié, à l'aide de notre grille d'analyse, l'opération qui suit immédiatement l'opération « s'exclamer ». Précisons que les 16 opérations que peut réaliser un visiteur devant un objet sont les suivantes : **s'exclamer, constater, identifier, se rappeler, rappeler une connaissance, associer, comparer/distinguer, clarifier, justifier, vérifier, modifier, suggérer, prévoir, résoudre, saisir, juger.**

Le tableau 3 montre, par ordre décroissant, le type d'opération qui suit une exclamation. Les opérations les plus fréquentes, **juger** (403) et **identifier** (312), représentent ensemble plus de 41,8 % de l'activité du visiteur. Viennent ensuite les opérations **constater** (202), **s'exclamer** (129) et **saisir** (88), qui représentent 24,4 %. Le reste, soit 17 %, correspond à 11 opérations. À notre grande surprise, le silence (287), qui n'est pas un énoncé mais plutôt un élément du discours, occupe la troisième place (16,8 %) après les opérations **juger** et **identifier**.

Après s'être exclamé, le visiteur concentre donc plus de 58 % de son activité autour des opérations **juger** et **identifier** et de

l'élément **silence**. Ce résultat permet de croire que ces activités jouent un rôle prépondérant dans l'organisation de l'expérience du visiteur. Nous illustrerons maintenant, par des énoncés plutôt que par des chiffres, comment le visiteur utilise le jugement, l'identification et le silence pour dépasser la simple exclamation.

Tableau 3

Présentation par ordre de fréquence des opérations qui suivent une exclamation

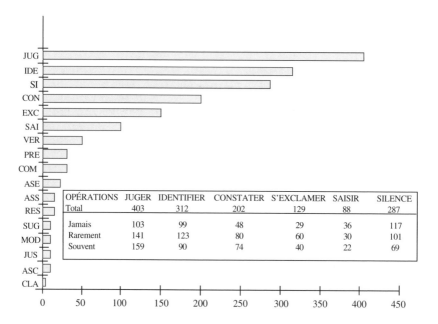

OPÉRATIONS	JUGER	IDENTIFIER	CONSTATER	S'EXCLAMER	SAISIR	SILENCE
Total	403	312	202	129	88	287
Jamais	103	99	48	29	36	117
Rarement	141	123	80	60	30	101
Souvent	159	90	74	40	22	69

S'exclamer suivi de l'opération Juger

Juger c'est émettre une opinion, une appréciation, vis-à-vis d'un objet. C'est aussi l'évaluer. Au musée, le jugement qui suit une exclamation ressemble à une prise de position immédiate : « Ah! j'aime pas ça », « Oh! que c'est beau », « Seigneur! y'a du travail dans ça », « Aaah... que c'est bon d'être ici! ». Positivement ou négativement, le visiteur exprime sa réaction affective : je n'aime pas cela, cela est plaisant, j'admire, j'éprouve un état de bien-être.

Selon la théorie de Solomon (1989), l'appréciation impliquerait des jugements évaluatifs sans cesse renouvelés qui renseignent l'individu sur ce que représente pour lui la réalité. Les émotions, dit-il, seraient des jugements évaluatifs préréflexifs, non délibérés. On peut se demander si les jugements émis rapidement après une exclamation ne sont pas des réactions émotionnelles. Ces réactions exprimeraient des émotions particulières de plaisir ou de déplaisir face à une réalité muséale interprétée intuitivement comme quelque chose qui plaît ou qui ne plaît pas.

Le travail d'Ortony et de ses collègues (1988) permet d'approfondir la compréhension de l'appréciation. Ces chercheurs ont étudié les émotions provoquées par l'apparence des objets. Ils utilisent pour en parler l'expression « *attraction emotions* ». Les caractéristiques de ces émotions déçoivent par leur simplicité, écrivent-ils. Elles sont ou positives ou négatives et semblent être directement vécues (*directly experienced*). Les émotions d'attraction positives correspondent à ce que l'on aime ou à ce qui attire et les émotions d'attraction négatives à ce que l'on n'aime pas ou à ce qui repousse. Malgré leur simplicité, ces émotions, semble-t-il, doivent être considérées comme les plus complexes qui soient.

Le jugement s'exprime aussi en ces termes : « Ah, c'est bizarre », « Hey! c'est spécial », « Ah! si c'est drôle ». Dans la langue courante, « mots bizarre », « spécial » et « drôle » trouvent leurs synonymes. Les mots « curieux », « étonnant », « étrange », « inattendu », « insolite », « saugrenu », « singulier », « comique » et « marrant » peuvent être utilisés tour à tour pour exprimer l'idée que quelque chose s'écarte du commun, est inhabituel ou s'explique mal. Dans ce contexte, la surprise est le résultat du traitement de cette réalité. Mais, la réaction de surprise n'a pas, comme dans l'appréciation, une coloration affective précise. Ce type de jugement évaluatif ne précise pas clairement la valence de la réaction émotionnelle, c'est-à-dire sa positivité ou sa négativité. On ne sait pas si le visiteur exprime du plaisir, de la satisfaction, du bien-être ou le contraire.

Ainsi, quand il s'exclame puis juge, le visiteur commence par exprimer une réaction non organisée, puis il la structure en exprimant son appréciation positive ou négative envers un objet qui lui plaît ou qui ne lui plaît pas, soit sa surprise devant un objet nouveau, intriguant, insolite ou inhabituel.

S'exclamer suivi de l'opération identifier

Identifier, c'est établir la nature d'un objet, d'une personne, d'un lieu, déterminer son utilité, sa fonction, ses caractéristiques, etc. **Identifier**, c'est aussi situer ou localiser dans le temps et dans l'espace. Au musée, l'identification qui suit une exclamation peut prendre la forme suivante : « Ah! La Citadelle (de Québec) », « Oh! mais c'est Krieghoff », « Ah tiens, c'est Montréal dans l'ancien temps ». Deux mouvements sont déclenchés à la vue de l'objet : tout d'abord, une exclamation puis une identification. Le visiteur traite sa première réaction avec ce qu'il apprend sur l'objet. L'activité du visiteur ne se développe donc pas, comme plus haut, à partir de ses référents internes, de ses goûts, de ses valeurs, mais en fonction de l'objet lui-même. Le visiteur établit un contact avec les caractéristiques de l'objet : il ne juge plus, il identifie.

L'identification prend aussi la forme suivante : « Ah! c'est un Krieghoff ça, je ne savais pas qu'il peignait des nature mortes », « Ah! c'est un Suzor-Côté! Wow! il faisait aussi de la sculpture! », « Eh ben! Un planétarium en bois... moi je ne connaissais que le Planétarium Dow de Montréal! ». Le visiteur est surpris : il sait et il ne sait pas, il connaît et il ne connaît pas quelque chose sur l'objet qu'il vient d'identifier. Une nouveauté vient de s'introduire, subitement, à la volée, dans son univers familier. Une information nouvelle contredit l'information déjà en place dans sa mémoire. Il est surpris. Il découvre et il apprend quelque chose. Cette observation corrobore celle de Rieu : « Découvrir, c'est être surpris; on est surpris quand on ressent une émotion, fait une nouvelle expérience, quand ses attentes et préjugés sont déjoués, rectifiés. La surprise et la rectification sont des procédés d'apprentissage d'une grande efficacité » (Rieu, 1988, p. 130).

Mais l'objet peut bousculer différemment le visiteur : « Ah! c'est quoi ça? », « Qu'est-ce qui est derrière? », « Est-ce un globe terrestre ou un globe céleste? » Cette fois, l'identification est interrogative. On peut supposer que la question pousse le visiteur à explorer plus loin s'il en a la possibilité. Mais la question d'identification est-elle un signe de curiosité? Pousse-t-elle le visiteur à explorer, à s'activer davantage pour en savoir plus? Et que fait le visiteur quand il ne peut trouver de réponse à sa question? Seule l'étude des énoncés subséquents pourrait fournir une réponse à ces questions. C'est malheureusement une étude que nous n'avons pas encore faite.

Enfin, il y a une dernière forme de l'identification qui pousse le visiteur à agir autrement : « Ah mon Dieu!! c'est du plâtre ça? On dirait pas. On dirait plutôt du bronze... » — « Ah! C'est écrit : Lac Supérieur. C'était comme ça dans ce temps-là? J'y suis déjà allé et il me semble que ce n'était pas comme ça. Mais peut-être que dans ce temps-là... ». Ici, le visiteur nie la réalité qu'il observe. Pourtant, il tente, tant bien que mal, de donner un sens à l'objet qu'il voit. On sent sa résistance. L'identification est parsemée de doute et de perplexité. On peut penser que les schèmes du visiteur sont ébranlés, débordés, même que sa réaction exprime la tension qu'il ressent. Il serait intéressant, ici aussi, de vérifier ce que fait ensuite le visiteur. Ce serait l'occasion de connaître les stratégies utilisées par le visiteur pour réduire ou éliminer la dissonance entre ce qu'il voit et ce qu'il sait déjà.

L'identification qui suit une exclamation prend donc différentes formes. C'est tantôt une pure identification des caractéristiques de l'objet observé par le visiteur, tantôt de la surprise vis-à-vis de l'information recueillie, tantôt une interrogation ou de la perplexité.

Comme plus haut, l'exclamation, c'est-à-dire la réaction non organisée, trouve sa structure. Alors que plus haut, elle la trouvait dans une appréciation, en d'autres mots, dans les préférences du visiteur, ici, la structure est recherchée dans l'objet et donne lieu à diverses positions vis-à-vis de l'information qu'il offre : étonnement, questionnement, perplexité.

S'exclamer suivi d'un silence

Comme nous l'avons mentionné précédemment, le silence occupe une place importante dans le fonctionnement du visiteur. Après l'exclamation, il arrive qu'il n'y ait ni jugement ni identification; il n'y a plus rien, sauf le silence. Mais pourquoi le visiteur demeurerait-il silencieux après une exclamation? À notre avis, au moins trois explications sont possibles.

Puisque l'exclamation est l'écho d'une onde de choc, on peut faire l'hypothèse que le silence permet au visiteur de se ressaisir, de garder un certain contrôle sur la situation. Mais, le silence est aussi une sorte d'attention au présent, à ce que l'on voit, à ce qui nous touche, à ce qui nous préoccupe, à ce qui se passe en nous. Le silence serait donc un élément nécessaire, voire essentiel, à l'épanouissement de la conscience : conscience de l'appréciation que suscite l'objet ou conscience de l'identité de l'objet lui-même. Il permettrait au visiteur de prendre le temps : temps de se laisser toucher par l'objet, temps de le goûter sous toutes ses facettes, temps d'apprendre sur lui-même autant que sur l'objet. Puis, quand il serait prêt, le visiteur utiliserait de nouveau les mots. Dans ce contexte, le silence pourrait être considéré comme une activité d'auto-guidage qui permettrait au visiteur d'organiser son expérience en une activité plus structurée.

Enfin, le silence peut également signifier : je ne veux ou ne peux m'exprimer, ce que me fait vivre l'objet est trop fort, il est indicible. Lorsque l'exclamation est suivie d'un silence, on se trouve soit devant un phénomène observé précédemment d'une réaction non structurée qui s'organiserait par la suite, soit devant une réaction qui n'arrive pas à se structurer parce que le visiteur ne trouve ni en lui, ni dans l'objet ce qu'il faut pour l'organiser.

Conclusion

À l'issue de cet examen, **s'exclamer** apparaît comme une opération importante du fonctionnement psychologique du visiteur. C'est une activité brève qui se déclenche rapidement. C'est une façon d'exprimer l'impact qu'a sur lui sa perception des objets. Mais comme c'est une activité dont l'organisation est minimale, le visiteur sent le besoin de la perfectionner. Il le fait soit en puisant dans ses propres ressources et en appréciant l'objet, soit en se tournant résolument vers l'objet et en tentant d'en identifier les caractéristiques. Il arrive cependant qu'il ne réussisse pas à trouver une organisation satisfaisante et c'est le silence!

NOTES

1. Cette recherche a été subventionnée par le CRSH et le FCAR.

RÉFÉRENCES

ARNOLD, M. B. (1970). *Feelings and Emotions,* The Loyola Symposium, New York : Academic Press.

DAHL, H., et STENGEL, B. (1978). « A Classification of Emotion Words. A Modification and Partial Test of the Rivera's Decision Theory of Emotions ». *Psychoanalysis and Contempory Thought,* vol. 1, n° 2, 269-312.

FRIJDA, N. (1986). *The Emotions.* Cambridge : Cambridge University Press.

GOFFMANN, E. (1987). *Façons de parler,* Paris : Éditions de Minuit.

GREVISSE, M. (1957). *Précis de grammaire française,* Gembloux : Duculot.

LAZARUS, R. S., et LAUNIER, R. (1978). Stress-Related Transactions Between Person and Environment, dans L. A. Pervin et M. Lewis (dir.), *Perspectives in Interactional Psychology,* New York : Plenum, 287-327.

ORTONY, A., CLORE, G., et COLLINS, A. (1988). *The Cognitive Structure of Emotions,* Cambridge : Cambridge University Press.

RIEU, A. M. (1988). *Les Visiteurs et leurs musées. Le cas des musées de Mulhouse,* Paris : La Documentation française.

RIMÉ, B., et SCHERER, K. (1989). *Texte de base en psychologie. Les Émotions,* Paris : Delachaux et Niestlé.

SCHERER, K. R. (1989). « Les émotions : fonction et composantes », dans B. Rimé et K. Scherer (dir.), *Texte de base en psychologie. Les émotions,* Paris : Delachaux et Niestlé.

SOLOMON, R. C. (1989). « Emotions, Philosophy, and the Self », dans L. Cirillo, B. Caplan, et S. Wapner (dir.), *Emotions in Ideal Human Development,* New Jersey : Lawrence Erbaum Ass., 135-149.

LES BÉNÉFICES RETIRÉS PAR LA PERSONNE
RETRAITÉE LORS DE LA VISITE DE MUSÉE

Hélène Lefebvre

On conçoit généralement le musée comme un lieu de loisir à vocation éducative et de délectation. Les collections d'objets conservés et interprétés sont la mémoire de la culture et de l'évolution d'une société.

Cependant, le musée ne saurait survivre sans les clientèles qui le fréquentent. Celle qui regroupe les visiteurs retraités est peu connue à la fois des conservateurs et des éducateurs de musée. En effet, les professionnels connaissent peu de chose concernant leur façon de visiter (Dixon, 1974; Johnston, 1976; Duranleau, 1985) et les bénéfices que ces personnes retirent de leur passage dans une salle d'exposition.

Les retraités ne représentent actuellement que 2 à 10 % de la clientèle des institutions muséales au Canada comme aux États-Unis (Musée de la civilisation du Québec, 1985), mais les statistiques prévoient qu'au Québec la proportion des personnes de 65 ans et plus atteindra 16,7 % en 2011 (ministère de la Santé et des Services sociaux, 1989). Par ailleurs, il semble que le taux de fréquentation muséale augmente avec l'accroissement du niveau de scolarité et avec la diversification des connaissances des individus. En effet, les études démontrent que les prochaines cohortes de personnes retraitées auront bénéficié d'un plus grand nombre d'années de scolarité que les précédentes et que leur savoir en divers domaines sera dû à l'action des mass media (Meyerson, 1976; Davis et Davis, 1985).

Il est donc à prévoir que le nombre de visiteurs retraités s'accroîtra sensiblement dans les années à venir. D'où l'importance d'étudier leurs comportements au musée et les bénéfices qu'ils pourront en retirer.

L'objectif de l'étude

Cette étude s'intéresse à l'identification et au classement des bénéfices qu'une personne retraitée retire de son passage au musée.

Vu le peu d'informations disponibles dans la documentation écrite, cette recherche est de type exploratoire et vise à recueillir le plus de données possibles. Il faut obligatoirement se limiter à un petit nombre d'individus sans connaître exactement leur représentativité par rapport à une population précise. Il ne sera donc pas possible de généraliser les résultats à quelque groupe que ce soit ou à d'autres conditions de visite que celles qui ont prévalu dans cette recherche.

Il est toujours énigmatique d'observer un visiteur qui examine une toile, une plante, un globe terrestre ou tout autre objet d'exposition. Que pense-t-il? Qu'imagine-t-il? Que ressent-il? Que retire-t-il du temps passé devant un objet exposé?

La notion de bénéfice

À notre connaissance, la notion de bénéfice n'a été étudiée ni en science de l'éducation ni en psychologie de l'éducation. C'est dans le domaine de l'économie et de l'administration que ce concept semble le mieux connu.

Trois définitions empruntées à ces champs d'étude ont servi à identifier en quoi consiste un bénéfice. Ce sont celles de Bernard (1975), de Du Montcel (1972) et de Douglass-Greenwald (1984).

Pour le visiteur, ce serait ce qui reste, une fois les efforts assumés, l'ensemble des gains étant supérieurs à l'ensemble des efforts.

Les bénéfices au musée

Les écrits traitant spécifiquement de ce que rapporte une visite au musée sont rares. Seulement quelques auteurs parlent directement ou indirectement du profit qu'un visiteur retire d'une visite au musée. Cependant, ils sont imprécis dans l'emploi de ce terme, car ils parlent tantôt de bénéfice et tantôt de besoin.

Harrison (1960) croit que les principaux bénéfices résident dans le fait d'élargir la perception, de stimuler l'imagination et la sensibilité. Pour Johnston (1976), les gains retirés sont de nature personnelle et sociale et répondent à un besoin comme d'augmenter l'estime de soi. Graburn (1977) leur ajoute la dimension spirituelle.

Sans utiliser le terme bénéfice, Knox (1981) en identifie plusieurs : connaissance des endroits, sites et monuments d'une ville qui aboutit à la conscience de la richesse artistique, historique ou culturelle d'un milieu; la satisfaction d'apprendre par soi-même; le plaisir de confronter ce que le visiteur apprend ou connaît avec de nouveaux faits, la découverte de nouveaux objets, l'apport d'idées nouvelles et créatives.

En synthétisant ce qui vient d'être dit, on arrive à la notion suivante :

Le bénéfice d'une visite au musée est un élément résiduel et dynamique provenant d'activités physiques, intellectuelles et affectives de nature réceptive ou active, qui engendrent du plaisir, du bien-être et un enrichissement cognitif ou affectif.

Les informations disponibles ne permettent pas d'en dresser une liste exhaustive. Elle sera établie à partir des données recueillies dans cette recherche.

L'organisation de l'étude

Une étude préliminaire et une prérecherche ont conduit à élaborer la manière de recueillir les données. Le choix des musées et des objets exposés a été fait de façon minutieuse, afin de contrôler leur influence sur les données.

Le choix des musées

L'étude se déroule dans trois musées correspondant aux grands types. Ce sont un musée d'art, le Musée des beaux-arts de Montréal; un musée de sciences naturelles, le Jardin botanique de Montréal; un musée d'histoire, le Musée Stewart au Fort de l'île Sainte-Hélène. Les musées visités sont des endroits où l'on collectionne des objets d'arts, des plantes ou des objets historiques pour leur caractère unique, leur beauté, leur représentativité ou leur intérêt intellectuel.

Les objets exposés

Les personnes retraitées qui prêtent leur concours à la recherche ne parcourent que quelques salles de chaque musée et toujours les mêmes. Ces dernières offrent une présentation similaire : l'objet se détache des autres et est assorti d'une cartelette identificatoire.

L'objet exposé n'est pas placé dans un décor élaboré et ne comporte pas une mise en scène théâtrale, de manière à ne pas distraire le visiteur des objets eux-mêmes.

Cette présentation facilite l'interprétation des données en restreignant le nombre d'éléments susceptibles d'influencer le fonctionnement du visiteur.

Les sujets

L'étude consiste à analyser l'expérience muséale de 24 personnes retraitées. Ce nombre assure une certaine variété d'âges, de sexes, de niveaux de formation, d'emplois avant la retraite et d'intérêts culturels qui représentent, sinon tous les cas possibles, du moins un grand nombre de caractéristiques.

Le déroulement des visites

Les sujets sont divisés en trois groupes de huit personnes, en tenant compte de leurs caractéristiques socioculturelles, pour former des groupes comparables. Une fois les groupes formés,

l'ordre des visites est assigné. Celui-ci est permuté entre les trois groupes, de façon à contrôler l'effet que l'ordre des visites peut avoir sur les données.

Les visites sont effectuées de façon individuelle et chaque personne est accompagnée d'un agent de recherche qui témoigne de l'intérêt pour ce qu'il entend pendant la visite, mais qui évite de donner son opinion.

L'agent de recherche accompagne des personnes de chacun des groupes et effectue les trois visites avec le même sujet, afin d'établir une relation de confiance.

Le déroulement des entretiens

Après chaque visite, les sujets sont conviés à une entrevue sur ce qu'ils viennent de vivre et, à la troisième visite, s'ajoute un entretien synthèse au cours duquel sont recueillies des informations supplémentaires.

Il s'agit d'entrevues semi-structurées, de type entonnoir, qui favorisent l'émergence d'un vaste éventail de données, au point de départ, et la concentration sur des points de plus en plus précis par la suite.

Le traitement des données

L'instrument d'analyse est issu de la revue des écrits et enrichi par les entretiens.

Dufresne-Tassé, Lapointe et Lefebvre (1994) rapportent que l'expérience vécue au musée est marquée par le fonctionnement psychologique du visiteur. Ce fonctionnement à l'origine des bénéfices peut être rationnel, imaginaire ou affectif. Pendant les entretiens, les sujets parlent abondamment de leur fonctionnement psychologique devant l'objet. Par contre, les auteurs en muséologie identifient tout au plus le type de bénéfice retiré par le visiteur sans le décrire. Il peut être cognitif, imaginaire ou affectif.

L'origine des bénéfices et la forme sous laquelle ils apparaissent sont les deux aspects de l'identification des bénéfices.

Les résultats

Des données recueillies émerge la liste de bénéfices identifiés par la personne retraitée. Elle fournit une grande variété d'informations livrées au cours des entretiens. Les données obtenues identifient des bénéfices présents dans chaque musée, d'autres prédominants dans chacun, d'autres encore propres à chaque musée et ceux qui sont communs aux trois lieux visités.

Le fonctionnement et les bénéfices obtenus dans chaque musée

L'identification des bénéfices s'est effectuée selon la règle suivante. Pour qu'une catégorie de bénéfices soit retenue, il faut qu'au moins 33 %* des visiteurs l'aient identifiée. Les autres catégories ne sont pas retenues dans l'analyse vu le peu d'importance que leur accordent les sujets.

Les fonctionnements et les bénéfices identifiés par les sujets dans chaque musée se résument comme suit.

Au Musée des beaux-arts de Montréal, le fonctionnement cognitif du visiteur se manifeste par des actes comme identifier, réfléchir, se questionner et comprendre ce qu'il examine. Son fonctionnement imaginaire consiste à construire des réalités nouvelles, à se remémorer des connaissances, des situations et des événements passés et à ébaucher des projets. Son fonctionnement affectif se manifeste sous la forme de réactions et d'états affectifs. Quant aux bénéfices d'ordre cognitif, ils correspondent à des apprentissages et à l'approfondissement de connaissances. Les bénéfices d'ordre imaginaire comprennent l'évocation de souvenirs et le rappel de notions déjà acquises. Pour ce qui est des bénéfices d'ordre affectif, on note le plaisir d'être touché, d'imaginer, d'apprécier ce que le musée présente et de se sentir bien.

On constate qu'au Jardin botanique, le fonctionnement cognitif du visiteur consiste à identifier des spécimens, à réfléchir et à se questionner; son fonctionnement imaginaire, à construire des réalités nouvelles en se laissant aller à la rêverie, en se rappelant des

connaissances, des situations et des événements passés; son fonction-
nement affectif, à faire naître des réactions et des états affectifs
suscités par les spécimens examinés. L'enrichissement d'ordre cognitif
consiste dans l'acquisition et l'approfondissement de connaissances;
l'enrichissement d'ordre imaginaire, dans l'évocation de souvenirs
et de connaissances; l'enrichissement d'ordre affectif, dans le plaisir
d'être touché, d'apprécier, de connaître, de ressentir du bien-être et
de passer un moment agréable.

Au Musée Stewart au Fort de l'île Sainte-Hélène, le fonction-
nement cognitif du visiteur consiste à identifier et à réfléchir,
à se questionner et à comprendre les objets et leur contexte. Son
fonctionnement imaginaire consiste à construire des réalités nouvelles
et à se rappeler des connaissances, des situations et des événements
passés. Enfin, le fonctionnement affectif consiste à éprouver des
réactions et des états affectifs. L'enrichissement d'ordre cognitif est
fait d'apprentissage et d'approfondissement de connaissances;
l'enrichissement d'ordre imaginaire, de l'évocation de situations
passées et de connaissances acquises antérieurement. Enfin, l'enrichis-
sement d'ordre affectif consiste à éprouver du plaisir à être touché,
à apprécier les objets observés, à connaître et à ressentir du bien-être.

Le fonctionnement et les bénéfices prédominants dans chaque musée

Afin de connaître le fonctionnement prédominant dans chaque
musée, on compare, en premier lieu, le nombre de sous-catégories
employées par les visiteurs lorsqu'ils parlent d'une façon de
fonctionner qui est à l'origine des bénéfices et, en deuxième lieu, le
pourcentage de visiteurs qui utilisent chaque type de fonctionnement.

Les visiteurs sont également loquaces au sujet de leur fonction-
nement dans les trois types de musée, car ils traitent du
fonctionnement cognitif, imaginaire ou affectif dans chacun d'eux.
Mais, quand ils parlent de leur fonctionnement cognitif, ils sont
le plus loquaces puisqu'ils utilisent un plus grand nombre de
sous-catégories pour parler de celui-ci que de leur fonctionnement
imaginaire ou affectif.

Cependant, le pourcentage de visiteurs qui parlent des divers fonctionnements varie d'un musée à l'autre. Le pourcentage de ceux qui parlent de leur fonctionnement cognitif et affectif est le même dans les trois musées alors qu'il varie lorsqu'ils parlent de leur fonctionnement imaginaire. Un plus grand nombre parlent davantage de celui-ci au Jardin botanique que dans les deux autres musées.

Afin de connaître la forme prédominante de bénéfices dans chaque musée, on compare, en premier lieu, le nombre de sous-catégories employées par les visiteurs lorsqu'ils parlent de l'enrichissement qu'ils obtiennent et, en second lieu, du pourcentage de visiteurs qui évoquent telle ou telle forme de bénéfices.

On constate que les visiteurs parlent avec plus de détails de leur enrichissement de nature affective, quel que soit le musée, c'est-à-dire qu'ils utilisent un nombre supérieur de sous-catégories pour s'exprimer à ce sujet. Mais le nombre de visiteurs qui évoquent un type de bénéfices varie selon le type de musée pour deux catégories de bénéfices. C'est ainsi qu'au Musée Stewart au Fort de l'île Sainte-Hélène, plus de gens parlent de bénéfices d'ordre cognitif et au Jardin botanique, le plus grand nombre parlent de bénéfices d'ordre affectif. Par contre, un nombre constant de visiteurs parlent des bénéfices d'ordre imaginaire dans les trois musées.

Les visiteurs sont tous loquaces dans les trois musées quand ils parlent de leur fonctionnement selon le nombre de sous-catégories utilisées dans les trois musées. Ils le sont plus quand ils parlent de leur fonctionnement cognitif que de leur fonctionnement imaginaire et plus encore quand ils parlent de ce dernier que de leur fonctionnement affectif. Par ailleurs, un nombre égal de visiteurs parlent de leur fonctionnement cognitif et affectif dans les trois musées, mais un plus grand nombre parlent de leur fonctionnement imaginaire au Jardin botanique que dans les deux autres types de musées.

Les visiteurs sont également loquaces dans les trois musées quand ils parlent des bénéfices de leur visite et ils le sont plus encore lorsqu'ils parlent de bénéfices d'ordre affectif que des deux autres

catégories de bénéfices. Par ailleurs, le même nombre de visiteurs parlent de bénéfices d'ordre imaginaire quel que soit le musée, mais un plus grand nombre parlent de bénéfices d'ordre cognitif au Musée Stewart au Fort de l'île Sainte-Hélène et de bénéfices d'ordre affectif au Jardin botanique.

Les visiteurs parlent tous de leur fonctionnement ou des bénéfices qu'ils retirent de leur visite et ils sont également loquaces dans les trois musées. C'est le fonctionnement cognitif et les bénéfices d'ordre affectif qui donnent lieu au discours le plus détaillé.

Le Jardin botanique se distingue des deux autres musées, puisque c'est là que le plus de personnes parlent du fonctionnement imaginaire et des bénéfices d'ordre affectif. Le Musée Stewart au Fort de l'île Sainte-Hélène se distingue des deux autres car c'est là que le plus grand nombre de visiteurs parlent de bénéfices d'ordre cognitif.

Le fonctionnement et les bénéfices communs aux trois musées

Pour connaître les fonctionnements à l'origine des bénéfices et les formes de bénéfices communs aux trois musées visités, on a compté le nombre de visiteurs qui, dans les trois musées, utilisent les mêmes sous-catégories, pour décrire leur fonctionnement et leur enrichissement. Pour qu'une sous-catégorie soit retenue et décrite, il a été arrêté qu'au moins 33 %* des visiteurs l'aient utilisée. Les sous-catégories contenant moins de huit visiteurs ne sont pas discutées, vu le peu d'importance que leur accordent les visiteurs.

Les fonctionnements et les bénéfices communs aux trois musées sont les suivants. Le fonctionnement cognitif consiste à identifier des objets ou des phénomènes nouveaux et à réfléchir sur ce qu'on examine; le fonctionnement imaginaire, à créer des réalités nouvelles; le fonctionnement affectif, à vivre des réactions affectives. L'enrichissement d'ordre cognitif consiste dans l'approfondissement de connaissances; l'enrichissement imaginaire, dans l'évocation de situations passées; l'enrichissement d'ordre affectif, dans le plaisir d'être touché par les objets exposés.

Par ailleurs, il découle des données présentées que les sous-catégories de fonctionnement commun aux trois musées ne correspondent pas aux sous-catégories de bénéfices qui leur sont communs.

Le fonctionnement et les bénéfices propres à chaque musée

Les visiteurs utilisent certaines sous-catégories de fonctionnement ou de bénéfices dans certains musées alors qu'ils ne les utilisent pas dans d'autres.

Les fonctionnements cognitifs « identifier » et « réfléchir » sont identifiés dans les trois musées alors que le fonctionnement cognitif « comprendre » n'est nommé qu'au Musée des beaux-arts et au Musée Stewart au Fort de l'île Sainte-Hélène. Les fonctionnements imaginaires « construire des réalités nouvelles » et « se remémorer des connaissances, des situations et des événements passés » sont identifiés dans les trois musées, alors que le fonctionnement imaginaire « ébaucher des projets » n'est identifié qu'au Musée des beaux-arts. Les fonctionnements affectifs « vivre des réactions » et « des états affectifs » sont présents dans les trois musées. Par ailleurs, les visiteurs obtiennent des bénéfices d'ordre cognitif « acquisition » et « approfondissement de connaissances » dans les trois musées. Les bénéfices d'ordre imaginaire « évocation de souvenirs et de connaissances » sont présents dans les trois musées. Enfin, les bénéfices d'ordre affectif « plaisir d'être touché », « d'apprécier » et « se sentir bien » sont tirés de la visite des trois musées, alors que le « plaisir de connaître » et le « plaisir de passer un moment agréable » ne sont présents qu'au Jardin botanique et le « plaisir d'imaginer » qu'au Musée des beaux-arts.

La relation entre le fonctionnement du visiteur et les bénéfices

Les données présentées plus haut montrent que les types de fonctionnement à l'origine des bénéfices et les bénéfices retirés par le visiteur ne correspondent pas exactement, selon qu'il s'agit d'un musée d'arts, d'un musée de sciences naturelles ou d'un musée d'histoire. On constate que les personnes retraitées parlent de

façon détaillée de leur fonctionnement d'ordre cognitif et de leurs bénéfices d'ordre affectif dans les trois musées. Par ailleurs, le nombre de personnes qui en parlent varie d'une institution à l'autre, de sorte que certains aspects des fonctionnements et des bénéfices qui prédominent diffèrent d'un musée à l'autre. On s'aperçoit aussi que seulement certains aspects des types de fonctionnement et des formes de bénéfices sont communs aux trois musées. Ces résultats portent à croire que la relation entre le fonctionnement à l'origine des bénéfices et les formes de bénéfices est complexe. Un type de fonctionnement ne serait pas uniquement à l'origine d'un bénéfice du même type, mais de bénéfices de types différents.

Les exemples suivants illustrent la relation existant entre l'origine et la forme des bénéfices. À sa sortie du Musée des beaux-arts de Montréal, un visiteur dit : « J'ai vu des tableaux de peintres canadiens-anglais comme Cosgrove. Je trouve enrichissant d'être touché par les belles choses qu'un artiste peut imaginer. » Dans ce propos, le fonctionnement cognitif « voir des tableaux » procure un enrichissement d'ordre affectif consistant à être touché par les belles choses qu'un artiste peut imaginer. Le fonctionnement cognitif du visiteur est à l'origine du bénéfice de type affectif.

Un autre visiteur dit : « Je ressens de la fierté d'avoir vu ces plantes magnifiques, c'est un privilège. Elles me rappellent d'autres plantes que j'ai possédées ou que j'ai vues dans d'autres jardins botaniques que j'ai visités autrefois. » Dans cet extrait, le fonction-nement imaginaire « se rappeler d'autres plantes vues dans d'autres jardins botaniques autrefois » est à l'origine du bénéfice affectif « ressentir de la fierté ».

Enfin, une autre personne dit : « Que c'est haut un bananier, c'est impressionnant! J'ai appris comment naît une tresse de bananes. Ça me rappelle des cours de sciences naturelles que j'ai suivis. » Dans cet exemple, le fonctionnement affectif du visiteur (« c'est très impres-sionnant un bananier ») est à l'origine d'un bénéfice cognitif (« la naissance d'une tresse de bananes ») et d'un bénéfice imaginaire (« le rappel des cours suivis en sciences naturelles »).

On se rend compte que le fonctionnement cognitif est à l'origine de bénéfices d'ordre affectif, que le fonctionnement imaginaire est à l'origine de bénéfices d'ordre affectif et que le fonctionnement affectif est à l'origine de bénéfices d'ordre cognitif et imaginaire. Chaque type de fonctionnement cognitif, imaginaire ou affectif peut donc être à l'origine d'un bénéfice d'ordre cognitif, imaginaire ou affectif. Ainsi, un type de fonctionnement n'est pas nécessairement à l'origine d'un type de bénéfices de même nature que lui, mais d'autres types de bénéfices.

Conclusion

À la lumière de ce qui précède, on peut affirmer que la personne retraitée utilise son fonctionnement cognitif, imaginaire et affectif quand elle visite une exposition, mais l'utilisation qu'elle en fait peut varier d'un musée à l'autre. Elle obtient des bénéfices d'ordre cognitif, imaginaire et affectif dans tous les musées, mais ils varient selon les musées. Elle a autant de facilité et d'intérêt à parler de son fonctionnement cognitif et de ses bénéfices d'ordre affectif dans les trois musées, mais le nombre de gens qui parlent de leur fonctionnement cognitif, imaginaire et affectif ou de leurs bénéfices d'ordre cognitif, imaginaire et affectif diffère d'un musée à l'autre. Bien que tous les types de fonctionnement et toutes les formes de bénéfices soient présents dans tous les musées, un ou deux aspects seulement du fonctionnement cognitif, imaginaire ou affectif et un seul aspect des bénéfices d'ordre cognitif, imaginaire ou affectif sont communs aux trois musées. Enfin, le fonctionnement n'est pas nécessairement à l'origine d'un bénéfice de même type que lui mais peut entraîner des bénéfices de nature différente.

* Huit visiteurs correspondent à 33 % du groupe.

Références

BERNARD, Y. COLLI, J. C., et LEWANDOWSKI, D. (1975). *Dictionnaire économique et financier*, Paris VI : Éditions du Seuil (aux mots «bénéfice» et «profit»).

DAVIS, R. H., et DAVIS, J. A. (1985). *TV's Image: A Pratical Guide for Change,* Toronto : DC Health Company.

DIXON, B. (1974). *Le Musée et le public canadien*, commandite du département des arts et de la culture du Secrétariat d'État du gouvernement canadien, Toronto : Éd. Culturcan.

DOUGLASS-GREENWALD (dir.), (1982). *Encyclopédie économique*, Paris : Economica McGraw-Hill, 607.

DUFRESNE-TASSÉ, C. LAPOINTE, T., et LEFEBVRE, H. (1994). « Étude exploratoire des bénéfices d'une visite au musée », *Canadian Journal for the Study of Adult Education*.

DU MONTCEL, H. T. (1972). *Dictionnaire des sciences de la gestion*, France : MAME (aux mots «bénéfice» et «profit»).

DURANLEAU, F. (1985). *Étude des clientèles potentielles du Musée de la civilisation*, rapport synthèse, Québec, juin.

GRABURN, N. (1977). *The Museum and the Visitor Experience: The Visitor and the Museum*, Program Planning Committee, Museum Educators of the American Association of Museums.

HARRISON, M. (1960). *Education and Museum. The Organization in Museum*. Practical Advice, chap. VI, Unesco.

JOHNSTON, A. C. (1976). *Older American: The Unrealized Audience for the Arts*, Madison Center for Arts Administration, GRADSCH of Bus, University of Wisconsin.

KNOX, A. B. (1981). « Motivation to Learn and Proficiency », dans C. W. Zipporah (dir.), *Museums, Adults and the Humanities: A Guide for Educational Programming*, Washington, DC : AAM.

LEFEBVRE, H. (1988). « Réflexion au sujet des bénéfices du visiteur de musée », dans L. MCLellan et W. H. Taylor (dir.), *Les Actes du 7ᵉ Congrès annuel de l'Association canadienne pour l'étude de l'éducation des adultes,* Calgary : University of Calgary, Faculty of Continuing Education, 182-186.

MEYERSON (1976). « Social Network and Isolation », dans R. Binstock et E. Sharras (dir.), *Handbook of Aging and the Social Sciences*, New York : Van Nostran Reinhold.

MINISTÈRE DE LA SANTÉ ET DES SERVICES SOCIAUX (1989). *Pour améliorer la santé et le bien-être au Québec*, Québec : gouvernement du Québec.

MUSÉE DE LA CIVILISATION DE QUÉBEC (1985). « Estimation du potentiel de visiteurs », document de travail.

ENQUÊTE AUPRÈS DES AÎNÉS SUR LA THÉMATIQUE DU FUTUR MUSÉE DE LA NOUVELLE-FRANCE

Bernard Lefebvre

Le Musée de la Nouvelle-France devait éventuellement s'installer dans la ville de Québec. La société pour le développement de ce musée a commandé une étude sur les aînés et la fréquentation des musées.

Cette étude comporte trois parties : un aperçu sur le musée et les aînés, l'opinion des responsables de musée sur la question et une enquête auprès des aînés.

Cette enquête a pour objectifs d'identifier les caractéristiques des aînés comme visiteurs de musée, de leur donner l'occasion d'exprimer leur opinion sur la visite de musée et de connaître l'intérêt qu'ils portent aux éléments de la thématique préliminaire du Musée de la Nouvelle-France.

Nous nous attarderons à la troisième partie de l'enquête qui cherche à connaître les sujets qui sont susceptibles d'intéresser davantage les aînés.

Auparavant, nous fournissons des informations sur les gens qui ont répondu au questionnaire. Il s'agit de 89 personnes formant deux groupes. Le groupe A comportait 59 personnes de 50 ans et plus, inscrites à un programme destiné à une clientèle du troisième âge qui est offert à la famille de l'Éducation de l'Université du Québec à Montréal, ou à un cours d histoire de l'art au collège Marie-Victorin. Le groupe B était formé de 24 personnes de la même catégorie d'âge mais qui ne suivaient pas de cours. 86 % du premier groupe et 79 % du second étaient du sexe féminin.

La thématique proposée par les concepteurs du Musée de la Nouvelle-France comprend 51 éléments. Pour chacun, les répondants exprimaient leur degré d'intérêt en pointant « non », « peu » ou « beaucoup ». Nous avons effectué la sommation des choix pour chacun des thèmes séparément pour le groupe A et pour le groupe B.

Nous avons concentré notre analyse sur les résultats qui expriment le plus grand degré de satisfaction. Les thèmes retenus sont ceux pour lesquels 50 % et plus des aînés ont marqué leur choix dans la colonne correspondant à « beaucoup ». Ceux qui ont paru les moins intéressants sont ceux dont moins du tiers des répondants ont indiqué leur choix dans la colonne correspondant à « beaucoup ».

Certains thèmes intéressaient les deux groupes et d'autres n'étaient retenus exclusivement que par l'un des deux. De même, certains thèmes n'intéressaient aucun des deux groupes. Puis, nous avons isolé ceux qui n'étaient pas retenus exclusivement par le premier ou le second groupe.

Neuf thèmes intéressent « beaucoup », soit 50 % et plus des répondants des deux groupes. En voici la liste :
— les lieux d'origine des habitants de la Nouvelle-France;
— les lieux où la population française s'est établie en Amérique du Nord;
— la nourriture;
— l'abri;
— le chauffage;
— l'éclairage;
— la langue écrite, les lettres;
— le théâtre officiel, la littérature, la musique;
— les chansons, les danses et les bals, les veillées, la vie de salon.

Les sujets d'intérêt communs portent sur les questions qui constituent le dénominateur commun de l'humanité : d'où nous venons comme peuple et quelle est l'ampleur de notre étalement géographique en Amérique du Nord. Les préoccupations des

personnes aînées se tournent ensuite vers les besoins premiers de tout être humain : se nourrir, s'abriter, se chauffer et s'éclairer.

Les besoins d'ordre socioculturel de nos ancêtres en Nouvelle-France s'expriment par l'intérêt accordé à la langue écrite et aux lettres, par l'apport des arts — théâtre, littérature et musique —, mais aussi par l'organisation de fêtes comme les danses, les bals, les veillées, la vie de salon et les chansons qui accompagnaient ces manifestations de réjouissance.

Les sujets du groupe A, qui poursuivaient des études au collège ou à l'université, ont ajouté neuf autres sujets qui les intéressaient beaucoup. Ce sont :

— le territoire découvert, occupé ou revendiqué par la France en Amérique du Nord;

— la généalogie;

— les relations avec les autres colonies;

— le défricheur et l'habitant;

— l'habillement;

— les déplacements : les circuits vers la France, la Nouvelle-France, les Antilles;

— la peinture et la sculpture;

— la famille et le voisinage;

— les lieux et les moments de rassemblements : les fêtes, les charivaris, les pèlerinages, les quais, les marchés.

D'autres faits de la vie sociale et culturelle s'ajoutent : l'habillement; la famille et ses relations avec le voisinage; les lieux et les moments de rassemblement qui comprennent les charivaris, les fêtes populaires et tumultueuses; les marchés, les lieux d'approvisionnements et de commerce, les quais qui sont les points d'arrivée et de départ des bateaux, uniques moyens de déplacement à distance. En plus de ces endroits de réunions profanes, s'ajoutent les endroits de grands ralliements religieux que sont les lieux de pèlerinage.

Ce premier groupe d'aînés oriente aussi ses intérêts vers les beaux-arts, mais surtout vers les questions géopolitiques. En effet, il désire connaître les œuvres peintes et sculptées en Nouvelle-

France et il se demande dans quelle mesure la France a occupé ou revendiqué les immenses territoires que ses découvreurs ont mis sous sa bannière. Il s'interroge aussi sur les relations qui existaient avec les autres colonies et sur les déplacements qui s'effectuaient entre la France, la Nouvelle-France et les Antilles.

Les thèmes qui attirent particulièrement ce groupe marquent son intérêt marqué pour les sujets de nature artistique, politique et économique.

Si le groupe A a indiqué 18 thèmes pour lesquels il a manifesté un intérêt majeur, le groupe B en signale 4 qui l'intéresse beaucoup et en exclusivité. Ce sont :
— l'artisan et le paysan;
— la langue française parlée;
— la protection publique : police, milice, lutte contre les incendies, la pauvreté;
— les professions libérales : notariat, arpentage, médecine et chirurgie.

Ce groupe d'aînés manifeste son intérêt pour des sujets plus courants que ceux indiqués par le précédent. À preuve, la langue parlée l'emporte sur les beaux-arts de même que les carrières et les professions retiennent l'attention plutôt que les préoccupations d'ordre politique.

Les thèmes retenus prennent une allure pratique. Dans une communauté, comment faisait-on respecter l'ordre public, comment se protégeait-on contre les ennemis — Indiens et soldats anglais —, contre le fléau des incendies dans un pays de forêts et de maisons construites en bois et comment s'organisait-on pour lutter contre cet autre fléau qu'est la pauvreté? Ces thèmes, de nature utilitaire, sont d'une importance vitale au XVIIe et au XVIIIe siècle, dans un pays neuf comme la Nouvelle-France.

Tout citoyen doit avoir recours à des professionnels à certains moments de son existence. C'est pourquoi le thème portant sur les professions libérales a été retenu. Nos ancêtres avaient recours au notaire pour conclure des contrats. En effet, ils se mariaient,

rédigeaient des testaments, achetaient et vendaient des terres. Il fallait aussi déterminer les limites des terres et des seigneuries, d'où la nécessité de l'arpentage. Enfin, comment se soignait-on et comment pratiquait-on les interventions chirurgicales? D'où l'intérêt pour la médecine et la chirurgie traditionnelle.

Le groupe B, formé d'aînés qui ne suivent pas de cours, a indiqué un vif intérêt pour 13 thèmes.

En contraste avec ce qui précède, nous nous arrêterons maintenant aux thèmes qui ont peu conquis la faveur des personnes qui ont répondu au questionnaire. Pour les identifier, rappelons que nous avons retenu ceux qui n'intéressent « beaucoup » qu'une faible proportion d'entre elles, soit moins du tiers de chacun des groupes. Il s'agit de 20 personnes pour le groupe A et de moins de 8 personnes pour le groupe B.

— Les sept thèmes les moins populaires pour les deux groupes sont les suivants :
— le cadre administratif : l'administration gouvernementale;
— le découpage administratif : les gouvernements locaux;
— le système judiciaire;
— le coureur de bois;
— le pêcheur;
— le militaire;
— les langues amérindiennes.

Si les deux groupes s'entendaient pour exprimer leur intérêt commun pour les nécessités de la vie et pour les échanges socioculturels, ils ont ensemble peu d'attrait pour l'organisation administrative et judiciaire de la colonie.

Trois professions laissent les deux groupes indifférents, soit celles de coureur de bois, de pêcheur et de militaire. Les deux groupes étant davantage formés de femmes, ces carrières masculines présentaient peu d'attrait. Elles sont aussi étrangères à l'expérience de la plupart des répondants. Pour ce qui est des langues amérindiennes, l'ignorance de ces idiomes explique probablement pourquoi ce thème a été délaissé.

Si nous considérons les thèmes choisis par moins du tiers des personnes d'un groupe et non de l'autre, nous constatons une grande disparité. Dans le groupe A, un seul thème n'a « beaucoup » intéressé que peu de gens. Il s'agit de l'encadrement religieux : les paroisses, les confréries, le catéchisme. Si les langues amérindiennes n'attiraient pas par ignorance complète de la question, nous croyons que l'encadrement religieux est délaissé parce qu'il a fait partie intégrante de la vie des aînés. Il est si bien connu qu'ils ne sentent pas le besoin d'y insister.

Huit thèmes sont donc rejetés par les membres du groupe A. Pour ce qui est du groupe B, ne comptant que 24 personnes, la situation est complètement différente. Les sujets retenus par moins du tiers, soit moins de 8 répondants, sont au nombre de 15. Mais, si nous prenions comme base moins de 7 répondants, les thèmes non retenus ne seraient que de 8.

Nous énumérons ci-dessous les 15 thèmes les moins appréciés par moins de 8 personnes du groupe B et nous apposons un astérisque à ceux qui seraient moins appréciés si nous adoptions comme critère moins de 7 personnes :

— le territoire découvert, occupé ou revendiqué par la France en Amérique du Nord*;
— le cadre politique : le gouvernement*;
— le cadre juridique : la justice*;
— le statut des personnes : homme, femme, enfant, bâtard, esclave, émancipé, sauvage;
— le cadre religieux : l'organisation religieuse;
— le système des compagnies*;
— le système seigneurial;
— la géopolitique extensive : les explorations en rapport avec les ressources*;
— les communautés religieuses d'hommes et de femmes;
— le missionnaire;
— les déplacements : les circuits vers la France, la Nouvelle-Angleterre, les Antilles*;

— les moyens de déplacement : canot, bac, raquettes, toboggan, etc.;

— la peinture et la sculpture*;

— les lieux et les moments de rassemblements : fêtes, charivaris, pèlerinages, quais, marchés*;

— les rapports d'autorité et de force : seigneur, censitaires, curé et paroissiens, artisan et apprentis, etc.*

Les thèmes les moins retenus se rapportent encore ici à l'administration politique, judiciaire et religieuse : le gouvernement, la justice, les compagnies, le système seigneurial, l'organisation religieuse et les circuits de navigation. Les beaux-arts — la peinture et la sculpture — ne semblent pas faire partie de l'univers immédiat du second groupe.

Le groupe B exprime son manque d'intérêt pour 15 thèmes au minimum, ce nombre pouvant atteindre jusqu'à 22 des 51 thèmes proposés par les concepteurs du Musée de la Nouvelle-France.

Conclusion

Parmi les 51 thèmes proposés pour le Musée de la Nouvelle-France, 22 ont été retenus comme étant d'un grand intérêt par les deux groupes d'aînés ayant répondu au questionnaire ou par l'un ou l'autre groupe.

Le niveau de curiosité du groupe A, qui poursuit des études, est plus élevé que celui de l'autre groupe, si l'on se fie au fait qu'il indique beaucoup d'intérêt pour 18 thèmes tandis que le groupe B n'en retient que 13.

Parallèlement à cela, le groupe A n'indique que 8 thèmes non intéressants quand le groupe B en retient de 15 à 22.

Le groupe A est davantage attiré par des thèmes théoriques et abstraits tandis que le groupe B apprécie davantage des thèmes pratiques et concrets.

Il ressort de cette enquête que les deux groupes expriment un intérêt commun pour les lieux d'origine des ancêtres et leurs lieux d'implantation, pour les faits de la vie quotidienne et pour ceux de la vie sociale. L'administration politique, judiciaire et religieuse comporte peu d'intérêt.

Le faible nombre des personnes qui ont participé à l'enquête empêche d'en généraliser les résultats. Cependant, les résultats suscitent des interrogations sur le matériel à utiliser au Musée de la Nouvelle-France et sur la manière de le présenter.

Une enquête d'une plus ample envergure confirmerait ou infirmerait les conclusions de la présente étude. Il serait aussi intéressant de savoir si les intérêts manifestés par des personnes d'autres groupes d'âge iraient dans le même sens que ceux qui sont exprimés par des aînés.

Soulignons enfin la prudence qui amène les concepteurs d'exposition à vérifier en cours de préparation, auprès de visiteurs éventuels, l'opportunité de la thématique qu'ils ont l'intention d'exploiter.

Annexe
Musée de la Nouvelle-France
Proposition de thématique préliminaire — Un monde nouveau

Marquez votre choix par un V.

	Ces sujets m'intéressent		
	Non	Peu	Beaucoup
Le territoire découvert, occupé ou revendiqué par la France en Amérique du Nord			
Les nations autochtones			
Les lieux d'origine des habitants de la Nouvelle-France			
Les grosses familles			
Mariages, naissances, décès			
La généalogie			
Les lieux où la population française s'est établie en Amérique du Nord			
Le cadre politique : le gouvernement			
Le cadre juridique : la justice			
Les statuts des personnes : homme, femme, enfant, bâtard, esclave, émancipé, sauvage			
Le cadre administratif : l'administration gouvernementale			
Le découpage administratif : les gouvernements locaux			
Le cadre économique : l'économie			
Le cadre religieux : l'organisation religieuse			
Le système des compagnies			
Le système seigneurial			
Le système judiciaire			

	Ces sujets m'intéressent		
	Non	Peu	Beaucoup
La géopolitique extensive : les explorations en rapport avec les ressources	_____	_____	_____
Alliances avec les Amérindiens	_____	_____	_____
Les relations avec les autres colonies	_____	_____	_____
Les communautés religieuses d'hommes et de femmes	_____	_____	_____
Noble et bourgeois	_____	_____	_____
Artisan et paysan	_____	_____	_____
Coureur de bois	_____	_____	_____
Pêcheur	_____	_____	_____
Défricheur et habitant	_____	_____	_____
Missionnaire	_____	_____	_____
Militaire	_____	_____	_____
Se nourrir	_____	_____	_____
S'habiller	_____	_____	_____
S'abriter	_____	_____	_____
Se chauffer	_____	_____	_____
S'éclairer	_____	_____	_____
Les déplacements : les circuits vers la France, la Nouvelle-Angleterre, les Antilles	_____	_____	_____
Les moyens de déplacement : canot, bac, raquettes, toboggan, etc.	_____	_____	_____
La langue écrite	_____	_____	_____
La langue française parlée	_____	_____	_____
Les langues amérindiennes	_____	_____	_____
La peinture et la sculpture	_____	_____	_____
Les cloches	_____	_____	_____
Les grands services publics : la voirie, les hôpitaux, les écoles et les collèges, l'Église, les tribunaux	_____	_____	_____
La protection publique : police, milice, lutte contre les incendies, la pauvreté	_____	_____	_____
Les professions libérales : notariat, arpentage, médecine et chirurgie	_____	_____	_____
La famille et le voisinage	_____	_____	_____
Européens et Amérindiens	_____	_____	_____
Lieux et moments de rassemblement : fêtes, charivaris, pèlerinages, quais, marchés	_____	_____	_____
Les rapports d'autorité et de force : seigneur-censitaires, curé-paroissiens, artisan-apprentis, etc.	_____	_____	_____
Événements : les temps de la vie, miracles et ex-voto	_____	_____	_____
L'encadrement religieux : les paroisses, les confréries, le catéchisme	_____	_____	_____
Le théâtre officiel, la littérature, la musique	_____	_____	_____
Les chansons, les danses et les bals, les veillées, la vie de salon	_____	_____	_____
Vous pouvez suggérer d'autres thèmes sur la Nouvelle-France.	_____		

LA TRANSMISSION FAMILIALE AU MUSÉE[1]

Jean-Pierre Cordier

La visite familiale figure une double transmission

Les enquêtes de fréquentation des musées montrent que, parmi les visites qui sont qualifiées de libres, c'est-à-dire en dehors des groupes organisés, celles faites en solitaire sont minoritaires comparées à l'ensemble des visites entre amis, en couple, et surtout en famille avec des enfants. Pourtant, dans la plupart des travaux sur les publics de musées, les visiteurs y sont implicitement considérés comme des individus isolés, sans rien qui puisse venir brouiller leur face à face avec les présentations exposées. On constate ainsi que les visites familiales au musée, tout en relevant d'une vieille tradition, sont un objet de recherche récent : leur étude ne s'est développée qu'à partir du moment où les institutions muséales se sont elles-mêmes intéressées à la composante familiale de leur public, et lui ont reconnu un rôle éducatif en plus de son intérêt économique. La question s'est alors posée d'évaluer la pertinence des programmes spécifiques conçus à l'intention de cette catégorie de visiteurs dont l'intervention dans la médiation muséale prend la forme de l'apprentissage mutuel. Cette nouvelle conception du public, qui implique l'étude des phénomènes relationnels dans la famille susceptibles d'influer sur les conditions et les acquis d'une visite de musée, fait l'objet de recherches en Amérique du Nord depuis les années 80 — notamment sous l'impulsion des travaux de Leichter et du Centre Elbenwood[2] —, mais elle est encore récente en France[3].

Pourtant, au musée pas plus qu'ailleurs, les pratiques de visites ne peuvent être dissociées du contexte dans lequel elles se

déroulent et qui leur donne du sens. Or ce contexte ne se limite pas aux caractéristiques du musée ni des présentations : il est aussi défini par la singularité du visiteur, ses savoirs et intérêts, ses valeurs, mais encore par les modalités de sa présence dans l'espace qu'il parcourt. Dans le cas d'une sortie en famille, ceci concerne les interactions entre membres, les représentations, attitudes et attentes issues de leur histoire commune, dont l'ensemble filtre et guide la réception et l'appropriation des informations mises en scène dans l'exposition. Aussi, pour comprendre le sens de l'expérience vécue et les réactions des jeunes venus visiter une exposition accompagnés de parents adultes avec lesquels ils sont dans une relation d'interdépendance inégalitaire, il importe de connaître ce que la visite signifie pour le groupe familial dont ils font partie, et comment ils réagissent aux attentes qui les concernent.

Pendant la visite, quels seront les rôles des uns et des autres : proches de la relation formelle maître-élève qui caractérise la division du savoir dans le cadre scolaire, ou bien des rôles qui rendraient plus compte de la spécificité du contexte familial de la visite, c'est-à-dire du mode de fonctionnement de communautés fondées sur des rapports de parenté et des liens affectifs étroits entre générations? Or, si on a pu dire qu'en famille, les visiteurs viendraient moins pour faire des découvertes que pour mieux se connaître entre eux[4], des responsables de musées ont relevé ce défi par la réalisation de programmes de visite qui, partie prenante du mouvement contemporain de redistribution de la fonction éducative en dehors de la seule sphère scolaire, favorisent les échanges interindividuels et la co-éducation entre générations, dans une perspective d'autodidaxie partagée. Une telle entreprise, qui concerne à la fois les processus éducatifs dans la famille et les modalités de l'éducation muséale, se heurte toutefois au problème posé par l'extrême hétérogénéité des variables en action, qu'il s'agisse des types de famille (en termes de composition d'âge et de sexe, de statut socio-économique et de niveau de scolarisation, de valeurs, de pratiques culturelles et d'attitudes éducatives) aussi bien que des types de musées et d'expositions.

Pour traiter ce problème, nous avons alors fait l'hypothèse que, dans la pluralité des visites familiales, on pourrait relever un nombre limité de configurations régies par quelques conditions, en prenant pour principal critère de structuration le type de transmission intergénérationnelle pratiquée dans les familles à l'occasion de la visite. Cette hypothèse de travail repose sur un postulat : c'est que le groupe familial est l'expression d'une communauté définie par sa dynamique et son histoire, les statuts et rôles de ses membres, ses représentations, valeurs et systèmes de normes. Bref, qu'il n'est pas seulement un rassemblement occasionnel d'individus, comme dans les groupes éphémères, constitués pour faire des visites guidées. De ce point de vue, la visite familiale est considérée comme le résultat d'un travail collectif fondé sur une relation d'interdépendance entre plusieurs partenaires de générations différentes ayant une histoire commune et associés dans un projet (partagé ou non) de transmission — que cela soit conscient ou non, assumé, ignoré ou dénié par eux, et quelle que soit la satisfaction de chacun.

La centration de l'analyse des visites familiales sur la notion de transmission se justifie par l'idée que cette fonction fondamentale dans la famille (participant à la double dimension éducative et socialisatrice) est particulièrement interpellée dans le cadre muséal. En effet ces établissements ont aussi — à plusieurs titres (mémoire patrimoniale pour les futures générations; réserve de savoirs à diffuser; instance de reproduction sociale) et à différents niveaux (sociétal et individuel) — une mission de transmission. Ainsi, emmener un enfant dans une institution dont une des principales fonctions sociales est la diffusion culturelle engage les parents à se situer par rapport à la problématique de transmission qui régit leurs liens avec leur descendance, tout comme la vocation du musée. Cette notion de transmission « des valeurs, des savoirs, des avoirs » définie par Godard à propos des phénomènes générationnels dans la famille[5] s'applique aussi bien aux caractéristiques du musée, mais encore, elle permet de rendre compte des rapports établis entre les familles et le musée dans la situation de visite (y compris pour les

« avoirs » avec l'incorporation imaginaire dans la sphère privée du visiteur d'un patrimoine public dont la conservation fait l'objet de la mission première des musées). Cette convergence de sens fait que la situation de visite familiale au musée est particulièrement propice à des échanges entre générations centrés sur la transmission d'éléments provenant d'un double héritage : celui du milieu familial et celui représenté par les collections du musée.

Les pratiques et les discours des visiteurs

Pour aborder les relations de transmission intergénérationnelle manifestes et latentes lors d'une visite de musée, nous avons réalisé en 1992 une enquête exploratoire sous la forme d'études de cas de visites familiales faites dans une exposition du Muséum national d'histoire naturelle de Paris. Intitulée « On a marché sur la terre »[6], cette exposition préfigurait la Grande Galerie de l'évolution inaugurée en 1994 et a fait l'objet d'un programme d'évaluation formative auquel se rattache la présente étude[7].

L'échantillon de l'enquête se compose de 15 familles rassemblant une quarantaine de personnes dont une majorité de jeunes. Âgés de moins de 14 ans pour les trois-quarts, ceux-ci appartiennent à des familles résidant en Île-de-France, et ils sont le plus souvent venus voir l'exposition avec un seul parent accompagnateur. Les adultes comprennent une majorité de femmes et un tiers appartient à la génération des grands-parents. Ceux en activité font surtout partie des membres des professions intermédiaires et on relève la présence d'un tiers d'enseignants. Certaines de ces données diffèrent un peu de la composition moyenne du public du Muséum, du fait que l'enquête a été réalisée au début des vacances d'été.

La procédure d'investigation sur le terrain combine deux sortes d'approches : dans un premier temps, les familles sont suivies par un enquêteur chargé de les observer sans qu'elles le sachent, tandis qu'un réseau de caméras coordonnées à partir d'une régie enregistre les déplacements et les comportements des personnes. Dans un second temps, l'enquêteur intervient à la sortie de l'exposition pour

informer les visiteurs de l'expérience en cours, s'assurer de leur accord, et leur demander si elles acceptent de répondre à un entretien qui s'adresse aussi bien aux enfants qu'aux parents, interrogés séparément puis ensemble.

Les principaux thèmes de l'entretien portent sur : *a)* les circonstances de la venue (processus de décision collective, motivations et attentes); *b)* le déroulement de la visite (parcours suivi, échanges interpersonnels et réactions face aux présentations); *c)* un bilan individuel et collectif sur la visite et son déroulement. De plus, pour faciliter l'effort de mémorisation demandé ainsi que les échanges d'opinions, un schéma reproduisant le plan de l'exposition est présenté durant l'entretien pour que chaque membre de la famille reconstitue son parcours en le commentant. Grâce à cette procédure qui permettait aux visiteurs de reprendre leurs conversations engagées pendant la visite, nous avons pu mieux repérer les moments d'échanges entre parents et enfants, en faire expliciter l'objet, la teneur, les termes, ainsi que la tonalité (conflictuelle ou consensuelle).

L'analyse des entretiens, conjuguée avec celle des observations écrites et filmées, a été faite suivant les trois grandes dimensions qui caractérisent les relations d'échange et de transmission entre parent et enfant :

— l'intensité de la situation de transmission (degré et type de prise en charge d'un rôle d'éducation et de socialisation par l'accompagnateur);

— la centration des échanges parents-enfants sur un projet de transmission culturelle, idéologique et sociale impliquant des processus de socialisation en termes de reproduction;

— la centration de l'intervention parentale sur des stratégies d'éducation variables selon les modèles pédagogiques dont elles s'inspirent.

L'analyse de l'ensemble de ces matériaux a permis de disposer d'une série d'études de cas de visites familiales. La comparaison entre ces cas, effectuée au niveau des variables structurantes, de leurs

modalités et de leur importance respective, a permis la formulation d'une typologie des processus de transmission intergénérationnelle dans un musée de sciences. Cette typologie représente un modèle hypothétique issu de l'application sur un terrain délimité d'une démarche théorique.

Trois formes de transmission muséale ont ainsi été dégagées :
— l'implication et la gestion du lien familial : dépréciation; survalorisation; médiation.
— les politiques de socialisation : transmission de valeurs; reproduction des positions sociales.
— la transmission éducative : gavage pédagogique; formation du jeune visiteur.

Les types d'investissement dans un rapport de transmission inter-générationnelle

Voyons d'abord les différents niveaux d'échanges inter-générationnels qui correspondent à la fonction de transmission parentale associée à la situation d'accompagnement.

Pour un tiers, les familles ont été caractérisées selon cette dimension qui montre trois façons de gérer le lien familial pendant la visite. Si la dichotomie entre les deux conduites que nous qualifions respectivement de décharge ou au contraire de surinvestissement vis-à-vis de l'exercice de rôles d'accompagnement parental n'est pas surprenante, nous avons relevé une autre situation dans laquelle la visite prend une fonction de médiation dans la gestion de la relation entre parents et enfants. Cette médiation est rendue possible grâce au renvoi sur l'exposition visitée et les controverses qu'elle suscite, des éléments d'une problématique familiale qui fait l'objet d'un débat interne.

Le premier type de visite, la **transmission déchargée**, rappelle que, pour des parents, venir voir une exposition accompagnés d'enfants n'implique pas forcément une situation de transmission éducative délibérée ni même d'échanges. Certaines visites en famille sont faites essentiellement pour l'intérêt qu'y trouvent les adultes,

et la présence des enfants résulte de la nécessité d'assurer leur garde, surtout s'ils sont en bas âge. Dans ces conditions, prendre un rôle actif d'accompagnateur est ressenti comme une source de dérangement par les parents. Deux solutions sont toutefois possibles quant à la façon pour les parents de gérer leur besoin d'autonomie pendant la visite. Elles dépendent à la fois du type d'attitude éducative et du degré de familiarité avec les musées :

— Dans une des familles observées, les enfants sont « traînés » pendant une partie de la visite, avant d'être installés devant un document audiovisuel qu'ils ont le loisir de voir plusieurs fois de suite en attendant qu'on vienne les chercher. Le bilan que font les membres de cette famille est très négatif : de façon détournée, les parents reprochent au musée la contrainte qu'ils ont ressentie, et en multipliant les critiques sur les présentations, ils dénoncent des conditions de visite préjudiciables. Quant aux enfants, ils se sont ennuyés.

— Une autre attitude appartenant au même type de visite, plus positive du point de vue des résultats, est bien illustrée par une famille où une mère, désireuse de s'assurer une visite en toute tranquillité tout en souhaitant que son fils en profite de son côté, a résolu ce dilemme en revenant à l'horaire d'ouverture de l'animation destinée aux enfants, pour qu'il soit bien pris en charge. Dans ce cas comme pour l'autre, le problème qui se pose est celui du transfert du rôle éducatif des parents sur l'institution muséale, problème qui rappelle celui de la division du travail éducatif entre l'école et le musée. Mais ici, le savoir-faire de l'habituée des musées lui a permis d'utiliser les ressources existantes.

— À l'inverse de ces situations marquées par la volonté de distanciation entre parents et enfants, se trouvent des visites caractérisées par un **surinvestissement affectif** dont l'exposition est le théâtre. Ce type de visite qui confirme les thèses de Rosenfeld est représenté de façon presque caricaturale par une des familles : il s'agit d'un couple mère-fille dont la visite est centrée sur l'expression d'une relation de complicité intellectuelle et surtout affective entre elles.

Au fur et à mesure de leur visite, on observe une modification des rôles dans le sens d'une annulation de l'écart entre générations, en faveur d'une relation de type cofraternel et d'un jeu où mère et fille échangent leurs rôles respectifs. Si le caractère festif de la visite n'est pas douteux, on peut s'interroger sur l'opération de détournement dont elle fait l'objet dans cette tentative de mise du monde à l'envers. En effet, la diffusion du message de l'exposition dans une situation d'interaction familiale ne semble pas pouvoir mieux se faire quand les échanges entre les personnes captent entièrement leur attention que lorsqu'ils font complètement défaut. Dans les deux cas, les présentations font l'objet d'une attention marginale.

— Enfin, le troisième type d'échanges entre générations, que nous avons appelé la **médiation muséale du lien familial**, correspond à une problématique de rencontre qui s'effectue à plusieurs niveaux : l'articulation d'une rencontre entre les personnes d'une part et d'une rencontre avec l'objet et les éléments de l'exposition d'autre part, les deux étant liés au titre d'objets de débat. Nous avons noté que plusieurs cas illustrent ce type de visite dans le sens d'une expression consensuelle : il s'agit de ceux qui concernent davantage la relation entre adolescents et adultes avec l'expression d'une communauté d'intérêts intellectuels autour du sujet de l'exposition, laquelle fournit la matière et l'occasion de retrouvailles. À l'opposé, la rencontre peut aussi relever d'une problématique conflictuelle, c'est-à-dire relever du malentendu : c'est le cas d'une jeune fille qui fait payer à ses grands-parents la déception d'une autre visite ratée pour cause de fermeture, et qui s'acharne à critiquer celle où ils l'ont emmenée dans un esprit de compensation.

Dans les visites de ce type, qu'il s'agisse comme ci-dessus d'un rapport de contre-dépendance familiale, ou bien plus haut, au contraire d'une occasion de retrouvailles entre générations, les caractéristiques de l'exposition occupent une place centrale dans les échanges, qu'elles figurent comme la matière d'un consensus ou l'enjeu de négociations.

Transmission familiale et reproduction sociale

La seconde grande catégorie de visites familiales rassemble plusieurs cas qui ont en commun de concerner de façon particulièrement forte **des processus** de **transmission familiale au musée associés à une logique de reproduction sociale.**

Ces situations font ressortir l'importance de la dimension sociopolitique impliquée dans le processus de socialisation. Il peut s'agir de la transmission de valeurs et de convictions idéologiques, ou bien de la manifestation d'un processus de reproduction des positions sociales selon des modalités différentes de renforcement ou de rappel à l'ordre, ou enfin de la transmission d'un projet socio-professionnel imaginaire qui fait l'objet d'une relation de procuration d'une génération sur l'autre.

Voyons d'abord la **transmission de valeurs idéologiques.**

L'objet de ce type de transmission porte sur les valeurs, et en particulier des positions idéologiques qui, à propos de cette exposition sur l'évolution, impliquent la religion avec le problème de l'origine de l'homme et de la vie en général. On remarque d'abord que les mêmes éléments figurant dans l'exposition, interprétés par les membres de deux familles ayant des conceptions idéologiques contraires, sont utilisés par chacune pour servir de caution scientifique à leurs convictions respectives : selon le cas, comme des preuves de l'existence ou bien de l'inexistence de Dieu. Certes on peut expliquer ce paradoxe par la possible neutralité exemplaire de l'exposition. Plus simplement, nous y verrons davantage une leçon de modestie quant à la capacité du discours d'une exposition d'exercer une influence sur des opinions éthiques profondément ancrées — ce qui peut d'ailleurs sembler rassurant. Dans les deux cas, l'exposition est visitée avec d'autant plus d'attention qu'elle est utilisée par l'adulte comme un moyen de renforcer la transmission de ses croyances auprès du jeune qui l'accompagne.

Un autre type de visite familiale se caractérise par la **transmission d'un capital symbolique** faisant partie d'un habitus familial, dans une logique de reproduction de la position occupée

dans la hiérarchie sociale, en suivant le modèle défini par Bourdieu. Ici aussi, deux cas sont possibles, selon le caractère cohérent ou empreint de contradiction des logiques sociales mises en œuvre, du côté du musée d'une part, des familles d'autre part.

Étant donné la position sociale « privilégiée » (cadres supérieurs, professions libérales et intellectuelles) de la majeure partie du public des musées de sciences, la situation qui prédomine largement est marquée par une cohérence entre, d'une part, les objectifs et l'outillage cognitif des adultes accompagnateurs, les motivations et aspirations des jeunes et, d'autre part, l'offre muséale. Lors d'une visite de musée, ce qui caractérise la transmission du capital symbolique de familles d'origine bourgeoise n'est pas vraiment l'intention des parents d'apporter à leurs enfants un supplément d'instruction et de culture grâce à la fréquentation des musées. En effet, des familles qui appartiennent notamment à la petite bourgeoisie considèrent aussi cette pratique culturelle comme un facteur de différenciation utile à une réussite sociale. Ce qui distingue surtout les visites familiales associées à la transmission d'un habitus de classe, ce sont des conditions de mise en œuvre et une continuité du suivi qui favorisent chez les jeunes la prise de conscience qu'à leur tour, ils participent à l'enrichissement et à la perpétuation du capital culturel de leur famille; le musée faisant en quelque sorte partie du territoire social qu'elle occupe et dont il convient de recevoir la part d'héritage symbolique.

Dans l'autre sens, la rencontre de quelques familles d'employés et d'ouvriers a permis de montrer un aspect moins connu du processus de reproduction sociale à l'œuvre au cours d'une visite de musée : la **transmission de l'exclusion sociale et culturelle**. Résumé en quelques lignes, le cas qui illustre le mieux ce type de transmission est celui d'un ouvrier retraité qui a emmené sa petite-fille voir l'exposition pour lui faire découvrir le plaisir d'aller dans un musée, en revivant avec elle une expérience d'enfance dont il a gardé une trace inoubliable qu'il n'a jamais eu l'occasion de renouveler depuis. Son projet se heurte à un échec complet lorsqu'une fois dans l'exposition,

il se trouve complètement dépassé par le discours scientifique des présentations, et ne peut exercer le rôle d'initiateur qu'il désirait avoir auprès de sa petite-fille. Tout ce qu'il peut essayer de lui transmettre, c'est de l'aider à apprendre par cœur les noms en latin de crabes exposés dans une vitrine. Sa déception est donc très forte à la sortie, ayant reçu la leçon qu'il n'aurait pas dû essayer de s'affranchir, en entraînant avec lui la fillette, de la « culture du pauvre » dont parle Hoggart.

La visite éducative

Pour terminer, nous présentons le type de visites familiales qui correspond à des situations de **transmission éducative** dans le musée. Il s'agit de cas où la visite de musée fait partie des stratégies des parents vis-à-vis de la réussite scolaire et du développement culturel de leurs enfants. Nous n'insisterons pas sur ces situations proches de l'univers des visites scolaires, en notant d'ailleurs qu'elles concernent surtout des familles d'enseignants. Une importante distinction peut cependant être faite entre deux modalités de transmission. Nous avons qualifié la première de **gavage pédagogique** dans la mesure où elle s'opère dans un contexte de contrainte (visite longue et éprouvante, parcours systématique, interventions didactiques) et se donne pour objectif l'assimilation d'éléments de savoirs. La seconde correspond plus à une action de sensibilisation non directive avec pour finalité l'inculcation d'un goût et d'un savoir-faire prédisposant à la fréquentation des musées. C'est ce que nous avons appelé la **formation du jeune visiteur** ou bien la transmission de compétences auto-didactiques spécifiques à l'usage des musées.

Conclusions

Si les limites de l'échantillon et du champ muséal étudié excluent d'avoir fait un inventaire des types de transmission familiale susceptible d'être généralisé, ce travail exploratoire montre la grande diversité des situations qu'une approche compréhensive des modalités de visites permet de mettre en évidence.

L'hétérogénéité des types de visites observés n'empêche pourtant pas de faire quelques remarques générales. Il a été confirmé que les conduites relationnelles des visiteurs ne peuvent être dissociées des significations qu'ils donnent à leur présence dans l'exposition, sachant que ces significations ne sont pas forcément déclarées ou déclarables, et qu'il faut passer par le détour de l'analyse des réactions tant verbales que comportementales pour les rendre explicites. L'interprétation sociale de ces significations renvoie, d'une part, aux statuts et aux groupes d'appartenance qui définissent le degré de proximité avec la culture muséale et le savoir « savant », d'autre part, aux caractéristiques des histoires et des cultures familiales qui définissent le lien entre générations et les modèles d'éducation pratiqués. C'est ainsi qu'il est possible de dire que la visite d'une exposition s'inscrit dans l'histoire de la famille comme un épisode des relations interpersonnelles qui s'y jouent : elle manifeste les aspects tant permanents que conjoncturels du rapport entre générations. Les résultats obtenus s'inscrivent par conséquent dans la perspective théorique élaborée par les chercheurs dont les travaux montrent l'importance de la fonction médiatrice de la famille comme variable déterminante des pratiques d'appropriation dans un musée.

Toutefois, le produit de l'analyse révèle aussi une autre face du rapport entre famille et musée : il s'agit des effets induits en retour sur le groupe familial par le contenu et la scénographie de l'exposition. Ceux-ci ne sont pas qu'un décor où se dérouleraient des conduites prédéterminées par les significations que les membres d'une famille attribuent à leur visite conformément soit à leur habitus culturel dans ce domaine soit aux circonstances singulières qui l'ont suscitée. La situation créée par la configuration de l'exposition peut jouer au contraire un rôle dans l'actualisation de changements potentiels touchant les interactions dans la famille. La visite peut être un temps fort associé à une mise à l'épreuve conflictuelle des liens entre générations ou, au contraire, une occasion de les renforcer ou de les réactiver, ou encore un moment favorable pour susciter d'autres

types de rapports interpersonnels entre parents et enfants. Cela dépend de la façon dont les éléments de l'exposition se prêtent ou résistent aux interactions sociales des visiteurs, en sachant que ceux-ci peuvent aussi bien chercher dans la visite familiale une situation d'appropriation des présentations en conformité avec les intérêts de chacun, que vouloir pratiquer une instrumentalisation de la visite en vue d'une intervention délibérée sur l'autre, au nom de diverses finalités.

Nous terminerons sur l'exposé d'une série d'interrogations qui restent à approfondir : si les visites d'expositions représentent une situation de transmission intergénérationnelle des savoirs et des compétences culturelles qui soit assimilable à une forme d'héritage, de quelle sorte d'héritage s'agit-il? A-t-il un rapport avec le degré d'ascendance? Porte-t-il plus sur la transmission de valeurs ou de savoirs pour reprendre le cadre d'analyse de Godard? Quelle position adopter sur le plan des modèles théoriques explicatifs : quelle est la part de la manifestation dans la situation muséale du processus de reproduction sociale, ou celle d'une conception utilitariste du musée dans le prolongement du modèle consumériste dont parle Ballion à propos des usagers de l'école? Ou sinon, en faisant référence aux réflexions sur la postmodernité, cela dénote-t-il une démarche privilégiant l'autodidaxie avec des phénomènes de coéducation entre générations, d'échanges que rendraient possibles l'ouverture et la diversité de l'approche muséale?

Il serait donc hâtif de renvoyer la suite de ce travail à l'application d'un modèle préexistant de typologie familiale. L'analyse exposée montre la spécificité des pratiques de transmission familiale dans le champ muséal : la façon dont les familles l'utilisent et s'en saisissent pour faire de l'exposition un lieu de médiation et d'expérimentation des liens familial et social, en plus d'un lieu de reproduction sociale.

NOTES

1. Cette communication est issue d'un rapport rédigé en 1994 dans le cadre du Laboratoire de sociologie de l'éducation (CNRS-Université René-Descartes). Ce travail a été réalisé avec la collaboration de Nicole Giraudeau et de Dominique Vaurigaud pour les entretiens, de Simone Benzingher pour les enregistrements audiovisuels.

2. Voir H. J. LEICHTER, K. HENSEL, et E. LARSEN, « Families and Museums: Issues and Perspectives », *Marriage and Family Review*, vol. 13, n° 34, 1989, 15-50.

3· Notamment à l'initiative d'institutions qui entreprennent des actions lourdes vers leurs jeune et très jeune publics, telle que la Cellule recherche de la Cité des enfants de la Cité des sciences et de l'industrie. Une synthèse de ces travaux a été présentée au symposium franco-canadien « L'évaluation dans les musées ». II^e partie, les 23-24 mars 1995, Centre Georges-Pompidou, Paris (voir « Parents et enfants à la Cité des enfants », communication présentée par Jacques GUICHARD, actes à paraître). Par ailleurs, dans le dernier numéro de la revue *Publics et Musées* consacré au thème de « L'interaction sociale au musée », on peut trouver un article exposant les résultats d'une étude comparative qui intègre les visites en famille : voir P. M. McMANUS, « Le contexte social : un des déterminants du comportement d'apprentissage dans les musées », *Publics et Musées*, n° 5, janv.-juin 1994, PUL, Lyon.

4. Rosenfeld a le premier montré que le comportement des visiteurs en famille est davantage motivé par le contexte relationnel de leur visite que par les perspectives d'apprentissage qui leur sont offertes. Voir S. B. ROSENFELD, *Informal Education in Zoos: Naturalistic Studies of Family Group*, thèse de doctorat, Berkeley, CA : University of California, 1980.

5. Pour Francis Godard, la transmission est une dimension de la socialisation définie comme un « processus d'inculcation morale, de transmission et d'individuation ». Voir *La Famille. Affaire de génération*.

6. L'exposition avait pour objet de présenter l'état des connaissances sur les processus évolutifs qui ont aussi bien permis qu'accompagné les passages des êtres vivants entre les éléments aquatiques et terrestres : la sortie progressive des eaux dont est issu le peuplement des continents avec la formation de nouvelles espèces, mais aussi des cas de retour à l'eau pour certaines d'entre elles (mammifères marins par exemple).

7. Ce programme de recherche qui porte sur la pertinence des choix conceptuels, muséologiques et didactiques de l'exposition en fonction de la composition de son public, de ses réactions et des apports tirés de la visite, a été mis en œuvre dans le cadre d'une convention établie à l'occasion d'une A.T.P. du CNRS. Elle associe une équipe du Laboratoire de sociologie de l'éducation (URA 887-Université René-Descartes (coord. J. Eidelman), la Cellule de préfiguration de la Galerie de l'évolution du Museum (responsable : M. Van Praet) et l'équipe québécoise du CREST à l'Université du Québec à Montréal (coord. M. Bernard Schiele).

RÉFÉRENCES

ATTIAS-DONFUT, C. (1988). *Sociologie des générations*, Paris : PUF.

BOURDIEU, P. (1979). *La Distinction. Critique sociale du jugement,* Paris : Les Éditions de Minuit.

BRULÉ-CURRIE, M. (1991). *Familles et amis*, actes du colloque *À propos des recherches didactiques au musée*, Montréal, 31 oct.-2 déc 1990, *Musées*, La Société des musées québécois, vol. 13, n° 3, sept.

EIDELMAN, J. (1988). « Politique de la Science, politique de l'Esprit : genèse du Palais de la Découverte », *Cahiers d'histoire et de philosophie de sciences*, n° 24 (nouvelle série).

EIDELMAN, J., et SCHIELE, B. (1992). « Culture scientifique et musées », *Sociétés contemporaines*, n^os 11-12, sept.-déc.

GODARD, F. (1992). *La Famille. Affaire de génération*, Paris : PUF.

KELLERHAL, S. J., et MONTANDON, C. (1991). *Les Stratégies éducatives des familles*, Lausanne : Delachaux et Niestlé.

LEICHTER, H. J., HENSEL, K., et LARSEN, E. (1989). « Families and Museums: Issues and Perspectives », *Marriage and Family Review*, vol. 13, n° 34, 15-50.

McMANUS, P. M. (1994). « Le contexte social : un des déterminants du comportement d'apprentissage dans les musées », *Publics et Musées*, n° 5, janv.-juin, Lyon : PUL.

ROSENFELD, S. B. (1980). *Informal Education in Zoos: Naturalistic Studies of Family Group*, thèse de doctorat, Berkeley, CA : University of California.

SINGLY, F. de (1991) (dir.), *La Famille. L'État des savoirs*, Paris : La Découverte.

AESTHETICS EXPERIENCE
AND COGNITIVE DISSONANCE

*Andrea Weltzl-Fairchild, Colette Dufresne-Tassé
and Pascale Poirier*

As has been pointed out by Zeller (1987), there are few studies that have investigated a museum visitor's spontaneous aesthetic responses to works of art in a museum setting. Yet this information is of great interest to museum educators who plan for museum activites. This is not to say that there has been little interest in the museum visitor; rather the opposite is true. There are numerous visitor studies, which can be classified into six main categories, (Dufresne-Tassé 1991c). These are:

a) Studies on the perception that the visitor has of the museum and its services, for example Griggs and Hays-Jackson (1983).

b) Studies that identifies the clientele of the museum and their expectations from their visit: Abbey and Cameron (1960), Mason (1974).

c) Studies in sociology like the classic by Bourdieu and Darbel (1969) which describe the socio-cultural characteristics of the visitor and how that affects museum attendance.

d) Studies on museum visitors' behavior while at the museum which can be of three kinds: the attracting and retaining power of the exhibits (Melton, 1972), what specific gestures the visitor makes especially as it relates to signage (Griggs and Alt, 1982), and studies of visitor typologies (Véron and Levasseur, 1983).

e) Studies which assess the learning that visitors make in relation to specific exhibitions. These have limited generalizability as they are very much rooted in a particular exhibit.

f) Studies about learning, which are of two types: first, experimental studies which focus on the factors that influence learning, such as characteristics of the exhibit, (Screven, 1975), of the visitor, (Falk, Koran, Dierking, Dreblow, 1978) of the visitor's behavior, (Kimche, 1978). The second are descriptive studies which focus on the acquisition of learning by the visitor, (Falk, Koran and Dierking, 1986).

However, none of the above studies have really focused on the psychological functioning of the visitor which takes place during a museum visit. What is lacking is a close investigation of how the visitor is psychologically engaged and what kinds of mental work he/she is doing. It had not been thought possible to study this as the previous conception of research was decidedly behavioristic. An example of this view of research was stated by Screven,(as quoted by Kimche, 1978), "Learning cannot be directly observed. It must be inferred from observed changes in what a visitor can do before and after exposure to an exhibition." (p. 2). However, this assumption has been addressed in a study by Ericcson and Smith (1993), which has demonstrated that the intellectual, imaginative and affective life of the museum visitor can be acceded by studying the verbal records in a rigorous manner.

Psychological functioning is not a set of observable behaviors, nor is it data that results from a series of manipulations. Rather it is the verbal record of what the visitor says, recorded on audio-cassette during the museum visit as she enters in contact with the museum object, and how that encounter is given meaning and internalized by the visitor.

To summarize, while there have been many museum visitor studies, none, as far I can ascertain, which specifically investigates the psychological functioning of the visitor. In order to develop a theory of museum education it is important to have a clearer understanding of what actually happens during a museum visit and what kinds of work the visitor undertakes when faced with a museum object.

Inter-University Research Projet

In a large inter-university project of adults we are attempting to answer the issues raised above. The psychological functioning of 90 adult visitors who visited three museums is currently being studied. These subjects were chosen to represent a culturally homogeneous group but with different socio-economic status, and different habits of museum attendance. The museums chosen were also quite diverse: there was a botanical garden, a history museum and a Fine Arts Museum, thus allowing a comparison to be made of how each subject functioned in different settings.

The analysis will be able to make correlations between the content of their discourse and these different factors.

The visitor was asked to verbalize everything that she thought of during the visit, to verbalize any feelings felt and to state anything imagined as well. At the end of the visit, she was asked to comment on the benefits that were perceived to flow from the visit and whether there were differences in the experience of the visits between the three museums. The 270 interviews were transcribed and different analyses were carried out; these have been published in journals (see * items bibliography for some examples). To date, the greater part of the work has focused on the analysis of psychological functioning and the development, and validation of an instrument. However, many issues have already been investigated such as how does the visitor contextualize the museum object (Chamberland, 1991), how does the visitor use memory and rememberance (Lapointe, 1991), what is the epistemological basis of the visitor's questions (Dufresne-Tassé & Dao, 1991).

An important aspect of this research has been methodological: the development and validation of a complex but powerful tool which has been computerized. This "grille d'analyse", which was validated by a team of researchers with 85 % agreement, is what I will explain below.

The instrument

The transcripts of the visits were analyzed in exhaustive detail. All comments were re-grouped into a "grammar" which has been divided into large categories permitting four aspects of the visitor's functioning to be monitored simultaneously; these are 1) the mental operations, 2) the orientation of the mental operation, 3) the focus of attention, and 4) the particular form of the operation. Other, more incidental aspects were identified but these do not touch upon the topic of this paper.

The instrument can be used to describe what is happening to the visitor while actively engaged with the object in a museum. It is a record of the dynamics of the various processes that are used and that follow one another; it is about the resolution of problems; it is about insights and learning that the visitor gains. We also hope that this instrument can be adapted to other situations.

The instrument of analysis

Mentaloperations	Orientation of operation	Focus of operation	Form of operation
manifesting noting identifying situating anticipating evoking comparing understanding explaining transforming solving verifying judging	cognitive imaginative affective	museum object creator/artist museum context label visitor/self research situation other contexts	questioning hypothesizing action astonishment scepticism affirmation or negation

Research on aesthetic response

One of the current aspect of this project is to investigate the visitors' aesthetic responses during their visit to the Montreal Museum of Fine Arts. By aesthetic responses I refer to all the

verbal comments that are made while the visitor is engaged with the work of art in a museum setting. I do not conceptualize aesthetic response to mean a higher or more intense quality of response, as discussed in treatises of philosophy. As stated by Wild and Kuken (1992), "...there are no clear criteria for identifying specific reactions to art as distinctly "aesthetic", (p.60). My concern is with the psychological work of the visitor while engaged with works of art in museums, not in the quality of their experience.

Aesthetic responses have been much discussed in several disciplines such as: 1) philosophy and its concern for the meaning and ontology of Beauty; 2) psychology and its interest in the functioning of the brain and 3) anthropology which investigates the cultural and social meanings of art and aesthetics. From a psychological perspective, there has been empirical research that has focused on either understanding what is in the work of art that triggers aesthetic responses (experimental aesthetics), or how perception occurs (Berlyne, 1971). Other research in the psychology of aesthetic response has generally focused on the differences in one aspect of visitor's response, for example, preferences or judgments. These are then linked to factors such as age, or socio-economic factors, or museum attendance (Machotka, 1966, Murphy, 1973, Gardner, 1973, 1974). Other studies have used a more holistic conception and investigated all the responses visitors make to art reproductions to build a developmental model, (Housen, 1983, Parsons, 1986) which is then linked to Piagetian theory. But very little research, as far as we have been able to ascertain, has investigated the visitor's spontaneous response, during a visit to an art museum.

From personal experience in working in art museums and from an initial reading of some of the interviews, I noted that visitors do express negative feelings as well as positive ones. They state that the work should not be in a museum... "Anyone can do this!". They exclaim that they don't understand the art object... "I don't understand what it's all about...". Or they are outraged that the museum should have paid money to buy this object. For some time,

I have wondered about the reasons for these feelings. Where do they come from? What can this mean for the museum educator? Feelings of joy and happiness seem to corroborate the traditional view of aesthetics which proposes a heightened sense of well-being. But what of the negative feelings? Why do these occur? What does the visitor do to resolve this problem or *dissonance*? Do they simply abandon the situation or do they try to resolve it? If they do resolve it, what means were used?

To answer these questions, I have used the instrument to identify, and retrieve the moments when the visitor is actively engaged with the museum object (MO) in the Montreal Museum of Fine Arts. The study will investigate the following specific questions:

1. What does the visitor feel upon viewing an art object? Positive or negative feelings? Or neutral feeling?

2. What does the visitor do next? How are problems resolved if there are any?

3. Can the content of their verbalizations be linked with the notion of "codes" in semiotics?

There are two theoretical aspects which will shape the analysis of the data. The first of these is the notion that the art object plays an important part in the responses that the visitor makes. Not only is the visitor actively engaged in a series of mental operations but *this is always in reaction to an art object, which operates through a series of semiotic possibilities.* As explained by Taborsky (in Pearse, 1990), an object in a museum acts as a sign and its meaning is always socially constructed: "Meaning is, therefore, social, involving both interaction and a shared communication system..." (p. 52). The viewer's reaction to the museum object is shaped by three realities which define the object, or action. These are:

1. **Material Reality** — "...physical or material realities that the group must deal with. This material reality is made up of both qualities of the actual object and also actions" (p.55).

2. **Group Reality** — "... meaning system and meaning production systems that have a communal and communicative stability to the group" (p.56).

3. **Individual's Reality** — "This refers to the individual and personal interpretation of the sign which an individual produces when he uses that sign. A sign, which is a stable meaning, can have a number of interpretations, which can be understood as all versions of the same sign" (p.57) .

In a museum, the visitor (interpretant) looks at the material reality of an object but interprets it in the light of her own *group* and *individual* realities. If the group reality of the maker of the object and that of the visitor doesn't coincide, or if the individual's reality and the group reality are at odds, then there is a disjunction between the interpretation of the visitor and the original meaning of the object. Then, according to Taborsky, the three codes of the object are split and there is confusion in the interpretation of the sign. The visitor would be in a state of dissonance because it becomes difficult (if not impossible) to make sense of the sign. This can also occurs longitudinally in time, when the understanding of the original object changes over time and develops new meanings, as explained by Pearse (1990). On the other hand if all three realities are united in the visitor's experience, then there is understanding and a feeling of consonance.

Let us look at an example of a paragraph when the visitor was engaged with a work of art and expressing positive feelings:

Oh. it's beautiful- so beautiful! It's by whom? (si.7) *The Princess Louise* it's beautiful name, yes...well, it's splendid! You know I like this. I like animals in art. It's not for nothing that I work with artists who paint animals.

Yes, it's beautiful... it's really a beautiful piece... everything is there...everything. Yes, the feeling of the fur is magnificent. There by the head, with the crossing between the eyes... I find it beautiful... besides, she's pregnant, so I find it...It's life...it's Nature... I really like this... I really like this. It's a well-made piece... it's polished. (p. 6)[MBA 86, frequent museum attendance]{Translated by A. W.F}

The visitor starts by manifesting a strong positive emotion, which indicates her liking for the work (Individual Reality). She

reads the label (Group Reality). Then a return to her feelings (Individual Reality) which are interwoven with a description of the work, (Material Reality) and finishing with a judgment (Individual Reality).

Compare this with a passage from a visitor who rarely goes to museums:

(si.4) This is beautiful... A beautiful autumn landscape... hmmm..(si. 4) Very, very beautiful... (si.21) It's a place that I would choose to be alone, to have peace and quiet...

(MBA 72,museum attendance: never) {translated by AWF}

Again, the visitor manifests a positive feeling (Individual Reality), identifies the subject matter (Material Reality), then returns to her own feelings and desires (Individual Reality). The difference lies in the lack of reference to Group Reality, and that the Material Reality that is mentioned is only the subject matter. We can say that this visitor views the painting as a window on reality which enables her to allow free expression of her desires and pleasures.

These visitors feelings of consonance and pleasure derives from the fact that their notions of what makes a good painting are met in this example: for both, the subject matter (animals and Nature), for the expert visitor, the quality of the finish (polished) and the handling of the surfaces (fur). There is a *fit* between schemas and these works of art. According to Zusne (1986), this would be an example of consonance:

The aesthetic experience is the experience of cognitive reinforcement that occurs upon the realization that the aesthetic specimen approximates or fits the model of perfection currently held for it by the experiencing individual. (p. 537)

The second theory that underlies this study is based on Festinger's theory (1957) of *cognitive dissonance* which states that when a person is faced with a situation in which two cognitive facts are in conflict or *dissonance*, a process is initiated to resolve the conflict. A person can do this in various ways: by changing the

importance of the fact (I don't care...), by avoiding the conflict (leaving and avoiding the conflict) or by changing one's understanding or one's cognition. Of these three options, the last is the most difficult because there are many pressures on a person to avoid major change to their schemas (For example, it is hard to change an understanding of reality "...the grass is green", or to change past cognitions, eg. historical or past events; but more importantly, it is hard to change cognitions which involve behaviors eg. to stop smoking).

Here is an exerpt from a person who is a frequent visitor in a state of dissonance. Let's see what she does and how she resolves this:

Kreighoff, I find him a great painter because that's what's said and his paintings cost a lot. But that doesn't impress me! I much prefer the Group of Seven, with their... their more open approach.

Nevertheless, one has to look closely at him... its as if he worked with a ... with a fineness of detail to make a painting like this- one would have to say he used a magnifying glass. I have to get closer so that I can see the painting in the distance. I see it well... the guy that one sees, the Fall landscape there... I really would have to force myself to make a work like this. (p.5) [MBA 03, frequent museum attendance]{Translated by A.W.F.}

Here, the visitor has stated in the beginning that she knows that the artist is admired because of public opinion and the high monetary value placed on his canvases, (Group Reality) but her private opinion is at odds with this, (Individual Reality). What does she do? She elects to continue her engagement with the work to conciliate these two differing cognitive facts; she examines the painting, and notes the detail, the fineness of the work and and how hard it must have been to paint it (Material Reality). We can see how she works a reconciling her *dissonance* of what landscape art should be (Group of Seven) and what is in front of her. Her final position is not available to us, but here we have an example of a visitor who makes a sustained effort to try to resolve her dissonance and whose discourse touches on the three categories of code.

Now, in contrast, if we look at a visitor who rarely goes to museums:

(si. 48) I find this ugly! It's funny...hein... What's it doing here anyway? I find it ... I wouldn't put it in my living room (laugh)... They mustn't hear me talking like that...(p. 13) (MBA 02, habits of museum attendance: never)[translated by A.W.F.]

This visitor states his feeling (Individual reality), questions himself about it (Individual Reality), makes a judgment (Individual Reality) and finally makes an insecure and fleeting comment that his ideas may not be appropriate (Group Reality). There is very little awareness of the material qualities (Material reality) of the work nor of the symbolic or communicative possibilities of the work. The only *code* that seems available to this visitor is his own frame of referrents and his feelings. It is difficult for him to resolve the dissonance, so he abandons the task.

Conclusion

There are two preliminary conclusions from the data: it seems that some of the dissonance stated by visitors in an art museum arise out of differing notions of the role and purpose of art and the object in front of them. Conversely, when there is no conflict between the art object and the conceptions held by the visitor, then there is an expression of pleasure and joy which is can be called *consonance*.

The other conclusion is that novice visitors to an art museum have few *tools* that are available to them during the visit beyond their own feelings and knowledge. Generally speaking, their comments lie within the code, Individual Reality, and their use of the code, Material Reality, is usually limited to the subject matter of the work. They are not very aware of the alternative possibilities inherent in the art object such as symbolization, nor of the societal meanings attached to art works, Group Reality. In brief, one has to learn how to function in an art museum and learn how to respond.

Both of these theories propose different but complementary explanations for the cognitive and affective states that a visitor

might feel when she is having an aesthetic experience. Taborsky's theory points to the codes inherent in the object and from where these originate. Festinger's theory of cognitive dissonance explains what process a visitor might (or might not) use to resolve a conflict. Linking the visitor's discourse and the dynamics of interaction with the object will offer interesting insights which will help develop a theory of museum education.

REFERENCE

*CHAMBERLAND, E. (1991). "Les thèmes de la contextualisation chez le visiteur de musée", *Canadian Journal of Education*.

*DUFRESNE-TASSÉ, C. (1991c). *Effets pervers d'une utilisation intensive des résultats de la recherche sur le visiteur dans une optique behavioriste*, communication présentée au Congrès de l'Association Canadienne Française pour l'Avancement des sciences, Montréal.

*DUFRESNE-TASSÉ, C., et DAO K. C. (1991). "Quelques données sur le questionnement du visiteur de musée", in M. H. R. Baskett (Ed.) *Proceedings from the 10th Annual Conference of the Canadian Association for the Study of the Adult Education*, Kingston: Queen's University, 68-74.

ABBEY, D. S., et CAMERON, D. F. (1960). "The Museum Visitor: Survey Results. Reports from the Information Services." Toronto: Royal Ontario Museum.

BERLYNE, D. E. (1971). *Aesthetics and psychobiology*, New York: Appleton-Century-Crofts.

BOURDIEU, P., et DARBEL A. (1969). *L'Amour de l'art : les musées européens et leurs publics*, Paris: Les Éditions de Minuit.

ERICCSON, K. A., et SIMON, H. A. (1993). "Protocol Analysis: Verbal Reports as Data", Cambridge, MA: MIT Press.

FALK, J. H., KORAN, J., et DIERKING, L. D. (1986). "Predicting Visitor Behavior", *Curator, 28*, 249-257.

FESTINGER, L. (1957). *A Theory of Cognitive Dissonance*, Stanford,CA: University Press, California.

GARDNER, H. (1974b). "The Contributions of Color and Texture to the Detection of Painting Styles", *Studies in Art Education, 15*, 57-62

GARDNER, H., et GARDNER, J. (1973). "Developmental Trends in Sensitivity to Form and Subject Matter in Paintings", *Studies in Art Education, 14* (2), 52-56.

GRIGGS, S. A. , et HAYS-JACKSON, K. (1983). "Visitors' Perceptions of Cultural Institutions", *Museums Journal, 83*, 141-155.

GRIGGS,S. A., et ALT, M. B. (1982). "Visitors to the British Museum (Natural History) in 1980-81", *Museums Journal, 82*, 149-155.

HOUSEN, A. (1983). *The Eye of the Beholder: Measuring Aesthetic Development*, unpublished doctoral thesis, Boston: Harvard Graduate School of Education, 318 p.

KIMCHE, L. (1978). "Science Centers: A Potential for Learning", *Science, 199*, 270-273.

LAPOINTE, T. (1991). "Le fonctionnement mnémonique de l'adulte au musée", in G. R. Roy (Ed.) *Les Actes du 2ᵉ congrès des sciences de l'éducation de langue française*, Sherbrooke: Université Sherbrooke.

MACHOTKA, P. (1966), "Aesthetic Criteria in Childhood Justification of Preference", *Childhood Development, 37*, 877-885.

MASON, T. (1974). "The Visitors to Manchester Museum: A Questionnaire Survey", *Museums Journal,* 73, 153-157.

MELTON, A. W. (1972). "Visitor Behavior in Museums, Some Early Research in Environmental Design", *Human Factors,* 14, 393-403.

MURPHY, D. T. (1973). *A Developmental Study of Criteria Used by Children to Justify their Affective Response to Arts Experience,* unpublished dissertation, Hofstra University, 140 p.

PARSONS, M. (1986). "The Place of a Cognitive Approach to Aesthetic Response", *Journal of Aesthetic Education,* 20, 107-111.

SCREVEN, C. G. (1975). "The Effectiveness of Guidance Devices on Visitor Learning", *Curator,* 18, 219-243.

TABORSKY, E. (1990). "The Discursive Object", in *Objects of Knowledge,* Pearse S. (Ed.), London: The Ahlone Press.

VÉRON, E, et LEVASSEUR, M. (1983). *Ethnographie de l'exposition : l'espace, le corps, le sens,* Paris: B. P. I. Centre Georges-Pompidou.

WILD, T. C., et KUIKEN, D. (1992). "Aesthetic Attitude and Variations in Reported Experience of a Painting", *Empirical Studies of the Arts,* 10 (1), 57-78.

ZUSNE, L. (1986). "Cognitions in Consonance", *Perceptual and Motor Skills,* 62, 531-539.

LA COMPRÉHENSION ESTHÉTIQUE RÉSULTANT D'UNE EXPÉRIENCE CONJUGUÉE À UN SAVOIR

Richard Lachapelle

Grâce aux études d'un nombre grandissant de chercheurs[1] (Codd, 1982; Csikszentmihalyi et Robinson, 1990; Feldman, 1970; Horner, 1988; Housen, 1983; Lachapelle, 1990, 1991, 1992, 1994; Parsons, 1987; Zusne, 1986), les étapes de la réponse esthétique de l'adulte qui regarde une œuvre d'art commencent graduellement à se révéler. **Le modèle de la compréhension esthétique résultant d'une expérience conjuguée à un savoir (CERECS)** (Lachapelle, 1994), dont il est question dans cet article, s'inscrit dans cet essor. Ce modèle théorique est le fruit d'une thèse réalisée pour l'obtention d'un doctorat en éducation artistique. Il est basé, bien sûr, sur les données recueillies lors de ce travail de recherche, mais il s'appuie également sur le travail théorique de plusieurs chercheurs œuvrant dans des domaines d'étude complémentaires, soit ceux de l'expérience esthétique, de l'apprentissage des adultes et de l'apprentissage par la voie de l'expérience .

Dans cet article, nous communiquerons d'abord les assises théoriques du modèle en présentant les principes fondamentaux des théories qui ont contribué à son développement. Ensuite, les composantes du modèle CERECS seront mises en évidence et leur fonctionnement sera élucidé.

Fondements théoriques du modèle CERECS

Trois théories ont informé les premiers jalons du modèle CERECS. Le modèle de l'expérience esthétique par interaction

(Csikszentmihalyi et Robinson, 1990) identifie les dimensions princi-
pales de l'expérience esthétique. **Le modèle de l'apprentissage
par l'intégration du savoir** (Artaud, 1989) nous aide à comprendre
comment les spécificités de l'apprentissage de l'adulte jouent un rôle
important dans l'élaboration de sa réaction face à l'œuvre d'art. Enfin,
le modèle de l'apprentissage par expérience (Kolb et Fry, 1975;
Kolb, 1984) nous permet d'examiner plus précisément le rôle de
l'apprentissage par expérience dans l'élaboration de la réponse esthétique.

Le modèle de l'expérience esthétique par interaction

Mihaly Csikszentmihalyi et Rick E. Robinson effectuent,
entre 1985 et 1990, une étude aux États-Unis auprès d'un groupe
de 52 professionnels en muséologie[2]. Leur choix de sujets pour
cette recherche se limite à ce groupe d'experts, car ces chercheurs se
donnent comme objectif l'étude, la réponse esthétique dans sa
forme optimale. Csikszentmihalyi et Robinson souhaitent ainsi
pouvoir formuler un modèle explicatif de la réponse esthétique qui,
en discernant sa structure idéale, sera utile pour guider l'apprentissage
des amateurs d'art néophytes (Csikszentmihalyi et Robinson, 1990,
p. xv-xvi).

À la suite de l'analyse de leurs données recueillies à l'aide
d'entrevues et de questionnaires, Csikszentmihalyi et Robinson
identifient les quatre dimensions les plus importantes de l'expérience
esthétique : la communication, la perception, l'émotion, et la cognition.
Chacune de ces dimensions représente en quelque sorte un défi que
l'œuvre d'art lance au regardeur. Pour faciliter sa compréhension
des œuvres d'art, ce dernier devra développer ses compétences dans
chacun de ces quatre aspects essentiels de la contemplation. On
entend par la dimension cognitive de la contemplation esthétique
toutes les facettes de la démarche intellectuelle par laquelle le
regardeur cherche à résoudre le problème de compréhension posé
par l'œuvre. La dimension communicative se distingue par ses deux
modes principaux de communication par l'entremise de l'œuvre d'art :

la communication entre époques ou entre cultures et la communication interpersonnelle entre l'artiste et le regardeur. La dimension perceptive de la contemplation se rapporte à l'effort d'observation exigé de la part du regardeur pour discerner et comprendre, au moyen de ses sens, les aspects matériel et physique de l'œuvre. Pour sa part, la dimension affective de l'expérience esthétique comprend aussi bien les émotions positives, telles que la joie et l'inspiration, que les émotions négatives, telles que la colère et la frustration, qui accompagnent la contemplation de l'œuvre (Csikszentmihalyi et Robinson, 1990, p. 95).

Les recherches de Csikszentmihalyi et Robinson confirment que la structure de la contemplation esthétique est essentiellement semblable pour tous, même si les contenus de ces activités diffèrent selon les habiletés des regardeurs et selon la nature des défis qu'ils désirent relever (Csikszentmihalyi et Robinson, 1990, p. 94-95).

La dialectique avancée par Csikszentmihalyi et Robinson pour appuyer la proposition d'un modèle explicatif de la contemplation esthétique est composée de trois éléments. L'ensemble des habiletés du regardeur, qui peuvent être plus ou moins développées d'une personne à l'autre selon ses antécédents, est le premier facteur. À cette première composante vient s'ajouter l'œuvre d'art qui par ses particularités lance un défi au regardeur en faisant appel à son savoir-faire dans les quatre domaines déjà explicités. finalement, le troisième élément comprend tous les facteurs cognitifs, communicatifs, perceptifs et affectifs investis dans l'œuvre par l'artiste au moment de sa production, et imprégnés aussi dans l'objet par l'action indirecte de divers facteurs socioculturels reçus et retransmis de façon consciente ou inconsciente par l'artiste.

La réponse esthétique est donc le produit de l'interaction des trois agents identifiés ci-dessus : l'artiste, l'œuvre d'art et le regardeur. Plus précisément, la qualité de la réponse esthétique est définie comme étant l'aire de concordance entre les contributions de ces trois éléments constituants : quand cette concordance est relativement grande, la qualité de la réponse esthétique est dite meilleure. Quoi

qu'il en soit, la qualité de l'expérience esthétique dépend en grande partie de l'habileté du regardeur à soutenir un échange significatif avec l'œuvre selon les quatre dimensions déjà énoncées.

Le modèle de Csikszentmihalyi et Robinson est intéressant parce qu'il clarifie le rôle des divers intervenants dans le phénomène de l'expérience esthétique. Par contre, il a peu d'utilité pédagogique, car, à part d'identifier les quatre dimensions de l'expérience esthétique, ce modèle ne nous renseigne à peu près pas sur le mécanisme psychologique qui sous-tend la réponse du regardeur.

Nous avons démontré dans une publication antérieure (Lachapelle, 1992) que le processus de la contemplation de l'œuvre d'art s'apparente à une démarche d'apprentissage. C'est précisément par une meilleure compréhension de cette démarche que nous pouvons venir en aide aux adultes qui désirent développer leur appréciation de l'art. Afin de bien comprendre ce qui se produit lors de l'apprentissage dans un musée des beaux-arts, il ne faut pas négliger toutes les caractéristiques propres à l'apprentissage dans ce contexte. Selon les rapports d'études de deux organismes américains d'envergure internationale (Commission on Museums for a New Century, 1984; American Association of Museums, 1992), l'apprentissage muséal est : *a*) informel et auto-dirigé, *b*) différent de nature et de durée de l'apprentissage académique, et *c*) axé sur l'objet. De plus, cet apprentissage implique une interaction entre l'exploration et l'étude, entre la perception et la réflexion, entre l'objet et l'information qui l'accompagne.

Le modèle de l'apprentissage par l'intégration du savoir

Gérard Artaud résume bien le dilemme auquel l'adulte doit faire face dans ses actes d'apprentissage. Il s'agit du « problème du rapport qui s'établit entre la somme des connaissances qui viennent du dehors et les interrogations et les intuitions qui jaillissent du dedans, c'est-à-dire le problème de l'appropriation du savoir par l'étudiant » (Artaud, 1989, p. 115).

Pour Artaud, il est clair que dans toute situation d'apprentissage l'apprenant n'est pas dans un état de non-savoir et que le « savoir à transmettre n'est plus alors le seul à entrer en ligne de compte; il interagit en permanence avec cet autre savoir que l'élève a déjà élaboré à partir de son expérience » (Artaud, 1989, p. 121). Artaud identifie donc deux savoirs, le « savoir d'expérience » et le « savoir théorique », comme étant les matières premières de l'apprentissage.

C'est en confrontant son savoir d'expérience à un savoir théorique approprié que l'apprenant peut situer son propre savoir; il identifie les faiblesses de son savoir personnel, arrive à l'organiser et finalement à mieux le comprendre.

Dans la méthode proposée par Artaud, la confrontation d'un savoir d'expérience (inventorié lors d'une première démarche) avec un savoir théorique n'est pas une fin en soi, mais plutôt une deuxième étape dans l'apprentissage. Pendant que s'opère la comparaison entre ces deux savoirs d'origine, le savoir d'expérience demeure « une référence permanente » mais commence aussi à se modifier au contact avec le savoir scientifique sans pour autant perdre l'authenticité que lui confère l'attestation du vécu de l'apprenant. Une troisième démarche, l'intégration, vise l'émergence et la mise en valeur d'un nouveau savoir : le savoir intégré.

Le modèle de l'apprentissage par expérience

Dans le contexte muséal, l'apprentissage n'est pas une simple transmission des connaissances du professeur vers l'élève : il ne s'agit pas d'un cours magistral. Il est question d'abord d'un apprentissage par la voie de l'expérience qui se construit sur le tas en réaction à l'objet d'art présenté dans le cadre d'une exposition.

Dans la démarche proposée par Kolb (1975, 1984), l'expérience est à la base de tout apprentissage significatif :

> *At the core of Kolb's model is a simple description of how experience is translated into concepts that can be used to guide the choice of new experiences. Kolb perceives immediate experience as the basis for the observation and reflection from which concepts are assimilated and then actively tested. This testing gives rise to a new experience, and the whole*

cycle begins again. Effective or comprehensive learning requires flexibility. Learners must shift from being actors to being observers and from being directly involved to being analytically detached (Sugarman, 1985, p. 264).

L'apprentissage par expérience tel que prôné par Kolb comprend quatre étapes. D'abord, l'apprenant s'adonne à une expérience personnelle et concrète des réalités à l'étude. Il s'ensuit une période d'observation et de réflexion sur cette expérience. Ensuite, dans la troisième étape, l'apprenant s'engage dans un processus d'abstraction par lequel il formule des concepts et des généralisations qui décrivent et qui expliquent, de façon satis-faisante, son expérience vécue. Dans la dernière étape, les concepts et les généralisations élaborés par l'apprenant sont mis à l'épreuve lors de nouvelles expériences concrètes; ces expériences engendrent à leur tour une répétition du cycle d'apprentissage. Enfin, Kolb précise que l'intégration des différentes étapes du cycle est essentielle, sans quoi il n'y aura pas d'apprentissage véritable ou durable (Melamed, 1985, p. 1798).

Dans sa démarche pédagogique, Kolb identifie pour chaque étape des besoins d'apprentissage distincts qui font appel à des aptitudes et des connaissances différentes. Comme très peu d'individus sont capables d'acquérir toutes les qualifications préalables et nécessaires pour l'ensemble des étapes de l'apprentissage par expérience, Kolb conclut que chaque étape s'associe à un style d'apprentissage préférentiel différent : les styles « *Diverger* » (première étape), « *Assimilator* » (deuxième étape), « *Converger* » (troisième étape), et « *Accomodator* » (quatrième étape) (Sugarman, 1985, p. 265). En somme, le modèle de Kolb est idéal pour l'apprentissage en petits groupes. Étant donné que chaque étudiant a son style d'apprentissage préférentiel, complémentaire de ceux de ses collègues, les membres d'un groupe d'étude peuvent faire la mise en commun de leurs habiletés individuelles au profit du groupe.

Le modèle de la compréhension esthétique résultant d'une expérience conjuguée à un savoir

La réponse du regardeur à une œuvre d'art peut prendre plusieurs formes, allant d'une réaction très simple à une appréciation nuancée et complexe. Toutefois, une véritable compréhension de l'esthétique d'une œuvre ne peut pas se limiter à une simple exploration superficielle de l'objet. La compréhension esthétique se construit grâce au processus d'apprentissage dans lequel le regardeur s'engage en réaction à l'œuvre d'art devant lui. Le regardeur doit d'abord faire la connaissance de l'objet au moyen d'un contact direct; cette étape dans l'apprentissage esthétique ressemble à « l'apprentissage par expérience » proposé par Kolb. Ensuite, pour approfondir son appréciation de l'œuvre, le regardeur doit entreprendre la quête des informations qui l'aideront à parfaire sa compréhension de l'œuvre; cette étape s'apparente à la phase « d'apprentissage théorique » dans le **modèle de l'apprentissage par l'intégration du savoir** de Gérard Artaud.

Nous pouvons conclure que la compréhension esthétique se construit au moyen d'un tandem d'apprentissage par expérience et d'apprentissage théorique. Néanmoins, ni la théorie d'Artaud ni celle de Kolb n'expliquent bien toutes les étapes de l'apprentissage esthétique. Dans le modèle d'Artaud, le concept du « savoir d'expérience » désigne un savoir déjà acquis — le savoir accumulé grâce à l'expérience d'une vie — et non un savoir qui est en train de se construire — au présent et sur le tas — par la voie de l'expérience. D'autre part, le modèle de Kolb ne permet pas d'expliquer l'apport de l'apprentissage théorique dans le processus qui mène à la compréhension esthétique. Enfin, les modèles théoriques proposés par Kolb et Artaud furent formulés pour décrire l'apprentissage du savoir tel qu'il se produit dans la salle de classe; ni l'une ni l'autre de ces deux théories ne peut élucider le rôle important de l'objet dans le processus de l'apprentissage muséal.

C'est pourquoi nous proposons un nouveau modèle mieux adapté aux spécificités de l'apprentissage dans le contexte du musée.

Quatre objectifs sont visés par la formulation de cette nouvelle conception de l'apprentissage. D'abord, nous voulons identifier les différents types d'apprentissage impliqués dans la compréhension esthétique. Ensuite, nous désirons déceler les différents savoirs compris dans ces apprentissages. De plus, nous cherchons à élucider les facteurs qui déterminent l'accès du regardeur à l'œuvre d'art et, enfin, nous voulons expliquer le mécanisme qui permet le développement des aptitudes pour la compréhension esthétique.

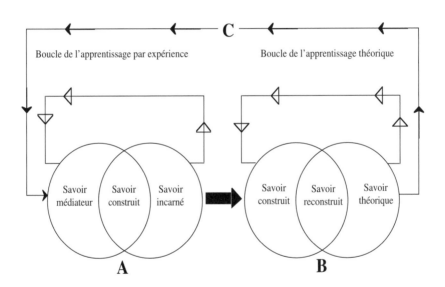

Le modèle de la compréhension esthétique résultant d'une expérience conjuguée à un savoir propose que le processus menant à la réponse esthétique du regardeur consiste, surtout et avant tout, dans un cheminement d'apprentissage. De plus, le modèle CERECS propose deux étapes dans l'élaboration de la réponse esthétique. La première étape — la partie « A » du diagramme — décrit l'apprentissage par expérience qui a lieu lorsque le regardeur rencontre l'œuvre pour la première fois et tente de l'apprécier en n'ayant recours qu'à ses propres connaissances. La deuxième étape — la partie « B » du diagramme — représente l'apprentissage

théorique qui s'ensuit lorsque le regardeur confronte sa première compréhension de l'œuvre, résultat de l'apprentissage par expérience, avec un savoir savant, externe, portant sur l'œuvre.

Boucle de l'apprentissage par expérience

Deux types de savoirs sont à l'origine de l'apprentissage par expérience; *a*) le savoir médiateur, *b*) le savoir incarné. L'interaction de ces deux savoirs donne lieu à l'émergence d'un troisième savoir, un nouveau savoir au sujet de l'œuvre d'art : le savoir construit.

Le savoir médiateur

Il s'agit d'un savoir déjà acquis, de nature personnelle et subjective, auquel le regardeur fait référence lors d'une expérience esthétique. Ce savoir est basé sur l'expérience et l'apprentissage antérieurs et comprend l'ensemble des suppositions, des connaissances et des aptitudes du regardeur vis-à-vis de l'objet d'art. Ce savoir sert de médiateur entre le regardeur et l'œuvre; par l'entremise d'un savoir médiateur approprié, le regardeur trouve un point d'accès à l'œuvre. Ainsi, il peut commencer à élaborer une réponse esthétique face au contenu véhiculé par l'objet.

Le savoir incarné

Le savoir incarné est le savoir représenté sous la forme matérielle et sensible de l'œuvre d'art. Il s'agit plus particulièrement de l'ensemble des idées, des connaissances et des sentiments — le sujet, le style, la structure, le format, les matériaux, les procédés de fabrication — communiqué par l'artiste par l'entremise de son œuvre et de sa diffusion.

Le savoir construit

Le savoir construit est le produit d'un « dialogue » entre le savoir médiateur du regardeur et le savoir incarné dans l'œuvre. Ce nouveau savoir englobe la signification de l'œuvre établie par le regardeur grâce à son interaction avec elle lors de la boucle de l'apprentissage par expérience.

Boucle de l'apprentissage théorique : le savoir construit

Il s'agit toujours du savoir construit élaboré par le regardeur lors de la première phase de l'apprentissage. Dans son état achevé, le savoir construit est en quelque sorte une représentation mentale que le regardeur se fait de l'œuvre et elle renferme tous les éléments constituants de l'interprétation personnelle du regardeur à son sujet. Cette représentation joue donc le rôle de référence dans la deuxième partie de l'apprentissage, alors que le regardeur confronte son interprétation personnelle de l'objet d'art à celles des spécialistes du monde des beaux-arts.

Le savoir théorique

Le savoir théorique existe de façon indépendante de l'œuvre même s'il s'y réfère. Ce savoir est le produit du travail intellectuel des professionnels œuvrant au sein des milieux artistiques et muséaux : les muséologues, les critiques d'art, les conservateurs, les éducateurs de musées, et les historiens de l'art. Le savoir théorique existe donc surtout sous la forme de textes et il a une structure disciplinaire; c'est-à-dire qu'il est logique, unifié, articulé et répond à des normes professionnelles établies. Dans les salles d'exposition ou publiques du musée, le savoir théorique est mis à la disposition des visiteurs sous diverses formes : étiquettes allongées, publications variées, panneaux d'introduction, documents audiovisuels sur CD-Rom, causeries, visites guidées et conférences.

Le savoir reconstruit

L'interaction du savoir construit et du savoir théorique lors de la deuxième phase de l'apprentissage — la boucle de l'apprentissage théorique — donne lieu à l'élaboration par le regardeur d'un nouveau savoir au sujet de l'œuvre. Ce savoir correspond à la notion du « savoir intégré » tel que présenté dans la théorie de Gérard Artaud (1989). Le savoir reconstruit est le fruit d'une confrontation entre la conception subjective de l'œuvre établie par le regardeur lors de la

première phase de la compréhension esthétique et la conception externe et objective de l'œuvre véhiculée par le savoir théorique. Il résulte de cette confrontation une nouvelle et une meilleure compréhension de l'œuvre. La démarche de reconstruction du savoir est, comme le dit si bien Gérard Artaud, « par le fait même, passage d'une première symbolisation à une symbolisation plus élaborée, explicitation du contenu des intuitions initiales, reformulation des questions sous un angle nouveau, mise à jour des implications de ce nouveau savoir dans la vie et dans l'action » (1989, p. 141).

Le développement esthétique

La démarche d'apprentissage proposée par le modèle CERECS peut favoriser le développement des habiletés pour la compréhension esthétique, parce que l'intégration répétée des savoirs dans la deuxième étape du modèle devrait donner lieu à des changements permanents dans le contenu du savoir médiateur des apprenants. Ce sont justement les différences à l'égard des savoirs médiateurs qui distinguent les regardeurs novices des regardeurs experts. Grâce à leurs expériences plus nombreuses et leurs connaissances plus élaborées, les regardeurs experts disposent de savoirs médiateurs plus flexibles, mieux adaptés et plus capables de répondre à la grande variété de défis esthétiques qui peuvent se présenter aux visiteurs de musées.

En terminant, nous voulons préciser que le modèle CERECS s'appuie sur les données recueillies lors de l'étude que nous avons effectuée pour notre thèse de doctorat. Étant donné le nombre limité de sujets qui ont participé à cette étude, il est nécessaire de confirmer la validité de ce modèle par la collecte de données supplémentaires. Il s'agit donc de la prochaine étape dans le développement du modèle CERECS.

NOTES

1. Dans ce texte, la forme masculine est employée dans son sens générique et désigne aussi bien le féminin que le masculin.

2. Quelques passages dans ce texte sont repris d'un article publié antérieurement dans la *Revue canadienne d'éducation artistique* [1992, 18 (2), 100-113]. Ces passages sont utilisés ici avec la permission des rédacteurs de cette revue.

RÉFÉRENCES

ARTAUD, G. (1989). *L'Intervention éducative*. Ottawa : Les Presses de l'Université d'Ottawa.

CODD, J. A. (1982). Interpretive Cognition and the Education of Artistic Appreciation. *Journal of Aesthetic Education*, 16 (3), 15-33.

CSIKSZENTMIHALYI, M., et ROBINSON, R. E. (1990). *The Art of Seeing: An Interpretation of the Aesthetic Encounter*, Malibu : The J. Paul Getty Trust.

FELDMAN, E. B. (1970). *Becoming Human Through Art,* Englewood Cliffs, NJ : Prentice-Hall Inc.

HORNER, S. (1988). 2C & Not 2B; That is Not a Question, manuscrit inédit, Montréal : Université Concordia.

HOUSEN, A. (1983). *The Eye of the Beholder Measuring Aesthetic Development*, thèse de doctorat, Boston : Harvard Graduate School of Education.

KOLB, D., et FRY, R. (1975). Towards an Applied Theory of Experiential Learning, dans M. T. Keeton et P. J. Tate (dir.), *Learning by Experience: What, Why, How,* San Francisco : Jossey-Bass.

KOLB, D. (1984). *Experiential Learning: Experience as the Source of Learning and Development*. Englewood Cliffs, NJ : Prentice-Hall.

LACHAPELLE, R. (1990). *Aesthetic Response and Post-Viewing Experience: A Process Study,* mémoire de maîtrise, Montréal : Université Concordia.

LACHAPELLE, R. (1991). « Aesthetic Development Theory and Strategies for Teaching Contemporary Art to Adults », *Canadian Review of Art Education*, 18 (2), 100-113.

LACHAPELLE, R. (1992). « La contemplation de l'œuvre d'art en tant qu'apprentissage : fondements théoriques et applications pratiques », *Canadian Review of Art Education*, 19 (2), 114-129.

LACHAPELLE, R. (1994). *Aesthetic Understanding as Informed Experience: Ten Informant-Made Videographic Accounts About the Process of Aesthetic Learning*, thèse de doctorat, Montréal : Université Concordia.

MELAMED, L. (1985). « Experiential Learning for Adults », dans T. Hussen et N. Postlethwaite, (dir.), *International Encyclopedia of Education: Research and Studies,* vol 3, New York : Pergamon Press, 1797-1800.

PARSONS, Michael (1987). *How We Understand Art: A Cognitive Developmental Account of Aesthetic Experience*, New York : Cambridge University Press.

SUGARMAN, L. (1985). « The Experiential Learning Model ». *Journal of Counseling and Development,* 264-268.

ZUSNE, L. (1986). Cognitions in consonance. *Perceptual and Motor Skills,* 62, 531-539.

LA DÉMARCHE D'APPROPRIATION DU VISITEUR DE MUSÉE : ENTRE L'ORDRE ET LE DÉSORDRE?

Marie-Andrée Brière

En entrant au musée, le visiteur est mis en présence d'objets divers, regroupés pour leur intérêt et leur valeur particulière (Pomian, 1987). L'adulte, au contact de ces objets, recherche pour ceux-ci un sens qui convient à sa compréhension du monde et à l'idée que la société de laquelle il est issu s'en fait (Gibson, 1977; Jenkins, 1974; Neisser, 1976; Weimer, 1977).

La communauté scientifique possède une information abondante sur les caractéristiques socioculturelles du public muséal, de même que sur les attentes du visiteur et sur les comportements de ce dernier en salle d'exposition. Cette information se traduit par un intérêt marqué pour le **qui-vient-où-voir-quoi** (Bitgood, 1988; Goodman, 1983; Miles, 1985). Cependant, cette communauté s'est peu intéressée à l'expérience que fait le visiteur sur les lieux mêmes de l'exposition, au **comment** de la visite : d'une façon plus spécifique, le fonctionnement du visiteur pendant qu'il observe des objets est peu connu.

La synthèse de diverses conceptions théoriques (Brunner, 1975; Clayton, 1974; Coffey, 1968; Eco, 1965, 1976; Fairchild, 1991; Giordan, 1988; Giordan et Girault, 1992; Giordan et di Vecchi, 1987; Housen, 1983; Murphy, 1973; Paquin, 1988,1990; Parsons, 1987) nous a permis de définir une démarche d'appropriation se déroulant en quatre étapes successives (Brière, à paraître). Ces conceptions n'ont pas fait l'objet de vérification auprès de visiteurs adultes de musée et nous ne pouvons dire si cette démarche

théorique d'appropriation se retrouve dans le fonctionnement du visiteur lorsqu'il est en présence de l'objet muséal et qu'il tente de se l'approprier. Nous avons donc entrepris une étude descriptive de la démarche que fait le visiteur adulte de musée afin de vérifier si celle-ci correspondait ou non à la démarche théorique (Brière, 1995). Cette étude nous a permis de constater que le visiteur passe à travers les quatre étapes de la démarche de façon progressive, mais avec une particularité cependant : il saute parfois certaines étapes. La situation qui nous intéresse dans cette recherche est de comprendre la nature de ces sauts d'étapes. La démarche d'appropriation, selon les prémisses des auteurs cités précédemment, se fait de manière ordonnée. Les sauts d'étapes constituent-ils un réel désordre dans la démarche d'appropriation? Nous avons formulé une série d'hypothèses explicatives de cette situation particulière.

Quel est l'intérêt d'une telle recherche? Pour remplir sa mission éducative et pour développer des expositions efficaces, le musée doit connaître le fonctionnement psychologique de son public en salle d'exposition. Faire des mises en exposition efficaces, c'est les adapter au fonctionnement du visiteur et aux stratégies élaborées par ce dernier pour accéder à l'objet. Connaître le fonctionnement du visiteur et comment il s'approprie ce qu'il voit, c'est également, pour le musée, se donner la possibilité de permettre au visiteur d'utiliser ses ressources personnelles et lui fournir l'information qui l'intéresse. En fait, c'est tenir compte du visiteur tel qu'il est, et non tel que le musée souhaite qu'il soit. Plus nous posséderons d'information sur le fonctionnement psychologique du visiteur, mieux nous pourrons répondre à ses attentes, à ses besoins.

Notre recherche se présente comme suit : nous verrons d'abord l'état des connaissances sur l'appropriation, nous donnerons ensuite une définition de l'appropriation et en présenterons à la démarche théorique. Nous décrirons la démarche de collecte des données et exposerons les résultats obtenus.

Le contexte théorique de l'appropriation

Un des problèmes auxquels nous nous heurtons, lorsque nous parlons d'appropriation, c'est l'absence de définition et de délimitation des notions et des concepts s'y rattachant. À titre d'exemple, l'utilisation parfois indifférente, parfois différenciée des termes « intégration », « apprentissage », « assimilation » et « appropriation ». Lorsque nous nous référons aux grands dictionnaires et encyclopédies, nous constatons que l'utilisation courante du terme appropriation se rapporte à un bien matériel, à une prise de propriété, à la possession d'objets et que le terme ne recouvre que très rarement un bien intellectuel.

Selon le *Dictionnaire alphabétique et analogique de la langue française*, l'appropriation est « l'action de rendre propre quelque chose à son usage »; pour Lalande (1956) il s'agit de « l'acte par lequel on se saisit de quelque chose ». Certains auteurs, tels Beillerot et autres (1989), Leif (1987), Lesne (1977), Moles (1972) et Stevanovitch (1987), ne définissent pas l'appropriation mais affirment néanmoins que celle-ci présuppose une « mise en rapport du sujet avec un objet de connaissance ».

Aux termes d'une vaste recension des écrits, nous avons posé une définition de l'appropriation (Brière, à paraître). L'appropriation c'est : **l'intégration à soi d'un élément perçu comme extérieur à soi.**

Cette définition de l'appropriation posée, voyons comment elle se déroule. Selon certains auteurs, l'intégration des connaissances se fait par appréhension du réel (Piaget, 1975), et par l'élaboration d'une nouvelle réalité à partir de ce qu'est l'individu (Gibson, 1977; Jenkins, 1974; Neisser, 1976; Rosnow et Georgoudi, 1986; Weimer, 1977, 1988). Piaget (1975) soutient que la connaissance est une relation d'interdépendance entre le sujet et l'objet. L'individu aborde l'objet qu'il veut s'approprier à partir de son expérience (Garneau et Larivey, 1983; Gendlin, 1962), qui se construit au fur et à mesure qu'il vit et en tenant compte de la perception que l'on en a dans le groupe auquel il appartient.

La relation qui prend place entre le visiteur et l'objet marque l'attrait que suscite l'objet pour celui-la. Cet attrait amènera le visiteur à créer le sens qu'il donne à l'objet. Les théories sur le traitement de l'information permettent de saisir la démarche qui aboutit à cette création de sens (Minsky, 1988; Richard, 1985; Sternberg, 1977, 1988). La réception de l'œuvre et son appropriation à travers la liaison étroite du sujet, de l'objet et du contexte, permettent de transformer l'objet et de générer du sens, à travers l'analyse de l'œuvre. La génération de sens est en fait une transformation de ce que le visiteur perçoit d'abord de l'œuvre sous l'influence des caractéristiques de celle-ci et du contexte dans lequel elle est exposée.

Il existe, comme nous venons de le voir, diverses façons de concevoir la relation du visiteur et de l'œuvre. Des positions décrites précédemment et de l'ensemble des propos présentés dans la recension des écrits, nous avons dégagé une démarche générale d'appropriation qui se déroule en quatre étapes, soit : 1) la captation ou la production d'information sur l'objet à intégrer; 2) la mise en rapport à soi; 3) le regard sur soi; 4) le désir ou projet d'action (Brière, 1995).

Question de recherche

Comme nous venons de le voir, la recension des écrits offre différentes conceptions de l'appropriation qui mettent en lumière le déroulement évident de ce qui se passe entre un visiteur et un objet, sans pour autant préciser tous les moyens utilisés par le visiteur pour accéder à cet objet. Dans l'état actuel de la recherche, nous ne pouvons affirmer que les grandes étapes de la démarche théorique que nous venons de présenter reflètent bien ce qui se passe chez le visiteur de musée. L'intérêt de la présente recherche est de comprendre pourquoi le visiteur adulte, lorsqu'il réalise la démarche d'appropriation, saute parfois certaines étapes.

La démarche de recherche

L'équipe de recherche à laquelle nous appartenons, le Groupe de recherche sur les musées et l'éducation des adultes, s'est penchée sur le fonctionnement du visiteur de musée et nous avons participé, à titre de chercheur, à l'élaboration du devis de recherche et à la collecte des données. Trois segments de population ont constitué l'échantillon de départ. Notre préoccupation étant d'étudier la démarche d'appropriation de visiteurs, nous avons choisi de travailler avec un nombre restreint d'entre eux, soit 20, d'âge et de sexe différents, ayant une scolarité de niveau universitaire et de bonnes habitudes de fréquentation muséale. Des visiteurs ayant ces caractéristiques sont souvent moins timides que les gens moins instruits à l'idée de s'exprimer, ayant souvent à le faire dans leur travail. De plus, ils ont une habitude du milieu muséal qui favorise une certaine aisance : ils sont peu impressionnés et sont naturels dans leurs allées et venues en salle d'exposition. Bref, il nous a semblé que ces sujets étaient les plus aptes à livrer le matériel souhaité pour les fins de notre recherche.

Mais le fonctionnement du visiteur ne s'étudie pas facilement. Il est de l'ordre de l'intimité de celui-ci et nous devons, pour y avoir accès, lui donner la parole. Nous avons donc demandé aux visiteurs de nous livrer au fur et à mesure ce qu'ils voyaient, ce qu'ils pensaient, ce qu'ils ressentaient et imaginaient. La collecte des données s'est faite lors de la visite de la salle canadienne du Musée des beaux-arts de Montréal. Les raisons qui ont motivé le choix de ce lieu sont, premièrement, l'accès facile à la salle, de par sa situation géographique dans le musée; deuxièmement, le caractère permanent de l'exposition montrée dans cette salle, qui donne accès aux mêmes objets suffisamment longtemps pour réaliser la recherche; troisièmement, l'hypothèse que tous les sujets ont déjà vu de la peinture canadienne, mais pas nécessairement de la peinture étrangère : anglaise, hollandaise, etc.

À son arrivée au musée, le visiteur est accueilli par le chercheur et il est informé des procédures générales de la recherche, de ses objectifs généraux, du mode de collecte des données par

enregistrement sur bande magnétique, des attentes que le chercheur a envers le visiteur et du fait qu'il sera accompagné durant sa visite. Ce moment de contact est important, car il a pour but de préciser au visiteur le déroulement de la visite, de le mettre en confiance et de lui assurer la confidentialité de ses propos. La consigne que reçoit le visiteur est simple, elle lui demande de penser à haute voix pendant toute sa visite, de dire ce dont il a conscience au moment même où cela se produit. Si le visiteur n'a pas de question sur ce qui vient de lui être communiqué, le chercheur lui rappelle qu'il est libre de son parcours, qu'il peut s'attarder à loisir à une seule œuvre, revenir sur ses pas, ou encore faire un survol de la salle et ne commencer véritablement sa visite qu'après.

Le chercheur suit le visiteur pendant toute la durée de la visite, se tenant à quelque distance, dans une attitude discrète. Son rôle est celui d'un d'accompagnateur et il se limitera à soutenir la verbalisation du visiteur par des signes de tête, des onomatopées, ceci afin d'éviter le plus possible qu'il y ait interférence dans l'expérience du visiteur, comme le recommandent Pourtois et Desmet (1988).

Les propos du visiteur ne livrent pas d'emblée son fonctionnement psychologique et doivent faire l'objet d'une analyse. Pour procéder à ce cette analyse, nous avons utilisé l'instrument mis au point par Dufresne-Tassé et autres (1991). Cet instrument, dont la validité et la fidélité ont été démontrées (Dufresne-Tassé et Lefebvre, à paraître), permet d'étudier simultanément plusieurs aspects du fonctionnement du visiteur. Pour répondre au besoin de notre recherche, nous avons retenu les trois suivants : 1) ce que fait le visiteur : l'opération mentale qu'il réalise pour traiter son expérience et lui donner forme; 2) le foyer de son attention : ce dont il parle, ce dont il s'occupe dans l'opération qu'il réalise; 3) ses projets d'action future. Cette grille d'analyse permet de découvrir quelles sont les opérations effectuées par le visiteur lorsqu'il s'intéresse à l'objet et s'il existe des tendances de fonctionnement et des séquences particulières qui le caractérisent.

Traitement des données

La première étape du traitement des données consiste à dactylographier les propos recueillis sur bandes magnétiques, la seconde, à lire la transcription et à procéder à un découpage du texte en énoncés de sens, afin d'en permettre l'analyse avec l'instrument décrit précédemment. En un troisième temps, chaque énoncé se voit attribuer un certain nombre de codes, correspondant aux paramètres de la grille d'analyse. Une fois la codification terminée, il y a vérification de 20 % des codes par une personne indépendante et discussion des écarts jusqu'à ce qu'il y ait consensus. Cette vérification par une autre personne assure qu'il n'y a pas de biais grave dans le codage des textes. La proportion de codes vérifiés est relativement basse à cause du niveau de stabilité intra et inter utilisateur de l'instrument, qui est de plus de 90 %.

Le nombre de codes à manipuler nous a conduite à informatiser le matériel afin d'en faciliter l'analyse. Nous avons utilisé un logiciel de base de données avec traitement statistique et l'avons adapté à nos besoins. Nous avons compilé, pour chacun des aspects étudiés, la distribution des fréquences et les pourcentages, lesquels permettent de dégager les tendances et les dominantes qui caractérisent la démarche d'appropriation. L'analyse séquentielle des données nous a permis de vérifier si le visiteur utilise des stratégies ou configurations particulières dans sa démarche d'appropriation de l'objet.

Présentation et interprétation des résultats

L'appropriation a été définie précédemment comme l'**intégration à soi d'un élément perçu comme extérieur à soi**, l'individu faisant place à cet élément parmi ceux qui composent déjà son univers personnel, le situant et lui assurant une coexistence avec les autres éléments de cet univers. Nous avons également vu que l'appropriation est une démarche en quatre étapes, le visiteur devant, en principe, franchir chacune d'elles de façon successive. Une des questions posées dans cette recherche porte sur les étapes de la démarche d'appropriation telles que décrites précédemment.

Nous avons analysé le matériel recueilli afin de savoir si toutes les étapes de la démarche d'appropriation étaient présentes dans le discours de chacun des 20 sujets de cette recherche. Nous nous sommes également demandé selon quel ordre ces étapes étaient franchies.

Nous avons constaté que **tous les visiteurs** ayant participé à cette recherche **ne franchissent pas les quatre étapes de la démarche d'appropriation,** bien que ces quatre étapes soient présentes dans le fonctionnement de l'ensemble des visiteurs. En effet, **les 20 sujets de cette étude franchissent les trois premières étapes de la démarche,** alors que **huit seulement** franchissent les quatre étapes. Nous avons également constaté que **les visiteurs ne franchissent pas ces étapes de façon absolument successive, mais qu'ils progressent en en sautant parfois certaines,** modulant ainsi leur démarche de façon personnelle. Ces sauts d'étapes remettent-ils en question cet ordre croissant? L'analyse séquentielle des données nous a permis de constater que le visiteur franchit les étapes de la démarche de façon ordonnée, les étapes évoluant toujours de la première vers la dernière. Le visiteur ne fait jamais les étapes à rebours, de la quatrième vers la première, et ce, même s'il saute des étapes. Donc, la progression des étapes est maintenue par le visiteur.

Les quatre étapes de la démarche peuvent être agencées selon 15 configurations qui respectent la progression de celles-ci. L'ensemble de ces configurations apparaît au tableau 1 et des astérisques indiquent les configurations adoptées par les visiteurs.

Tableau 1
Configurations possibles permettant de franchir les quatre étapes

Configurations d'étapes uniques	Configurations d'étapes chronologiques	Configurations avec omission d'étapes
1 *	12 *	13 *
2 *	123 *	14 *
3 *	1234 *	23 *
4 *		24
		34 *
		124
		134 *
		234 *

Nous avons observé que 13 de 15 possibilités étaient adoptées par les visiteurs, soit les configurations 1, 2, 3, 4, 12, 13, 14, 23, 34, 123, 134, 234 et 1234. Les visiteurs ont généré un total de 4756 configurations, soit une moyenne de 237,8 configurations par personne, avec un écart type de 105. Si nous considérons les trois catégories de configurations présentées précédemment, nous constatons que les configurations **d'étapes successives** atteignent un total de 706, et qu'elles représentent 14,9 % des configurations adoptées par les visiteurs et une moyenne de 35,3 configurations par sujet. Les configurations **avec omission d'étapes**, quant à elles, atteignent un total de 364, ce qui représente 7,6 % des configurations totales et une moyenne de 18,2 configurations par sujet. Enfin, les configurations **d'étape unique** atteignent un total de 3686, ce qui représente 77,5 %, soit une moyenne de 184,3 configurations par sujet. Nous pouvons donc constater que le visiteur traverse parfois les étapes de façon ordonnée ou successive et qu'il saute parfois certaines étapes. Nous pouvons également constater que le visiteur utilise deux fois plus de configurations sans omission d'étapes que de configurations avec omission d'étapes. Le tableau 2 illustre la production totale des 20 visiteurs.

Tableau 2
Production totale des 20 visiteurs

Nombre total de configurations	4756
Moyenne par visiteur	237,8
Écart type	105
Nombre de configurations d'étapes successives	706
Pourcentage par rapport à l'ensemble	14,9 %
Moyenne par visiteur	35,3
Écart type	22,5
Nombre de configurations avec omission d'étapes	364
Pourcentage par rapport à l'ensemble	7,6 %
Moyenne par visiteur	18,2
Écart type	10,1
Nombre de configurations d'étapes uniques	3686
Pourcentage par rapport à l'ensemble	77,5 %
Moyenne par visiteur	184,3
Écart type	79,9

Résumé

On peut dire que **les quatre étapes de la démarche d'appro-priation telles que présentées précédemment sont présentes chez l'ensemble des visiteurs de cette étude**, mais non chez chacun d'entre eux, et que tous n'atteignent pas l'étape 4. Les résultats accréditent la position qui veut, comme nous l'avons déjà vu, que la **démarche d'appropriation des visiteurs** soit **progressive**, mais y apportent néanmoins une nuance : **les étapes de la démarche ne sont pas nécessairement toutes franchies** et il apparaît que **les dernières étapes peuvent être franchies sans que les premières le soient.** En d'autres termes, **les visiteurs font des sauts d'étapes.** Les visiteurs adoptent des configurations typiques, lesquelles leur permettent d'évoluer à l'intérieur de la démarche d'appropriation d'une manière toute personnelle. Ces configurations peuvent être regroupées en trois catégories distinctes, soit les **configurations d'étape unique** (77,5 %) les **configurations sans omission d'étapes** (14,8 %) et **les configurations avec omission d'étapes** (7,6 %). Ces résultats ont été obtenus auprès d'un nombre restreint de visiteurs (20). Ils ont valeur pour un groupe particulier, celui des visiteurs adultes, instruits, ayant des habitudes de fréquentation muséale élevées et visitant un musée d'art. Ils doivent, de ce fait, être confrontés et approfondis par des recherches ultérieures auprès d'autres types de visiteurs. Ces résultats ne peuvent pas faire l'objet de comparaisons, notre étude étant la seule connue portant sur la démarche d'appropriation du visiteur adulte de musée. Les données obtenues sur la progression de la démarche du visiteur, laquelle, bien que se faisant dans l'ordre, comporte parfois des omissions d'étapes, soulèvent une série de questions : Comment expliquer que certains visiteurs sautent parfois certaines étapes? Comment expliquer, par exemple, qu'un visiteur commence sa démarche d'appropriation par l'étape 2, ou par l'étape 3? Pour y répondre, nous avons élaboré certaines hypothèses.

Cas 1 : certains visiteurs commencent d'emblée leur démarche à l'étape 2

Hypothèse : Cette configuration correspond à la deuxième étape de la démarche d'appropriation, soit la **mise en rapport à soi**. Nous pouvons supposer que l'étape 1 (captation ou production d'information sur l'objet) est sous-jacente à la réalisation de l'étape 2 car celle-ci concerne la mise en rapport à soi d'éléments perçus sur l'objet ou la situation muséale. Pour que cette mise en rapport ait lieu il faut que la prise d'information ait eu lieu précédemment.

Cas 2 : certains visiteurs commencent d'emblée à l'étape 3

Hypothèse : Cette configuration correspond à la troisième étape de la démarche d'appropriation, soit le **regard sur soi**. Deux hypothèses peuvent être formulées :

1) L'étape 1 de la démarche aurait été réalisée avant la visite au musée; le visiteur connaîtrait déjà les œuvres qu'il va voir et posséderait déjà un bonne information sur celles-ci. Il aurait également une connaissance de lui-même et du rapport qui existe entre lui et les œuvres qu'il va voir. Ces acquis lui permettraient de porter d'emblée un regard sur lui-même et de se centrer sur son propre fonctionnement.

2) L'étape 1 de la démarche aurait été réalisée dans une partie antérieure de la visite. Le visiteur aurait déjà vu plusieurs œuvres, il aurait déjà accumulé de l'information, il aurait fait des liens et réagi à tout cela. Lorsqu'il se retrouve devant une œuvre, il peut constater d'emblée qu'il n'aime pas les scènes d'hiver ou qu'il a des préjugés sur la peinture abstraite, etc. Ici aussi, il peut centrer son attention sur son propre fonctionnement, l'objet agissant comme résonateur.

Cas 3 : certains visiteurs adoptent la configuration « 1-3 »

Hypothèse : La configuration « 1-3 » suscite également une question. Nous pouvons faire l'hypothèse que le visiteur recueille de l'information sur l'objet et que ce qui l'intéresse ensuite, ce n'est pas la signification que prend pour lui cette information, mais la façon dont il la traite.

Cas 4 : certains visiteurs adoptent la configuration « 2-3 »

Hypothèse : La configuration « 2-3 » nous amène à penser que l'étape 1 est sous-entendue, qu'elle a été réalisée avant que le visiteur

n'aborde l'objet, vraisemblablement en regardant un autre objet ou lors d'une visite précédente.

Cas 5 : Certains visiteurs commencent d'emblée leur démarche par l'étape 4

Hypothèse : Le passage à l'étape 4 (projet d'action) peut être ou non lié l'observation d'un objet particulier, car les projets du visiteur peuvent concerner autre chose que l'objet par exemple, à la visite elle-même ou tout autre aspect de l'expérience du visiteur. Cette étape peut également se réaliser après la visite, les projets pouvant naître en se remémorant celle-ci, ce qui pourrait expliquer qu'ils soient si peu fréquents dans le discours du visiteur.

Conclusion

La démarche d'appropriation n'ayant jamais fait l'objet d'études, une des préoccupations majeures de cette recherche était de mieux la comprendre. La recherche présentée a permis de jeter un premier regard sur ce que fait effectivement le visiteur, de le consacrer à la démarche issue des positions théoriques, et de tenter d'expliquer les particularités des observations réalisées. En précisant la démarche qu'entreprend le visiteur lorsqu'il tente de s'approprier l'objet d'art, nos résultats suggèrent plusieurs pistes pour la recherche. En voici quelques-unes :

1. Notre recherche s'est déroulée dans un musée d'art. La démarche d'appropriation du visiteur est-elle la même dans d'autres types de musées? Une étude comparative menée de façon systématique pourrait éclairer cette question.

2. Il serait intéressant de faire une étude comparative de visiteurs provenant de cultures différentes et de vérifier si la démarche d'appropriation est influencée par les facteurs culturels tels que la langue, la culture.

3. Notre étude s'est déroulée dans un musée d'art présentant des objets (peintures, sculptures) à caractère réaliste (paysages, portraits, scènes de genre). La démarche des visiteurs serait-elle la même s'ils se trouvaient en présence d'art abstrait ou contemporain (non représentatif)?

L'analyse des données a également alimenté notre réflexion sur le visiteur et sur l'importance de l'expérience faite par celui-ci lorsqu'il visite une exposition. Cette expérience, comme nous l'avons vu, peut favoriser une meilleure connaissance de soi, des autres, du monde qui entoure le visiteur. Nous pouvons nous demander si, en encadrant le visiteur dans des paramètres étroits, le musée ne risque pas de ralentir cette expérience.

Nos résultats nous amènent à nous interroger sur la perception que le musée a de lui-même et qui en fait un réservoir d'objets sacralisés, où le visiteur vient découvrir un discours, un savoir organisé par des experts. Lors d'une visite, il se réalise beaucoup plus qu'une prise de contenu théorique sur l'objet; les bénéfices d'une visite, pour le sujet qui vit l'expérience, sont de nature diverse, tout à la fois théoriques, abstraits, intellectuels, rationnels, mais également imaginaires, symboliques, personnels. Le visiteur ne se réduit pas à un réservoir à remplir, il est vivant, créateur; il est le maître de son expérience. Ce contact qui s'établit entre le sujet et l'objet au cours d'une visite au musée permet, s'il est compris et respecté, une résonance créatrice entre les deux pôles de cette relation privilégiée. L'expérience de la visite appartient au visiteur, il est l'artisan de son discours, et comme nos résultats le démontrent, ce discours déborde l'objet et le contexte muséal pour se tourner vers le sujet lui-même. La visite sert plus que la découverte et l'appréciation de l'objet, elle sert la découverte et la conscience de soi.

L'objet de cette étude était d'ouvrir un champ de recherche et non de conclure sur la démarche d'appropriation du visiteur de musée. Elle contribue néanmoins à élargir la compréhension de cette démarche et témoigne de ce qui se passe entre le visiteur et l'objet. Nous croyons que la recherche sur la démarche du visiteur de musée doit être poursuivie, car l'efficacité de l'éducation muséale passe par la compréhension du visiteur, de sa démarche, de ses stratégies d'approche de l'objet, de ses intérêts. L'objet muséal n'a de sens qu'à travers le regard que le visiteur pose sur lui, et le musée, rempli d'objets, n'est qu'un entrepôt sans ce regard.

Références

BEILLEROT, J., et autres (1989). *Savoir et rapport au savoir*, Bégédis : Éditions universitaires.

BITGOOD, S. (1988). « An Overview of the Methodology of Visitor Studies », dans *Visitor Behavior*, 3 (3), 4-6.

BRIÈRE, M.-A. (à paraître). *Le Visiteur de musée et son appropriation de l'œuvre d'art*.

BRIÈRE, M.-A. (1995). *Étude descriptive de l'appropriation chez le visiteur de musée d'art : le visiteur instruit*, thèse de doctorat non publiée, Université de Montréal.

BRUNNER, C. (1975). *Aesthetic Judgment: Criteria Used to Evaluate Representational Art at Different Ages*, thèse de doctorat non publiée, Université de Columbia.

CLAYTON, J.R. (1974). *An Investigation into Developmental Trends in Aesthetics: a Study of Qualitative Similarities and Differences in the Young*, thèse de doctorat non publiée, Université d'Utah.

COFFEY, A. (1968). *A Developmental Study of Aesthetic Preference for Realistic and Non-Objective Paintings*, thèse de doctorat non publiée, Université du Massachussets.

DUFRESNE-TASSÉ, C., et LEFEBVRE, A. (à paraître). *Six études sur le fonctionnement psychologique et l'éducation de l'adulte au musée*, Montréal : Les éditions Hurtubise HMH.

DUFRESNE-TASSÉ, C., et autres (1991). « L'apprentissage de l'adulte au musée et l'instrument pour l'étudier », dans *Canadian Journal of Education*, 16, 281-292.

ECO, U. (1965). *L'Œuvre ouverte*, Paris : Éditions du Seuil.

ECO, U. (1976). *A Theory of Semiotics*. Indiana University Press.

FAIRCHILD, A.(1991) « Describing Aesthetic Experience: Creating a Model », dans *Canadian Journal of Education,* 16, (3), 267-281.

GARNEAU, J., et LARIVEY, M. (1983). *L'auto-développement : psychothérapie dans la vie quotidienne*, Centre Interdisciplinaire de Montréal et les Éditions de l'Homme.

GENDLIN, E. T. (1962). *Experiencing and the Creation of Meaning: a Philosophical and Psychological Approach to the Subjective*. The Free Press of Glencoe.

GIBSON, J. J. (1977). « The Theory of Affordances », dans R. Shaw, J. Bransford (dir.), *Perceiving, Acting and Knowing: toward an Ecological Psychology*, Hillsdale, NJ : L. Erlbaum.

GIORDAN, A. et DE VECCHI, G. (1987). *Les Origines du savoir*, Paris : Éditions Delachaux et Niestlé.

GIORDAN, A. (1988). « De la catégorisation des conceptions des apprenants à un environnement didactique optimal », *Protée*, automne, 133-141.

GIORDAN, A., et GIRAULT, Y. (1992). « Un environnement pédagogique pour apprendre: un modèle allostérique », dans *Repères : essais en éducation,* 14, Montréal : Université de Montréal, 95-124.

GOODMAN, M. (1983). *An Examination of an Analogic-Methaphoric Approach to Museum Education and Art Appreciation*, EDD Dissertation, Université du Massachussetts.

HOUSEN, A. (1983). The Eye of the Beholder: Measuring Aesthetic Development, thèse de doctorat non publiée, Harvard Graduate School of Education.

JENKINS, J. (1974). « Remember that Old Theory of Memory? Well forget it! », *American Psychologist*, 29, 785-795.

LALANDE, A. (1956). *Vocabulaire technique et critique de la philosophie*, Paris : Presses universitaires de France, 7e édition.

LEIF, J. (1987). *Croyance et connaissance. Savoir et pouvoir*, Paris : Éditions ESF.

LESNE, M. (1977). *Travail pédagogique et formation d'adultes*, Paris : Presses universitaires de France.

MILES, R. S. (1985). « Exhibitions: Management for a Change », dans N. Cossons (dir.), *The Management of Change in Museums*, London : National Maritime Museum, 31-34.

MINSKY, M. (1988). *La Société de l'esprit,* Paris : Inter Éditions.

MOLES, A. (1972). *Théorie de l'information et perception esthétique*, Paris : Denoël-Gonthier.

MURPHY, D. T. (1973). *A Developmental Study of Criteria Used by Children to Justify their Affective Response to Arts Experience*, mémoire de maîtrise non publié, Université Hofstra.

NEISSER, U. (1976). *Cognition and Reality: Principles and Implications of Cognitive Psychology*, San Francisco, CA : W. H. Freeman and Co.

PAQUIN, N. (1988). *Les Principes d'une systémique. Pour une théorie de la réception de la peinture*, thèse de doctorat non publié, Montréal : département d'études littéraires, Université du Québec à Montréal,

PAQUIN, N. (1990). *L'Objet-peinture. Pour une théorie de la réception,* Montréal : Éditions Hurtubise HMH Ltée.

PARSONS, M. J. (1987). *How We Understand Art*, Cambridge University Press.

PIAGET, J.(1975). *La Naissance de l'intelligence chez l'enfant*, Neuchâtel et Paris : Delachaux et Niestlé, 8ᵉ édition.

POMIAN, K. (1987). *Collectionneurs, amateurs et curieux, Paris, Venise : XVIᵉ-XVIIIᵉ siècles*, Paris : Éditions Gallimard.

POURTOIS, J. P., et DESMET, H. (1988). *Épistémologie et instrumentation en sciences humaines*, Bruxelles : Pierre Mardaga Éditeur.

RICHARD, J. F. (1985). « La représentation du problème », *Psychologie Française*, 30, 3/4, 277-284.

ROSNOW, R. L., et GEORGOUDI, M. (1986). « The Spirit of Contextualism », dans R. L. Rosnow et M. Georgoudi Publishers, *Contextualism and Understanding in Behavioral Science*. New York : Preager, 3-22.

STERNBERG, R. J. (1977). *Intelligence, Information Processing, and Analogical Reasoning*. Hillsdale, NJ : Lawrence Erlbaum Associates Inc.

STERNBERG, R. J. (1988). *The Psychology of Human Tought,* Cambridge, MA : Cambridge University Press, 1988.

STEVANOVITCH, V. (1987), *La Biosophie : essai sur les fondements de la connaissance*, Éditions V. Stevanovitch.

WEIMER, W. B. (1977). « A Conceptual Framework for Cognitive Psychology: Moto Theories or the Mind », dans R. Shaw, J. Bransford (dir.), *Perceiving, Acting and Knowing: Toward an Ecological Psychology*. Hillsdale, NJ : Laurence Erlbaum.

LES MOYENS
ÉDUCATIFS DU MUSÉE

L'ÉDUCATION DES ADULTES ET LE MUSÉE : THÉORIES ET MODES D'INTERVENTION DANS LE CADRE D'UNE VISITE GUIDÉE

Nadia Banna

Comme muséologue engagée dans la formation des guides et travaillant à l'étude du fonctionnement du visiteur adulte au musée, j'ai été amenée à une réflexion sur la pratique éducative muséale. Je suis surtout interessée par la problématique du travail du guide auprès du visiteur adulte au musée. Mon inquiétude partait de simples questions. Pourquoi la visite guidée? Pourquoi l'intervention du guide? Pourquoi y a-t-il insatisfaction et malaise? Pourquoi, enfin, ne pas chercher à transformer cette formule?

Mon intention n'est pas de traiter tous les aspects de l'éducation muséale, mais de mettre en relief certains points de l'éducation des adultes au musée, dans le cadre d'une visite guidée. Le peu d'attention apportée jusqu'ici par les gens de musée aux travaux réalisés en éducation des adultes, malgré leur pertinence évidente, m'a amenée à en faire la revue. Je commencerai par établir les réalités et le contexte de l'intervention guidée au musée. Je résumerai ensuite les théories et les concepts d'une intervention auprès des adultes en général. Je traiterai enfin de l'application de ces théories en milieu muséal.

Réalité et contexte de l'intervention guidée au musée

La visite guidée n'est qu'une expérience parmi d'autres que le visiteur peut avoir dans un musée. Quand on veut apprécier cette

expérience quantitativement et qualitativement, on essaie de déterminer le degré du succès sur le plan de l'acquisition de connaissances avant et après la visite (Zetterberg, p. 41). L'éducation muséale émerge d'une longue tradition dominée par la transmission des connaissances à propos des objets (Hooper-Greenhill, 1992). Cette relation d'enseignement se retrouve dans la programmation où l'éducation des adultes est fournie sous forme de conférences, de cours et de visites guidées. Mais d'abord, qu'est-ce qu'une visite guidée?

Pour certains, c'est une intervention orale, devant un auditoire, au cours de laquelle un locuteur (G) verbalise un message, à propos d'un sujet (O), en présence d'un interlocuteur (V). C'est ainsi qu'on définit la communication (Legendre, 1988, p. 106). On pourrait aussi bien considérer la visite guidée comme une triade (G/O/V) située dans un endroit dont l'infrastructure humaine et matérielle permet de réaliser un objectif précis. Pour cela, les caractéristiques du milieu doivent tenir compte de l'état de développement des trois composantes fondamentales : $M = f(G.O.V)$. On reconnaît dans ce principe la triade éducative qui vise un apprentissage et qui n'est possible que si les composantes s'harmonisent (Legendre, 1988, p. 618).

Les éléments constitutifs d'une visite guidée rejoignent, d'une part, ceux décrits dans la triade éducative et, d'autre part, ceux de la communication. Citant Hooper-Greenhill, Maton-Howarth (1990) souligne non seulement les dimensions du problème, mais également la « nature de la situation ». L'intervention muséale est fort complexe et fait en sorte que l'on est devant une situation spécifiquement différente, notamment, quand on considère de près le contexte, les facteurs qui l'influencent et les enjeux. Ces faits présentés brièvement confirment toutefois une réalité bien connue.

Comme institution, le musée offre un espace symbolique, paradoxal et spécifique. Cet environnement construit forme une microsphère définie et nonaccidentelle qui conditionne physiquement et psychologiquement le visiteur. Dans ce cadre, les collections sont là avec leur propre contexte de significations (Mathieu, 1987) et

constituent une invitation au dépaysement et à l'imaginaire. Leur présence atteste de leur valeur et de leur unicité; elle est l'aboutissement d'un processus systématique de sélection, de classification et de présentation. Les conditions dans lesquelles se réalise la visite guidée peuvent ajouter au caractère complexe et paradoxal de la visite. La visite muséale, se situant hors du temps, se verra, d'une part, raccourcie par le délai accordé à un tour guidé et, d'autre part, orientée dans l'espace organisé selon un parcours choisi par le guide. La rencontre visiteur/objet-sujet de la visite passe par un intermédiaire qui est le guide-animateur. La relation s'établit par le discours qui véhicule le contenu à transmettre. Dans cette relation asymétrique (Treinen, 1993), le guide-animateur fait office d'expert vis-à-vis du visiteur perçu comme non-expert. En d'autres termes, le locuteur enseignant (G) transmet à l'interlocuteur apprenant (V).

La raison de cette situation réside essentiellement dans l'image traditionnelle des enjeux en cours, soit les gains réalisés par le visiteur sur le plan des connaissances. Le musée est une institution éducative; son rôle est d'enseigner et d'instruire (Georgel, 1994). Le paradigme traditionnel étant le savoir cognitif, les attitudes et les comportements qui en découlent sont forcément uniformes de part et d'autre. Les rôles sont départagés; la hiérarchie instaurée; les procédures claires. Le visiteur et le guide agissent selon des règles de fait. La visite guidée offre un cadre conforme à la transmission du savoir et des valeurs culturelles par les collections présentées.

Il est important de souligner que la tentative même de découvrir ce que les visiteurs ont « appris » durant leur visite est vouée à l'échec, car l'objet muséal et son appropriation deviennent insignifiants lorsqu'ils sont réduits à ce genre d'enquête (Hudson, 1993). À lui seul, l'objet-sujet n'offre-t-il pas une multitude de facettes à considérer? La nature du lieu ne nuance-t-elle pas les buts poursuivis par chaque visiteur? Si la connaissance de l'objet constituait la partie la plus importante, la connaissance du visiteur devient maintenant importante. Dans l'expérience muséale, l'apprenant et l'enseignant ont des pouvoirs égaux (Hooper-Greenhill, 1992).

Les éléments constitutifs de la visite guidée doivent être réarticulés dans une nouvelle perspective. La visite, qui est un événement en soi, puisque se situant hors du quotidien, devra être une expérience partagée où s'établissent des liens entre le guide et l'objet. Il se crée donc chez le guide une nouvelle préoccupation de connaître les caractéristiques, le fonctionnement, les modes d'apprentissage, bref tout ce qui peut l'aider à élaborer des approches adéquates. L'efficacité et le succès dépendent des attentes suscitées par la transaction visiteur-guide et des échanges que provoque cette transaction (Brockett et Hiemstra, 1991).

On pourrait se demander dans quelle mesure l'intervention proposée par le musée auprès des adultes est soucieuse des besoins et des attentes de ces derniers. Que vise-t-on au juste? Veut-on encadrer (*educare*) ou accompagner (*educere*)? Ou plus précisément : Qu'est-ce qu'une intervention auprès d'un adulte? Quels en sont les paramètres, les objectifs et les répercussions? Quelles sont les caractéristiques des approches préconisées?

Sans être exhaustive, une brève revue des principes de l'éducation des adultes permet de montrer comment on devrait modifier la visite guidée de manière à la rendre plus conforme aux caractéristiques et aux besoins de l'adulte.

L'intervention auprès de l'adulte

Une intervention éducative auprès des adultes constitue une situation au cours de laquelle un processus de formation se déroule. La profusion des expressions utilisées dans différents pays et à différentes époques est telle qu'on peut facilement passer de l'excitation à la confusion et décider une délimitation volontaire de son étude, afin de cadrer les paramètres de cette intervention dans la situation que nous traitons, nommément la visite guidée.

En fait, l'expression « éducation des adultes » renvoie à une « clientèle » (Fortin, 1974). Elle est surtout envisagée comme englobant toutes les formes d'apprentissages institutionnalisés qui se produisent après la formation initiale sur le plan scolaire (Jarvis,

1993). Traditionnellement, l'éducation des adultes est une intervention de nature socio-économique permettant à ces derniers de poursuivre leur formation. On a même prétendu que son introduction dans le système n'était due qu'au désir de réconcilier des demandes qui avaient abouti à une crise (Jarvis, 1993).

L'expression « éducation permanente » (Rapport Faure, 1972), qui a été adoptée par de grands organismes internationaux comme l'UNESCO ou l'OCDE, a connu depuis une vingtaine d'années une grande popularité (Rochais, 1982). Largement utilisée (Commission Jean, 1982), cette expression renvoie aux relations de complémentarité qui existent entre l'éducation, le travail et les loisirs (CSE, 1992). Elle est, à son tour, remplacée par celle de « formation des adultes ».

Cependant, si la formation des adultes a un caractère purement professionnel, l'éducation permanente vise un projet global, à long terme et continu, c'est-à-dire qui dure toute une vie :

> L'éducation permanente est une conception de l'éducation qui vise la participation effective de l'ensemble des ressources éducatives et culturelles de la société, formelles et informelles, institutionnelles ou non, en vue du développement autonome et ininterrompu de toute la personne et de toutes les personnes [...] (Fortin, 1974).

En mai 1982, la Commission de terminologie de l'éducation a demandé que l'expression « éducation des adultes » soit remplacée par celle de « formation continue », terme qui a été normalisé depuis (Legendre, 1988) .

Au cours des années, les définitions se sont ainsi nuancées. Cette mutation n'est toutefois que l'écho de plusieurs phénomènes de société. Débutant en Grande-Bretagne avec une connotation de dilettantisme, de poursuite marginale et gratuite, dans des moments de loisirs, de l'élargissement des connaissances d'une personne (Jarvis, 1995), poursuivant avec l'idée que la révolution industrielle réclamait une formation professionnelle, l'éducation des adultes fut ensuite considérée comme une nécessité nationale aux

États-Unis (1919). Ainsi conçue, elle était essentielle à la qualité de la vie et au développement de l'esprit critique dans une société mouvante (Kevins, 1987). Elle est donc l'apanage d'adultes libres et met en relief l'importance des facteurs sociaux et personnels (Edwards, Sieminski et Zeldin, 1993, vol. 1). L'éducation des adultes se présente moins comme un ensemble de nouvelles théories ou de nouveaux concepts que comme un nouvel arrangement répondant à différentes circonstances et à différents contextes (*id.*, 1993, vol. 2), la philosophie de base visant toutefois l'autonomie et le développement de la personne.

Indépendamment des domaines, l'adulte qui se trouve dans une situation éducative fait presque toujours partie d'un groupe, chacun apportant ses acquis et poursuivant ses propres objectifs, dans un cadre formel ou informel. Son implication individuelle et volontaire répond à une motivation. Les structures proposées sous forme de classes, de cours, de conférences, d'activités tiennent progressivement compte de ses besoins. La modularisation des activités d'apprentissage facilite la combinaison de plusieurs unités en réponse au rythme et au niveau des participants. Multidisciplinaire ou interdisciplinaire, la structure du module est « sur mesure », présentant des avantages significatifs pour la programmation dont la procédure est à la fois normalisée et flexible (Jarvis, 1993).

Ainsi, d'une part, on sait que l'éducation vise le développement harmonieux et dynamique de l'être humain et de l'ensemble de ses potentialités et de son sens de l'autonomie, de la responsabilité, de la décision (Legendre, 1988). Elle vise donc, avant tout, une manière d'être (*ducere* = former + informer) et non une simple façon d'agir. Elle est une affaire de vie et non d'acquisition obligatoire de connaissances. D'autre part, l'adulte est habituellement considéré comme une personne essentiellement responsable (Knowles, 1981). Ayant atteint un certain degré de maturité, il peut s'assumer lui-même et gagner sa vie ou contribuer à soutenir une famille (Hiemstra, 1981). Les rôles qu'il joue et les cycles successifs par lesquels il passe influencent ses compétences et façonnent sa vision du monde ou des

situations dans lesquelles il se trouve. La théorie holistique de l'adulte en situation d'apprentissage (Krupp, 1987) permet de détailler ce qui précède en insistant sur l'expérience, l'environnement physique, ses rôles et leurs interrelations ainsi que le développement personnel, en intégrant des disciplines aussi disparates que la biologie, l'éducation, le développement humain, la philosophie et la sociologie. Chacun de ces éléments affecte les autres, ce qui les rend tous interdépendants.

Les implications pratiques de la compréhension du développement de l'adulte se concrétisent chez les praticiens par des innovations qui leur permettent d'aider plus efficacement les personnes à s'adapter au changement, à améliorer leurs compétences et à transformer leurs expériences (Tennant, 1993). « Aider une personne à apprendre » (Knowles, 1981), voilà une approche adaptée aux besoins des adultes.

De ce qui précède, il ressort qu'en éducation des adultes :

1. L'élément central est la personne, ses caractéristiques, son mode d'apprentissage et son fonctionnement;

2. Les objectifs de base sont le développement de l'ensemble des potentialités de l'adulte, en particulier son esprit critique et son autonomie;

3. Les besoins des personnes et les situations d'application sont des facteurs majeurs dans le choix des moyens auxquels on a recours.

Application de l'éducation des adultes à la visite guidée

Il faut se demander si les méthodes utilisées dans une visite guidée reflètent les principes et les méthodes de l'éducation des adultes. Sinon, quelles sont les possibilités et les limites de la mise en pratique des concepts qui existent en éducation des adultes?

Nous établissons une comparaison entre l'éducation des adultes en général et l'éducation des adultes au musée.

Si des similitudes apparaissent, les divergences sont encore plus nombreuses. L'éducation des adultes vise un sujet, dans un domaine scolaire ou professionnel, pour une formation adéquate en vue de résoudre un problème où l'étudiant évolue dans un contexte physique et psychologique de classe, de vie de travail ou de vie familiale. L'éducation des adultes part de l'individu et vise son autonomie et son développement. Les idées d'abord rudimentaires se développent et aboutissent à des apprentissages et à une pensée plus critique. En est-il de même au musée? En éducation, l'essentiel se passe dans la personne et entre les personnes. Qu'en est-il au cours d'une visite guidée? Y retrouve-t-on le même souci du développement de la personne, de son esprit critique et de son autonomie?

Une mise en comparaison plus détaillée permet de mieux faire ressortir les différences.

Un examen attentif révèle que l'on se trouve devant deux réalités différentes et que l'éducation des adultes au musée ne peut être assimilée à l'éducation des adultes en général. De plus, dans la situation muséale, l'adulte est si libre de ce qu'il fait physiquement et psychologiquement que l'on peut se demander, à la suite de Jarvis (1993), si l'apprentissage dans pareille situation peut toujours être considéré comme de l'éducation.

Le musée offre un projet global, à long terme et continu, mais que le visiteur aborde dans un court laps de temps et de façon discontinue. Le musée ne peut pas imposer. Il ne peut que proposer, surtout que les motifs de visite habituels sont de se socialiser, d'être à l'aise, de se confronter à la nouveauté et d'avoir l'occasion d'apprendre.

Comment peut-on adapter l'éducation des adultes à la situation muséale?

Il en résulte que :

1. Le guide, qui se préoccupe avant tout des besoins de l'adulte, est conscient que les personnes qu'il a devant lui ont des caractéristiques et, en particulier, des styles différents

d'apprentissage. Sur ce point, sa situation ne diffère pas essentiellement de celle de l'éducateur d'adulte.

2. Tout comme l'éducateur d'adulte, le guide vise le développement de ce dernier, surtout l'approfondissement de son esprit critique et de son sens de l'autonomie. Cependant, il doit accepter que toutes ses interactions avec un visiteur sont importantes, quelle que soit leur nature : cognitive, affective ou imaginaire. En effet, le visiteur qui se sent libre d'exploiter le musée comme il l'entend peut, à sa guise, s'intéresser à n'importe quel aspect d'un objet, et comme son intérêt est réel, il est porteur de développement.

3. Le sujet sur lequel intervient l'éducateur détermine, jusqu'à un certain point, les façons de procéder auxquelles il a recours. Au musée, le guide doit se rappeler que le visiteur doit intégrer au fur et à mesure ce qu'il voit ou ce qu'il entend.

4. Le guide et l'éducateur ont tous deux le souci d'utiliser les formules les plus adéquates, c'est-à-dire les plus plaisantes et qui suscitent le plus d'apprentissages. Le premier doit se préoccuper constamment du processus dans lequel le visiteur s'engage, mais, ce dernier étant en situation de loisir, il faut l'amener à procéder facilement et habilement.

5. Comme le fait souvent l'éducateur d'adultes, le guide ne peut se satisfaire de la collaboration de son groupe de visiteurs. Il doit utiliser cette collaboration pour l'aider à explorer les objets qu'il voit et lui en découvrir la signification.

L'application que nous venons de faire des éléments fondamentaux de l'éducation des adultes à la situation du guide-animateur montre que ce dernier doit concevoir pour son groupe une « visite sur mesure » et que son intervention doit, elle aussi, être « sur mesure ». Cette flexibilité et le peu de temps dont dispose le guide pour réaliser son intervention rendent celle-ci extrêmement exigeante. Pour y parvenir, on pourrait préparer à l'avance une série de modules, de formes et de contenus divers, que le guide utiliserait selon les besoins. Cette idée n'est qu'une piste de solution à expérimenter et à approfondir.

Conclusion

La visite guidée au musée est loin d'être conforme aux concepts de base de l'éducation des adultes. De nature différente, l'expérience muséale incite non seulement à repenser la structure, le contenu et les approches de l'intervention auprès des adultes, mais aussi à transmuer l'objectif initial, qui oriente ce qu'on offre au visiteur adulte. Il est vrai que des tendances se sont dessinées dans les musées pour s'en rapprocher et faire connaître cette clientèle aux guides, par la tenue de sessions de formation. Il reste que la définition des principes de base s'avère urgente, car l'éducation des adultes au musée n'est encore qu'un prétexte qui permet d'avoir plus de visiteurs selon le modèle marchand qui prédomine. Pensé comme étant juste un moyen, on comprend que ce secteur soit le premier à s'occuper de remplir un mandat d'ordre financier.

L'éducation des adultes au musée est en retard sur les nouvelles conceptions de l'éducation des adultes, bien que le potentiel existant dans cet environnement puisse déboucher sur de nouvelles perspectives. Informelle, la visite muséale centrée sur l'objet est une activité à caractère culturel dans un contexte de loisir. L'éducation des adultes exige des intervenants de nature différente.

L'éducation muséale des adultes est permanente, continue et alternative aux autres activités de la personne. Elle embrasse tous les aspects de la personnalité de l'adulte. L'intervention du guide doit respecter les principes de l'éducation des adultes en développant une manière d'être, l'esprit critique et l'autonomie. La remise en question de la visite muséale perturbe et insécurise car elle préconise le rejet d'un ancien modèle quant un nouveau n'est pas encore en place.

Implications pratiques :

1. La focalisation est sur l'adulte, ses besoins, ses caractéristiques, ses modes d'apprentissage, son fonctionnement.

2. Les objectifs de base sont le développement de l'ensemble des potentialités de l'adulte, son esprit critique et son autonomie.

3. Les champs d'application influencent les modes et les moyens auxquels on a recours.

4. Le souci d'assurer des approches adéquates est central.

5. Les programmes de formation des intervenants auprès des adultes sont cruciaux.

Implications pratiques au musée

— Reconceptualisation de la connaissance
— Instauration d'un processus collaboratif
— Renforcement d'un savoir-faire
— Réorientation du modèle standard par le modèle alternatif

RÉFÉRENCES

BROCKETT, R. G., et HIEMSTRA, R. (1991). *Self-Direction in Adult Learning. Perspectives on Theory Research and Practice,* Peter Jarvis, (dir.), London : Routledge.

CSE (1992). Rapport d'une recherche menée en éducation des adultes auprès des étudiants et du personnel du secondaire, du collégial et de l'université, éditeur officiel, gouvernement du Québec.

EDWARDS, R. (1993). « The Inevitable Future?: Post-Fordism in Work and Learning », dans R. Edwards, S. Sieminski et D. Zeldin, *Adult Learners, Education and Training*, London : Routledge, 176-186

EDWARDS, R., SIEMINSKI, S. and ZELDIN, D. (1993). *Adult Learners, Education and Training*, London : Routledge.

FORTIN, A. (1974). « Éducation des Adultes? Éducation permanente? Bilan d'une expérience à l'Université de Montréal », *Revue AUPELF*, vol. 12, n° 1, printemps, 58-67.

GEORGEL, C. (1994.). « Le musée, lieu d'enseignement, d'instruction et d'édification », dans *Réunion des musées nationaux. La jeunesse des musées. Les musées de France au XIXe siècle*, Paris : Musée D'Orsay, 58-70.

HIEMSTRA, R. (1981). « The Implications of Lifelong Learning », dans A. A. M.(dir.), *Museums, Adults and Humanities. A Guide for Educational Programming*, 120-130. Washington, DC : American Association of Museums.

HIEMSTRA, R. (1992). « Ageing and Learning: An Agenda for the Future », dans Albert Turjnman et Max Van Der Kamp (dir.), *Learning Across the Lifespan: Theories, Research, Policies,* Pergamon Press, 53-69.

HOOPER-GREENHILL, E. (1991). *Museum and Gallery Education*, Leicester Museum Studies, Leicester University.

HOOPER-GREENHILL, E. (1992). « Museum Education », dans J. M. A.Thompson (dir.), *Manual of Curatorship. A Guide to museum practice*, London, 670-689.

HUDSON, K. (1993). « Visitor Studies: Luxuries, Placebos or Useful Tools? », dans Sandra Bicknell et Graham Farmelo (dir.), *Museum Visitor Studies in the 90s,* London : Science Museum, 34-40.

JARVIS, P. (1993). *Adult Education and The State. Towards a Politics of Adult Education*, London : Routledge.

JARVIS, P. (1995). *Adult and Continuing Education. Theory and Practice*, 2e éd., London : Routledge.

KEVINS, C. (dir.), (1987). *Materials and Methods in Adult and Continuing Education. International-Illiteracy.* Los Angeles, CA : Kevins Publications Inc.

KNOWLES, M. (1981). « Andragogy », dans A. A. M, *Museums, Adults and Humanities. A Guide for Educational Programming*, Washington, DC, 49-60.

KNOWLES, M. (1981). « The Future of Lifelong Learning », dans A. A .M, *Museums, Adults and Humanities. A Guide for Educational Programming*, Washington, DC, 131-143.

KNOWLES, M., et KEVINS, C. (1987). « Philosophical and Historical perspectives », dans *Materials and Methods in Adult and Continuing Education. International-Illiteracy*, Los Angeles, CA : C. Kevins Publications Inc., 11-20.

KNOX, A. B. (1981). « Basic Components of Adult Programming », dans A. A. M. *Museums, Adults and Humanities. A Guide for Educational Programming*, Washington, DC, 95-111.

KOLB, D. A. (1993). « The Process of Experiental Learning », dans Mary Thorpe, Richard Edwards et Ann Hanson, *Culture and Processes of Adult Learning,* London : Routledge, 138-156.

KRUPP, J. A. (1987). « A Holistic View of Adult Learners », dans *Materials and Methods in Adult and Continuing Education. International-Illiteracy.*, Los Angeles, CA : C. Kevins Publications Inc., 230-240.

LEGENDRE, R. (1988). *Dictionnaire actuel de l'éducation,* Paris-Montréal.

MATHIEU, J. (1987). « L'objet et ses contextes », *Bulletin de la culture matérielle*, 26.

MATON-HOWARTH, M. (1990). « Knowing Objects Through an Alternative Learning System: the Philosophy, Design and Implementation of an Interactive Learning System for Use in Museums and Heritage Institutions », dans Pearce (dir.), *Objects of Knowledge*, London : The Athlone Press, 174-203.

POULOT, D. (1994). « Le musée et ses visiteurs », dans Chantal Georgel (dir.), *Réunion des musées nationaux. La jeunesse des musées. Les musées de France au XIX^e siècle*, Paris : Musée D'Orsay, 332-350.

ROCHAIS, G. (1982). *Bibliographie annotée sur l'éducation des adultes*, Annexe 5, Montréal : Commission d'étude sur la formation des adultes, gouvernement du Québec.

ROCHAIS, G. (1982). *Répertoire bibliographique*, Québec : ministère des Communications, gouvernement du Québec, annexe 5.

TENNANT, M. (1993). « Adult Development », dans M Thorpe, R Edwards et A. Hanson (dir.), *Culture and Processes of Adult Learning,* London : Routledge, 118-137.

TREINEN, H. (1993). « What Does the Visitor Want from a Museum? Mass-media aspects of museology », dans S Bicknell et G. Famelo (dir.), *Museum Visitor Studies in the 90s*, London : Science Museum, 86-93.

USHER, R., et Edwards, R. (1994). *Post Modernism and Education*, London : Routledge.

ZETTERBERG, H. L. (1970). *Rôle des musées dans l'éducation des adultes*, Londres : ICOM-UNESCO.

MEMORY TRUNKS AND THE VERNON MUSEUM

Vicki A. Green

Background

Like many small museums, the Vernon museum offers programs for area schools that are linked to social studies and science learning outcomes applicable to elementary children. For example, the grade three children study communities and local history, grade four children study Native tribes, grade five children study contact, forestry, communication and immigration, whereas the grade six children investigate cultures of the world. Environmental concerns and wildlife habitats appeal to all grades and are framed within the science curriculum. In addition, the small archive collection is used by older children to investigate local history and the role of an archivist. However, the archive program is designed in conjunction with specific teachers and, as such, meet their classroom and program needs.

One problem identified by the school coordinator was how to prepare children and their teachers for a museum visit that included the shared responsibility for the children's learning. It was found that some teachers inadequately prepared children for their museum visit. Often, teachers were unprepared themselves and although they made the necessary bookings and field study arrangements, they did not visit the museum prior to their trip with the children. The school coordinator conducted successful and popular programs, but felt overwhelmed by the multiple demands placed on her by the lack of prior preparation by teachers.

The 'memory' trunk was designed as one way to orient teachers to museum learning and to ensure that they had discussed their

planning with the school coordinator. In addition, the 'memory' trunk ensured that the teachers would visit the museum and be aware of the school coordinator's expectations to extend children's learning through this valuable community resource.

It is exciting to open an old wardrobe trunk and to peek inside the drawers especially when it is filled with selected artifacts, documents, photographs and maps of Vernon. Children call it the memory trunk, and it is used to prepare them for a visit to the Vernon museum.

This study investigated the use of the memory trunk in the Vernon museum school program. Prior to a class visit to the museum, the school program co-ordinator met with the teacher, reviewed the contents of the trunk and demonstrated possible uses of the artifacts with children. She discussed the importance of a museum visit and arranged a convenient time for the teacher's class to visit. The children's visit took place three weeks later. The teacher took the memory trunk back to her classroom. Three weeks provided ample time for the children to explore the contents of the trunk, imagine the lives of people who used the artifacts, generate questions and satisfy their emerging curiosity prior to their museum visit.

Objective

The purpose of this study was to articulate children's hands-on learning through the use of a memory trunk in the classroom and to record children's active historical learning prior to their museum visit.

The Theoretical Framework

How do children construct knowledge and understanding in active, hands-on learning environments? The meaning such rich learning offers them to become more authentic as new learning is integrated with their prior understanding. Active learning is organic and energetic and provides puzzles to solve, decisions to make and perceptions to alter. These energetic constructions need time to

process and a relaxed environment in which to reflect. This is why you hear children exclaim "Oh, now I get that." "That" refers, of course, to a new understanding of the depth and complexity of their learning experience.

For children, particularly, this active processing includes an interactive engagement with curiosity and imagination. Museum experiences that provide children with the opportunity for sharing understandings with friends and a sense of adventure provoke learning and create the feeling for memorable life-long learning.

Visitor studies have investigated a number of ways to document children's active learning in museum sites. However, many studies approach the task from a behavioral perspective, and to date, many have missed the essence of the children's experience. It is important, therefore, to investigate more closely through interviews and follow-up questions the meaning children attach to their experiences investigating artifacts.

As educators, we often provide experiential learning for children, but do not move beyond recording the organizational practice of such learning. We do, however, offer generalized statements about the value of such learning. For example, Brophy (1990, 392) stated, "Providing opportunities for children to encounter history in a sub-jective context that engages their emotions as well as their intellect should be an effective way to teach them history or, at least, to introduce them it." In addition, some educators tend to question the children's factual knowledge obtained while on site. Therefore, we need to address artifactual learning more specifically.

Cuthbertson (1986) alluded, in part, to how individuals learn in museums by explaining that they believe what they see for them-selves and understand artifactual evidence on their own level. Leishman (1986, 98) explained that children have to be able to be in touch with early experiences where the object signifies, the subject is confirmed and creativity explodes into life. "Grinder and McCoy (1985, 49) reinforced Leishman in stating that participatory learning enables children to be "free to guess, probe, take risks and

challenges." Munley (1987, 116) contributed the view that "he factors involved in this type of learning are comprised primarily of subjective feelings, states of minds, and the development of personal meaning..." Thomas Schlereth (1992, p. 334) stated that ... "this affective mode of knowing prompts intellectual curiosity and creative wonder; on another level, the technique often allows us to measure our own cultural perspective in time and place." Prown (In Schlereth, 1992 p. 334) agreed:

This affective mode of apprehension allows us to put ourselves, figuratively speaking, inside the skins of individuals who commissioned, made, used or enjoyed these objects, to see with their own eyes and touch with their own hands, to identify with them emphatically. It is clearly a different way of engaging the past than abstractly through the written word.

This inquiry method confronts the learner with new or primary data. Paul Hilt (1992, 255) explained that action orientated problem solving involving "real issues" sends a message to children that their time is used in a meaningful way. However, Munley (1984, 64) explained, "There has been little research on object-centered learning or the nature of the museum experience."

It is important to utilize other environments in conjunction with the classroom to understand children's prior knowledge and to create opportunities for them to use their narrative structures.

As educators, we often provide experiential learning for children. The organizational practice of such learning is recorded and generalized statements accompany the value of hands-on learning. In addition, some educators tend to question the children's factual knowledge as a result of their active learning. We need to move beyond basic organizational practice and children's factual recall. We need to address artifactual learning more specifically. We need to question why children are attracted to the objects they select. We need to investigate and document their authentic learning experiences.

To locate children's response to artifact we investigated the use of the memory trunk in the classroom prior to their classroom visit to the museum.

The following questions guided this study of the use of the Vernon memory trunk in the classroom. What artifacts would children choose to focus upon for example and why? How do artifacts in the memory trunk help nine and ten year old children learn more about local history through questions about artifacts?

Data Gathering

Data was gathered for this study through observation and participant conversations with children in the classroom engaged with artifacts from the Vernon memory truck.

This paper presents the questions and results of one interactive group of children who chose to investigate the camera and photographs contained in the memory trunk.

Findings

Natural curiosity delighted the children. They created possible suggestions to answer their questions. For example, four children generated questions about early cameras.

What is it made of? Who made it? Who used these cameras? How did they use them? How much did it cost? What kind of film was used? How is the camera loaded? How would it compare with the cameras we use today? What kind of pictures did it take? How come photographs fade?

In a broader context, these children explored the physical attributes, construction, value, design and function of the camera through questioning. Their insights and inferences contributed to the children's historical imagination or the "entering into the actions of people before them" (Green, 1993). These children used collaborative learning strategies to pose questions, generate answers and extend conversation with others in their group. Using old catalogues, children searched for pictures and prices about cameras.

Their learning was not fixed and bound by artificial outcomes. One extension led them to investigate photographs from Vernon's past. They questioned the curatorial practices of photographic preservation, collection and storage. By asking parents and grandparents about photographs and cameras, these children bridged two generations. Children's learning was extended by the expertise and curiosity of adults who helped in their artifact and archive investigations. Parents and grandparents relived early memories through stories about the use of artifacts and the physical surroundings of Vernon "long ago". The children concluded that change can be recorded in geographic and technical examples from their parent's and grandparent's lives.

Conclusion

Artifacts, documents, photographs and maps representative of Vernon within the memory trunk provided a rich example of collaborative learning prior to a classroom museum visit. Photographs and the camera were discussed in detail. The children's authentic questions connected through artifact investigation demonstrated how they directed their own learning within a small group. It is this social interaction that provided a rich context for learning about Vernon's past, their parents and grandparents' stories, and understanding technical and geographic change over time. The interests, skills and questions from the children were supported and extended through the curiosity, experience and memories of adults. This study was an example of collaboration and the development of shared voice to listen to the children's curiosities and questions about material objects representative of local history. In addition, it demonstrated how the use of museum resources might prepare children for a museum field study.

The active involvement helped children understand history and heritage as worthwhile intellectual endeavors. In this way, history is alive, framed within a narrative, interactive account of the past.

REFERENCES

BROPHY, J. (1990). "Teaching Social Studies for Understanding and Higher- Order Applications", *The Elementary School Journal*, 90 (4), 351-397.

CUTHBERTSON, S. (1986). "Museum Education: A British Columbia Perspective", *The History and Social Science Teacher*, 21 (2), 80-85.

GREEN, V. A. (1993). "An Oral History of a Field Trip: Historical Imagination in Action and Artifact within Action" (Doctoral dissertation, University of Victoria, 1992). *Dissertation Abstracts International*, 54 (6), 2095A.

GRINDER, A., et MCCOY. E. S. (1985). *The Good Guide*. Scottsdale: Ironwood Publishing Company.

HILT Paul (1992). "The World of Work Connection: Thinking Cooperatively for Career Success", in N. Davidson and T. Worsham (Eds.), *Enhancing Thinking Through Cooperative Learning*, New York: Teacher's College Press

LEISHMAN, M. (1986). "The Souter, the Plaid and the Muckle Wheel: Children and the National Trust for Scotland", *Education in Museums, Museums in Education*. Smithsonian Institution Press, 94-101.

MUNLEY, M. E. (1984). "A Report of the Commission on Museums for a New Century", in *Museums for a New Century*, American Association of Museums.

MUNLEY, M. E. (1987). "Intentions and Accomplishments: Principles of Museum Education Research", in J. Blatti (Ed.), *Past Meets Present*, Washington, DC: Smithsonian Institution Press.

PROWN, J. (1992). in T. J. Schlereth, *Cultural History and Material Culture*, Charlottesville: University Press of Virginia.

SCHLERETH, T. J. (1992). *Cultural History and Material Culture*, Charlottesville : University Press of Virginia.

Pour exploiter un thème : une action éducative et culturelle multiforme et intégrée

Carole Bergeron

Dans le document *Mission, concept et orientations* (août 1987) qui définit les grands choix du Musée de la civilisation, une des grandes préoccupations est celle de la portée éducative et culturelle de l'institution. Le Musée s'y donne un mandat important de transmission des connaissances et met nettement l'action sur la fonction de diffusion et d'éducation, y intégrant étroitement les fonctions traditionnelles des musées, axées sur la conservation et la recherche.

La personne est toujours au centre des choix. La pratique du Musée, thématique et plurielle, vise donc à rejoindre le plus grand nombre possible d'individus et de groupes, par des moyens multiples. En effet, un musée favorisant la participation et l'interaction, préoccupé de questions sociales et enraciné dans la cité, se doit d'inventer de nouveaux langages, jour après jour. Il se doit en outre d'interroger, de donner la parole, de susciter le débat et la confrontation des idées. Émotion, plaisir, étonnement, réflexion, découvertes multiples, voilà autant de chemins menant à une communication véritable, dynamique, efficace et partagée.

Pour que la pratique quotidienne demeure engagée et fidèle aux objectifs de départ, il faut rejoindre le visiteur de toutes les façons possibles. C'est à la pédagogie muséale de tenir compte des multiples processus d'apprentissage des êtres humains, selon leur âge et leurs façons propres de s'approprier des contenus de même que de les organiser. Elle propose des savoirs, des savoir-être et des

savoir-faire tous étroitement arrimés les uns aux autres. Elle favorise aussi l'acquisition de nouvelles attitudes chez les groupes et les individus, soutien le développement du regard critique chez le visiteur, fait appel à son intelligence et à sa faculté de s'émerveiller. Elle lui permet enfin de se sentir compétent et, surtout, elle le prend là où il est pour cheminer ensuite avec lui.

Dans l'exploitation du thème choisi pour une exposition, ce que nous appelons le traitement pluriel, tous ces aspects sont pris en considération. Plusieurs services y travaillent de façon très active. Nous ne retiendrons que les actions posées par le Service de l'action culturelle et des relations avec les musées québécois et celles du Service de l'éducation. Nous avons choisi un cas type : l'exposition *La Nuit*, présentée au musée jusqu'en décembre 1995.

L'exposition

Dans un espace de 800 m^2, l'exposition *La Nuit* présente les habitants de la ville de Val-de-Nuit, en utilisant des moyens muséographiques inusités et une approche qui s'apparente à celle d'un polar.

Des objets sont disparus de chacune des zones et les visiteurs doivent se transformer en détectives pour les trouver. La thématique met en lumière différentes perceptions et attitudes face à la nuit. L'accent est mis sur l'aspect scriptovisuel de la communication muséologique. Un défi important à relever : stimuler l'apprentissage, l'expérimentation et la compréhension, tout en utilisant la lecture. En effet, le visiteur doit lire pour participer au jeu.

Les activités éducatives

Dans le cadre de cette exposition, les activités éducatives visent, comme dans presque toutes les autres expositions, plusieurs clientèles, toutes ciblées avec un produit de niveau adapté à leurs besoins et à leurs intérêts. Je vous décris rapidement celles qui s'adressent au grand public et à des classes du primaire, car j'aimerais m'attarder à l'expérience vécue plus particulièrement avec les adolescents de l'enseignement secondaire.

Le grand public

Le Musée offre au grand public une visite commentée de l'exposition, différente de celles auxquelles les visiteurs participent habituellement. Celle-ci comporte en effet un aspect ludique, même pour les adultes, pour correspondre au concept même de l'exposition. Le guide-animateur devient meneur d'un jeu-enquête appelé le *Guide du nuitard*. À l'occasion, la visite intègre également des commentaires sur la scénographie utilisée pour traiter le thème de la nuit, aspect qui fascine les visiteurs.

Le préscolaire et le primaire

Pour les groupes scolaires du préscolaire et du primaire, une visite-atelier peut être réservée. En compagnie d'un guide-animateur ou d'une guide-animatrice, les élèves, à l'aide d'un autre jeu-enquête, découvrent de façon dynamique les quartiers des travailleurs de nuit, des insomniaques, des couche-tard et des lève-tôt. Selon l'âge, les niveaux de difficultés diffèrent. Ainsi, à titre d'exemple, pour le préscolaire et une partie du 1er cycle du primaire, le jeu-enquête est adapté à cette clientèle qui ne lit pas encore ou qui le fait difficilement. L'accent est alors mis sur l'observation des formes, des couleurs et des lieux. Des mots clés bien choisis sont aussi utilisés. On résout les énigmes, mais d'une autre façon.

Les objectifs pédagogiques correspondent au programme de français, de sciences humaines et de formation personnelle et sociale. En voici quelques-uns :

1. Amener l'élève à développer l'habileté à lire diverses formes de messages écrits qui répondent tantôt au besoin d'information et de communication, tantôt au besoin d'imaginaire et de création.

2. Éveiller l'élève aux concepts de temps et d'espace; identifier des éléments physiques et humains de son milieu local : les métiers, l'organisation d'une ville, les services d'une communauté, les éléments de comparaison par rapport aux services de son quartier.

3. Reconnaître que son organisme doit satisfaire ses besoins comme dormir; être sensibilisé à divers outils que se donnent la société et les divers groupes pour fonctionner.

Après la visite-atelier, on remet aux enseignants le *Carnet de nuit*. Ce document livre des pistes d'activités à explorer en classe. Il s'adresse au préscolaire, au primaire et au secondaire.

Le secondaire

À l'ordre secondaire, se situe la catégorie d'âge que l'exposition tente de rejoindre de façon spécifique, par une problématique particulière. À souligner le fait qu'il est toujours compliqué d'organiser des sorties scolaires dans les écoles secondaires. Qu'on pense seulement à la logistique, aux échanges de cours et à la taille des groupes. En plus de réserver la visite-atelier telle que décrite précédemment, le Service de l'éducation du Musée de la civilisation décide de mettre sur pied un projet expérimental. Trois objectifs sont poursuivis :

1. Rejoindre absolument les adolescents, car l'exposition *La Nuit* est conçue spécialement pour eux.

2. Tenter de faire participer plusieurs écoles secondaires dans un projet commun en créant une activité interdisciplinaire qui s'inspire du thème de la nuit. De cet objectif découlent plusieurs sous-objectifs :

a) faire vivre une expérience unique où les jeunes développeront, entre autres choses, leur goût de l'effort et leur sens critique;

b) permettre aux jeunes de se rendre à l'extérieur du milieu scolaire traditionnel, dans le but de poursuivre leur apprentissage par la découverte et la participation à de nouvelles expériences.

En conformité avec le ministère de l'Éducation, le Musée propose un thème intégrant plusieurs disciplines. Or, le thème de la nuit est très riche et la scénographie de l'exposition offre un grand potentiel d'exploitation dans différentes matières, comme le français, les sciences humaines, les sciences de la nature, les arts plastiques et l'art dramatique.

Une approche expérimentale

La chargée de projets éducatifs du Musée de la civilisation, madame Louise Carle, décide alors de proposer une approche expérimentale à plusieurs enseignants de la région de Québec, qui ont la réputation d'être dynamiques. Elle est convaincue que la richesse d'exploitation de l'exposition *La Nuit* les séduira.

Dès la première rencontre, huit mois avant l'ouverture de l'exposition, les idées jaillissent de toutes parts. Les représentantes de quatre écoles secondaires décident de s'impliquer et de convaincre leur direction d'école et leur commission scolaire de les soutenir. Chacune retourne dans son école, en parle aux enseignants d'autres matières, qui décident à leur tour de s'impliquer. Les élèves écrivent des textes au cours de français et les jouent en art dramatique. Les douze personnages de *La Nuit* prennent vie par des créations visuelles étonnantes. Les enseignantes utilisent également l'exposition *Boucle d'Or et les trois ours* avec les élèves de 3e secondaire et font rédiger des contes, des poèmes, des capsules théâtrales qui sont joués en situation réelle. Ainsi, les élèves du secondaire vont interpréter leurs productions devant les élèves du primaire de leur commission scolaire ou devant d'autres élèves du secondaire.

Septembre : trois mois avant l'ouverture de l'exposition, élèves et enseignants enclenchent le processus de création : le Musée envoie aux écoles le concept et le scénario des expositions *La Nuit* et *Boucle d'Or et les trois ours*, de même que les textes déjà rédigés; les élèves de 4e et 5e secondaire font la lecture des textes de l'exposition dans les cours d'art dramatique; chaque élève choisit l'un des 12 personnages habitant Val-de-Nuit, caractérise le personnage choisi (costume, démarche, etc.) et rédige des capsules théâtrales en équipe.

Plusieurs centaines d'élèves sont alors engagés et très motivés.

Décembre : arrive enfin l'ouverture de l'exposition. L'excitation est à son comble.

Le directeur général du Musée de la civilisation, monsieur Roland Arpin, se rend à l'une des commissions scolaires participantes, la Commission scolaire Des Îlets, pour lancer, avec ses

représentants, le projet *Théâtre–École–Musée* : une opération conjointe visant à concrétiser et à réaffirmer l'importance du partenariat entre le milieu scolaire et le milieu muséal. La couverture journalistique et radiotélévisée est excellente. C'est déjà une grande motivation pour les élèves et les enseignants, car les projets culturels ont rarement cette visibilité par rapport aux projets sportifs ou scientifiques.

Au musée, lors de la conférence de presse qui précède l'ouverture de l'exposition, neuf jeunes de deux écoles secondaires sont présents pour répondre aux questions des journalistes sur l'expérience qu'ils vivent depuis septembre.

Le soir même, lors du vernissage, 12 jeunes présentent de petites improvisations au café situé dans la dernière zone de l'exposition. À tour de rôle, trois ou quatre jeunes s'y produisent pour une période de 10 minutes. Ils incarnent chacun le personnage qu'ils ont choisi depuis le début du projet, au milieu des invités de la soirée. Tous les autres sont là pour les soutenir. Les visiteurs sont agréablement surpris de les voir jouer et réagissent avec enthousiasme.

Pendant quelques semaines, ces adolescents interviennent, de la même façon, auprès des visiteurs de l'exposition. Ils suivent leurs cours d'art dramatique au musée et visitent l'exposition à plusieurs reprises. Ils jouent leurs capsules théâtrales devant d'autres classes de leur école. Ils préparent une création collective qui sera jouée devant le public du musée, quelques mois plus tard, en fin d'année scolaire. Et surtout, durant une nuit complète, ils vivront au Musée un grand happening théâtral avec les élèves et les enseignants de toutes les écoles participantes.

Coup de théâtre : nuit blanche au musée

Mais laissez-moi vous décrire ce point culminant du projet, cette si particulière nuit théâtrale vécue en février dernier. Quels étaient d'abord les objectifs visés par le Musée et les enseignants participants?

1. Provoquer une rencontre entre les élèves de plusieurs écoles et commissions scolaires qui ont travaillé à un projet commun depuis plusieurs mois.

2. Caractériser et concrétiser, dans les cours d'art dramatique de 4e et de 5e secondaire, les divers personnages qui se retrouvent dans l'exposition *La Nuit*.

3. Offrir à des adolescents une merveilleuse occasion de rencontre, d'échange et de partage dans un lieu attrayant, un lieu où se passent des choses insolites comme cette nuit blanche spécialement conçue pour eux.

4. Consolider la relation musée-école à travers un projet bien ancré dans la réalité des jeunes.

5. Continuer à développer, au musée, une expertise sur les clientèles adolescentes qui soit valable et transférable.

6. Enrichir l'évaluation sommative effectuée par le Service de la recherche et de l'évaluation du musée, par le moyen d'un questionnaire rempli à l'école la semaine suivant l'événement.

Si surprenant que cela puisse paraître, les nombreux objectifs mentionnés sont tout à fait réalistes et réalisables.

Durant 13 heures, soit de 19 h à 8 h le lendemain matin, les élèves vivent sous le signe de l'échange, de l'imaginaire et de la création. En concevant cet événement, il ne fallait pas oublier que les adolescents aiment être étonnés, surpris...

D'abord une arrivée fort colorée. Les 258 élèves participants arrivent, costumés, maquillés, fébriles et curieux. Imaginez 20 Roger ou 22 Marie (des personnages de l'exposition) qui se cherchent et se reconnaissent. La magie est déjà dans l'air! Ensuite, un premier jeu-rencontre qui comprend 12 ateliers dans autant de lieux différents du musée, mais animé à partir du hall central. Ce jeu permet de se connaître et de créer rapidement l'ambiance. Par la suite, les élèves interprètent devant les autres écoles les capsules théâtrales créées dans leur école. Tous s'étonnent de l'imagination des autres et savent apprécier la qualité du jeu. Après une petite pause, des professionnels de la scène leur proposaient six ateliers de

théâtre, parmi lesquels ils en choisissaient deux. Le choix des animateurs et animatrices a été fait en fonction de leur expérience avec des clientèles d'adolescents et d'adolescentes. Ces ateliers étaient : danse, scénographie, marionnettes, création de spectacle, etc.

À 1 h 30 du matin, il est temps de changer de rythme. Collation, prix de présence, expositions de travaux en arts plastiques d'élèves de 3ᵉ secondaire sur le thème de la nuit, diapositives sur grand écran, le musée vibre de partout. C'est l'heure de la disco des noctambules pour ceux qui veulent bouger, décompresser. Pour les amateurs de cinéma, des films d'horreur sont présentés au cinéma La chauve-souris. Si le marchand de sable fait des ravages chez quelques-uns, il y a un endroit réservé pour étendre son sac de couchage (on y retrouvera une dizaine d'élèves seulement et quelques profs).

À 8 h du matin, il est temps de partir, il faut tout nettoyer pour l'ouverture du musée à 10 h. De nouvelles amitiés sont créées, les mercis fusent, on demande « à quand la prochaine? », tous sont convaincus que ce n'est que partie remise.

Nous sommes le 3 juin. Dans quelques heures, précisément à 19 h 30, le dernier groupe présenter, a à l'auditorium du Musée de la civilisation, une pièce de théâtre sur le thème de la nuit pour clore ce grand projet *Théâtre–École–Musée*.

Un partenariat aux retombées importantes

Un projet comme celui-là demande beaucoup d'énergie, une grande implication de la part de tous les participants et une volonté politique de la part des dirigeants scolaires. Mais les retombées de ce partenariat éducatif sont multiples. Tous ces jeunes reviennent au musée, leurs parents et amis aussi, les enseignants participants sont prêts à s'engager de nouveau et ceux qui les environnent demandent à quand leur tour.

Une enseignante participante, madame Lucie Gailloux, de la Commission scolaire Des Îlets, nous écrivait ceci il y a quelques semaines :

Ces types de projets exigent d'investir beaucoup de temps et d'énergie. Mais il est indéniable pour tous les participants, des écoles comme du Musée, que le processus est tout aussi passionnant que les résultats. L'expérience stimulante et valorisante qu'ont vécue ces groupes a tissé des liens nouveaux avec la clientèle du secondaire, des liens qui étendent leurs ramifications à la grandeur et à l'extérieur de l'école. Ces expérimentations nous ont également permis de constater qu'il est plus évident, au niveau du secondaire, de travailler sur des projets par matière scolaire.

Quelques statistiques

De la mi-décembre 1994 au 31 mai 1995, 3 500 jeunes du préscolaire et du primaire et plus de 650 adolescents ont participé de façon active au projet éducatif entourant l'exposition *La Nuit*.

Pour mieux servir nos publics

Il n'y a pas de recette miracle pour élargir la portée éducative d'un thème, le renforcer ou l'ouvrir sur des dimensions nouvelles. Il n'y a pas de démarche stéréotypée. Il y a des pratiques, bien sûr, des façons de faire qui sont partagées par plusieurs institutions muséales ou qui sont propres à une institution et, dans ce cas-ci, propres au Service de l'éducation du Musée de la civilisation. Pour chacun des thèmes, pour chacune des expositions, il faut trouver des façons nouvelles de rejoindre les clientèles, de toucher leur intelligence et leur cœur, de leur permettre de partir de ce qu'elles sont, de ce qu'elles vivent, de ce qu'elles connaissent, pour s'approprier des connaissances nouvelles et même un savoir-être et un savoir-faire.

Références

ARPIN, R. (1992). *Le Musée de la civilisation. Concept et pratiques*, Québec : Éditions MultiMondes/Musée de la civilisation, 166 p.

CARLE, L. (1994). *Le Musée de la civilisation. Devis d'activités éducatives pour l'exposition La nuit*, Québec, 12 p.

CARLE, L. (1995). *Le Musée de la civilisation. Coup de théâtre : nuit blanche au musée* (concept d'une nuit théâtrale), Québec, 9 p.

CARLE, L., DUFOUR, M., et MALDAGUE, C. (1994). *Le Musée de la civilisation. Carnet de nuit : quelques pistes d'exploitation après la visite de l'exposition La Nuit*, Québec, 16 p.

MUSÉE DE LA CIVILISATION (1987). *Mission, concept et orientations*, Québec, 27 p.

OUELLET, C. (1993). *Le Musée de la civilisation. La Nuit, concept général de l'exposition*, Québec, 77 p.

COMMENT S'INTÈGRENT LES ACTIVITÉS CULTURELLES AU TRAITEMENT D'UN THÈME?

Hélène Pagé

Depuis la mise en œuvre des activités culturelles qui correspond à l'ouverture du Musée de la civilisation de Québec, des milliers d'activités ont été réalisées dont les genres, la durée, les objectifs et les participants sont fort nombreux. Il y a en moyenne 56 000 personnes qui fréquentent annuellement les activités du musée.

Les principes porteurs de notre action sont : donner à connaître, partager des expériences, acquérir des savoirs, questionner, ouvrir des débats et partager des idées. Nous avons surtout tenté d'élaborer des modes d'appropriation différents sur des sujets différents. Nos moyens tiennent un peu du kaléidoscope, et comme la muséographie se fait de plus en plus multimédiatique, les activités culturelles sont elles aussi polymorphes : causeries, séminaires, débats, démonstrations, ateliers, publications, danse, théâtre, musique, cinéma, activités d'animation, ateliers, conférences, capsules d'information dramatisée, parcours scénarisés.

Je précise ici que plusieurs de ces moyens concernent aussi des outils relevant des services de l'éducation. Ce qui les différencie surtout, c'est le mode de réalisation : il s'agit surtout d'activités ponctuelles qui ne font pas l'objet d'un long processus de réalisation auprès des visiteurs. Même si nos fins sont communes, soit favoriser le savoir et la sensibilisation, il advient que sciemment, en certaines occasions, on modèle différemment un objectif d'apprentissage pour privilégier celui du plaisir pur. L'on sait bien que s'ouvrir au plaisir, c'est se laisser toucher, se mettre en état de réceptivité.

Mais comme pour l'exposition ou l'activité éducative, nous empruntons aux mêmes modes : symbolique, taxinomique, narratif, analogique, immersif.

En plus de ses fonctions de recherche, de conservation et de diffusion, le Musée de la civilisation s'est défini dès le départ comme musée de la personne et, pour assumer ce mandat, a décidé de jouer la carte du musée comme acteur social. Dans la réalisation de cet objectif, l'action culturelle joue un rôle essentiel et permet, par ses modes de fonctionnement, de réaliser des activités dont une exposition seule, aussi élaborée soit-elle, ne pourrait permettre de traiter de toutes les facettes.

Quels sont les principes qui dictent nos choix?

L'intégration au thème

Il n'y a pas de place pour la gratuité. Des activités dont le potentiel de succès est quasi assuré ne sont pas automatiquement acceptées si elles ne cadrent pas avec le thème. C'est ainsi qu'une nuit Rave dans le cadre de l'exposition *Masques et mascarades*, regroupant 1 500 jeunes, fut réalisée. Elle permettait une visite de l'exposition par une clientèle peu présente en visite libre.

Le contenu validé

Nous faisons appel à des spécialistes (historiens, ethnologues, sociologues, etc.), pour valider le contenu d'une exposition.

Le public ciblé

Le Musée tient compte des différents publics : adultes, jeunes ou enfants; visiteurs très ou peu scolarisés; public de la région du Québec ou touristes, selon la saison.

Le renouvellement

Si tous les sujets ne font pas toujours l'objet d'un traitement audacieux et que certains **classiques** demeurent — il y a toujours

place pour la conférence et la démonstration —, nous voulons que la manière **étonnante** du Musée se retrouve aussi dans nos activités. Même les activités cycliques font l'objet de recherches et de renouvellement.

La convivialité

La convivialité demeure une caractéristique capitale. L'intervenant spécialisé détient un savoir; le public aussi et, au delà des traditionnelles périodes de questions, il y a un espace pour le témoignage et l'expression. Le visiteur est plus qu'un récepteur. On parle beaucoup de laisser des traces : l'activité culturelle permet cela. Et l'on va très souvent jusqu'à retenir par bande vidéo ces traces qui sont rediffusées dans le cadre d'autres activités.

Tableau 1
La nuit

À quoi ressemble une programmation sur la nuit?	Pour quel public?
Une émission de radio *CBV Bonjour*, à Radio-Canada, de 6 heures à 9 heures Une dizaine d'invités qui travaillent la nuit : - policiers - urgentologues - pianiste de bar - prostitués - gays fréquentant les bars spécialisés - préposé(e)s à l'entretien ménager Objectif : sensibiliser à ce que vivent les travailleurs de nuit, ceux qui vivent la nuit	Grand public (400 personnes au musée, l'auditoire de CBV)
Des ateliers de sciences naturelles : animaux nocturnes. Objectif : acquisition de connaissances	Jeunes en ateliers libres
Astronomie Objectif de sensibilisation, d'incitation à la découverte Merveilleux : contes de la lune contes amérindiens, doublés d'une initiation à la carte de la lune Objectif : accéder au monde des symboles	Adultes Familles Groupes scolaires : primaire (2e cycle) secondaire (1er cycle)
Spectacle : récital de poésie, découverte des textes de nuit, blues et jazz, défilé de mode : par des jeunes, humour et légèreté, nuit de cinéma Objectif: rapprocher créateurs, artistes du public	Adultes Jeunes adultes Familles Adolescents et jeunes adultes

Causerie : sur l'interprétation des rêves Objectif : ouvrir un débat sur le pouvoir des rêves	Adultes
Séminaire de formation : l'art de raconter, d'utiliser le conte Objectif : acquisition de techniques	Pédagogues, éducateurs de garderies, spécialistes de la petite enfance
Happening des jeunes oiseaux de nuit Objectif : permettre l'expression de jeunes qu'on refuse d'entendre, contribuer à détruire certains stéréotypes	Jeunes de la rue, grand public

Des activités culturelles

Une émission en direct du musée, *CBV Bonjour*, sur une période de trois heures, présente des invités qui font connaître d'autres facettes de la nuit : le travail des policiers, urgentologues, prostitués, les bars gays, l'astronomie, le musicien de piano-bar. La recherchiste de l'émission et la responsable de l'activité au musée ont eu le souci de ne traiter que cet aspect pendant l'émission qui, pour la première fois, était thématique.

Séminaire

À l'intention des éducateurs en garderie, des professeurs et pédagogues de la petite enfance, un séminaire de formation sur l'art de raconter, comment raconter et quand.

Ateliers

Jeux, animaux naturalisés, échanges permettant de découvrir le mode de vie de deux espèces nocturnes au Québec : hiboux et chauves-souris.

Contes de la lune, du soleil et des étoiles

Dans un planétarium, une conteuse amérindienne et un astronome initient les enfants à des légendes et à la carte du ciel.

Spectacles

— Récital de poésies nocturnes : textes de nuit des plus grands poètes québécois. Des comédiens professionnels disent les plus beaux poèmes de nuit.

— Contes de la lune. Un conteur raconte au grand public
les contes de la nuit.

— Blues et jazz. Musique de nuit par excellence,
deux spectacles.

— Défilé de mode de vêtements de nuit.
Une humoriste et des jeunes étudiants en mode présentent
un défilé concept sur les modes et les accessoires de nuit.

Cinéma (nuit de films de nuit!)

Causeries

— Le langage des rêves : par une chercheure.

— Constellations par un astronome.

Happening

Les jeunes de la rue envahissent le musée : poésie, *body painting*,
tag, peinture, musique, théâtre, performance, coiffure, etc. Cette
dernière activité fut la plus risquée, la plus audacieuse. La chargée
de projet propose que le Musée reçoive les jeunes sans-abri, les
jeunes qui vivent la nuit. Par l'intermédiaire de travailleurs de la
rue, elle les rencontre et réussit à établir un climat de confiance assez
solide pour que des dizaines de jeunes viennent présenter au Musée
l'expression de leurs rêves, leurs récoltes et leur vie devant d'autres
jeunes et le grand public. Expérience à ce point exemplaire que,
depuis, l'événement demeure une référence de respect, de réussite et
pouvant servir d'exemple aux corps policiers, à la municipalité et à
divers autres organismes.

Publication

En coédition, le Musée et les Éditions XYZ commandent à 10
auteurs québécois un texte original sur le thème de la nuit :
Chrystine Brouillet, Myra Cree, Esther Croft, Bernard Gilbert,
Louis Hamelin, Louis Jolicœur, Pierre Morency, Cécile Ouellet,
Sylvain Trudel et Elisabeth Vonarburg.

STANDARDISATION DANS LA PRÉSENTATION DES ACTIVITÉS ÉDUCATIVES OFFERTES PAR LES MUSÉES

Isabelle Roy

Responsable des services éducatifs au Musée du Bas-Saint-Laurent depuis cinq ans, j'assume également la coordination du programme d'exposition. Ce musée est situé à Rivière-du-Loup, une ville qui compte près de 13 500 habitants. La douzaine d'expositions qu'il présente annuellement correspondent à sa double vocation soit l'art et l'ethnologie. Toutefois, afin de répondre aux besoins d'une clientèle scolaire de 7000 jeunes, le musée offre quelques expositions dont la thématique correspond aux programmes de sciences au primaire et au secondaire.

Mon propos concerne la conception et la diffusion des programmes éducatifs qui accompagnent les expositions itinérantes ainsi que leur utilisation par les musées hôtes. J'aimerais soulever la question suivante :

Est-il possible et souhaitable d'utiliser un modèle de planification pédagogique, lors de la conception d'un programme éducatif qui permettrait une meilleure compréhension et une meilleure utilisation des activités offertes aux autres institutions muséales?

Dans le but d'amorcer une réflexion sur cette question, je présenterai quelques programmes éducatifs qui ont accompagné des expositions reçues dans notre musée. Un aperçu de la variété des outils permettra de mieux comprendre comment ces programmes sont souvent fort peu utiles, parce qu'ils ne sont pas adaptés aux besoins des petits musées. Je discuterai ensuite de l'importance

pour les musées prêteurs d'utiliser des outils de planification pédagogique plus rigoureux.

Le tableau de la situation

Pour certains petits musées, les expositions itinérantes sont un des principaux produits offerts à la clientèle scolaire. Les professeurs sont intéressés à effectuer des visites au musée dans la mesure où les programmes éducatifs sont un complément aux programmes ministériels. Il est plus facile pour eux de justifier une sortie. Enfin, le ministère de la Culture évalue la pertinence de nos activités éducatives en fonction des programmes ministériels.

Les ressources financières et humaines limitées des petits musées ne permettent plus de réserver des expositions itinérantes qui ne sont pas accompagnées de programmes éducatifs complets pour la clientèle scolaire et de suggestions d'activités pour la clientèle adulte. En général, il n'y a qu'une personne affectée à l'éducation qui doit souvent superviser le montage de l'exposition itinérante et même d'y particper, concevoir un programme éducatif, former une équipe d'animateurs bénévoles ou pigistes, organiser le vernissage et participer aux animations, tout cela dans l'espace d'une semaine.

La présentation du programme éducatif

Devant cette réalité, au moment où nous recevons le dossier de présentation d'une exposition itinérante, il faut trouver un résumé des programmes éducatifs ainsi qu'une description des outils qui seront fournis. Je remarque qu'en général, il y a de grandes lacunes de ce côté.

Le responsable des expositions itinérantes

Dans les grands musées, la personne responsable des expositions itinérantes est souvent plus ou moins renseignée sur le contenu du programme éducatif. Comme les services d'expositions itinérantes et de l'éducation communiquent peu entre eux, il est difficile de recevoir la description du matériel éducatif produit. On répond généralement qu'il arrivera avec l'exposition. C'est trop tard.

Promotion dans les écoles

Pour assurer la promotion de nos programmes, au mois de juin, nous faisons parvenir dans les écoles une brochure qui contient la description des activités offertes au cours de l'année à venir. Bien que brève, cette description permet de faire le lien entre les thèmes d'exposition et les programmes d'études. Mais il est impossible de fournir de l'information, si la présentation des programmes éducatifs qui accompagnent les expositions itinérantes est incomplète.

Le contenu du programme éducatif

Quel que soit le type de musée pour lequel nous travaillons, quand nous offrons des visites animées des expositions, nous avons tous à produire des scénarios de visite destinés aux animateurs, si nous souhaitons que les objectifs prévus soient atteints. Voici un modèle de scénario simple et très utile. On y trouve les éléments suivants : le temps passé à chaque point d'arrêt dans l'exposition, l'animation prévue, les propos et les objectifs pédagogiques.

Toutes les expositions itinérantes que nous avons reçues depuis cinq ans incluent un guide de l'animateur. Le problème rencontré par les guides réside dans le fait que les composantes varient beaucoup. En voici quelques exemples. Dans l'exposition *Je touche à la science*, il manque les éléments suivants : le temps prévu, les points d'arrêt, le propos de l'animateur et la démarche d'animation. Le guide portant sur l'exposition est très élaboré sur le plan des objectifs et les directives concernant la réalisation des activités sont assez claires, mais il n'y a aucun scénario de visite. L'exposition *Le Fjord* comprend une description complète des ateliers à réaliser mais aucun scénario de visite en salle n'est suggéré. Quant à l'exposition *Terre terre*, on y trouve les textes de l'exposition et de l'information théorique complémentaire.

Les petits musées engagent souvent des animateurs dans le cadre de projets d'emplois; ces personnes ont habituellement peu d'expérience et, comme le sujet des visites varie beaucoup dans une année, on ne peut s'attendre à ce qu'elles fassent spontanément la

synthèse du contenu d'une exposition et puissent improviser des commentaires et des questions intéressantes en fonction de l'âge des visiteurs.

Les carnets de route

Plusieurs musées n'incluent pas de scénario de visite mais produisent un carnet de route. Ce dernier représente un outil pédagogique intéressant car il s'apparente à la démarche d'apprentissage par la découverte. C'est une approche populaire auprès des enseignants et des élèves. Or ce carnet a souvent beaucoup trop de texte et foisonne de jeux tels que mots croisés et mots mystère qui prennent trop de temps en salle d'exposition. Parfois, il est destiné à être réalisé en classe où à la maison. Mais cela n'est pas toujours spécifié.

Les documents à l'intention des enseignants

Il arrive que les seuls documents prévus dans un programme éducatif complet soient destinés aux enseignants. Je crois qu'en région, la prise en charge de la visite par eux est pratiquement impensable, car ils n'ont peut-être jamais visité de musée avec leurs élèves. Ils ne sont donc pas familiarisés avec le type d'apprentissage que l'on peut y effectuer. Pour ceux qui fréquentent les musées, animer une visite représente un surplus de travail que peu sont prêts à assumer. Enfin, nos ressources ne nous permettent pas d'offrir des activités de formation aux enseignants. Nous avons souvent tenté d'adapter le contenu des activités aux enseignants, pour qu'ils puissent les réaliser au musée. Mais, en général, cela cause problème car les activités suggérées nécessitent plus de temps de réalisation et un certain suivi.

Activités destinées au grand public

Ce qu'on appelle parfois un programme éducatif est en fait une liste d'activités complémentaires à réaliser de façon ponctuelle avec une famille, par exemple. Encore une fois, il est difficile d'adapter

ces activités pour des groupes scolaires, le matériel prévu étant souvent insuffisant pour un groupe de 15 élèves.

Contraintes sur le plan de l'accueil des groupes

Dans la plupart des musées, les activités éducatives offertes aux élèves sont d'une durée qui varie de entre une heure et une heure trente. Toutefois, dans de nombreux petits musées situés surtout en région, nous sommes obligés de recevoir des groupes de 60 élèves. Les coupures budgétaires croissantes dans le secteur de l'éducation permettent de moins en moins aux professeurs de louer un autobus pour un groupe de 30 élèves. Comme il est impossible de visiter une exposition avec autant d'élèves, plusieurs musées divisent le groupe et offrent soit des activités complémentaires de la visite, soit des visites de leur exposition permanente.

Dans notre cas, nous avons opté pour un fonctionnement par *plateau*. Les activités se déroulent simultanément dans trois lieux différents, soit dans l'aire d'exposition, dans l'auditorium et à l'atelier. Chaque plateau est autonome, chacune des activités ayant une durée de 30 minutes. La visite des élèves se fait en rotation. Il va sans dire qu'avec la variété de programmes que nous recevons, de nombreuses adaptations sont nécessaires. Aucun programme ne prévoit un scénario de la visite en salle, la fréquentation d'un atelier et une projection.

Le plan de la visite éducative

Dans la mesure où nous souhaitons offrir des programmes éducatifs qui soient significatifs et utiles pour les musées qui les reçoivent, les éducateurs devraient tenir compte des éléments suivants, lorsqu'ils élaborent leur plan de visite :

— les objectifs pédagogiques;
— les contenus notionnels;
— la démarche d'animation;
— la démarche d'apprentissage;
— les groupes d'âge;

— les propos de l'animateur;
— le parcours à suivre dans la salle;
— la description des activités complémentaires;
— la durée des activités;
— une courte bibliographie et filmographie;
— les ressources matérielles et humaines nécessaires;
— les outils d'évaluation.

Conclusion

Faute d'un modèle de planification pédagogique, nous ne pouvons offrir des programmes éducatifs qui soient adaptés aux besoins des différentes clientèles dont les retombées puissent être considérées valables quant à l'acquisition de connaissances, aux attitudes et aux aptitudes essentielles à toute démarche pédagogique. Il importe donc que les éducateurs de musée acquièrent une bonne connaissance des théories éducationnelles (pédagogie, apprentissage, didactique) en enseignement ainsi qu'en évaluation, afin d'être en mesure de bien expliquer les démarches et les outils éducatifs qu'ils souhaitent offrir à d'autres institutions.

LES ATELIERS D'ARTS PLASTIQUES
AU MUSÉE D'ART CONTEMPORAIN DE MONTRÉAL :
UN DÉFI INVENTIF

Luc Guillemette

Dans ce chapitre, je traiterai des ateliers d'arts plastiques et, particulièrement, de ceux offerts au Musée d'art contemporain de Montréal. J'essaierai d'apporter un éclairage nouveau, compte tenu de l'expérience que le Musée a accumulée au cours des trois dernières années. Les ateliers faisaient face à de nombreuses contraintes dues au public très diversifié que l'on voulait rejoindre, aux exigences d'horaire et de temps de même qu'à la nécessité d'adapter les activités à un public de tout âge, etc.

Je pourrais m'arrêter longuement à ces jeunes yeux qui plongent dans un tableau de Betty Goodwyn, à ces mains qui jonglent avec toutes sortes de médiums et de matériaux, à l'émerveillement de ces enfants qui, souvent pour la première fois, entrent en contact avec l'art contemporain. Les anecdotes, certaines attendrissantes, d'autres franchement rigolotes, pullulent dans le quotidien des ateliers. Je dois pourtant me limiter aux paramètres de ma recherche, en vous laissant imaginer ces petits moments grandioses.

Je définirai brièvement les arts plastiques comme discipline et le domaine de l'éducation artistique. Puis je tenterai de répondre à quelques questions. Comment faire en sorte de susciter la créativité et l'expression chez le visiteur? Quelle est notre démarche pédagogique et pourquoi l'avons-nous choisie? Quelle est la spécificité du contexte qui nous permet d'offrir ce type d'activité? Quels effets cette pratique a sur le visiteur et sur le musée et quelle relation privilégiée crée-t-elle?

Définition du domaine

Pour ceux qui ne sont pas familiarisés avec les arts plastiques, il faut préciser ce que désigne cette appellation et quels en sont les buts et les bénéfices.

Le *Petit Robert* donne des arts plastiques la définition simple d'« arts dont le but est l'élaboration de formes[1] », impliquant le concept binaire de « travail de l'esprit » et d'« aspect visible », dans la simultanéité de l'acte et de la « perception visuelle ».

Irène Sénécal, qui a élaboré une approche originale de l'éducation artistique au Québec, mentionne que le but premier que propose ce champ d'activités est de former des êtres dont l'imagination et le sens esthétique seront équilibrés avec les connaissances générales. Il s'agira donc de découvrir chez chacun les modes d'expression personnelle et d'en favoriser le développement selon une démarche naturelle d'intégration par les disciplines de l'art[2].

Dans le même ordre d'idées, Irena Wojnar soutient substantiellement la thèse de l'importance de l'éducation artistique pour la formation générale de la personne, en y dégageant le principe de la fonction fondamentale pour ce champ de connaissance et d'expérience, soit le suivant : « formation de l'attitude de l'esprit ouvert[3] ».

Edmund B. Feldman propose que l'éducation artistique assume une responsabilité de plus en plus importante dans notre univers artificiel et saturé d'occasions d'excitations sensorielles. Son principal but serait, entre autres, de faire découvrir les objets de perception propices à des expériences enrichissantes. Selon lui, ce mode d'apprentissage fondamental qu'offre l'art concilie naturellement le faire et le savoir ainsi que l'expression et la réflexion[4].

Eisner, reconnu pour ses études sur les fonctions de l'art dans l'évolution de l'humanité, mentionne que « la personne exercée par l'art à ressentir les qualités expressives de la forme serait mieux disposée à comprendre en profondeur ce qui se passe sous l'apparente banalité des choses les plus courantes de la vie[5] ».

Selon Gilbert Pélissier, dont la réflexion a réorienté la didactique de la discipline en France, les arts plastiques n'enseignent pas

seulement « des savoirs et des concepts mais aussi des procédures (opérations) et des comportements, dans la mesure où les élèves sont incités, par les situations qui leur sont proposées, à cultiver des démarches de types artistiques [6]».

Cette brève définition du domaine et des bénéfices qu'il génère étant faite, voyons maintenant comment celui-ci s'articule quotidiennement aux ateliers d'arts plastiques du musée, en y dégageant les objectifs poursuivis, la spécificité du contexte et la démarche empruntée pour les atteindre.

Nos ateliers d'arts plastiques ont pour objectif d'offrir au visiteur de tout âge l'occasion de prolonger son expérience esthétique par l'expérimentation de diverses techniques, médiums et matériaux reliés à un concept ou à une thématique présents dans une œuvre ou une exposition. Par l'expression plastique, de développer chez le visiteur le désir et la capacité de créer.

Parallèlement à ces objectifs, les ateliers permettent également de démystifier le processus de création et d'apprivoiser, par une approche concrète, l'art contemporain. Le cadre muséologique dans lequel sont offerts ces ateliers favorise l'atteinte de ces objectifs davantage que la rencontre et l'observation directe des œuvres d'art. De plus, l'accès facile aux objets et le dispositif de présentation permettent d'élaborer une démarche pédagogique particulière rendant fertile la relation entre le « voir » et le « faire ».

L'art contemporain valorise des choix plastiques s'éloignant des modes de représentation classique. Il véhicule à la fois un certain héritage artistique du passé et des préoccupations du présent. Son éclectisme est l'une de ses principales caractéristiques. La diversité des œuvres, des thèmes, des styles, des techniques, des matériaux approvisionne, provoque et stimule l'exercice de l'imagination chez le visiteur réceptif.

Certains auteurs sont convaincus qu'une initiation précoce à l'art contemporain, « moins attaché à la représentation de la réalité, peut inculquer à l'enfant une autre manière de voir que celle des reproductions photographiques ou audiovisuelles auxquelles il est

soumis quotidiennement[7] ». Ils vont jusqu'à mentionner que « ces modes d'expression, plus ouverts à l'imaginaire et à la subjectivité, permettent de mieux respecter la production des enfants; il n'y a plus de laid, plus de "pas comme il faut". Donc, plus de notion d'échec[8] ». L'art contemporain permettrait aux enfants de surmonter cette étape et de trouver un plaisir renouvelé à leurs activités d'expression artistique.

L'imitation comme procédé d'invention

« Toute création est à l'origine la lutte d'une forme en puissance contre une forme imitée », écrit Malraux. « La forme en puissance naît dans le sujet, dans l'individu; la forme imitée est la confrontation avec l'extérieur, avec l'autre, avec l'œuvre de l'autre[9] ».

Si nous avons choisi, pour notre part, l'axe de l'imitation comme procédé d'invention, celui-ci ne doit aucunement être considéré comme exclusif. Il ne représente qu'une avenue parmi plusieurs.

La démarche pédagogique que nous utilisons n'est pas un manuel sur la pratique des arts plastiques en milieu muséal, mais elle se veut davantage une réflexion sur cette pratique, dans le contexte particulier de l'art contemporain. Aucune recette en ce domaine ne peut être donnée, sous peine d'un retour à un certain académisme. Par ailleurs, les ateliers d'arts plastiques doivent tout de même se donner des objectifs et un cadre de recherche bien précis.

L'idée de s'inspirer d'œuvres, de concepts ou de thématiques sous-tend le principe d'imitation. Ravel nous rappelle : « Ne craignez point d'imiter. Si vous êtes personnel, vous écrirez forcément quelque chose d'autre[10] ». Dans le même sens, Suzanne Langer constate :

> [...] l'imitation, même lorsqu'elle est fidèle à la vision, ne copie jamais; elle est toujours un assemblage de ce qui est signifiant. La version projetée n'est jamais une reproduction fidèle d'éléments de la nature ou de l'environnement; elle présente toujours un aspect nouveau et inédit en proposant une autre réalité par le choix et l'agencement personnel de substituts[11].

Il faut être deux pour inventer, dit d'ailleurs Valéry. Un forme des combinaisons, l'autre choisit, reconnaît ce qu'il désire, ce qui lui importe dans l'ensemble des produits du premier[12].

Ainsi, qu'ils soient imposés ou seulement proposés, les modèles, en l'occurrence les œuvres d'artistes reconnus, deviennent, par leur utilisation dans un contexte de création, un élément de départ, un déclencheur, une stimulation et parfois même, heureusement, un défi à relever qui ne se traduira pas par une reproduction simpliste, mais qui laissera place à l'expression personnelle et à la créativité. Celle-ci, définie comme étant « une prédisposition hypothétique à fournir des comportements ou des produits de comportements qui s'écartent de façon positive de ce qui est fréquent, ordinaire, banal[13] ».

La créativité est une aptitude présente à différents degrés, selon chaque individu, et elle n'a pas comme conséquence obligatoire de créer une œuvre élaborée et reconnue. Nous mettons donc l'accent sur le plaisir de faire, de réaliser, espérant ouvrir la porte à tout un monde d'imagination, de fantaisie et d'inventivité.

Les visiteurs à l'œuvre

Territoire de l'œil, notre musée devient aussi territoire de la main. Au cours de sa visite, le visiteur est stimulé par des moyens d'ordre cognitif, affectif, sensoriel, etc. Rarement, il a l'occasion de toucher, de manipuler et d'expérimenter. À la suite de sa visite, sa participation active à l'atelier vient combler cette lacune, en lui faisant vivre une activité hautement interactive[14]. Chez nous, les boutons pressoirs sont remplacés par les pinceaux!

La création d'images réclame leur matérialisation, leur réalisation. Complice du regard, l'expression plastique nécessite des moyens spécifiques qui impliquent des gestes, des techniques, des procédés, des matériaux et des outils. Les intervenants sont là pour transmettre ces connaissances. La suite est entre les mains du visiteur.

À la lumière de leurs observations directes, les spectateurs sont invités à devenir acteurs. Il ne suffit plus de voir, il faut qu'ils expérimentent, qu'ils agissent. Les réalisations sont parfois modestes, mais elles ont le mérite d'être concrètes.

Les propositions d'activités sont variées. Elles sont relatives à l'œuvre choisie pour son pouvoir d'évocation. Cela permet, au fil du temps, d'exploiter plusieurs modes d'expression, différentes techniques, d'utiliser de nombreux médiums et matériaux présents à l'intérieur de l'œuvre.

Le choix de l'œuvre qui servira d'élément déclencheur à l'activité est tributaire du calendrier des expositions présentées.

Dans la mesure du possible, nous tentons d'équilibrer la programmation des activités en alternant les œuvres réalisées par des artistes féminins et masculins. En correspondance avec le mandat et le contenu de la collection du Musée, nous priorisons les artistes québécois, suivis des artistes canadiens et internationaux.

La durée des activités en semaine est d'environ une heure. C'est le temps minimal requis pour que les participants bénéficient efficacement de leurs expériences. Si la disponibilité du groupe le permet, une prolongation est possible. En semaine, nous sommes en mesure d'accueillir des groupes de 30 personnes, trois fois par jour.

Le fonctionnement des ateliers du dimanche est plus informel. Comme il n'est pas nécessaire de réserver, les participants se présentent entre 13 h et 17 h et sont libres de rester tant et aussi longtemps qu'ils le désirent.

L'espace physique et l'équipement nécessaire à la tenue de ce genre d'activité sont adaptés en fonction des différentes catégories de visiteurs. Les tables et les tabourets sont ajustables, les éviers sont installés à deux hauteurs différentes. Nous tenions absolument à ce que les enfants soient à l'aise dans cet environnement, puisque les enfants âgés de 5 à 12 ans composent 80 % de notre clientèle.

Voici notre façon de procéder. En salle d'exposition, devant l'œuvre, nous faisons une mise en situation dans le contexte muséal, laissons du temps pour une observation directe, présentons brièvement son auteur, les matériaux et techniques utilisés, les modes de composition, etc. Ensuite, nous suggérons le thème, le sujet ou la problématique.

En atelier, nous expliquons et faisons une démonstration des médiums, des matériaux, des outils, des gestes et techniques qui seront utilisés au cours de l'activité.

Pendant la durée de l'expérimentation, un dialogue s'installe entre les participants et l'animateur. Tout au long de l'activité, ce dernier fait des interventions sporadiques. Je vous laisse le soin d'imaginer le nombre total et la diversité des questions posées pendant cette période.

Le potentiel de ce type d'atelier, dans un milieu muséal offrant une vaste banque d'œuvres, est immense. Particulièrement dans un musée d'art contemporain présentant une diversité de médiums et de techniques qui permettent d'innombrables variantes.

La particularité de nos ateliers tient au fait que les thèmes, techniques, matériaux et médiums choisis pour une activité sont les mêmes pour l'ensemble des catégories de visiteurs. Ils sont tout simplement présentés et adaptés différemment, afin de correspondre à l'âge, aux statuts, aux compétences et à l'expérience vécue par chacun des participants.

Ces facteurs, conjugués aux multiples lectures interprétatives possibles de l'œuvre d'art observée, donnent lieu à d'éclatantes réalisations, toutes différentes les unes des autres, même si le point de départ est le même.

Voici donc quelques activités proposées aux participants au cours des trois dernières années.

D'après l'œuvre de Pierre Dorion intitulée *Reliquaire* (1990), présentée dans le cadre de l'exposition *La Collection : tableau inaugural*, l'atelier « Autoportrait-silhouette » proposait de prendre conscience du support, de la position de son corps par rapport à la feuille (grandeur nature). Le participant devait ensuite utiliser sa silhouette afin d'établir un rapport forme-fond. Les techniques et matériaux utilisés : dessin aux pastels secs sur papier Kraft.

En rapport avec les œuvres de l'exposition intitulée *Pour la suite du Monde*, l'atelier « Réinventer le monde » proposait au participant, comme son titre l'indique, de créer, en deux ou en trois dimensions,

une image du monde dans lequel il aimerait évoluer, en y dégageant les aspects de la société actuelle qu'il souhaitait conserver ou rejeter.

Les techniques et matériaux utilisés : collage et assemblages sur carton Mayfair, matériaux divers (plumes, coquillages, figurines en plastique, etc.).

Pendant l'atelier « Neuf tableaux dans un », les participants ont peint, morceau par morceau, une image sectionnée en plusieurs éléments juxtaposés, en s'inspirant de *Cycle crétois 2, n° 12*, de Françoise Sullivan, présentée à l'intérieur de l'exposition : *La Collection Lavalin du Musée d'art contemporain de Montréal — Le partage d'une vision*. Les techniques et matériaux utilisés : dessin de composition, encre de Chine sur carton Mayfair.

Par des giclures et autres gestes colorés, l'atelier *À bas les pinceaux!* proposait aux participants d'expérimenter la peinture expressionniste abstraite, d'après l'œuvre intitulée *Sans titre* (1950) de Jean-Paul Riopelle et présentée lors de l'exposition *La Collection : second tableau*. Les techniques et matériaux utilisés : peinture, acrylique.

S'inspirant de l'œuvre intitulée *Triplo Igloo* (1984) de Mario Merz, présentée lors de l'exposition *La Collection : quelques œuvres marquantes*, nous avons fabriqué des igloos par l'assemblage de matériaux inusités : fil de fer, argile, acétate, trombones.

Une fois l'atelier terminé, les participants repartent avec de nouveaux éléments qui meubleront leur imaginaire. De plus, ils emportent avec eux les témoins tangibles de leur expérience muséale. Inconsciemment, ils ont revitalisé une partie de la réalité de l'œuvre dont ils se sont inspirés. Subtilement, en exposant leurs travaux, à l'école ou à la maison, ils prolongent ainsi les murs du musée dans leur quotidien.

En proposant ce type d'activité, le musée contribue à l'épanouissement des sens, de l'intelligence et de la sensibilité chez le visiteur. Sa perception et ses capacités d'analyse de l'œuvre en seront d'autant plus aiguisées. Cette activité l'oblige à une certaine ouverture d'esprit. Par la réalisation d'images dont il est l'auteur, on l'invite à

scruter et à expérimenter certains rouages du processus de création. De plus, on lui offre la possibilité d'acquérir, par l'action, des connaissances en art contemporain et de découvrir, par le plaisir, une partie du cadre muséologique qui le contient. Son expérience esthétique ainsi prolongée et enrichie confère une valeur plus grande à sa visite et, nous l'espérons, provoquera chez lui le désir de revenir.

« Recréer le monde », devenir pour ainsi dire « les coauteurs du monde »[15], tel que le dit si bien Albert Jacquard, voilà le défi inventif que proposent les ateliers d'arts plastiques du Musée d'art contemporain de Montréal.

NOTES

1. *Dictionnaire alphabétique et analogique de la langue française, Le Petit Robert*, Paris, 1991, p. 1454.

2. Irène SÉNÉCAL, *L'Éducation artistique*, Québec, ministère des Affaires culturelles, Musée d'art contemporain de Montréal, 1976, p. 103.

3. Irena WOJNAR, *Esthétique et pédagogie*, Paris, Presses universitaires de France, 1963, p. 226-249.

4. Edmund Burke FELDMAN, *Becoming Human Through Art, Aesthetic Experience in School*, Prentice-Hall, New Jersey, 1970, p. 166-174.

5. W. Elliot EISNER, *Educating Artistic Vision*, New York, MacMillan, 1972, p. 9-11.

6. Gilbert PÉLISSIER, « L'aperçu de l'évolution depuis 1972 », dans Denyse Beaulieu, *L'Enfant vers l'art, une leçon de liberté, un chemin d'exigence*, Paris, Les Éditions Autrement, série Mutations, nᵒ 139, octobre 1993, p. 42.

7. Denise BEAULIEU, *L'Enfant vers l'art, une leçon de liberté, un chemin d'exigence*, Paris, Les Éditions Autrement, série Mutations, nᵒ 139, octobre 1993, p. 53.

8. *Ibid.*

9. Alain BEAUDOT, *Vers une pédagogie de la créativité*, Paris, Les Éditions ESF, 1973, p. 30.

10. *Ibid.*

11. Susanne LANGER, citée dans ministère de l'Éducation du Québec, *Guide pédagogique, secondaire : arts plastiques*, Québec, le Ministère, 1984, p. 4.

12. Alain, BEAUDOT, *op. cit.*, p. 42

13. *Grand Dictionnaire encyclopédique Larousse*, tome IV, Paris, Larousse, 1989, p. 2753.

Tamara LEMERISE, « Visiter, explorer et apprendre », dans Bernard Lefebvre (dir.), *L'Éducation et les musées*, Montréal, Les Éditions Logiques, 1994, p. 174.

Stéphane BAILLARGEON, « L'art, entre le moi et le marché », *Le Devoir*, 17 août 1993, p. A-1.

Driving the Ceremonial Landscape Educational Practice in the Artist Run Centre: A Case Study

Aoife Mac Namara

Introduction

Concerned with the separation of artistic, curatorial and education practices in Canadian Artist Run Centres the interdisciplinary and interactive exhibition project *Driving the Ceremonial Landscape* was designed as a form of research action to reflect not only on the experiences of both artist and viewer in relation to the exhibition programming at Artist Run Centres, but also on the potential for artistic practice and curatorial action to become moments of a shared pedagogical practice[1].

Located at Gallery 101, an Artist Run Centre in Ottawa, the exhibition project through which this research was generated was concerned with two disparate but associated questions: with an interrogation of how Ottawa — it's built environments, monuments, parkways, festivals, cultural institutions and tourist sites — serves as an expanded cultural text through which a (unifying) national identity has been created for a diverse people, and with the possibility for Artist Run Centres to operate as sites of critical intervention where artists and the general public might work together to create representations of Canada and Canadianness which challenge those generated through the official city and it's culture industries.

This paper is concerned with the second question raised through the research: with the possibility for the development of

artistic and curatorial practices within Artist Run Centres that have integrated pedagogical agenda thereby allowing for the introduction of educational programming directed at the general public while circumventing the need for increased funding and revised mandates that the hiring of professional museum educators within Artist Run Centres would entail.

Driving the ceremonial landscape

Having developed a curatorial thesis for submission to Gallery 101, visiting curator Tim Dallett — an artist working in time-based and electronic media with an educational background in art history and architecture — assembled an interdisciplinary curatorial advisory committee to assist in the development of selection criteria and in the solicitation and selection of proposals. The construction of this committee, representative as it was of people who were not exclusively self-identified artists, and the resulting consultation process worked well to move the project from an abstract curatorial proposal where practical problems of funding, scheduling and real-ization were not yet addressed, to a proposal with both clearly articulated selection criteria and detailed administrative time-lines.

In order to solicit a broad range of proposals it was decided to develop and publish a «Calls for Submission» that would be distributed by mail across the country and though advertisements in several art journals. Projects would then be selected based on their having an articulated pedagogical agenda in relation to the interrogation of the following concepts:
— tradition of the picturesque and the re-representation
 of the landscape;
— framing of view;
— the political and institutional landscape;
— tourism and the creation of specific routes for navigation;
— the problem of the monument: symbolic dimension,
 spatial effect;

— the shaping of spaces for official purposes: ceremonial
routes, sites, vistas;

— the official city vs. the city of others;

— the potential of audience participation or collaboration
with the project;

— unacknowledged or concealed spaces, sites, histories
and experiences.

Over fifty submissions — ranging from proposals for public
multi-media spectacles to exhibitions of Ottawa cityscapes — were
received from which a two month exhibition schedule was developed
involving both gallery and off-site presentations of over 10 projects
extending from Live Art work to a mini academic symposium[2].

While each of these projects worked, in different ways, to
encourage artists and the interested public to collaboratively inter-
rogate images and ideas of Canadianness created through the
complex architectural and discursive matrix which is the National
Capital, restrictions of time and space (in addition to the diversity
of the projects undertaken) have limited the focus of this paper to
an analysis of the work **Out and About** by Simon Levin and Andrew
Hunter: artists who took the project one step further than their
colleagues by incorporating opportunities for the public to actually
produce alternative images of the National Capital; images which
articulate something of their own understanding of the city of
Ottawa and how it is harnessed for the projection of Canadian
identity both within this country and abroad.

Out and About

Following the guidelines of the larger Ceremonial Landscape
project, **Out and About** was designed to encourage the public to
(re)explore the sites and institutions of the National Capital's heritage
and tourist industries and, through photography and self charted
city tours, to map something of what these public sites might
represent to them either individually or as members of a particular
community. In this way possibilities were afforded to the viewer to

move from playing the role of the passive consumer of official rhetoric to that of the active producer of cultural texts that were at once highly subjective reflections on the city and aspects of a complex public discourse.

Out and About was an elaborate project involved in the interrogation not only of Ottawa's heritage and tourism industries but in the institutions that facilitated their growth: Souvenir and Gift Stores, Guided City Tours, Interpretative Publications, Maps and Museum Design. Drawing from the aesthetic and design tropes which distinguish these institutions Levin & Hunter created an elaborate installation at Gallery 101: an installation which worked to parody up market boutiques and sophisticated interpretative centres while functioning as the site from which the public would be introduced to both the city-wide tour project and the critical interpretations of that project as generated by gallery visitors.

Like the standard boutiques and interpretative centres which direct and orientate tourists visiting the Ottawa region, **Out and About** relied heavily on practices of merchandising to legitimate its operations with the public. Where the Ottawa tourist office, museum and hotel boutiques as well as private souvenir stores market their maple syrup products, moccasin shoes, Inuit Prints and Mountie paraphernalia as essential elements of the Ottawa experience, Levin and Hunter equipped their boutique with unique **Out and About** merchandise; custom designed holdalls, pens, buttons, maps, cameras, candy, cookies and thermos flasks and designed postcards that were compulsory elements of their tour packages. The look is sparse and elegant and the decor and merchandise rigidly coordinated in copper, black, green and leather. A border of five centimeter high copper lettering surrounds the installation space serving both to distinguish the territory of the installation and to elaborate on the agenda of the project in short, concise statements of purpose such as:

Out and About is a line of Consumable Souvenirs;
Out and About is a collection of Participant-Made-Post Cards;
Out and About is collection of Customized Travel Bags;

Out and About is series of Participant-Directed-City Tours;
Out and About is an Interactive Art Exhibition;
Out and About is a Customized Tourist Boutique;
Out and About is a Designer City Map;
Out and About is a series of Media Broadcasts.

On entering Gallery 101 and passing into the **Out and About** boutique visitors are greeted, in a range of four European languages, by a tall young man dressed in black and familiar to the Ottawa public as one of the greeters operating the entrance of the Rideau Centre GAP store. The attendant offers the visitors a brief project orientation before inviting them to browse at the displays and to consider participating in one of the three tours of the city offered as part of the **Out and About** experience.

The tours, which are all self-guided, include a walking tour described as the *Urban Pedestrian*, a skating tour titled *Le Sportif* and a driving tour labeled as the *High Gear Professional*. Visitors electing to participate in a tour are kitted-out by the attendant with a personalized **Out and About** tour kit including a customized copper-lined leather satchel, knapsack or holdall (style of bag dictated by the nature of the tour), a copy of a map relating a narrative composed as the result of the artists recent tour of the city, an **Out and About** disposable camera with which the participant may take images to be produced by the artists as postcards and then later displayed at the gallery, a ball point pen, a thermos flask filled with their choice of beverage, a travel mug, thermal hand warmer and a selection of customized candy, chocolate and cookies.

There was no charge for participation and visitors are assigned a twenty-four hour period within which to undertake their tour before returning their kits to the attendant who promptly sends the films to be processed and arranges for the images to be attached to preprinted adhesive postcard backs for immediate display in the gallery.[3] These postcards then become alternative, participant-made, souvenirs available for use by gallery visitors. Before leaving the gallery visitors are asked by the attendant to complete a short

questionnaire that solicits information about their experience with
the project. Among the questions asked of the participants were:

— Can you please describe yourself?

— Can you describe where you went on your tour?

— Describe some of the photographs you took on your tour.

— Can you talk about why you chose to take the photographs
you took?

— Do you consider yourself to be an artist?

— Have you ever been to Gallery 101 before participating
in this project?

— Where did you hear about this project?

— Why did you decide to participate in this project?

These questionnaires along with the participant produced
postcards and comments from the gallery visitors book became the
data from which an analysis of the project was developed. As stated
in the introduction to this paper, this research was concerned with
exploring the possibility for educational practice to become an inte-
gral element of the programming of Artists Run Centres while
maintaining the institutional mandates of these centres in relation
to the needs of practicing professional artists.[4] Accordingly the
analysis of Levin and Hunter's project, as it operated within the
larger Driving The Ceremonial Landscape project, focused on the
project's ability to develop public awareness of innovative contemporary
art practices such as installation and live art while encouraging the
viewer to see these practices as a means for the critical interpretation
of Ottawa's architecture, public monuments, urban planning and
heritage industries.

The postcards

Over the course of the project over one thousand participant-
made postcards were produced by visitors involved in the various
Out and About city tours. These images (directed as they were by
the fixed lens and automatic exposure of the disposable cameras as
well as by the commercial development and printing processes)

shared a common 'snapshot' aesthetic that worked well both to bind them as a coherent body of work within the installation and to allow for their analysis to focus on content and context rather than on the more formal construction of the images: a process that the disposable cameras and commercial printing insured was largely beyond the control of the individual participants.

While the content of the postcards varied enormously from images of friends and family posing in front of public monuments to photographs of local community centres, ice sculpture, street signs, public service advertisements and family pets, certain reoc-curring themes soon emerged from within the collection. The most established of these themes were representations of community — professional, ethnic and residential — and representations of the official city including many images the Winterlude festival as well as photographs of public monuments and buildings and thoroughfares. Common to the images within both these categories was an interest in the insertion of the self into the public landscape as demonstrated by the reappearance of the participants in various images.

The images which together formed the first category, Representations of Community, were authored primarily by local participants who identified themselves in the questionnaire as both artists and non-artists. Few of these images referred to the official landscape of the city focusing instead on the representation of key landmarks in their own lives and the lives of their communities. Although the most typical of these images are views of the participant in front of important centres of community life (The Jewish Community Centre, Artist Run Centres, Art Galleries, Bars, Corner Stores, Cooperative Apartment Buildings, Community Festivals, Leisure Centres and Play Grounds) some of the cards produced selected more abstract images with which to represent the concerns of a particular community. Notable amongst these postcards were a series of images recording a visit to the National Gallery of Canada where the Vancouver artists General Idea had recently installed *A Year in The Life of AZT*: a large scale installation concerned with

the overpowering role of drugs and the medical institutions in the life of people living with HIV or AIDS.

While the majority of the images broadly categorized as concerned with Representations of Community themes include representations of the participant sited at or near the subject of the photographs, a considerable number of them actually record the participant engaged in activities directly related to the **Out and About** tour kit: eating chocolates, sipping cacao, referring to the 'map' , taking notes and photographs. An interesting observation about these particular images (images that record the photographer as an **Out and About** participant) is that they are almost exclusively the product of participants who identified themselves in the questionnaire as artists. This suggests that these participants (who were already quite familiar with Live Art practices such as that devised by Levin and Hunter) were more aware of how their participation was to function within the larger **Out and About** project while the other participants (people with less experience of innovative contemporary art practices) were less conscious of the relationship of their activity to Levin and Hunter's installation at Gallery 101.

This observation is further substantiated by an analysis of the responses offered by participants in the Representation of Community category to the question «Can you talk about why you chose to take the photographs you took?». Non self-identified artists habitually — but not exclusively — offered explanations which referred to both the importance of, and public neglect for, the subject: «The Jewish community centre is a very active centre of cultural activity in Ottawa and is one of the most important places in my life»[5]. «I think it's important to remind the public that people here in Ottawa are living with HIV».[6] Self-identified artists also emphasized the importance of their subject and it's neglect *by the official city* but also referred to the context of their images in the gallery as part of the **Out and About Project**: «I really like the idea of someone picking my card of the run-down Enriched Bread Artists Studios from the racks at Gallery 101 and sending it across the country or even abroad».[7]

While certain cards could not be easily categorized within either of the above classifications the majority of the images that were not focused on the creation of public representations of (often marginal) community concerns were directed at the interrogation of the city's public geography. These postcards, which were almost exclusively the product of participants who identified themselves as artists, included images that directly challenged the official or aspirational function of the sites by focusing on apparent contradictions between the official rhetoric supporting the public monument or building and the experience of people living in their shadow. A pointed example of these images would be a series of postcards recording homeless people (largely Native Canadians) in front of the Human Rights Monument.

As the project progressed, and the number of completed postcards sets on display at the gallery increased, another interesting pattern developed from within the collection of participant-made images; a pattern that was to suggest that the project was succeeding in generating public discourse about the relationship between the representations of Ottawa, Canada and Canadianness generated through the National Capital and it's associated tourist and heritage industries (including, of course, postcards) and the meaning of these collective identities for the individual people supposedly represented by them.

While a formal analysis of the cards described above (Representations of Community and Representations of Ottawa) demonstrates prior knowledge on the part of the participants of two major photographic conventions — the tourist postcard and the family or holiday snapshot — the images returned to the gallery throughout the latter part of project began to reflect another, more localized, influence on both the subject and form of the postcards. These later images, while continuing to reflect the interests of the participants in relation to the above mentioned concerns, began to reflect and develop upon the interpretations of the city constructed through the postcards by previous participants. This inter-participant

dialogue prompted the course of many of the city tours, directing participants to reflect upon aspects of the city, it's institutions and monuments in ways they had hitherto not considered.[8] In this way Levin and Hunter's project can be seen as a dynamic agent in the production of an interdisciplinary conversational community active in the interrogation of — and reflection upon — Ottawa as a site from which widely circulating images of Canadianess are generated.

Summary

With notable exceptions, most artists and curators working within contemporary art institutions are little concerned with challenging how the general public thinks about contemporary art, responds to the social questions art addresses or the role of art in the construction of public consciousness.[9] Thus the exhibition of art becomes a largely introverted project reflective of the interests of either initiated cultural professionals or commercial collectors. This situation has, over the years, lead to considerable resentment on the part of the tax paying public who, quite justifiably, feel that their revenue is being spent supporting artists and art institutions who are indifferent to their concerns, opinions or contributions to contemporary cultural life in Canada. In this way public art galleries, museums and Artists Run Centres alike have often faced charges of arrogance and elitism: charges which many public institutions have (at least in part) answered by the establishment of departments devoted to educational or public programming.

Artist Run Centres, restricted as they are by institutional mandates limiting their operations to the development of programming directed at the interests of practicing professional artists, are without this option. The long term result of this has been both positive and negative for such centres; positive in that the programming is not answerable to the assessment of public servants but rather assessed by a peer jury system, negative in that the centres have continued to isolate themselves from the broader society within which they operate with few centres having developed any serious inroad into public programming of any kind.[10]

Today as these centres — staffed as they have been almost exclusively by middle-class EuroCanadian — face the very real possibility of cuts to their public sector funding, challenges from previously marginalized cultural communities and the threat of public accountability, many artists are reconsidering their isolationist policies and looking to develop new associations with the communities within which their operations are situated.[11] Gallery 101 is one of these centres and, like many others, it insists that these changes can be made without compromising their commitment to the support of practicing professional artists. Through the cooperation of artists and artist-curators projects such as *Driving the Ceremonial Landscape* can be develope: projects that continue to explore the innovative and challenging practices being developed by practicing artists in this country while insisting that these practices be directed at the interrogation of something other than their own immediate history. Through the scheduling of innovative projects such as Levin and Hunter's **Out and About**, center's such as Gallery 101 can insure that opportunities are created for the 'non-artist' public to participate in the cultural debates generated through their programming while at the same time actually working to break down the disciplinary borders which seen pedagogy rendered a marginal concern of contemporary art institutions.

That artists operate without responsibility to the society within which they live is an artificial assumption bolstered by artificial disciplinary boundaries that serve to isolate the work of artists, art educators and critics both from internal dialogue and from public discourse. By challenging artists, artist-curators and the public to reconsider the validity of these divisions through a collaborative exploration of a familiar site (the National Capital) *Driving the Ceremonial Landscape* worked to demonstrate not only the relevance of contemporary art practices to the construction of public and individual consciousness but also to render farcical the assumption that innovative or experimental art work is by definition unapproachable and irrelevant to all but the initiated few.

Summing up then, an analysis of Levin and Hunter's project as it operated within the larger Driving the Ceremonial Landscape programme, demonstrates that provided that artists and curators work with a shared commitment to public pedagogy, it is possible to instigate educational initiatives involving the general, or non-artist, public through Artist Run Centres without compromising the centres commitment to the support of practicing professional artists by channeling funds for the support of professional art educators. In other words educational initiatives, while challenging to the status quo of Artist Run Centres, are valuable activities for both artist and public alike, affording artists and curators possibilities for the effective use of existing resources for projects that are at once pedagogical, curatorial and artistic.

NOTES

1. Prior to the nineteen seventies when the Canada Council began awarding grants to individual artists and artists' collectives, the context for artistic production and circulation across Canada was directed to a large degree by the interests of the art historians and curators working at public museums or galleries and the dictates of the commercial market· With the advent of relatively generous public funding authorities and the peer jury system this context was radically changed allowing artists the possibility for developing practices which through subject matter, media or content actively challenged the authority of Canada's cultural institutions and of traditional modes of cultural production.

With growing public funding, radical new video, music and performance practices developed across the country and artists working in the 'traditional' media of painting, drawing, sculpture and printmaking opened up their practices to the exploration of politically charged ideas about sexuality, gender, nationalism and class. Yet despite this cultural renaissance few of the ideas about our culture and Canadian society generated through these innovative practices entered into public circulation for while artists had found economic independence from the market through public funding, the mechanisms of cultural dissemination — public galleries, museums, publishing houses and universities — remained sites for the propagation of more 'traditional' ideas about art: ideas which did not include those of this new generation. To counter the exclusion of their work from public viewing many artists joined together to form cooperative galleries where curatorial decisions were to be reached not by museum or gallery professionals but by practicing artists through peer juries. These institutions, known as Parallel Galleries and later Artist Run Centres have grown, with the aid of extensive public funding, to be one of the most influential 'institutions' in Canadian contemporary art and unlike their counterparts in the public sector, they are mandated by their funders to provide for the support and interests of practicing professional artists without concern for the dissemination of ideas and understanding about contemporary art to the general public.

2. The following represents the final exhibition schedule for the *Driving the Ceremonial Landscape* project:

Month one

Main Gallery: *Monopoly.* An interactive sculpture installation by Mi'kmq artist Teresa Marshall.

Out & About. A live art, publishing and installation project by Vancouver based artist Simon Levin and curator Andrew Hunter.

Project Room: *Government Buildings.* An exhibition of painted constructions by Nova Scotia vernacular artist Eric Walker

Rideau Canal: *Escape in Canada.* Outdoor film screenings of work by Toronto film-maker Mike Hoolboom.

Tourist/Gift Stores: *Patti Goes To Ottawa.* Bookworks from the live art, installation and broadcasting project by Toronto artist Patricia Homonylo.

City of Ottawa: *Out & About.* A live art, publishing and installation project by Vancouver based artist Simon Levin and curator Andrew Hunter.

Month two

Main Gallery: *Out & About.* A live art, publishing and installation project by Vancouver based artist Simon Levin and curator Andrew Hunter.

Patti Goes To Ottawa: Part 2 of a two part live art, installation and broadcasting project by Toronto artist Patricia Homonylo.

Talking the Ceremonial Landscape: A symposium organized by the Society and Sociability Reading Group from the Carleton University Centre for Research on Culture and Society.

Interactive Urban Fax Response Unit: An digital transmission project by architects Ralph Weisbrock and Jennifer Frazier.

Project Room: *Re-capitalizing.* An interdisciplinary installation and communication project by the Ottawa collective *Site-Sight-Cite.*

On Account of Treason An architectural project by Lisa Tomas

Important Places A souvenir project by Montréal artist Mark Léger

Parliament Hill Precinct A video installation by Carleton University architecture student David Wood.

Winterlude: *Escape in Canada.* Outdoor film screenings of work by Toronto film-maker Mike Hoolboom.

Patti Goes To Ottawa. Live art from the installation, live art and broadcasting project by Toronto artist Patricia Homonylo.

Tourist/Gift Stores: *Patti Goes To Ottawa.* Bookworks from the live art, installation and broadcasting project by Toronto artist Patricia Homonylo.

City of Ottawa: *Out & About.* A live art, publishing and installation project by Vancouver based artist Simon Levin and curator Andrew Hunter.

CBC (TV) Ottawa: *Out & About.* A live art, publishing and installation project by Vancouver based artist Simon Levin and curator Andrew Hunter.

Rogers Cable *Patti Goes To Ottawa*: Live art from the installation, live art and broadcasting project by Toronto artist Patricia Homonylo.

CKCU Radio *Patti Goes To Ottawa*: Live art from the installation, live art and broadcasting project by Toronto artist Patricia Homonylo.

CBC Radio *Patti Goes To Ottawa*: Live art from the installation, live art and broadcasting project by Toronto artist Patricia Homonylo.

3. While no charge was levied ,or deposit extracted, from participants visitors were asked to leave identification in the form of drivers license and/or credit card with the gallery as security on the tour kits. Despite these precautions, one satchel was stolen by a participant during the last week of the project.

4. It should be remembered that funding to Artist Run Centres is conditional not on their meeting the needs of the general public in relationship to the exploration of ideas about contemporary but exclusively on their ability to respond to and act upon the needs of professional Canadian artists.

5. From questionnaire #22.

6. From questionnaire #9.

7. From questionnaire #13.

8. This assumption about the dialogue generated through the project is further substantiated by participant responses to the question "Can you talk about why you chose to take the photographs you took?", responses which acknowledged the influence of other participants images as well the influence of the images taken by media personalities as part of the broadcast tours.

9. An interesting collection of essays highlighting the work of artists, curators and critics in addressing these problems can be found in the anthology *The Subversive Imagination: Artists, Society and Social Responsibility* edited by Carol Becker and published in 1994 by Routledge.

10. Exceptions to this rule can be found amongst Artist Run Centres active in the support of minority cultural communities. These centres including Toronto's *A-Space* have traditionally encouraged artists and curators working within their confines to build connections between the exhibiting artists and their wider communities. For a discussion of such centres and their community outreach work please see L'Hirondelle, Cheryll (1993) *"Energizing Anti-Rascist Strategies in the Artist Run Network: Pre-Minquon Panchayat in Toronto"*, in *Parallélogramme*, vol. 19 n° 1. 1993-4.

11. For a discussion of the challenge by marginalized cultural communities to the authority of the National Association of Canadian Artist Run Centres please see Lynne Fernie "Editorial", *Parallélogramme*, vol. 19, n° 3, 1993-4.

REFERENCES

ANNPAC (1979). *Retrospective 4: Documents of Artist Run Centres in Canada,* Toronto: ANNPAC.

BECKER, C. (1994). "Introduction: Presenting the Problem", in C. Becker (Ed.), *The Subversive Imagination*, NewYork: Routledge.

BECKER, C. (1994). "Introduction: Presenting the Problem", in C. Becker (Ed.), *The Subversive Imagination*, NewYork: Routledge

BURNHAM, L. (1993). "Hands Across Skid Row: John Malapede's Performance Workshop for the Homeless of L. A.", in A. Raven (Ed.), *Art in the Public Interest*, NewYork: Da Capo.

DALLETT, T. (1995). *Driving the Ceremonial Landscape Unpublished Curatorial Proposal.*

DUBOIS, P. (1994)."The Prehistory of Art: Cultural Practices and Athenian Democracy", in C. Becker, *The Subversive Imagination*, NewYork: Routledge.

FERNIE, L. (1994). "Editorial", *Parallélogramme,* vol. 19, n° 3.

GALLERY 101 (1985, revised 1994).Centre Mandate, Unpublished archive material,

LEVIN, S. (1995). Unpublished exhibition data including postcards, Hunter, A. questionnaires and tour map.

L'HIRONDELLE (1993). "Energizing Anti-Racist Strategies" in the Artist Run Network: Pre-Minquon Panchayat in Toronto", *Parallélogramme,* vol. 19, n° 1.

ROSSER, P. (1993). "Education Through Collaboration Saves Lives", in A. Raven (Ed.), *Art in the Public Interest*, NewYork: Da Capo.

La géographie au musée : une visite au Cosmodôme de Laval

Richard Desjardins

Introduction

La démarche d'apprentissage ne se confine pas à l'école. Celle-ci ne possède pas non plus l'exclusivité des ressources pédagogiques. Comme le musée remplit une fonction éducative, il devient un lieu de référence que les établissements scolaires ne sauraient négliger sans anémier la qualité de la formation à dispenser. C'est pourquoi la recherche en didactique poursuit l'exploration des multiples formules pédagogiques qui développent les relations à établir entre les programmes d'études et les musées ou les centres d'interprétation. Les directives inscrites dans les programmes officiels insistent d'ailleurs avec raison sur l'importance du musée comme lieu d'apprentissage.

La présente recherche consiste à développer un modèle didactique propre à l'apprentissage de la géographie au premier cycle du cours secondaire, de façon à provoquer et à maintenir l'activité des élèves, par l'observation systématique des faits dans des situations interactives.

La méthodologie préconisée se propose d'intégrer à l'étude de la géographie des connaissances qui relèvent de différentes disciplines en ayant le souci de la transdisciplinarité des différentes matières au premier cycle du secondaire. Les élèves pourront ainsi apporter une attention particulière aux liens qui existent entre les connaissances.

D'une part, de nombreux sujets d'étude dépassent l'observation courante, comme l'univers avec ses planètes, le mouvement des continents, les séismes, l'aménagement du territoire, la pollution de l'eau, les

satellites et les télécommunications. D'autre part, il existe maintenant un centre d'étude où ces faits géographiques sont présentés avec toutes les possibilités qu'offre une technologie de pointe : il s'agit du Cosmodôme de la ville de Laval.

Nous devons rechercher la correspondance qui existe entre le programme d'études en géographie et les objets présentés dans ce musée de l'espace. La visite scolaire s'articule à une démarche péda-gogique qui tient compte des recherches antécédentes en didactique des sciences humaines et les adapte à la discipline, la géographie, et au degré scolaire, le premier cycle du secondaire. Cette recherche développe les thèmes suivants :

1. Les préalables au programme éducatif.
2. Les fondements didactiques du programme.
3. La démarche d'apprentissage : avant la visite.
4. La démarche d'apprentissage : pendant la visite.
5. La démarche d'apprentissage : après la visite.
6. L'évaluation de l'ensemble du programme éducatif.

Les préalables au programme éducatif

L'objet : le contenu du Cosmodôme de Laval et le programme de géographie générale 114

Le musée est divisé en six sections. La section 1 est un voyage dans l'espace-temps. Elle relate l'histoire de l'exploration spatiale et de l'astronomie ainsi que les grands jalons de la découverte du cosmos. Un théâtre multimédiatique offre une représentation qui s'intitule *La Route des étoiles*, racontant et illustrant les principaux éléments de ce voyage dans l'espace-temps. La section 2 porte sur les voyages de l'homme dans l'espace. Elle essaie de démystifier les fusées et les différentes sciences de l'espace. Plusieurs appareils interactifs per-mettent aux visiteurs de garder leur intérêt à l'égard de ces notions très scientifiques. La section 3 illustre les conséquences du « Village Global » qu'est devenue la Terre. Ce sont les progrès vertigineux des technologies de télécommunication qui ont fait de notre planète

un monde de communication. La section 4 présente la planète Terre. C'est l'occasion de redécouvrir la Terre dans son évolution et ses principales caractéristiques : les mouvements des plaques tectoniques et leurs conséquences, l'hydrosphère, l'atmosphère et la biosphère. La télédétection fait l'objet de la section 5. Cette science permet, entre autres, de mieux comprendre les phénomènes météorologiques. Elle est d'une assistance précieuse dans la gestion des ressources naturelles. Elle sert aussi à mieux planifier l'espace urbain. Plus loin, dans cette section, nous avons l'occasion d'étudier notre satellite : la Lune. De plus, nous revivons les voyages spatiaux sur la Lune. finalement, la section 6 se présente comme une véritable maquette géante du système solaire. Nous pouvons en effectuer le tour et faire un arrêt sur le Soleil et chacune des neuf planètes. Plus loin, nous terminons ce voyage dans l'espace en apprenant le rôle des sondes spatiales dans l'exploration de l'espace. En sortant du système solaire, c'est l'univers qui nous attend!

Les cinq modules du programme de géographie générale 114 sont :

1. La planète terre.
2. Le globe terrestre, la carte du monde et l'atlas.
3. La carte topographique, la carte routière et le plan de ville.
4. Les éléments de géographie physique.
5. Les éléments de géographie humaine.

Tableau 1
Modules et unités du programme de géographie générale

Titres	Objectifs généraux	Objectifs terminaux
1. La planète Terre	Comprendre que l'étude de la planète Terre fait partie de la géographie.	1.1 Caractériser l'étude de la géographie. 1.2 Décrire la Terre en la situant dans l'Univers. 1.3 Distinguer les mouvements de la Terre et leurs conséquences.
2. Le globe terrestre, la carte et l'atlas	Savoir situer des réalités géographiques sur le globe terrestre, sur la carte du monde et dans l'atlas.	2.1 Utiliser les coordonnées géographiques du globe terrestre. 2.2 Utiliser le globe terrestre, la carte du monde et l'atlas.

3. La carte topogra-phique, la carte routière et le plan de ville	Savoir utiliser la carte topographique, la carte routière et le plan de ville.	3.1 S'orienter en prenant différents moyens. 3.2 Utiliser les principaux éléments de la carte géographique. 3.3 Lire la représentation du relief sur la carte topographique. 3.4 Utiliser divers types de carte.
4. Les éléments de géographie physique	Comprendre les principales composantes du milieu naturel.	4.1 Décrire le processus de formation du relief terrestre. 4.2 Décrire le processus d'évolution du relief. 4.3 Établir des relations entre le climat et la végétation. 4.4 Montrer l'importance de l'eau sur la terre.
5. Les éléments de géographie humaine	Comprendre les principales composantes du milieu humain.	5.1 Caractériser la population mondiale. 5.2 Distinguer les différentes formes d'occupation du sol. 5.3 Établir des relations entre les aspects physiques et humains d'un milieu.

Tableau 2
Liens entre les objectifs terminaux de géographie et les sections du musée

1.1 Caractériser l'étude de la géographie.	... section 6 : le système solaire et l'Univers, et la Lune, et sections 1 et 2 : le voyage de l'homme dans l'espace et les découvertes astronomiques.
1.2 Décrire la Terre en la situant dans l'univers.	... section 4 : la Terre et ses caractéristiques.
2.1 Utiliser les coordonnées géographiques du globe terrestre. 2.2 Utiliser le globe terrestre, la carte du monde et l'atlas.	... section 5 : la télédétection.
3.1 S'orienter en prenant différents moyens 3.2 Utiliser les principaux éléments de la carte géographique. 3.3 Lire la représentation du relief sur la carte topographique. 3.4 Utiliser divers types de carte. section 5 : la télédétection.

4.1 Décrire le processus de formation du relief terrestre. 4.2 Décrire le processus d'évolution du relief. 4.3 Établir des relations entre le climat et la végétation. 4.4 Montrer l'importance de l'eau sur la terre.	... section 4 : la Terre et ses caractéristiques.
5.1 Caractériser la population mondiale. 5.2 Distinguer les différentes formes d'occupation du sol. 5.3 Établir des relations entre les aspects physiques et humains d'un milieu.	... section 3 : les télécommunications, et section 5 : la télédétection.

Les sujets : les élèves de 1re secondaire

Âgés de 12 et 13 ans, les jeunes de 1re secondaire sont à l'aube de l'adolescence. C'est le début de la période opératoire formelle, selon Piaget, tel que rapporté par Cloutier (1982). La pensée hypothético-déductive émerge et permet progressivement à l'adolescent de générer ses hypothèses devant une situation et de tester systématiquement leur véracité pour finalement en tirer les conclusions appropriées. Cette pensée permet la résolution de problèmes en formulant des hypothèses, en planifiant des activités futures, en déduisant des conclusions, en analysant des données (Cloutier, 1982).

Le musée doit donc susciter chez les élèves leur capacité de compréhension et de progrès ainsi que le développement de leur autonomie et de leur capacité d'attention.

Le personnel du musée et l'enseignant

Le personnel éducatif du musée doit être bien au fait des habitudes propres aux jeunes du premier cycle du secondaire. Il peut ainsi assurer la meilleure intégration possible de ces visiteurs. Au Cosmodôme, des guides sont disponibles à quelques endroits des différentes zones de visite.

Quant au personnel enseignant, il doit se sentir pleinement impliqué dans cette démarche éducative, selon certaines conditions importantes. D'abord, la direction de l'école doit lui laisser une certaine liberté, ce qui influencera directement son degré d'implication et

d'enthousiasme. Il est souhaitable qu'il puisse bénéficier d'une formation de préparation. La direction doit tenir compte du temps demandé aux enseignants pour la visite du musée. Ces derniers doivent s'approprier des méthodes de travail et des stratégies d'enseignement propres à une telle démarche pédagogique. Il importe de créer un canal de communication entre le personnel enseignant et celui du musée pour faciliter la congruence péda-gogique nécessaire entre les deux groupes d'agents éducatifs.

L'organisation du musée et de l'école

Le Cosmodôme ouvre ses portes du mardi au dimanche de 10 h à 18 h. Il est préférable d'avertir de la visite d'un groupe surtout s'il s'élève à 230 élèves. Ce grand groupe d'élèves sera divisé en groupes d'une trentaine d'élèves. Il est bon de savoir que le Cosmodôme offre un service de cafétéria et de vestiaire. À l'entrée, pour l'accueil, le musée offre un immense hall de rencontre. Différentes salles sont aménagées pour recevoir les visiteurs, tant celles qui présentent des vitrines et des objets que des endroits de repos.

L'école peut favoriser une visite à l'automne comme activité d'éveil au contenu du programme ou au printemps comme synthèse de fin d'année. Cette sortie s'adresse à sept groupes de 34 élèves de 1re secondaire. Un éducateur accompagne chacun des groupes. Les organisateurs scolaires doivent prévoir le budget des autobus et le prix d'entrée pour une visite de trois heures. Il peut s'avérer important de penser à l'organisation du lunch, s'il y a lieu.

Thème-intégrateur : objectif Terre-Univers

Le thème « objectif Terre-Univers » de ce programme éducatif sert de cadre, c'est-à-dire d'élément intégrateur, pour relier le musée et l'école. Cet élément d'intégration permet d'assurer des appren-tissages significatifs en étant, à la fois, près de la matière du programme d'étude, de l'intérêt des élèves et du contenu du musée.

Les fondements didactiques du programme

Fondements didactiques de la démarche d'apprentissage

La méthode géographique sert d'encadrement au processus pédagogique et de fondement didactique à la démarche d'apprentissage. Parallèlement à la méthode appliquée à la démarche d'apprentissage reliée au musée, la méthode géographique suit des étapes bien définies qui s'apparentent à la démarche suivante.

Tableau 3
Démarche d'apprentissage et méthode géographique

	Démarche d'apprentissage reliée au musée	Méthode géographique
Avant	Exploration : observer, questionner, stimuler la recherche, définir un problème lié, le plus possible, au vécu de l'élève	1. Observation des faits 2. Description des faits et collecte des données 3. Formulation d'une hypothèse 4. Analyse des faits et des données 5. Vérification d'une hypothèse et interprétation des résultats 6. Formulation des résultats 7. Formulation des généralisations
Pendant	Collecte des données : rechercher des informations et des réponses	
Après	Tirer des conclusions, faire une synthèse : trier, analyser, classifier, comparer, mettre en relation les données	

Modèle de présentation d'une activité pédagogique propre au musée et à la classe

Le titre de l'activité doit être simple, clair et précis dans le but de frapper significativement l'imagination de l'élève. Les responsables de la visite remettent aux élèves un résumé de l'activité sous la forme d'un plan simple, concis et aéré où il est facile de s'y retrouver. Ils sont en mesure de présenter les objectifs pédagogiques spécifiques selon le contenu scolaire et le musée, tant sur le plan des objectifs cognitifs et affectifs que des habiletés à acquérir. Cela permettra

aux élèves de savoir clairement les buts poursuivis par la visite. Il serait avantageux de présenter l'ensemble du matériel utilisé, principalement le carnet de visite et des illustrations de quelques éléments du musée pour familiariser les élèves avec l'objet de la visite. Plusieurs situations d'apprentissage peuvent être envisagées. En voici quelques exemples.

1. Utiliser un déclencheur qui permet d'éveiller l'intérêt des élèves, particulièrement en activant les connaissances antérieures qui sont comprises dans le contenu du programme et du musée.

2. Procéder à une mise en situation en explicitant l'objet d'étude et en situant les élèves face aux apprentissages à effectuer.

3. Exposer le déroulement de l'activité en explicitant les étapes à suivre pour recueillir les données et les informations, pour savoir où les chercher, expliquant les critères d'observation et comment former les équipes de travail, s'il y a lieu.

4. Procéder à l'explication de la grille de compilation des données et des informations.

Il importe que les élèves soient conscients de l'importance d'en arriver à une synthèse qui permettra de mieux retenir les éléments importants du musée et de pouvoir ainsi s'en servir dans d'autres situations.

La démarche d'apprentissage : avant la visite

Les activités préparatoires

Le rappel des préalables active chez les élèves les connaissances antérieures qui sont nécessaires pour bien profiter de la visite, spécialement les connaissances reliées aux éléments du programme de géographie 114 qui ont un lien avec le contenu muséal. L'introduction de la thématique intitulée « objectif Terre-Univers » fait ressortir les lignes directrices de l'objet d'étude pour conférer aux yeux des élèves tout le sens de la sortie au musée, en établissant un lien avec leur vécu.

La préparation immédiate de la sortie porte sur la compréhension du matériel prévu pour la collecte des données et des informations. Aussi, il n'est pas superflu de rappeler la définition et le rôle du Cosmodôme.

Les informations transmises aux enseignants accompagnateurs

Les enseignants qui accompagnent les élèves au Cosmodôme doivent recevoir les informations qui leur sont essentielles pour les sécuriser et les rassurer de sorte qu'ils soient bien préparés à la visite. Il s'agit de fournir une description des différentes activités, soit d'indiquer la forme et le déroulement de l'ensemble de la visite, l'horaire des différents moments de la visite et l'organisation matérielle en montrant et en expliquant les différents documents.

La démarche d'apprentissage : pendant la visite

Les principes de la visite au musée

L'utilisation d'un carnet simple qui limite le nombre de données et d'informations à recueillir favorise une collecte efficace et ordonnée. Il est préférable de procéder sous forme de schéma. Il est primordial d'inciter l'élève à une participation active où il est invité à voir, à entendre et, surtout, à faire. En conférant un aspect ludique aux activités, nous touchons à un élément fort de motivation propre aux jeunes de cet âge.

La visite demande un effort soutenu de concentration de la part des élèves. Aussi, il est préférable de prévoir des moments de relâche pour éviter la baisse de la concentration. D'ailleurs, une certaine liberté de mouvement favorise une meilleure appropriation personnelle du musée. À cet égard, les objets interactifs doivent être utilisés au maximum par les élèves. Ce sont des activités de manipulation fort appréciées. En utilisant des savoir-faire diversifiés, on s'assure davantage d'atteindre les buts de la visite au musée. Ces objectifs peuvent être : observer, associer, analyser, évaluer, synthétiser, cela tant sur le plan des concepts, des habiletés que des attitudes. Certes, une attention spéciale accordée aux élèves tant à l'accueil qu'au départ contribue à solidifier l'ensemble de l'approche éducative.

L'approche pédagogique pendant la visite

Le guide personnel ou le carnet devrait se présenter surtout sous forme de questionnement. Les questions peuvent être posées sous plusieurs formes : illustrations, informations à compléter, photographies à identifier, dessins à compléter, tableaux à remplir, phrases avec mots manquants, mots croisés, mots entrecroisés, mots mystères, etc. Il s'agit de questions factuelles, conceptuelles et contextuelles. Les questions factuelles demandent des réponses précises sur ce qui est dit ou écrit; les questions conceptuelles amènent l'élève à élaborer de nouvelles idées en faisant des associations, en comparant, en analysant ou en généralisant à partir des informations recueillies; les questions contextuelles : amènent à évaluer des concepts et à faire des synthèses qui suscitent la créativité et la pensée critique.

La démarche d'apprentissage : après la visite

L'analyse et la synthèse

Avec l'analyse, l'élève décompose les données et les informations recueillies au musée. Il les classifie, les compare et les ordonne. La synthèse est le moment où il formule des conclusions à partir des questions de recherche. L'enseignant favorise cette synthèse par la production d'affiches, de montages visuels, etc. De plus, en invitant les élèves à communiquer le résultat de leurs travaux au groupe-classe, il y a échange valable des appropriations personnelles qui ont été réalisées.

L'évaluation de l'ensemble du programme éducatif

L'évaluation de ce programme éducatif permet d'en déterminer la valeur et la qualité de même que de l'ajuster, le cas échéant, au cours de ses différents stades de développement. Dans notre démarche de recherche, nous en sommes rendus au point où nous entreprendrions la visite au musée. Nous procéderons alors à l'évaluation de la visite au Cosmodôme. Cependant, nous pouvons expliciter dès maintenant les principaux éléments à prendre en compte lors d'une

telle évaluation. Les objectifs visés, le contenu de la visite et les activités d'apprentissage feront l'objet d'un prétest et d'un post-test. De cette façon, il sera possible de constater les effets de cette visite sur les savoirs et savoir-faire des élèves.

Quoi évaluer?

1. Les objectifs visés sont de trois types : le savoir, c'est-à-dire les faits et les concepts; le savoir-faire, c'est-à-dire les habiletés; le savoir-être, c'est-à-dire les attitudes.

2. Le contenu comprend le programme scolaire, les collections du musée, la thématique choisie et le niveau des enfants par rapport aux objectifs du programme.

3. Les activités d'apprentissage qui se sont déroulées en classe et au musée.

4. Le matériel didactique utilisé au cours de la visite, soit le guide pédagogique et le carnet de l'élève. L'évaluation porte sur leur facture matérielle, la clarté des consignes et des questions, le degré de faisabilité des activités par les élèves et l'accessibilité des objets exposés.

Comment évaluer?

1. L'évaluation s'effectuera auprès de toutes les personnes qui joueront un rôle comme les enfants et les éducateurs de musée.

2. Les techniques de collecte des données seront diversifiées. Les données recueillies au cours des discussions informelles qui se produisent à un moment fortuit, en classe ou au Cosmodôme, doivent être soumises à une critique rigoureuse, vu leur spontanéité. Les séances formelles de travail seront bien planifiées. L'observation directe des élèves peut s'effectuer de façon formelle, à l'aide d'une grille rigoureuse, de façon informelle, par n'importe quel intervenant et sur n'importe quel objet, ou de façon semi-formelle, en visant un seul objectif et par une personne déterminée. Les questionnaires auxquels répondent les élèves vérifient les acquisitions d'ordre cognitif

ou affectif et ceux qui s'adressent aux enseignants portent plutôt sur la démarche pédagogique.

Quand évaluer?

Il convient d'évaluer tout au long du processus selon des moments préalablement déterminés :

1. lors de l'élaboration du programme éducatif;
2. pendant la réalisation du programme;
3. après la réalisation.

La collecte des informations

Il faut s'assurer de ramasser toutes les données ou informations relatives à ces évaluations.

L'analyse des résultats

Selon le type de données recueillies, nous pouvons procéder à une analyse *a*) qualitative, c'est-à-dire faire l'adéquation ou non entre ce qui a été prévu au départ et le déroulement des activités; *b*) quantitative, c'est-à-dire examiner la signification des résultats obtenus aux questionnaires cognitif et affectif.

La prise de décisions

À ce stade, il importe de se donner un plan d'action pour mettre en pratique les décisions prises.

Conclusion

Nous constatons que la concertation est au cœur de la réussite de l'approche pédagogique que nous suggérons. Tous les partenaires impliqués doivent travailler en équipe, sans oublier que la démarche préconisée n'a qu'un seul et unique but : permettre aux élèves d'apprendre et les inciter à vouloir apprendre, à aimer apprendre et à savoir apprendre.

Références

ALLARD, Michel, et BOUCHER, Suzanne (1991). *Le Musée et l'école*, coll. Cahiers du Québec, Psychopédagogie, Montréal : Éditions Hurtubise.

BERBAUM, Jean (1992). *Pour mieux apprendre, conseils et exercices pour élèves de lycées, étudiants, adultes*, coll. Pédagogies, Paris : ESF éditeur.

CLOUTIER, Richard (1982). *Psychologie de l'adolescence*, Montréal : Gaëtan Morin Éditeur.

MINISTÈRE DE L'ÉDUCATION DU QUÉBEC [MEQ], (1983). *Guide pédagogique, Géographie générale, 1re secondaire*, 16-3657-01, Québec : ministère de l'éducation, gouvernement du Québec.

L'ÉVALUATION DE LA FONCTION ÉDUCATIVE DU MUSÉE

L'AGENT D'ÉDUCATION MUSÉALE ET L'APPRENTISSAGE CHEZ LES ÉLÈVES DU PRIMAIRE[1]

Maryse Paquin

La profession d'agent d'éducation muséale est relativement jeune au Canada puisqu'elle existe depuis moins d'une vingtaine d'années. À son sujet, nous disposons d'assez peu de connaissances. Toutefois, c'est en 1979 que, pour la première fois, la profession est reconnue et définie par l'Association des musées canadiens (AMC), à la suite d'une vaste enquête intitulée *Orientations professionnelles du travail muséal au Canada : description de postes et mise au point de programmes d'études muséales* (Teather, 1978). Puis, l'organisme publie *Le Manuel des emplois de musée et proposition d'éthique professionnelle* (Teather, 1979), définissant les rôles, la formation et les tâches de l'agent d'éducation muséale.

Les rôles, la formation et les tâches de l'agent d'éducation muséale

Selon ce manuel, l'agent d'éducation muséale cumule plusieurs rôles afin de s'acquitter de son mandat. Ces rôles consistent en la communication au niveau des expositions et des publications, l'organisation physique et matérielle du musée, l'animation individuelle et de groupe, la sensibilisation auprès des différentes clientèles de visiteurs, la formation des guides et des animateurs, la conception d'activités et de programmes éducatifs, la promotion des visites éducatives ainsi que la recherche sur les collections. Ces différents rôles sont illustrés à la figure 1.

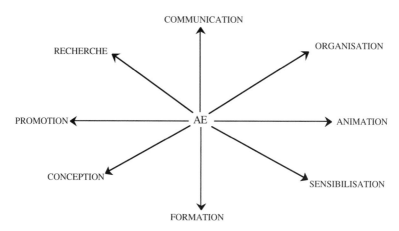

figure 1. Les rôles de l'agent d'éducation muséale selon l'AMC

De plus, l'agent d'éducation muséale doit posséder un diplôme universitaire dans un domaine se rattachant à la collection du musée, une formation en pédagogie ainsi que des études en muséologie. Les employés œuvrant dans les services éducatifs muséaux peuvent accomplir plusieurs tâches connexes et assumer diverses responsabilités à l'intérieur des structures de l'institution (Teather, 1979).

La polyvalence de l'agent d'éducation muséale est d'autant plus nécessaire que son statut est décrit comme le trait d'union reliant les collections du musée aux divers publics le fréquentant. À ce sujet, on trouve un paragraphe éloquent dans le document *Devis de formation professionnelle, éducateur de musée*, publié par le ministère de la Main-d'œuvre et de la Sécurité du revenu, de concert avec la Société des musées québécois :

> Ayant acquis une solide compréhension des objets exposés, habitué à saisir le niveau de compréhension de l'observateur, l'éducateur est en mesure de faire le pont entre les œuvres et le public. Son travail consiste en fait à augmenter la probabilité d'étincelles entre ces deux réalités (ministère de la Main-d'œuvre et de la Sécurité du revenu, 1989).

Le rôle de l'agent d'éducation muséale, servant de pont entre l'objet muséal et le visiteur, est illustré à la figure 2.

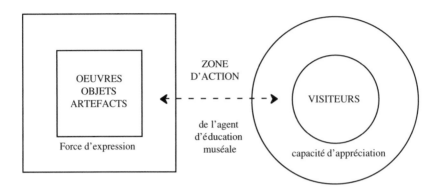

figure 2. Le rôle de l'agent d'éducation muséale servant de pont selon le MMSR

D'autres organismes publient également des documents fournissant un éclairage sur la raison d'être de l'agent d'éducation muséale. Par exemple, l'American Association of Museums (AAM), dans son code de déontologie professionnelle *Professional Standards for Museum Educators*, soutient que l'agent d'éducation muséale joue un rôle de catalyseur auprès du public et auprès d'autres professionnels œuvrant dans les différents secteurs du musée. À ce sujet, nous trouvons, parmi les principes généraux, le paragraphe suivant :

> *Museum educators serve as advocates for museum audiences. Their primary responsibilities are to assure public access to the museum's collections and exhibitions and create both the environment and the programs that encourage high-quality experiences for all visitors. Public education in a museum is achieved through the thoughtful application of audience analysis and principles of teaching and learning to the processes of interpretation, exhibition, and where appropriate, to collecting and research* (American Association of Museums, 1989).

Théoriquement, malgré le fait qu'il réussisse à s'imposer à divers niveaux dans l'institution muséale, l'agent d'éducation muséale se voit confier un rôle, des tâches et des fonctions qui sont encore aujourd'hui largement modelés en fonction des besoins, du type, de l'envergure et de la mission de chaque musée, comme le précise le ministère de la Main-d'œuvre et de la Sécurité du revenu.

Bien que le présent devis concerne l'ensemble des éducateurs, il décrit une réalité moyenne susceptible de varier considérablement, surtout en fonction de la taille du musée. En fait, la tâche est pratiquement taillée sur mesure en fonction des besoins spécifiques de chaque institution (ministère de la Main-d'œuvre et de la Sécurité du revenu, 1989).

Cette situation explique pourquoi on désigne l'agent d'éducation muséale par différents titres : animateur, communicateur, chargé de projets éducatifs, agent de formation responsable de l'interprétation, responsable des visites guidées et des ateliers pédagogiques, et même, éducateur. Mais au-delà de ces nombreuses appellations, qui correspondent à autant de réalités muséales différentes, l'agent d'éducation est la « personne qui joue un rôle déterminant dans l'éducation d'autres personnes et contribue à sa propre éducation par l'ensemble des ressources physiques, humaines et matérielles mises à la disposition du sujet dans une situation pédagogique » (Legendre, 1988).

Traditionnellement, l'agent d'éducation muséale ne possède pas de formation spécialisée en éducation (Schouten, 1987). En revanche, depuis les 10 dernières années, soit depuis l'instauration de programmes de formation universitaire en muséologie, l'agent d'éducation muséale est plus souvent un spécialiste en éducation muséale (Singleton, 1987). Il doit connaître les différentes collections qui composent le musée ainsi que les domaines scientifiques dont elles relèvent, les caractéristiques démographiques et comportementales des visiteurs et posséder une formation en psychologie du développement, en philosophie de l'éducation ainsi qu'en communication et en animation. Cette description s'appuie sur les conclusions d'une Table ronde internationale sur l'éducation dans le musée qui s'est tenue à Santiago, au Chili.

L'éducateur de musée doit disposer de connaissances étendues en regard du développement humain, de la communication, du traitement de l'information, de l'apprentissage, de la dynamique de groupe et des réactions humaines devant un environnement construit (Schouten, 1987).

De plus, le *Devis de formation professionnelle, éducateur de musée* établit les six ensembles de tâches qui incombent à l'agent d'éducation

muséale : effectuer des recherches, mettre au point la programmation, assurer la réalisation de la programmation et son implantation, gérer ses activités, voir au rayonnement de la profession et produire le matériel et les outils didactiques (ministère de la Main-d'œuvre et de la Sécurité du revenu, 1989). Au sujet de cette dernière tâche, les sous-tâches qui en découlent consistent en la production du matériel didactique, la rédaction des documents pédagogiques, la conception et l'expérimentation des outils pédagogiques (ministère de la Main-d'œuvre et de la Sécurité du revenu, 1989). Ces tâches et sous-tâches sont illustrées à la figure 3.

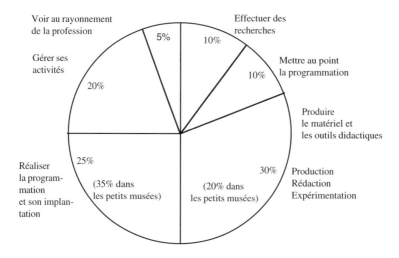

figure 3. Les tâches et les sous-tâches de l'agent d'éducation muséale selon le MMSR

Lorsque l'agent d'éducation muséale s'adresse spécifiquement aux groupes scolaires, il doit posséder des connaissances en pédagogie, en apprentissage, en enseignement ainsi qu'en évaluation (ministère de la Main-d'œuvre et de la Sécurité du revenu, 1989). À cet effet, lors d'un séminaire portant sur le rôle éducatif du musée se tenant au Musée de la civilisation de Québec, Sola s'exprime ainsi :

L'éducateur de musée, le communicateur des valeurs informatives que recèle un musée, doit voir dans ce trésor une matière brute. Sinon, il ne

pourra réaliser qu'un transfert de connaissances. S'il se voit comme créateur, il pourra pleinement exploiter le potentiel formatif et informatif du musée (Sola, 1989).

Les visites de groupes scolaires du primaire

Le potentiel créateur de l'agent d'éducation muséale peut se concrétiser par la mise en œuvre de différentes stratégies. Il peut se traduire notamment par l'élaboration et l'expérimentation de programmes éducatifs muséaux qui adoptent des formes inédites d'action, visant à dépasser le stade de la simple explication d'expositions. De même, ces programmes permettent de mieux sensibiliser les élèves face aux réalités qui les entourent. C'est une des façons qui permet le mieux de faire assimiler à l'élève sa propre culture ainsi que celle des autres. Herbert conclut dans le même sens, à la suite d'une vaste enquête canadienne qu'elle dirige, sur les relations qu'entretiennent le musée et l'école :

> *If museum educators can accomplish these objectives with students, then this most important part of their public will be more self-reliant in relationship to the museum. This will allow museum educators to direct more of their energies to developing strategies for realizing the full, popular educational potential for understanding and appreciating our environmental and cultural heritage embodied in museums* (Herbert, 1981).

Ainsi, non seulement l'agent d'éducation muséale contribue à l'enrichissement des connaissances des élèves et à l'élargissement de leur culture, mais il fait en sorte qu'ils considèrent le musée comme un lieu d'apprentissage. Le musée, au même titre que d'autres institutions culturelles, telle la bibliothèque, contribue à faire découvrir un univers riche en significations, permettant aux élèves de mieux comprendre le monde dans lequel ils évoluent. Cette visée rejoint un des objectifs globaux du programme des sciences humaines au second cycle du primaire du ministère de l'Éducation du Québec, à savoir amener l'élève à une première compréhension des réalités sociales, géographiques et historiques du monde dans lequel il vit (MEQ, 1981). Afin d'atteindre cet objectif, l'élaboration de programmes éducatifs muséaux, reliés ou non aux programmes sco-

laires, constitue un moyen privilégié parmi l'éventail dont dispose l'agent d'éducation muséale.

Les programmes éducatifs muséaux

Les formes qu'empruntent les programmes éducatifs muséaux sont aussi nombreuses que variées. Toutefois, ces programmes sont généralement regroupés selon deux types. Certains, considérés comme étant directifs (Reque, 1978, cité dans Philibert, 1986), consistent en une visite guidée du musée, parfois complétée par une visite libre des lieux selon l'itinéraire et l'horaire prévus. Ces programmes éducatifs muséaux visent à faire connaître aux élèves le contenu des collections mises en exposition et à transmettre des connaissances générales dans les domaines scientifiques ou artistiques auxquels elles se rapportent. D'autres programmes consistent en des activités impliquant la participation active des élèves (Matthai et Deaver, 1976, cité dans Philibert, 1986). Ces programmes éducatifs muséaux se composent d'activités réalisées individuellement ou en petits groupes, tels des jeux de découvertes, des jeux questionnaires ou même des excursions de type « rallye », etc. Ces activités sont très souvent réalisées à l'aide de guides personnels. Un guide personnel consiste en un livret, une brochure ou des feuilles imprimées, comprenant des questions, des informations, des illustrations (Swan Jones et Ott, 1983, cités dans Boucher, 1986), gravitant autour d'un thème abordé lors de la visite au musée.

Qu'ils soient directifs ou participatifs, certains programmes éducatifs muséaux sont conçus en fonction des programmes scolaires. À cet effet, ils intègrent des objectifs pédagogiques visant la réalisation d'apprentissages essentiels dans toutes démarches pédagogiques, à savoir l'acquisition de connaissances, la compréhension de concepts ou même le développement d'attitudes, d'habiletés intellectuelles et psychomotrices chez l'élève (Paquin, 1990).

Afin que des liens harmonieux s'établissent entre le musée et l'école, par la mise en œuvre d'activités adaptées aux élèves, il est souhaitable que l'agent d'éducation muséale respecte certains critères.

À ce sujet, il doit connaître les programmes des matières enseignées selon les niveaux scolaires et établir un fil conducteur entre les programmes scolaires et les collections du musée en proposant une thématique qui suscite l'intérêt des élèves (Dunn, 1977). Cependant, Szpakowski souligne la possibilité pour le musée d'élargir davantage son programme éducatif :

> Bien que tout musée ait naturellement un type de collections et de sujets d'intérêt qui lui est propre, son programme éducatif peut souvent aller au-delà du cadre de ses collections, de la période qui l'intéresse et du domaine dont il s'occupe (Szpakowski, 1973).

De plus, il est souhaitable qu'une entente intervienne entre le musée et l'école au regard des recherches à effectuer pour l'élaboration du programme éducatif et l'évaluation des résultats (Dunn, 1977). L'évaluation apparaît nécessaire afin de vérifier dans quelle mesure un programme éducatif muséal permet la réalisation d'apprentissages de divers ordres, chez les élèves (Boucher, 1986). Toutefois, les études évaluatives canadiennes demeurent encore peu nombreuses face à l'abondance des programmes éducatifs muséaux (Dauphin, 1985).

L'évaluation des programmes éducatifs muséaux

Depuis quelques années, nous observons la tendance des musées américains à concevoir des programmes éducatifs muséaux en relation avec les programmes scolaires et à les soumettre ensuite à un processus d'évaluation quantitatif ou qualitatif (Hornung, 1987; Hicks, 1986; Younger, 1985). À titre d'exemple, le programme « Texas History in the Hall of State », dirigé conjointement par l'Université de Dallas au Texas, le Dallas Historical Society et le Texas State Board of Education, enseigne l'histoire à tous les écoliers du second cycle du primaire de Dallas, au Musée national d'histoire Hall of State. Le programme, qui fait d'abord l'objet d'une recherche à l'Université de Dallas, démontre que les élèves réalisent des apprentissages significatifs en histoire. L'évaluation de ce programme

éducatif muséal indique que l'histoire intéresse davantage les élèves que lorsqu'elle est uniquement enseignée en salle de classe (Younger, 1985).

Au Canada, plusieurs musées expérimentent de manière profitable des programmes éducatifs muséaux reliés aux programmes scolaires et soumis à une évaluation. Parmi les exemples les plus probants, citons le Nova Scotia Museum d'Halifax, qui, en collaboration avec l'Education Department of Nova Scotia et l'Université de Dalhousie à Halifax, gère une banque de 10 programmes éducatifs muséaux reliés aux programmes de sciences humaines (histoire et géographie) et de sciences de la nature (écologie, vie animale, vie marine, etc.), soumis ensuite à l'évaluation.

Selon Herbert, ex-directrice de la section Éducation de ce dernier musée et auteure de nombreux écrits sur l'éducation et les musées, « ces programmes éducatifs sont devenus si populaires auprès des écoles que nous sommes devenus victimes de notre succès! » (Herbert, citée dans Hennigar-Shuh, 1984). Ce succès signifie qu'en septembre 1984, les écoles primaires de Nouvelle-Écosse réservent intégralement tous les programmes éducatifs disponibles au Nova Scotia Museum pour l'année scolaire entière. Par la suite, cette situation oblige le musée provincial à décentraliser ses ressources éducatives dans près d'une vingtaine de musées régionaux, afin de mieux répondre à la demande émanant du milieu scolaire néo-écossais.

Depuis 1985, le Québec compte également quelques expériences fructueuses d'implantation de programmes éducatifs muséaux, basés sur les programmes scolaires d'art, de français et de sciences humaines et soumis à une évaluation. Ces expériences tentent de dégager dans quelle mesure les élèves du primaire acquièrent des connaissances, comprennent des concepts reliés aux matières scolaires et développent des attitudes positives envers le musée et les matières scolaires (Michaud, 1992; Filiatreault, 1991; Paquin, 1987, 1989; Dusablon, 1989; Boucher, 1986; Dauphin, 1985). Ces programmes éducatifs muséaux comportent trois étapes de réalisation, soit la préparation en classe, la visite au musée et le prolongement en classe.

La préparation en classe, la visite au musée et le prolongement en classe

Aux fins de cette recherche, un intérêt est porté à l'évaluation de programmes éducatifs muséaux, conçus en relation avec un programme scolaire et comportant trois étapes de réalisation, à savoir la préparation en classe, la visite au musée et le prolongement en classe. Depuis les 20 dernières années, plusieurs expériences américaines (McNamee, 1987; Younger, 1985), européennes (Banaigs, 1984; Boissan et Hitier, 1982) et même canadiennes (Cave, 1982; Herbert, 1981), démontrent que les élèves progressent aux niveaux cognitif et affectif, lorsqu'ils réalisent des activités de préparation (Koran, Longins et Shafer, 1983; Gennaro, 1981; Novak, 1976) et de prolongement (Stoneberg, 1981; Gottfried, 1980; Griesemer, 1977) en classe. Au Québec, quelques expériences font également état de tels progrès chez des élèves, à la suite d'activités se déroulant à l'école et au musée (Allard, 1993; Pinard et Locas, 1982; Barth-Pellerin, 1982).

Toutefois, à l'exception de Dusablon, aucune recherche n'évalue l'effet de la préparation et du prolongement en classe, sur l'acquisition de connaissances, la compréhension de concepts et le développement d'attitudes, chez les élèves du primaire (Dusablon, 1989). Tout au plus, des évaluations subjectives prévalent sur la quantité et la qualité d'acquis d'ordre cognitif et affectif par des élèves, en situation d'apprentissage au musée. De plus, aucune recherche n'évalue scientifiquement l'impact de la présence du personnel de musée en classe, lors des étapes de préparation et de prolongement à la visite éducative au musée. À ce sujet, Boucher écrit :

> Lors de la préparation en classe à la visite au musée, les enfants semblent vivement apprécier la venue du conservateur. Les enseignants considèrent cette rencontre essentielle pour stimuler un intérêt des élèves envers le musée. Les enfants sont également plus rassurés sur le plan affectif [...] Lors du suivi en classe, la présence des animateurs reste à évaluer. Ils remplissent certes un rôle important au plan affectif, mais en aucun cas ils n'interviennent lors de la présentation (Boucher, 1986).

Cette situation, comme bien d'autres décrites dans le compte rendu d'activités de programmes éducatifs muséaux (Nichols, Alexander et Yellis, 1984; Lacey et Agar, 1980; Newsom et Silver, 1978), démontre que la présence en classe même passive d'un membre du personnel du musée influence les élèves au niveau affectif. Quelques expériences personnelles persuadent également l'auteure que la présence de l'agent d'éducation muséale en classe influence les élèves au niveau cognitif. Par exemple, les élèves peuvent lui poser des questions pointues sur les connaissances qu'il possède au sujet des collections du musée.

Cependant, nous ne sommes pas en mesure d'évaluer dans quelle mesure cette présence a un impact sur le développement d'attitudes positives envers les matières scolaires et le musée, chez les élèves. De même, si nous pensons que cette présence influence les élèves au niveau affectif, nous ne sommes pas non plus en mesure d'évaluer son impact sur l'acquisition de connaissances et la compréhension de concepts dans les matières scolaires. Pour ces raisons, il semble important d'évaluer l'impact de la contribution de l'agent d'éducation muséale sur l'acquisition de connaissances et la compréhension de concepts compris dans les matières scolaires et par rapport au développement d'attitudes positives envers le musée et les matières scolaires. Il apparaît important d'évaluer cet impact lorsque l'agent intervient activement au cours des trois étapes d'un programme éducatif muséal, conçu en relation avec un programme scolaire.

Par « acquisition de connaissances », nous entendons « l'opération intellectuelle par laquelle un objet, un savoir, une notion ou une information est rendu présent aux sens ou à l'esprit, qu'on acquiert grâce à l'étude, à l'observation ou à l'expérience » (Legendre, 1988).

Par « compréhension de concepts », nous entendons « la capacité d'accepter intellectuellement la représentation mentale et générale des traits stables et communs à une classe d'objets directement observables, et généralisables à tous les objets présentant les mêmes caractéristiques » (Legendre, 1988).

Finalement, par « développement d'attitudes positives », nous entendons « le changement graduel et continu de l'état d'esprit (sensation, perception, idée, conviction, etc.), de la disposition intérieure acquise d'une personne à l'égard d'elle-même ou de tout élément de son environnement (personne, chose, situation, événement, etc.), qui incite à une manière d'être ou d'agir favorable » (Legendre, 1988).

Aux fins de la présente recherche, les connaissances relatives aux faits et aux concepts sociaux et historiques constituent le domaine cognitif du programme éducatif muséal, tandis que le développement d'attitudes positives représente le domaine affectif. Ces précisions permettent de mieux saisir la portée du problème de recherche.

L'énoncé du problème

Plusieurs organismes confirment que l'agent d'éducation muséale joue un rôle prépondérant dans la formation de l'élève-visiteur (ministère de la Main-d'œuvre et de la Sécurité du revenu, 1989; Communications Canada, 1988; Conseil supérieur de l'éducation, 1986). Toutefois, les méthodes, les stratégies et les moyens mis en œuvre pour arriver à cette fin varient considérablement d'un musée à l'autre. Alors que certains agents d'éducation muséale ne conçoivent pas de programmes spécifiques en fonction des groupes scolaires, d'autres harmonisent toutes les ressources dont ils disposent avec celles de l'école pour y parvenir. Cette situation s'accentue dans le cas où le service éducatif muséal possède une philosophie éducationnelle élargie (Herbert, 1981). De même, si certains agents d'éducation muséale concentrent leurs activités au musée, d'autres se déplacent à l'école pour mieux atteindre leurs objectifs en matière d'éducation. À notre avis, la présence en classe de l'agent d'éducation muséale peut contribuer à créer un lien efficace entre les deux institutions tout en intégrant plus harmonieusement la visite scolaire au musée. Une telle pratique répond également à une volonté déjà exprimée par la communauté muséale canadienne. Selon les Musées nationaux du Canada :

La communauté muséale canadienne doit faire sa part pour créer un lien efficace avec le système d'enseignement. Elle doit montrer comment la visite d'un musée peut être intégrée à l'enseignement officiel par tous les moyens dont elle dispose, pour le bénéfice des élèves (Musée nationaux du Canada, 1986).

Certes, la présence en classe de l'agent d'éducation muséale contribue à une harmonisation des ressources muséales et scolaires, au bénéfice des élèves. Toutefois, cette présence en classe muséale constitue-t-elle une pratique éducative profitable pour les élèves aux plans cognitif et affectif? Spécifiquement, l'agent d'éducation muséale, qui réalise la préparation en classe, la visite au musée et le prolongement en classe, contribue-t-il de manière significative à faire acquérir aux élèves des connaissances, à faire comprendre des concepts reliés aux matières scolaires ainsi qu'à développer chez eux des attitudes positives envers le musée et les matières scolaires?

L'analyse des résultats obtenus par les élèves lorsque l'agent d'éducation muséale se déplace en classe pour réaliser la préparation et le prolongement montre qu'ils acquièrent davantage de connaissances, comprennent mieux des concepts en sciences humaines et développent des attitudes plus positives envers le musée comparativement à des élèves réalisant ces étapes avec l'enseignant.

Ces résultats confirment les plus récents écrits sur la question, à savoir que l'agent d'éducation muséale semble la personne la plus apte à faire effectuer aux élèves la visite au musée (ministère de la Main-d'œuvre et de la Sécurité du revenu, 1989; Communications Canada, 1988; Singleton, 1987).

Les résultats montrent également que les élèves obtiennent les résultats les plus faibles, aux niveaux cognitif et affectif envers le musée, lorsque l'enseignant prend en main toute l'activité péda-gogique se déroulant au musée.

Par ailleurs, l'agent d'éducation muséale semble aussi apte que l'enseignant à faire effectuer la préparation et le prolongement en classe aux élèves, car tous les groupes d'élèves ayant participé à la recherche ont réalisé des progrès d'ordre cognitif et affectif envers le musée. La supériorité des résultats obtenus chez les élèves effectuant

les trois étapes d'un programme éducatif muséal avec l'agent ne diminue pas la valeur des résultats obtenus chez les élèves effectuant ces mêmes étapes avec l'enseignant.

Il appert également que les élèves de la quatrième année du primaire, participant à un programme éducatif muséal en trois étapes, ne développent pas d'attitudes plus positives envers les sciences humaines, en réalisant la préparation en classe, la visite au musée et le prolongement en classe avec l'agent d'éducation muséale comparativement à des élèves réalisant ces mêmes étapes avec l'enseignant. Ces résultats se rapprochent des conclusions d'une série de recherches (Michaud, 1992; Filiatreault, 1991; Boucher, 1986; Dauphin, 1985), à savoir qu'aucun changement d'attitudes envers les sciences humaines n'est observé chez les élèves qui réalisent un programme éducatif muséal, quels que soient les étapes, les types de visite, les stratégies ou les agents impliqués. Seule Dusablon (1989) conclut à une amélioration des attitudes face aux sciences humaines. Elle justifie ses résultats par un plus grand intérêt envers cette matière chez les élèves ayant participé à sa recherche. Un programme éducatif muséal ne devrait donc pas être entrepris essentiellement dans le but d'améliorer l'attitude des élèves envers les matières scolaires. Tout au plus, un tel programme peut viser à développer des attitudes favorables envers une collecte de données d'ordre historique ou artistique puisque la visite au musée d'histoire ou d'histoire de l'art se prête parfaitement bien à ce genre d'activités.

La présente recherche vise à mieux connaître l'agent d'éducation muséale et le rôle qu'il joue auprès du milieu scolaire. Spécifiquement, elle vise à montrer la pertinence de sa présence en classe, afin de réaliser avec les élèves du primaire les étapes de préparation et de prolongement à la visite au musée. Par suite des résultats obtenus, lesquels établissent que l'impact de l'agent d'éducation muséale favorise significativement l'acquisition de connaissances et la compréhension de concepts en sciences humaines ainsi que le développement d'attitudes positives envers le musée, chez les élèves

qui réalisent les trois étapes en sa compagnie, il semble opportun de poursuivre des travaux sur le sujet.

Parmi les pistes éventuelles de recherche, une étude pourrait être poursuivie dans le but de déterminer si l'enseignant ayant reçu ou non une formation par l'agent d'éducation muséale, sur le contenu d'un programme éducatif muséal en trois étapes, favorise davantage chez les élèves l'acquisition de connaissances et la compréhension de concepts en sciences humaines et le développement d'attitudes plus positives envers le musée comparativement à un enseignant n'ayant pas reçu cette formation. Une telle recherche permettrait de préciser davantage le rôle que l'agent d'éducation muséale doit jouer auprès des élèves et des enseignants, spécifiquement ceux du primaire. À cet effet, serait-il opportun qu'il investisse davantage dans la formation des enseignants plutôt que dans celle des élèves? Devrait-il viser à améliorer les attitudes des enseignants envers le musée pour réussir à modifier favorablement celles des élèves? Des réponses à ces questions apporteraient un nouvel éclairage sur le type d'interventions privilégié par l'agent d'éducation muséale, et susceptible de favoriser l'apprentissage tant d'ordre cognitif qu'affectif chez la clientèle scolaire.

Les recherches portant sur l'agent d'éducation muséale ne sont pas très nombreuses. Toutes celles qui seront entreprises à l'avenir ne sauront que mieux contribuer à élargir l'éventail de connaissances à son sujet. Nous souhaitons également que les conclusions de la présente recherche servent de guide d'intervention aux enseignants et aux agents d'éducation œuvrant dans la communauté scolaire et muséale du Canada, voire internationale.

Notes

1. Cette recherche a été subventionnée par le Conseil de recherche en sciences humaines du Canada.

Références

ALLARD, M. (1993). «Le musée comme lieu d'apprentissage», *Vie pédagogique*, (84), 41-43.

AMERICAN ASSOCIATION OF MUSEUMS (Ed.)(1989). *Professional Standards for Museum Educators*, Washington : Standing Professional Committee on Education.

BANAIGS, C. (1984). «Proposition pour une "visite active" au Musée d'art moderne de la Ville de Paris», *Museum*, 144, 190-194.

BARTH-PELLERIN, É. (1982). «Avez-vous vu quoi que ce soit? ou les enfants au musée», *Vie pédagogique*, 21, 36-39.

BOISSAN, J., HITIER, G. (1982). «La vulgarisation dans les musées scientifiques : résultat d'une enquête au Palais de la Découverte», *Revue française de pédagogie*, 61, 29-44.

BOUCHER, S. (1986). *Influence de deux types de visite au musée sur la réalisation d'apprentissages en sciences humaines et sur le développement d'attitudes chez des élèves du deuxième cycle du primaire*, mémoire de maîtrise, Montréal : Université du Québec à Montréal.

CAVE, J. (1982). «Evaluation and the Process of Exhibit Development», *Ontario Museum Quarterly*, 8 (2), 10-13.

COMMUNICATIONS CANADA (dir.) (1988). *Des enjeux et des choix : projet d'une politique et de programmes fédéraux intéressant les musées*, Ottawa : gouvernement du Canada.

CONSEIL SUPÉRIEUR DE L'ÉDUCATION (Ed.) (1986). *Les nouveaux lieux éducatifs*, Québec : gouvernement du Québec.

DAUPHIN, S. (1985). *L'acquisition de connaissances et le développement d'attitudes chez les élèves de cinquième année en regard d'une visite guidée au musée*, mémoire de maîtrise, Montréal : Université du Québec à Montréal.

DUNN, J.R. (1977). «Le besoin de définir l'interprétation et l'éducation», *Gazette*, 10 (1), 60-62.

DUSABLON, C. (1989). *Effets d'un programme éducatif muséal comprenant des activités de préparation et de prolongement en classe, sur la réalisation d'apprentissages en sciences humaines et sur le développement d'attitudes positives à l'égard du musée et des sciences humaines, chez les élèves de la cinquième année du primaire*, mémoire de maîtrise, Montréal : Université du Québec à Montréal.

FILIATREAULT, L. (1991). «L'enfant du préscolaire au musée : acquisition de concepts en sciences humaines, actes du colloque *À propos des approches didactiques au musée*, Montréal : Société des musées québécois, 61-65.

GENNARO, E. D. (1981). «The Effectiveness of Using Previsit Instructional Materials on Learning for a Museum Field Trip Experience», *Journal of Research in Science Teaching*, 18 (3), 275-279.

GOTTFRIED, J. L. (1980). «Do Children Learn on School Field Trips?», *Curator*, 23 (3), 165-174.

GRIESEMER, A. D. (Ed.) (1977). *Handbook of Programs for Museum Educators*, Nebraska : Nebraska State Museum.

HENNIGAR-SHUH, J. (1984). «Dialogue avec les enseignants sur les musées de la Nouvelle-Écosse», *Museum*, 36 (4), 184-189.

HERBERT, M. (1981). *The Structure of School-Related Museum Education at the Nova Scotia Museum*, mémoire de maîtrise, Nova Scotia : Atlantic Institute of Education.

HICKS, E. C. (1986). *Museums and Schools as Partners*, mémoire de maîtrise, New York : Syracuse University.

HORNUNG, G. S. (1987).« Making Connections Between Education and School », *Educational Perspectives*, 24 (2), 2-5.

KORAN, J. J., LONGINO, S. J., SHAFER, L. D. (1983). «The Relative Effects of Pre and Postattention Directing Devices on Learning from a Walkthrough' museum exhibit, *Journal of Research in Science Teaching*, 20 (4), 341-346.

LACEY, T. Jr., AGAR, D. J. (1980). «Bringing Teachers and Museums Together, *Museum News*, 58 (4), 50-54.

LEGENDRE, R. (1988). *Dictionnaire actuel de l'éducation*, Montréal : Larousse.

MATTHAI, R. A., DEAVER, N. E. (1976). «Child Oriented Learning», *Museum News*, 54 (4), 15-19.

MCNAMEE, A. S. (1987). «Museum Readiness: Preparation for the Art Museum (Ages 3 to 8)», *Childhood Education*, 63 (3), 181-187.

MICHAUD, M. M. (1992). *Mise en valeur du patrimoine montréalais (1892-1992) auprès d'une clientèle cible du Centre d'histoire de Montréal*, mémoire de maîtrise, Montréal : Université du Québec à Montréal.

MINISTÈRE DE L'ÉDUCATION (dir.) (1981). *Programme d'étude, primaire, sciences humaines : histoire, géographie, vie économique et culturelle*, Québec : gouvernement du Québec.

MINISTÈRE DE LA MAIN-D'OEUVRE ET DE LA SÉCURITÉ DU REVENU (dir.) (1989). *Devis de formation professionnelle : éducateur de musée*, Québec : gouvernement du Québec.

MUSÉES NATIONAUX DU CANADA (1986). *L'avenir du système muséal au Canada*, rapport sur les conférences de prospectives, Ottawa : Gouvernement du Canada.

NEWSOM, B. Y., SILVER, A. Z. (Eds) (1978). *The Art Museums as Educator: A Collection of Studies as Guides to Practice and Policy*, Cleveland : The Cleveland Museum of Art.

NICHOLS, S. K., ALEXANDER, M., YELLIS, K. (1984). *Museum Education Anthology 1973-1983: Perspectives on Informal Learning*, Washington : Museum Education Roundtable Reports.

NOVAK, J. D. (1976). «Understanding the Learning Process and Effectiveness of Teaching Methods in the Classroom, Laboratory and Field», *Science Education*, 60 (4), 493-512.

PAQUIN, M. (1990). «Apprendre et s'amuser au Musée d'archéologie de l'Université du Québec à Trois-Rivières», *Vie pédagogique*, 64, 13-18.

PAQUIN, M. (1989). *Le mode de vie des Amérindiens de la préhistoire : élaboration, expérimentation et évaluation du programme éducatif muséal*, travail dirigé de maîtrise, Montréal : Université du Québec à Montréal et Université de Montréal.

PAQUIN, M. (1987). *Rendre la vie aux pierres: Programme éducatif muséal*, Musée d'archéologie, Trois-Rivières : Université du Québec à Trois-Rivières.

PHILIBERT, J. (1986). *À la recherche d'indices de performance pour l'évaluation d'un programme éducatif de musée et de son environnement physique*, rapport de travail dirigé, Montréal : Université de Montréal.

PINARD, Y., LOCAS, C. (1982). *Trois expériences d'utilisation pédagogique des musées*, Québec : gouvernement du Québec.

REQUE, B. (1978). *A Study of Field Trip Experience by Fifth and Sixth-Grades at an Outdoor History Museum and its Effect upon Knowledge of and Attitudes towards Historical Topics*, thèse de doctorat, Connecticut : University of Connecticut.

SCHOUTEN, F. (1987). «L'éducation dans les musées : un défi permanent», *Museum*, 37 (156), 240-243.

SINGLETON, R. H. (1987). «Situation et développement de la formation muséale», *Museum*, 37 (156), 221-224.

SOLA, T. (1989). «Communication des musées, point de vue sur le contexte, actes du colloque *Le rôle éducatif du musée*, Québec : Société des musées québécois et Musée de la Civilisation.

STONEBERG, S. A. (1981). *The Effects of Previsit, On-Site and Post-Visit Zoo Activities upon the Cognitive Achievement and Attitudes of Sixth Grade Pupils*, thèse de doctorat, University of Minnesota.

STRONCK, D. R. (1983). «The Comparative Effects of Different Museum Tours on Children's Attitudes and Learning, *Journal of Research in Science Teaching*, 20 (4), 283-290.

SWAN JONES, L., OTT, R. W. (1983). «Self-Study Guides for School-Age Students», *Museum Studies Journal*, 42 (3), 36-38.

SZPAKOWSKI, A. (1973). «La collaboration entre le musée et l'école», *Musées, Imagination et Éducation*, Paris : UNESCO.

TEATHER, L. (1978). *Orientations professionnelles du travail muséal au Canada : description de postes et mise au point de programmes d'études muséales*, Ottawa : Association des musées canadiens.

TEATHER, L. (1979). *Manuel des emplois de musées et proposition de principes sur l'éthique professionnelle*, Ottawa : Association des musées canadiens.

YOUNGER, J. (Ed.) (1985). *A Gathering of Symbols: Texas History in the Hall of State*, Texas : Dallas Historical Society.

ENQUÊTE MENÉE AUPRÈS D'UNE CENTAINE DE MUSÉES SUR LES ACTIVITÉS OFFERTES AUX ADOLESCENTS QUÉBÉCOIS

Tamara Lemerise et Brenda Soucy

Dans le cadre d'une recension d'écrits sur la relation musée-adolescents, Lemerise, Soucy et St-Germain (1996) font ressortir l'intérêt d'utiliser la méthode d'enquête pour connaître les habitudes de visite des jeunes au musée, mais aussi pour comprendre les besoins et les attentes des personnes impliquées dans cette relation. Les travaux d'O'Connell et Alexander (1979) et ceux d'Andrews et Asia (1979) servent de modèle dans le domaine. À notre connaissance, se sont les seuls qui ont interviewé en parallèle les adolescents, le personnel des musées et les professeurs du secondaire. Leurs travaux ont favorisé la cause des adolescents comme visiteurs de musée. D'autres travaux de type enquête ont suivi, mais ils ne s'adressent qu'à une seule population à la fois. Certains ciblent les adolescents, plus spécifiquement leur pratique de visite au musée (Cyr, 1992; gouvernement du Québec, 1994, Allaire, 1990, et Pronovost, 1990, ont aussi quelques données intéressantes sur cette population). Quelques études portent sur les pratiques d'utilisation des musées par les professeurs du secondaire (Stone, 1993; *Report of the HM Inspectors*, 1989). Nous ne connaissons aucune enquête récente qui se rapporte au personnel éducatif des musées; nous disposons par ailleurs de comptes rendus de colloques et de séminaires où il est question du lien qui existe entre les adolescents et le musée (FMAM, 1989; Roy, 1992).

Le moment nous semble opportun de reprendre l'initiative prise par l'équipe d'O'Connell, à la fin des années 70, et d'amorcer

un nouveau projet d'enquête s'adressant à chacune des grandes instances concernées par la relation musée-adolescents. La cause des jeunes dans les musées progresse, mais à un rythme encore lent. Faire le point sur ce qui est offert aux jeunes et sur les perceptions et les attentes de chacun nous apparaît un bon moyen de raviver l'intérêt tout en amenant dans le débat des données nouvelles et bien concrètes.

Où en est présentement la relation musée-adolescents au Québec? Qu'en pensent les musées, les jeunes et leurs professeurs? Qui s'implique et à quelle fréquence? Pourquoi, dans certains cas, participe-t-on si peu? Quels sont les initiatives récentes dans le domaine, les projets qui osent? Ce ne sont là que quelques-unes des questions auxquelles notre projet d'enquête pourra éventuellement apporter une réponse. Trois volets sont prévus, soit un volet pour chacun des sous-groupes impliqués.

Le volet 1, « À travers l'œil des musées », s'adresse au personnel éducatif des musées et vise à connaître, d'une part, les activités offertes aux adolescents et, d'autre part, les caractéristiques des populations visiteuses. Un troisième objectif consiste à répertorier les différents facteurs jugés favorables ou défavorables à la venue des jeunes au musée.

Le volet 2, « À travers l'œil des adolescents », concerne les 12-17 ans et s'intéresse à leur pratique de visite avec l'école et en dehors de l'école. L'objectif principal est toutefois de recueillir les perceptions et les idées des jeunes relativement au rôle et à la place qu'ils souhaiteraient avoir dans les musées.

Le volet 3, « À travers l'œil des intervenants scolaires et communautaires », s'adresse aux intervenants du milieu et, tout comme pour le volet 2, vise à faire le point sur leur pratique de visite au musée avec leurs groupes ainsi qu'à répertorier leurs idées sur les liens qu'ils souhaiteraient entretenir avec les musées.

La présente recherche ne concerne que le volet 1, celui qui s'adresse au personnel éducatif des musées. Soucy (en préparation) est à produire le volet 2. Quant au volet 3, sa réalisation est prévue pour 1997.

Le volet 1 : « à travers l'œil des musées »

Le choix d'amorcer notre projet d'enquête à travers l'œil des musées repose sur deux raisons principales. En règle générale, nous avons encore bien peu de données sur ce que les musées offrent aux adolescents. Les quelques projets publiés dans les revues spécialisées ne montrent que la pointe de l'iceberg; il y a un grand nombre d'autres projets qui demeurent inconnus, parce qu'ils ne font pas l'objet de publication. L'Association of Science and Technology Center (ASTC) a récemment réagi en produisant une brochure (ASTC, 1993) où l'on retrouve tous les projets menés auprès des adolescents, par une quarantaine de musées américains qui sont associés au programme *Youth ALIVE*. Si l'on souhaite défendre la cause des adolescents et des musées, il faut que le plus de gens possible soient informés des programmes déjà mis en place. Au delà des répertoires de projets consacrés aux jeunes dans une ville, un État ou un pays, il conviendrait aussi d'avoir des synthèses de données sur différents éléments pertinents (ex. : le nombre de musées engagés dans des activités avec les jeunes de 12 à 17 ans, le nombre d'activités offertes annuellement, le taux de fréquentation de ces activités ou encore des analyses sur les perceptions et les attentes des gens des musées). La cartographie de la relation musée-adolescents au Québec est à faire et nous souhaiterions apporter notre quote-part à une telle tâche. Le point de départ se situe au niveau des institutions porteuses de projets.

Nous souhaitons utiliser les informations recueillies dans le premier volet pour bien démarrer les deux autres volets de notre enquête. Il importe d'informer les jeunes et les intervenants scolaires et communautaires des nouvelles tendances muséales à l'égard des adolescents et de fournir des exemples d'activités offertes dans chaque région. Comme des représentations périmées sur ce qui se passe dans les musées sont encore courantes, il faut éviter que ces idées soient les seules prises en considération dans les réponses, les réflexions et les analyses des répondants de nos deux autres volets.

La population sollicitée

Cent cinq musées ont été sollicités pour participer à ce premier volet de l'enquête. Furent d'abord retenues 100 institutions qui, dans le répertoire des institutions muséales québécoises (SMQ, 1992), annoncent des activités pour groupes scolaires ou des activités d'animation de groupe. Ce critère de sélection n'assure évidemment pas qu'il existe une offre d'activités spécifiques aux adolescents; mais il la rend possible. Cinq autres musées provenant de la région d'Ottawa furent ajoutés à la liste, vu le grand nombre de visiteurs québécois qu'ils reçoivent, en plus de respecter notre critère de base. Les 105 musées ainsi sélectionnés se répartissent dans 13 régions, appartiennent à l'un ou l'autre des sept grands types de musées et se différencient selon trois ordres de grandeur (voir les figures 2, 3 et 4). Le nombre et la variété des musées retenus assurent la représentativité des institutions accessibles aux jeunes Québécois.

Le questionnaire proposé

L'outil utilisé dans la présente enquête est le questionnaire écrit, envoyé et retourné par courrier postal. Une dizaine de musées furent consultés pendant l'élaboration du questionnaire. La version finale soumise aux 105 institutions se compose de trois grandes sections, chacune correspondant à l'un des objectifs spécifiques. La première section porte sur les activités offertes; la deuxième, sur les populations d'adolescents qui visitent le musée; la troisième, sur les facteurs favorables ou défavorables à la venue des jeunes de 12 à 17 ans au musée. La majeure partie des questions sont de type choix de réponse; quelques-unes sont de type question ouverte. Le questionnaire est adressé au directeur des services éducatifs ou à son substitut. Une lettre d'accompagnement recommande qu'il soit rempli en collaboration avec tous les membres qui offrent des services aux jeunes.

Compte tenu que nous ne livrons que les résultats reliés à la première section du questionnaire, nous ne décrivons que les questions qui s'y rapportent. Le tableau 1 présente de façon schématique les grandes questions posées. Elles se résument à ceci : Qui offre des

activités aux adolescents? Quand les offre-t-on? De quel type sont-elles à qui s'adressent-elles? Quelle est la durée de chacune? Quand on n'en offre pas, quelles sont les raisons motivant un tel choix? A-t-on l'intention d'en offrir dans un avenir prochain?

Tableau 1
Section du questionnaire : Schéma des questions relatives
aux activités offertes aux adolescents

Offrez-vous des activités spécifiques aux adolescents?

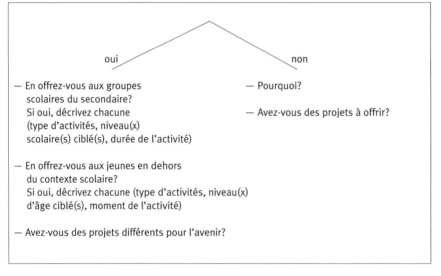

oui

non

— En offrez-vous aux groupes
scolaires du secondaire?
Si oui, décrivez chacune
(type d'activités, niveau(x)
scolaire(s) ciblé(s), durée de l'activité)

— Pourquoi?

— Avez-vous des projets à offrir?

— En offrez-vous aux jeunes en dehors
du contexte scolaire?
Si oui, décrivez chacune (type d'activités, niveau(x)
d'âge ciblé(s), moment de l'activité)

— Avez-vous des projets différents pour l'avenir?

Les répondants

La figure 1 représente le nombre de répondants et de non-répondants à notre questionnaire. Les 68 répondants totalisent près de 65 % des musées sollicités. Compte tenu de l'ampleur du questionnaire soumis et de la lourde tâche qu'assument les équipes éducatives, le présent taux de réponse est très satisfaisant, car le taux usuel pour les questionnaires soumis par la poste est entre 50 et 60 %. Un sondage téléphonique auprès de quelques-uns des 37 non-répondants nous permet d'affirmer que ceux qui n'ont pas répondu sont surtout ceux qui, en plus de ne pas offrir d'activités spécifiques aux adolescents, n'ont ni le temps ni les ressources pour répondre à un tel questionnaire.

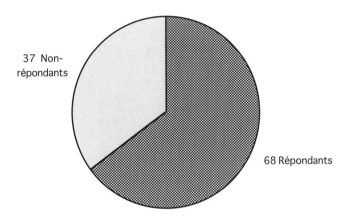

figure 1. Répartition des répondants et des non-répondants
parmi les 105 musées sollicités

Les figures 2, 3 et 4 reproduisent les rapports observés entre répondants et sollicités en fonction de la région d'appartenance. Ce sont les régions de l'Estrie, de Montréal et du Saguenay-Lac-Saint-Jean qui comportent les plus faibles taux de réponse. Les musées d'histoire et les lieux historiques sont les institutions sollicitées en plus grand nombre, mais ce sont aussi celles qui ont le moins répondu. Nous devons toutefois souligner le fait que le taux de réponses venant des lieux historiques nous a impressionné, compte tenu que plusieurs d'entre eux sont de type saisonnier (mai à octobre) et n'étaient donc pas ouverts au public à l'époque où les questionnaires ont été envoyés. Enfin, les institutions de faible superficie — aussi très souvent celles qui ont le moins de ressources — répondent proportionnellement moins que les moyens et les grands musées.

Les réponses aux questions de la section 1 :
les activité offertes

Le bilan des réponses obtenues aux questions de base de la section 1 est d'abord présenté sous forme de données numériques et compilées. Pour les réponses se rapportant à la description des activités offertes, nous procédons à une analyse de type qualitatif.

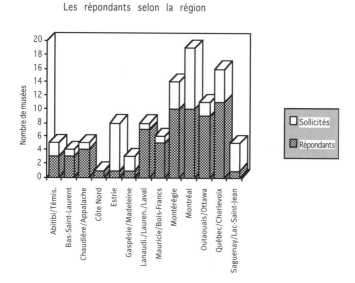

figure 2. Rapport observé entre les musées répondants et les musées sollicités
pour chacune des 13 régions étudiée

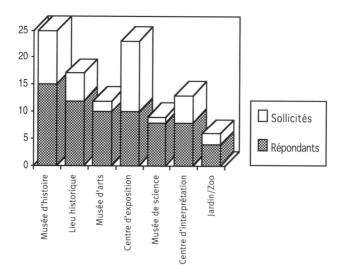

figure 3. Rapport observé entre les répondants et les sollicités
pour chacun des types de musées retenus

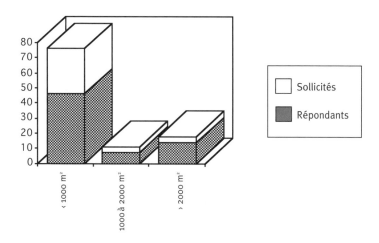

figure 4 . Rapport observé entre les répondants et les sollicités

Pour chacun des 3 ordres de grandeur de musée

Qui offre ou n'offre pas d'activités et pourquoi

Le tableau 2 résume les données obtenues aux deux premières questions. Un total de 48 musées offrent des activités aux adolescents et 20 rapportent ne pas en offrir. Parmi les 20 qui n'en offrent pas, 17 souhaiteraient pouvoir en offrir dans un avenir plus ou moins immédiat; seulement 3 musées se déclarent carrément non intéressés à investir dans cette clientèle.

Tableau 2
Répartition des 68 répondants aux questions clés sur les activités offertes aux adolescents

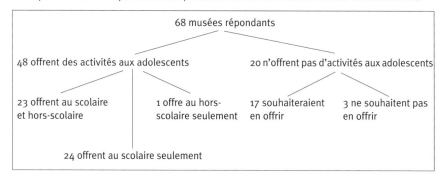

Les principales raisons justifiant l'absence d'offre aux jeunes sont les suivantes : *a*) manque de temps et de ressources, ce qui implique que l'on doive se limiter aux priorités (adultes et enfants); *b*) difficulté à rejoindre cette clientèle et les grands efforts que cela demande; *c*) expériences antérieures peu satisfaisantes : une offre mais pas de demande; *d*) présence d'activités tout public adaptées ou adaptables à la clientèle des jeunes.

Quantité des activités offertes et destinataires

La figure 5 présente le nombre d'activités par année offertes aux adolescents par les musées répondants. Un plus grand nombre d'activités est proposé sur le plan de scolaire plutôt qu'en dehors du temps scolaire. Dans le premier cas, 201 activités/année sont répertoriées contre 48 dans le second (voir le Tableau 2). Quand on offre des activités aux deux endroits, elles sont toujours en plus grand nombre au scolaire. Soulignons que les offres faites au secondaire se manifeste de trois façons différentes chez nos répondants : la majorité des musées ne rapportent que des activités spécifiquement adressées aux élèves du secondaire; 11 incluent cependant des activités qui s'adressent conjointement au primaire et au secondaire et 2 mentionnent des activités conçues pour la clientèle du secondaire et du collégial.

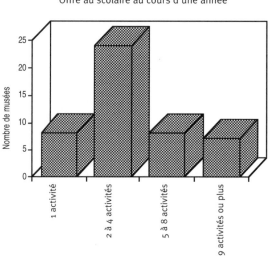

Offre au scolaire au cours d'une année

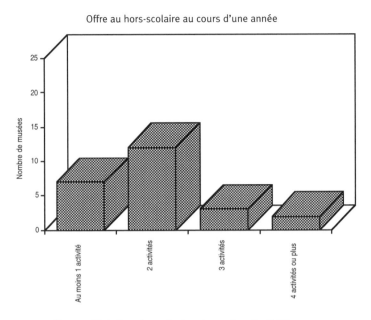

figure 5. Variation observée dans le nombre d'activités par
année offertes aux adolescents selon que l'offre est faite au scolaire ou au hors-scolaire

Les activités destinées au secondaire sont-elles offertes à toutes les classes ou visent-elles un cycle en particulier? La figure 6 permet de constater que bon nombre d'activités ciblent l'ensemble du secondaire (1er à 5e). On offre cependant plus fréquemment des activités au 1er cycle (1er à 3e) qu'au second cycle (4e et 5e) du secondaire. Un phénomène analogue s'observe pour les activités du hors-scolaire : on s'adresse davantage aux plus jeunes (les 12-17 ans) qu'à des sous-groupes particuliers (les 12-14 ans ou les 15-17 ans).

Caractéristiques des activités offertes

Les données recueillies permettent de connaître les caractéristiques des activités offertes, en tenant compte de trois grandes dimensions : la durée, la fréquence de l'offre et le type d'activités. Le tableau 3 reproduit la variété observée pour chacune de ces dimensions.

Tableau 3
Caractéristiques des activités offertes par les musées

Aux groupes du secondaire			Aux adolescents hors-scolaire	
Variété	45 min	Très courte	1/2 journée	1 soir
dans la durée	60/70 min	Courte	1 journée	2 à 3 soirs
	90 min.	Longue	4 journées	4 à 5 soirs
	120 min et plus	Très longue	1 à 2 semaines	

Peu d'activités en parallèle

1,2 ou 3 activités offertes 1 ou 2 activités offertes

stables changeantes stables changeantes
 semestres/mois selon les saisons

Variété dans la fréquence

Plusieurs activités en parallèle

7, 8 ou 9 activités en parallèle

stables changeantes
 au semestre

Visite axée sur les activités d'animation

— Activités de découverte
— Activités reliées aux objets interactifs
— Activités de simulation / d'expérimentation
— Rallyes

— Rencontres avec les artistes /
 les spécialistes
— Initiation aux carrières
 et coulisses du musée
— Rallye

Visite-atelier

— Productions d'œuvres
— Montages / expositions
— Artistes en résidence

— Apprentissage de techniques
— Production d'œuvres (artistes
 en résidence, concours)

Activité extra-muros

— Visites dans les écoles
 (vidéo, diapo, conférence)

— Expositions itinérantes
 (centres commerciaux, bibliothèques)

Visite commentée et adaptée aux adolescents
Visite axée sur la vie sociale

— Projets musée-école- communauté
 (multi-dimensionnel)

— Spectacles de musique
— Défilés de mode
— Journées-Adolescents

Quant à la durée des activités, il y a une certaine variété, mais, en règle générale, celles qui sont offertes aux groupes scolaires durent de 60 à 90 minutes. Les séances de très courte ou de très longue durée sont rares. La variété de celles du hors-scolaire est d'un autre ordre, puisque l'on propose des activités le soir (un ou plusieurs), les fins de semaine (une ou deux journées) ou en camp d'été (une ou deux semaines). L'activité d'un jour ou d'un soir semble être préférée; les camps de quatre ou cinq jours sont plus fréquents que ceux de deux semaines.

En fonction des classes du secondaire

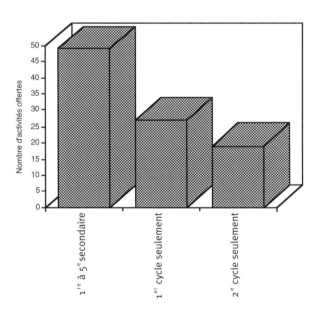

En fonction des groupes d'âge

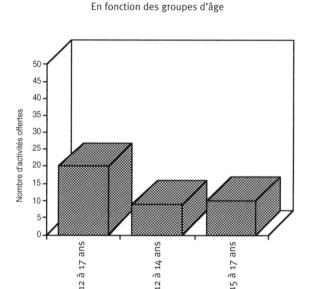

figure 6. Variation observée dans l'offre faite au cours d'une même année
selon les classes du secondaire et selon les sous-groupes d'âge

Séquence dans l'offre. La variété dans la fréquence de l'offre réside dans le déroulement de plusieurs activités en parallèle ou de peu à la fois. Certains musées offrent peu d'activités à la fois et les renouvellent régulièrement; d'autres préfèrent offrir plusieurs activités à la fois, quitte à les maintenir pendant un semestre ou toute l'année. Cette différence ne se présente pas pour le hors-scolaire, car les activités y sont offertes de façon ponctuelle, en fin de semaine ou durant les congés scolaires.

Types d'activités. Les activités proposées aux adolescents par les 68 musées répondants peuvent être regroupées de différentes façons. Nous les différencions selon les grands types de mises en situation proposées (ex. : activités d'animation, ateliers liés à la production ou à l'exposition d'œuvres, activités d'information extra-muros, visites commentées, activités en lien avec la vie sociale). L'ordre de présentation de chacun de ces types suit la fréquence d'offre observée, allant du type le plus fréquemment offert à celui qui l'est moins.

La toute première catégorie, la **visite axée sur des activités d'animation**, concerne à toutes les sortes d'activités intégrées au contenu de l'exposition même et qui visent généralement à soutenir la participation physique, mentale et affective du jeune (ex. : activités de découverte sous forme de jeux, activités de manipulation ou d'expérimentation à partir d'objets spécifiques, activités de simulation où l'on doit se mettre dans la peau d'un archéologue, d'un historien, etc., projets rallye dans lesquels une série d'étapes sont à franchir, des éléments à décoder). Cette catégorie d'activités est la plus fréquemment offerte aux élèves des groupes scolaires.

La seconde catégorie, la **visite-atelier**, est associée à des projets de production d'œuvres de toutes sortes et, à l'occasion, à des projets de conception et de montage d'œuvres produites par les jeunes eux-mêmes dans les salles du musée et des expositions. L'adolescent est ici participant à un autre niveau : il apprend des techniques, il produit de ses mains, parfois en collaboration avec un artiste ou un spécialiste. Cette deuxième catégorie d'activités est très souvent offerte en dehors du contexte scolaire.

La troisième catégorie est celle de l'**activités extra-muros** : on présente dans différents milieux de vie du jeune — écoles, centres commerciaux, — des vidéos, des diapositives; on y donne des conférences, on y produit de mini-expositions. Pour certains musées, c'est le seul type d'activités offert; pour d'autres, il est complémentaire à des projets intra-muros.

Quelques musées offrent aux adolescents la **visite commentée** où l'on adapte le discours, les exemples ou les liens avec la vie courante et le type d'interaction aux caractéristiques des visiteurs. Enfin, la dernière catégorie, la **visite axée sur la vie sociale**, vise l'intégration des activités du musée à certaines composantes de la vie sociale des jeunes. Le niveau d'intégration peut varier, allant de la simple juxtaposition (ex. : concert, défilé de mode) à une étroite symbiose avec l'exposition même où les jeunes sont concepteurs, acteurs et évaluateurs d'un projet d'exposition qui intègre objets, musique, poésie, théâtre, etc.

Les projets d'avenir pour ceux qui offrent déjà des activités tendent à vouloir maintenir les activités déjà en place, quitte à les modifier ou à les adapter au besoin. Plusieurs musées qui n'offrent pas encore d'activités en dehors du contexte hors-scolaire étudient la chose sérieusement, mais encore peu de nouveaux projets concrets sont prêts à être proposés.

Commentaires

Le portrait obtenu est stimulant. Plusieurs musées s'intéressent aux adolescents et veulent garder des liens avec eux. Certains ont déjà une brochette imposante d'activités à offrir (neuf et plus dans quelques cas); la majorité des musées y vont plus humblement en proposant deux, trois ou quatre activités par année. Et puis, il y a ces musées — très souvent des musées de petite superficie — dont la volonté et la débrouillardise émeuvent, par exemple, ce musée qui offre annuellement une seule activité qui n'est fréquentée que par trois, cinq ou sept classes, mais qui a quand même trouvé le moyen de la glisser, de façon toute ponctuelle, dans la programmation régulière. Il n'en demeure pas moins que l'on ne peut pas minimiser les problèmes reliés au faible taux de fréquentation des activités offertes aux élèves du secondaire.

Parmi les autres données recueillies, soulignons que des initiatives sont prises en faveur des adolescents dans chacune des 13 grandes régions du Québec. De plus, tous les types de musées s'impliquent : les petits comme les grands, les musées dits classiques (musées d'art, d'histoire, etc.) et les institutions d'un nouveau genre (centres d'exposition, d'interprétation, etc.). Nous confirmons aussi ce que tous savaient déjà, à savoir que si l'offre est plus grande pour les groupes scolaires, on vise de plus en plus à offrir des activités en dehors des périodes scolaires. Ceux qui en proposent déjà aux adolescents aimeraient en augmenter le nombre. Parmi ceux qui n'en offrent pas encore à cette catégorie de jeunes, certains cherchent comment les attirer et les retenir. Enfin, soulignons la variété des types d'activités proposés aux groupes scolaires et le caractère novateur

de plusieurs d'entre elles. Quand les écoles ne viennent pas, on va vers elles. On tend de plus en plus à arrimer les activités proposées au contenu des programmes scolaires, tout en préservant le caractère complémentaire propre au musée, c'est-à-dire un coup d'œil différent de celui de l'école. On planifie de plus en plus les visites des groupes scolaires autour d'activités qui concourent aux objectifs visés et l'on implique activement les élèves (ex. : projet de simulation, rallye, atelier de production, etc.). Ajoutons que, dans un nombre croissant de cas, on incorpore le partenariat musée-écoles à un partenariat plus large qui englobe non seulement le musée et les écoles mais aussi la communauté. Les projets proposés tendent alors à s'intégrer davantage au contexte social dans lequel vivent les jeunes.

Le dossier de la relation musées-adolescents est à suivre; de plus en plus de chercheurs et d'intervenants s'y impliquent. Pour notre part, nous complétons d'abord l'analyse des données du volet 1 pour mener ensuite à terme les volets 2 et 3 de notre enquête. Et puis, dans la foulée des récentes initiatives de plusieurs musées américains (Sterling, 1993; Leblanc, 1993, Shelnut 1994), il faudra suivre de près la petite révolution qui s'annonce d'ici le tournant du siècle, pour ce qui concerne le rôle et la place réservés désormais aux jeunes dans les musées.

Références

ALLAIRE, A. (1990). « Profil des visiteurs du musée de la civilisation », *Cahiers de Recherche*, 1. Québec : Musée de la Civilisation.

ANDREWS, K. A., et ASIA, C. (1979). « Teenagers' Attitudes about Art Museums », *Curator*, 22 (3), 224-232.

ASTC (Association of Science-Technology Centers) (1993). *Directory of Youth Alive! Programs*, Washington, DC

CYR, E. (1992). *Les Adolescents et le musée : clés pour un dialogue,* travail dirigé de maîtrise en muséologie, Montréal : Université du Québec à Montréal.

GOUVERNEMENT DU QUÉBEC (1994). *En Vacances et à l'école : Les loisirs des élèves du secondaire*, rapport de recherche, Québec : ministère de l'éducation, gouvernement du Québec.

DEPARTMENT OF EDUCATION AND SCIENCE (1989). *A Survey of the Use Schools Make of Museums Across the Curriculum*, report by HM Inspectors, Stanmore : Middlesex, England.

FMAM (1989). *Les adolescents et le musée à la croisée des chemins*, vol. 162, n° 41, 117-119.

LEBLANC, S. (1993). « Lost Youth: Museums, Teens and the Youth Alive! Project », *Museum News*, nov/dec., 44-54.

LEMERISE, T., SOUCY, B., et ST-GERMAIN, P. (1996). « La relation musée-adolescents : une question qui mérite d'être investiguée », dans B. Lefebvre et M. Allard (dir.), *Le Musée : un projet éducatif,* Montréal : Les Éditions Logiques.

O'CONNELL, P. S., et ALEXANDER, M. (1979). «Reaching the High School Audience», *Museums News,* nov/dec., 50-56.

PRONOVOST, G. (1990). *Les comportements des Québécois en matière d'activités culturelles de loisirs*, Québec : Publications du Québec.

ROY, D. (1992). « À la recherche d'homo walkmanus », *Musées*, 14 (4), 9-12.

SHELNUT, L. S. (1994). « Long Term Museum Programs for Youth. » *Journal of Museum* , automne, 10-13.

SOCIÉTÉ DES MUSÉES QUÉBÉCOIS (1992). *Répertoire : les institutions muséales du Québec*, Montréal : Société des musées Québécois.

STERLING, P. V. (1993). « Young and Promising », *Museum News*, nov/dec., 42-43.

STONE, D. L. (1993). "The Secondary Art Specialist and the Art Museum", *Studies in Art Education,* 35 (1), 45-54.

COMPARAISON DU RÔLE DE L'ÉVALUATION À L'ÉCOLE ET AU MUSÉE : IMPLICATIONS POUR LA PRATIQUE MUSÉALE

Colette Dufresne-Tassé

Dans les musées, on ne se pose plus guère la question de l'utilité de l'évaluation. Malgré tout, l'évaluation est encore l'objet de nombreux débats. Ces débats semblant paradoxaux, ils ont éveillé ma curiosité, et pour tenter d'en saisir les enjeux, j'ai examiné l'évaluation de l'une des activités les plus importantes du musée, celle de ses expositions. J'ai toutefois limité mon investigation à l'évaluation sommative réalisée dans les institutions comme les musées d'art, d'anthropologie ou d'archéologie, qui pratiquent une « muséologie d'objet ».

Une observation

Les éléments essentiels, les paramètres de l'évaluation sommative de l'exposition, semblent fixés. En effet, des exposés-synthèse comme ceux de Loomis (1987) ou de Gottesdiener (1987) s'entendent sur les points à étudier; ceux-ci sont repris par les praticiens dans leurs analyses (voir en particulier des monographies comme celles de Bickford, 1993; de Doering, Kindlon et Bickford, 1993, ou de Fronville et Doering, 1990; ou des synthèses de monographies comme celles de Doering et Bickford, 1994, qui illustrent les pratiques du Bureau de la recherche institutionnelle de la Smithsonian Institution, un des plus grands complexes muséaux au monde); ces points constituent enfin les thèmes des colloques les plus récents sur l'évaluation (voir en particulier le Symposium franco-canadien sur l'évaluation des musées, tenu à Québec et à Paris en 1994-1995).

Ces paramètres sont :
— le profil des visiteurs;
— leurs attentes, leurs intérêts, leurs préférences, leur attitudes;
— leurs pratiques de visite;
— la modification de leur comportement.

Non seulement a-t-on identifié ces paramètres, mais on a également identifié les instruments les plus appropriés à l'évaluation de chacun :
— enquête, pour l'étude du profil des visiteurs;
— entretien et questionnaire, pour l'étude des attentes, des intérêts, des préférences;
— observation systématique, pour l'étude des pratiques de visite;
— approche comparative, pour l'étude de l'apprentissage et des changements d'attitude.

Cette clarté, cette précision même qui entourent deux aspects fondamentaux de l'évaluation : son objet et ses modalités, devraient normalement entraîner leur adoption et leur transformation en paradigmes, en d'autres termes, en acquis que l'on ne discute plus guère. En somme, on devrait les utiliser et non en débattre.

Pourtant, ce n'est pas ce que l'on constate. Dans les colloques, ces points sont encore l'objet de nombreuses interventions et ces interventions n'ont pas pour seul but d'affiner, d'améliorer ce que l'on sait déjà.

Pourquoi observe-t-on cette situation paradoxale d'un objet et d'instruments d'évaluation clairs et généralement acceptés qui suscitent des débats encore importants? N'ayant pas trouvé de réponse dans les synthèses sur l'évaluation au musée réalisées par Loomis (1987) et Gottesdiener (1987), j'en ai cherché une dans la comparaison de la situation muséale et de la situation scolaire.

J'ai centré mon analyse sur trois points essentiels de ces situations et de toute évaluation :
— la production attendue de l'acteur, dans un cas : l'écolier, dans l'autre : le visiteur;

— la structure de la situation dans laquelle la production est réalisée; un cours inscrit dans un programme scolaire, versus une exposition située dans une programmation muséale;
— les buts immédiats et éloignés assignés à la production réalisée par l'acteur, dans le milieu scolaire et dans le milieu muséal.

Production attendue de l'élève de l'étudiant, versus production attendue du visiteur

À l'école, la production attendue d'un élève, la conjugaison du verbe aimer au plus-que-parfait du subjonctif, par exemple, ou celle attendue de l'étudiant, comme la déclinaison des entités freudiennes de la personnalité : ça, moi, surmoi, sont connues depuis longtemps. Cette connaissance tient en grande partie au fait qu'année après année, à peu près à la même date, l'enseignant les enseigne; ce dernier a même réussi à identifier l'éventail des fautes commises par ceux qui ont à les maîtriser et à les ranger dans des catégories. La plupart du temps, il a pu comprendre la raison des divers types de fautes qu'il observe et il a mis au point des mesures qui soutiennent l'apprentissage ou le facilitent.

Ainsi, à l'école, il semble que la répétition des enseignements ait créé une chaîne de phénomènes qui concourent à l'approfondissement de la connaissance de la production attendue de l'élève ou de l'étudiant. Cette chaîne prend la forme suivante : la connaissance de la production attendue facilite l'identification des fautes. Cette identification donne lieu à l'élaboration de moyens susceptibles de faciliter l'apprentissage et accroît, du coup, la compréhension des mécanismes qui soutiennent la production attendue.

De ce qui précède, il ressort qu'à l'école, la constance de ce que l'on attend des étudiants ou des élèves en facilite l'identification de même que la compréhension du fonctionnement psychologique qui sous-tend cette production.

Au musée, la production attendue du visiteur est fonction des intentions des concepteurs des expositions. Ces dernières varient en fonction des sujets qu'elles abordent, des moyens qu'elles mettent en œuvre et des publics qu'elles ciblent. Il s'en suit que :

— la production attendue du visiteur varie d'une exposition à l'autre et doit, par conséquent, être définie dans chaque cas;

— les connaissances acquises sur chaque exposition peuvent difficilement donner lieu à des généralisations;

— l'élaboration d'outils pour soutenir de la production attendue est une démarche purement empirique.

Au musée, les productions attendues des visiteurs sont donc variables d'une situation à l'autre. elles forment une série à première vue infinie, par conséquent difficile à connaître et encore davantage à expliquer. Dans un tel contexte, l'élaboration d'outils pour soutenir à la production ne peut pas contribuer directement à sa connaissance.

La comparaison de la situation muséale à la situation scolaire permet de saisir qu'à l'école, selon une conception classique de l'évaluation, celle-ci peut se limiter à **juger** la production des élèves ou des étudiants et d'en tirer des conclusions concernant les interventions des enseignants (Scallon, 1988). Par contre, au musée, il faut, avant de juger, acquérir des connaissances sur ce que l'on veut apprécier.

Peut-on, comme on semble vouloir le faire, jouer sur les deux tableaux à la fois, et espérer que les évaluations d'expositions vont, par accumulation, fournir les connaissances dont on a besoin? On peut en douter, car les évaluations dépendent des expositions programmées par le musée et non d'une quelconque conception de la production des visiteurs dont on s'ingénierait à tester systématiquement les aspects, d'exposition en exposition. À cause de ce manque d'orientation des expositions, il n'est guère possible de réussir une accumulation intégrée des connaissances acquises à l'occasion de l'évaluation de l'une d'elles.

À mon sens, l'addition des connaissances sur les productions attendues des visiteurs nécessite au moins l'élaboration d'une typologie de ces productions et de la recherche fondamentale pour l'établir.

En somme, cette comparaison de la situation muséale et de la situation scolaire met en relief trois phénomènes :

— une évaluation fondamentalement différente dans les deux contextes;

— l'impossibilité, pour l'évaluation muséale, de s'en tenir strictement à juger la production attendue, vu le manque de connaissance sur cette production;

— la nécessité de procéder à de la recherche fondamentale pour acquérir cette connaissance.

Structure de la situation dans laquelle les productions de l'élève et du visiteur sont réalisées

À l'école, la production attendue d'un élève — je me réfère, comme plus haut à l'exemple de la conjugaison du verbe aimer au plus-que-parfait du subjonctif — est prévue à l'issue d'un cours, lui-même intégré dans un programme. Le programme lui-même est structuré de façon telle qu'une acquisition soit facilitée par les acquisitions précédentes. De plus, la relative stabilité du programme d'une année à l'autre favorise l'expérimentation et les remaniements qui amènent l'élaboration de véritables didactiques.

La structure progressive et plutôt constante que représente un programme est donc un facteur de facilitation des productions attendues qui s'ajoute aux soutiens directs apportés par l'enseignant à la réalisation de ces productions.

Au musée, l'exposition ne fait pas vraiment partie d'un programme, mais plutôt d'une programmation. Cette programmation a pour caractéristique de varier annuellement sous l'influence de facteurs divers, tels l'évolution des clientèles du musée, la disponibilité d'expositions itinérantes ou le soutien des commanditaires.

On peut articuler une exposition dans une programmation et c'est habituellement ce que tentent de faire les directeurs d'institution, mais l'intégration réalisée au musée ne constitue pas, comme à l'école, une progression destinée à soutenir optimalement chaque production attendue du visiteur dans le cadre d'une exposition. En effet, les éléments d'une programmation annuelle participent plus ou moins concurremment à la réalisation des objectifs du musée.

Enfin, contrairement à l'élève, qui prend tous les cours à son programme, le visiteur ne participe pas à tous les événements organisés par le musée, et dans les rares cas où il le fait, ce n'est pas nécessairement dans un ordre qui facilite une production particulière.

Dans un musée, la structure dans laquelle s'insère la production attendue du visiteur est donc très variable et non progressive. elle ne renforce donc pas l'apparition des productions attendues du visiteur.

L'évaluation de cette structure implique une série de connaissances que le milieu muséal ne possède pas actuellement. Par exemple, elle devrait s'appuyer sur l'identification des acquisitions que les visiteurs peuvent faire à l'occasion de leur participation à chaque type d'événement culturel ou éducatif de la programmation annuelle et aux interactions possibles entre ces acquisitions.

Ici comme plus haut, le champ à investiguer est vaste et la connaissance des phénomènes, de même que de leur organisation, doit précéder tout jugement porté sur leurs conséquences.

Buts immédiats et éloignés de la production de l'élève, versus du visiteur

À l'école, on connaît, ou au moins on estime connaître, les buts poursuivis à travers une production particulière de l'élève. On a déterminé non seulement les buts immédiats d'une acquisition comme la conjugaison du verbe aimer au plus-que-parfait du subjonctif, mais également une série de buts plus généraux et plus lointains de cette acquisition. Par exemple :

— à court terme, on aura déterminé qu'il s'agit de maîtriser la façon d'exprimer l'une des formes du subjonctif;

— à moyen terme, on aura prévu qu'il faut employer correctement divers temps des verbes quand on s'exprime oralement ou par écrit;

— à long terme enfin, on aura visé la possession d'une langue orale et écrite correcte, efficace, élégante, qui contribue à rendre le citoyen autonome, productif et même créateur.

En d'autres termes, dans le milieu scolaire, les buts tendent à s'emboîter, du plus immédiat au plus éloigné.

Dans ce contexte, toute évaluation d'une production d'élève prend, théoriquement au moins, une signification dans un univers complexe; toute évaluation permet de travailler en fonction des conséquences à long terme de buts poursuivis à court terme et d'intervenir dans une véritable perspective.

Cette situation permet de limiter les évaluations à des éléments clés, de sorte que l'on peut dire sans trop de problème : « On n'a pas tout évalué, loin s'en faut, mais ce n'est pas tragique! »

Au musée, le concepteur de l'exposition a déterminé des buts de la production attendue des visiteurs, mais il a rarement, comme le ferait Screven (1974) dans une optique didactique, précisé la contribution de chaque production à l'atteinte des objectifs.

De plus, à ma connaissance, le concepteur n'a pas tendance à relier les buts qu'il poursuit dans son exposition à une série de buts très larges qui visent des secteurs entiers de la vie du visiteur.

Enfin, on l'a vu plus haut, les buts d'une exposition en termes d'acquisitions réalisées par le visiteur ne sont pas reliés étroitement aux buts de la programmation du musée, ni à ceux du musée comme institution soutenue par un groupe culturel. La connaissance des liens qui unissent ces divers paliers de buts ne saurait être obtenue sans procéder à une série de recherches.

En somme, cette troisième façon d'aborder l'évaluation au musée met en relief, elle aussi, un manque de connaissances à combler avant de pouvoir juger des productions attendues du visiteur qui parcourt une exposition. Elle souligne aussi l'importance d'acquérir ces connaissances pour pouvoir, comme à l'école, travailler dans une véritable perspective. Elle montre enfin, vu les liens plutôt lâches qui existent entre les divers éléments d'une programmation, la nécessité d'évaluer séparément chaque élément digne d'intérêt. Dans ce contexte, on ne peut donc pas faire d'économies et on ne peut pas dire : « On n'a pas tout évalué, loin s'en faut, mais ce n'est pas tragique. » Si tout de même on le dit, c'est dans un tout autre esprit que dans le milieu scolaire.

Sept implications

1. Le besoin de connaître les phénomènes sur lesquels porte l'évaluation dans le musée explique, à mon sens, le retour incessant que l'on observe dans les publications et les colloques sur l'objet de l'évaluation et sur les instruments à utiliser, alors que tous deux sont clairement établis.

2. Au musée, le besoin de connaître les phénomènes accompagne constamment celui de juger, de sorte que le but de l'évaluation y est toujours double, ce qui la distingue de l'évaluation classique.

3. La connaissance dont on a besoin s'acquiert mal à travers l'évaluation de l'exposition parce que cette évaluation n'est pas réalisée en fonction de problématiques générales, mais par rapport à des buts disparates, inspirés de besoins tout autres que celui de comprendre la production des visiteurs.

4. Seule de la recherche systématique permettrait d'acquérir l'information que l'on tente d'obtenir à travers l'évaluation.

5. Cette recherche pourrait porter sur :

— l'exposition, l'établissement d'une typologie des acquisitions qu'elle suscite chez les visiteurs;

— une typologie des acquisitions qui accompagnent les divers types d'activités culturelles et éducatives d'une programmation muséale annuelle;

— les liens possibles entre les acquisitions réalisées à l'occasion de la visite d'expositions et celles qui accompagnent la participation au reste de la programmation;

— l'intégration des buts poursuivis à court, moyen et long terme par le musée.

6. Dans le contexte actuel, où les liens entre les divers éléments énumérés précédemment sont lâches et mal connus, le musée ne peut faire d'économie. Il doit évaluer tout ce qu'il considère digne d'intérêt. Or c'est une tâche techniquement, humainement et financièrement impossible.

7. En la délestant de son volet épistémique, en la ramenant à son rôle classique de jugement, la recherche portant sur le

points énumérés précédemment rendrait l'évaluation plus simple, plus légère et plus efficace. La recherche deviendrait ainsi une condition préalable à la réalisation d'une évaluation de bonne qualité.

Ce qui précède n'implique aucunement que le musée ne fait pas du bon travail, que son action n'a pas d'influence à court ou à long terme, que les conséquences à court terme de cette action n'influencent pas, à long terme, des pans entiers de l'existence du visiteur. Ce qui précède signifie seulement que l'évaluation pratiquée actuellement par le musée ne permet pas de le savoir!

RÉFÉRENCES

BICKFORD, A. (1993). *Visitors and Ocean Issues: A Background Study for the National Museum of Natural History*, Washington, DC : Institutional Studies, Smithsonian Institution.

DOERING, Z., et BICKFORD, A. (1994). *Visits and Visitors to the Smithsonian Institution: A Summary of Studies*, Washington, DC : Institutional Studies, Smithsonian Institution.

DOERING, Z., KINDLON, A. E., et BICKFORD, A. (1993). *The Power of Maps: A Study of an Exhibition at Cooper-Hewitt National Museum of Design*, Washington, DC : Institutional Studies, Smithsonian Institution.

FRONVILLE, C. L., et DOERING, Z. (1990). *Inside Active Volcanoes: Kilanca and Mount Saint Helens; Visitor Study*. Washington, DC : Institutional Studies, Smithsonian Institution.

GOTTESDIENER, H. (1987). *Évaluer l'exposition*, Paris : La Documentation française.

GRANDMONT, G. (Ed.) (1995). *Symposium franco-canadien sur l'évaluation des musées*, Québec : Musée de la civilisation.

LOOMIS, S. (1987). *Museum Visitor Evaluation: New Tool for Management*, Nashville, TE : American Association for State and Local History.

SCALLON, G. (1988). *L'Évaluation formative des apprentissages. La Réflexion*, Québec : Les Presses de l'Université Laval.

SCREVEN, C. G. (1974). « Learning and Exhibits: Instructional Design », *Museum News*, 52, 67-75.

MODÈLE THÉORIQUE D'ÉVALUATION DES PROGRAMMES ÉDUCATIFS DES LIEUX HISTORIQUES : PROPOSITION AVANT VALIDATION

Marie-Claude Larouche et Michel Allard

Introduction

La recherche mise en œuvre au Groupe de recherche sur l'éducation et les musées (GREM)[1] vise l'élaboration d'un modèle générique d'évaluation des programmes éducatifs des lieux historiques[2]. Le présent article fait état d'une facette des résultats obtenus, à savoir un modèle théorique d'évaluation. Nous retraçons tout d'abord les origines de la recherche. Nous exposons ensuite brièvement la problématique et la méthodologie développée. Puis, nous expliquons les fondements théoriques et décrivons succinctement les études réalisées. Enfin, nous présentons le modèle théorique d'évaluation avant qu'il ne soit validé.

Origines de la présente recherche

Au cours de l'année 1992-1993, à la demande de Parcs Canada, le GREM a entrepris de réunir une bibliographie relative à l'évaluation des programmes éducatifs[3] mis en œuvre dans les lieux historiques. Outre la volonté de mettre à jour les connaissances relatives à cet objet, cette recherche avait comme objectif de repérer un ou des modèles applicables aux lieux historiques relevant de la juridiction de Parcs Canada.

L'état de la question relative à l'évaluation des programmes éducatifs des lieux historiques a pu être complété avec succès, à preuve la publication de l'ouvrage *L'Évaluation des programmes éducatifs*

des lieux historiques. Bibliographie critique (1994), par la Société des musées québécois, avec la participation de Parcs Canada et de l'Université du Québec à Montréal.

Toutefois, aucun modèle d'évaluation des programmes éducatifs mis en œuvre dans les lieux historiques n'a pu être retracé.

Problématique et méthodologie

L'absence de modèle d'évaluation des programmes éducatifs[4] mis en œuvre dans les lieux historiques commandait de conduire des recherches sur le terrain afin de pouvoir dégager des données pertinentes. Le modèle devait être générique, c'est-à-dire à la fois théorique et opérationnel. Par la construction d'un modèle théorique, nous entendions contribuer à la compréhension des pratiques communicationnelles des lieux historiques recourant à l'intervention d'un guide en présence d'un groupe d'élèves. Par la construction d'un modèle opérationnel, nous entendions proposer, à l'intention du régisseur ou de l'administrateur du lieu historique, une méthode d'évaluation des programmes éducatifs souple et applicable quel que soit le lieu historique. En d'autres termes, ce modèle, en plus de s'appuyer sur des principes théoriques généralisables, devait pouvoir s'opérationnaliser dans tout lieu historique.

Pour concevoir un tel modèle[5], nous proposons une modélisation par induction (Bruyne, Herman et De Schoutheete, 1974). Outre la critique épistémologique des concepts, ce type de recherche exige le repérage d'un schéma théorique ou modèle initial susceptible d'orienter et de fonder l'étude en assurant « la pertinence et l'interprétation des données » (*Ibid*, 1974 : 214). La modélisation devient possible par la révision du modèle initial à l'aide des données recueillies.

Les fondements théoriques du modèle générique d'évaluation

La conception et l'élaboration du modèle d'évaluation prennent appui sur une définition précise de l'interprétation et sur une théorie formelle de l'éducation.

L'interprétation

Au contraire de l'objet muséal, le lieu historique ne prend toute sa valeur que replacé dans son contexte. Certes, il peut arriver que les bâtiments du passé possèdent une valeur esthétique en eux-mêmes, mais ils ne prennent un sens que dans la mesure où des événements dignes de mention se sont déroulés à cet endroit. Quoi de plus commun qu'un immense terrain d'herbes, d'arbres et d'arbustes sur lesquels quelques bâtiments subsistent parfois. En soi, il importe peu. Toutefois, s'il fut le site d'un événement ou d'une série d'événements historiques de courte, de moyenne ou de longue durée jugés importants, il devient digne d'intérêt. Tel est le cas de l'ensemble des lieux historiques nationaux; nous pourrions tous les citer. Bref, c'est la signification présente de l'événement passé qui confère un sens et une valeur à un lieu autrement considéré quelconque.

À cet égard, on comprend que l'interprétation soit le **véhicule privilégié** de la communication avec le public, comme le signale Pierre Thibodeau (1993), dans *Programme d'évaluation des communications de Parcs Canada, cadre d'analyse* (p. 12). Ce postulat apparaît d'autant plus révélateur que Parcs Canada fait sienne la définition suivante de l'interprétation du patrimoine :

> Méthode de sensibilisation qui consiste à traduire, pour un public en situation, le sens profond d'une réalité et ses liens cachés avec l'être humain, en ayant recours à des moyens qui font d'abord appel à l'appréhension, c'est-à-dire qui mènent à une forme vécue et descriptive de la connaissance plutôt qu'à une forme rigoureusement rationnelle (*Néologie en marche*, 1984 : 61).

Bref, l'interprétation équivaut à déterminer **le sens profond**. Toutefois, les moyens mis en œuvre dans un lieu historique permettent-ils au public de parvenir par **une forme vécue et descriptive de la connaissance au sens profond?** L'évaluation, c'est-à-dire « le fait de porter un jugement sur la valeur de » (Thibodeau, 1993 : 18) revêt alors toute son importance. À cet égard, elle ne saurait se limiter au seul contenu cognitif des moyens mis en œuvre, mais elle doit porter sur tous les aspects, qu'ils soient d'ordre affectif, psychomoteur

ou matériel. Au surplus, l'évaluation ne saurait se confiner au seul examen du public mais doit englober les autres dimensions dans la mesure où celles-ci peuvent influer sur l'appréhension de celui-ci. Bref, elle doit inclure toutes les différentes facettes d'une mise en situation du public dans un lieu ou un parc historique. Il s'avère alors essentiel de recourir à une théorie formelle, c'est-à-dire une théorie regroupant les définitions, les concepts et les notions. Théorie qui par la suite peut se traduire en un modèle capable de générer de mutiples formes d'évaluation selon les lieux et les moments où elle est appliquée.

Le modèle systémique de la situation pédagogique

L'absence de modèle d'évaluation des programmes éducatifs mis en œuvre dans les sites historiques nous amène à rechercher a orienté du côté des sciences de l'éducation une théorie formelle, quitte à l'adapter ensuite au lieu historique. Nous avons choisi le modèle systémique de la situation pédagogique élaboré par le professeur Legendre (1983). Ce modèle, dit SOMA, se compose de quatre éléments (sujet, objet, milieu et agent) et de trois relations pédagogiques (relation d'apprentissage, relation d'enseignement et relation didactique) (voir figure 1).

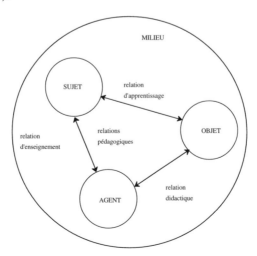

Figure 1. Le modèle systémique de la situation pédagogique,
tiré de Renald Legendre (1983), p. 271

Dans le modèle systémique, le **milieu** est l'endroit où se déroule un événement (ex. : le lieu historique); le **sujet** est la personne ou le groupe de personnes en cause (ex. : un groupe d'élèves); l'**objet** est le contenu (ex. : histoire de Georges-Étienne Cartier); l'**agent** est constitué par les intervenants participant à l'activité du sujet ou du groupe (ex. : le guide). La **relation didactique** est celle reliant l'objet et l'agent. L'agent doit maîtriser le contenu et l'organiser. La **relation d'enseignement** unit l'agent et le sujet. Le premier doit élaborer des stratégies et utiliser des moyens pour permettre l'apprentissage du second. La **relation d'apprentissage** rattache le sujet et l'objet. Elle est à la fois perception et intégration d'un objet par un sujet.

Le modèle SOMA reconnaît, d'une part, l'influence du milieu sur l'objet d'apprentissage et, d'autre part, le contact direct de l'élève avec l'objet[6]. Il permet d'appréhender de façon globale la situation engendrée par un **programme éducatif**. Les interactions entre les composantes sont saisies à la façon d'un système. De ces interactions résulte le sens que les acteurs (à titre d'exemple, le jeune visiteur et le guide-interprète) confèrent à l'objet. Le modèle SOMA permet d'envisager le rôle actif du jeune visiteur au sein d'un environnement, bien que cette notion reste à discuter. Enfin, sa capacité à générer d'autres modèles (par sa clarté et sa souplesse) constitue un atout, tel qu'en témoigne Boucher (1994), par l'élaboration d'un supramodèle de pédagogie muséale basé sur le modèle de Legendre (1983).

Les remarques suivantes s'imposent cependant pour l'application du modèle SOMA à l'analyse de la situation pédagogique spécifique au lieu historique. Bien que le milieu soit mentionné dans le modèle SOMA, aucune relation n'est suggérée entre le milieu et les autres composantes. Les moyens d'enseignement (supports techniques, tels la bande vidéo, le diaporama, etc.) utilisés par le maître ne sont pas mentionnés; ils font simplement partie de la relation qui s'établit entre l'agent et le sujet. Le modèle SOMA ne fait pas place aux interactions entre les élèves. Par ailleurs, la dénomination des relations est à revoir. Est-il justifié de parler de relations didactique,

d'enseignement et d'apprentissage dans un lieu historique? Comment faire une place aux interactions entre les élèves qui peuvent être importantes lors de la participation à un programme éducatif? Par ailleurs, à la différence d'une situation pédagogique formelle (en milieu scolaire), le lieu historique n'a pas le contrôle sur l'ensemble des composantes. Cette situation pédagogique informelle propre au lieu historique est bien sûr éphémère.

Cela dit, le modèle systémique a servi de principe directeur à la présente recherche. En résumé, la relation directe qui s'établit entre le sujet et l'objet ainsi que l'influence du milieu sur l'ensemble des éléments le rendent particulièrement intéressant pour l'étude de la situation pédagogique propre au lieu historique.

Études réalisées

De concert avec la direction de Parcs Canada, il a été décidé que l'étude se déroulerait au lieu historique national du Parc-de-l'Artillerie situé dans la haute ville de Québec. Il regroupe des bâtiments des XVIIIe, XIXe et XXe siècles édifiés à des fins militaires : les fortifications de la ville de Québec (telle la redoute Dauphine, 1721); le logement de militaires et de leur famille, durant les régimes français et britannique (1721-1875); la fabrication de munitions au XXe siècle. Plusieurs travaux ont été menés durant l'année 1993-1994. Le tableau 1 en présente la liste[7].

La démarche suivie et les instruments d'analyse mis au point constituent le modèle opérationnel d'évaluation. Au terme de la présente recherche, ils pourront être appliqués à d'autres lieux historiques. Il n'en sera cependant pas question dans le présent article.

Tableau 1
Les études réalisées

Étude 1 : Le milieu I. La situation géographique et l'historique du site (prolégomènes pour une grille) II. La mise en valeur du site (questionnaire de D.T. Pitcaithley, 1987)
Étude 2 : L'objet I. La thématique du site tel qu'aménagé et les programmes scolaires en sciences humaines II. Les documents relatifs aux activités éducatives III. Les programmes éducatifs : présentation graphique
Étude 3 : L'agent I. Rencontre avec les guides-interprètes du site II. Rencontre avec la direction du site III. Rencontre avec les conseillers pédagogiques IV. Rencontre avec les enseignants ayant visité le site
Étude 4 : Le sujet I. Étude des statistiques de fréquentation des groupes scolaires II. Déroulement et impact de la visite auprès d'élèves en groupes scolaires
Étude 5 : Synthèse

Le modèle théorique d'évaluation des programmes éducatifs

Au terme des études empiriques conduites au Parc-de-l'Artillerie, nous avons révisé le modèle systémique de Legendre (1983). Il en résulte un modèle générique (théorique et opérationnel) d'évaluation des programmes éducatifs mis en œuvre dans les lieux historiques nationaux. Ce modèle ne saurait être considéré comme définitif et immuable. Au contraire, comme tout modèle, il s'enrichira et se transformera au fil de ses applications.

Le modèle induit est adapté au lieu historique. Il devrait être applicable aux trois types d'évaluation à entreprendre, soit l'évaluation préalable, l'évaluation formative et l'évaluation sommative qui seront effectuées lors des étapes de planification, de conception et de réalisation des programmes éducatifs.

Nous présentons une première ébauche du modèle théorique d'évaluation. En plus des éléments et des relations propres au modèle de Legendre, le nouveau modèle implique des éléments propres et

des relations particulières au lieu historique. Le modèle initial se complexifie pour tenir compte à la fois de la spécificité du lieu historique aménagé et des autres milieux qui lui sont reliés, à savoir : le milieu scolaire, le lieu historique original et les autres organisations culturelles régionales. Le nouveau modèle est représenté graphiquement par la figure 2.

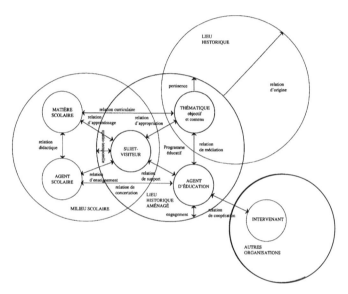

Les éléments du modèle théorique d'évaluation

Les éléments identifiés au sein du modèle théorique d'évaluation décrivent le programme éducatif.

Le sous-ensemble du milieu scolaire

À l'instar du modèle initial, le **milieu scolaire** est l'établissement d'enseignement auquel appartiennent les groupes d'élèves; l'**agent scolaire** se réfère aux différents intervenants scolaires en cause, à savoir : les directeurs, les conseillers pédagogiques et les enseignants. La **matière scolaire** équivaut aux programmes d'études ayant cours dans les écoles.

Le **sujet-visiteur** appartient à deux sous-ensembles : le milieu scolaire et le milieu historique. Il s'agit de la personne ou du groupe

de personnes visé par le programme éducatif. Dans le cas présent, il s'agit d'élèves de l'ordre primaire ou secondaire.

Le sous-ensemble du lieu historique aménagé

Le **lieu historique aménagé** est l'endroit où se déroule le programme éducatif. Il s'agit du lieu historique actuel, qu'il soit ou non aménagé, restauré ou reconstitué. Il englobe un territoire plus ou moins étendu sur lequel on trouve des bâtiments plus ou moins rénovés, des intérieurs plus ou moins aménagés, des expositions privilégiant certaines thématiques et faisant appel à plusieurs médias et objets plus ou moins authentiques. Des espaces verts font souvent partie du lieu historique. Par ailleurs, comme toute organisation, le lieu historique aménagé vise des objectifs énoncés dans les plans des services ou les programmes d'interprétation. En d'autres termes, c'est le mandat commémoratif, spécifique au lieu.

La **thématique** recouvre le contenu notionnel et les objets matériels qui en témoignent au lieu historique aménagé. Elle se traduit par les objectifs de communication ainsi que par les éléments muséographiques.

L'**agent d'éducation** correspond aux membres du personnel du lieu historique qui conçoivent, planifient, implantent, publicisent et réalisent le programme éducatif. Ils remplissent les fonctions de régisseur, d'adjoint au service à la clientèle ou de guide-interprète.

Le sous-ensemble du lieu historique

Le **lieu historique** est l'emplacement où se sont déroulés les événements évoqués par le lieu historique aménagé.

Le sous-ensemble des autres organisations

Les institutions culturelles extérieures au lieu historique (ex. : les autres lieux historiques, les musées ou autres organisations culturelles, à l'exception des écoles) forment un dernier sous-ensemble. Les intervenants désignent les membres du personnel de ces institutions qui sont en contact avec ceux qui œuvrent au lieu historique aménagé.

Les relations au sein du modèle théorique d'évaluation

Les relations établies entre les éléments du modèle permettent une évaluation analytique du programme éducatif. Elles sont qualifiées d'internes ou d'externes, selon qu'elles impliquent des éléments internes ou externes au lieu historique aménagé.

Relations intérieures au lieu historique aménagé

La figure 3 illustre les relations intérieures au lieu historique aménagé.

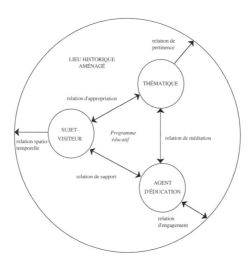

Figure 3. Relations intérieures au lieu historique aménagé dans le modèle théorique d'évaluation des programmes éducatifs des lieux historiques

La **relation de médiation** se définit comme bidirectionnelle entre l'agent d'éducation et la thématique. Dans le cas présent, elle se concrétise dans l'appropriation de cette dernière par l'agent et dans le traitement que ce dernier effectue en fonction d'objectifs de communication. Par exemple, au Parc-de-l'Artillerie, l'agent doit connaître les événements historiques qui s'y sont déroulés, puis les sélectionner en fonction d'un objectif comme celui de faire connaître la vie quotidienne de familles de militaires vivant à Québec au XVIIIᵉ siècle.

La **relation de soutien** a trait au lien qui s'établit entre l'agent d'éducation et le sujet-visiteur. Elle se traduit par les stratégies et

les moyens planifiés par l'agent d'éducation, pour transmettre d'une manière intéressante et stimulante, au sujet-visiteur, un contenu déjà sélectionné (relation de médiation). L'agent doit adapter le contenu en tenant compte des intérêts, des goûts et des capacités intellectuelles du sujet-visiteur s'il veut provoquer son apprentissage, susciter son intérêt ou éveiller sa curiosité par rapport à l'objet historique. Les stratégies et les moyens mis en œuvre peuvent emprunter différentes formes relevant toutes de la communication dite personnalisée : visite guidée, animation, jeu de rôle, causerie, etc.

La **relation d'appropriation** se noue entre le sujet et l'objet historique. Elle peut être d'ordre cognitif, affectif ou esthétique. Elle se manifeste par la curiosité ou l'intérêt envers l'objet historique ou par le processus d'apprentissage. Ce dernier ne se limite pas au savoir, c'est-à-dire à l'acquisition de connaissances, mais s'étend au savoir-être, c'est-à-dire aux attitudes envers la discipline historique, ou le lieu historique, et au savoir-faire, c'est-à-dire aux habiletés intellectuelles.

À ces trois relations de nature pédagogique s'ajoutent trois autres relations internes entre les éléments du lieu historique aménagé.

La **relation de pertinence** entre la thématique et le lieu historique aménagé se révèle par l'adéquation totale, partielle ou nulle entre la thématique du programme éducatif et le mandat commémoratif du lieu historique aménagé.

La **relation d'engagement** se tisse entre l'agent d'éducation et la direction du lieu historique aménagé. D'une part, l'agent est retenu pour compléter un travail spécifique, il reçoit ou non une formation particulière; d'autre part, il s'engage envers l'institution à la représenter auprès du sujet-visiteur.

La **relation spatio-temporelle** s'établit de façon bidirectionnelle entre le sujet-visiteur et l'espace du lieu historique aménagé. Elle implique notamment la localisation du lieu, la signalisation, l'orientation et le parcours proposé.

Relations extérieures au lieu historique aménagé

La figure 4 illustre les relations externes au lieu historique aménagé.

La **relation d'origine** (unidirectionnelle) traduit l'adéquation totale, partielle ou nulle établie entre le lieu tel qu'il existe dans son état actuel et tel qu'il apparaissait lorsque se sont déroulés les événements historiques évoqués. Cette relation met en cause la validité du discours historique tenu au lieu historique aménagé[8].

Bidirectionnelle, la **relation de concertation** réunit l'agent d'éducation et l'agent scolaire lors des différentes étapes de mise en œuvre du programme éducatif.

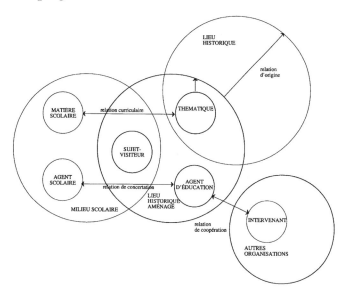

La **relation curriculaire** a pour objet l'adéquation totale, partielle ou inexistante entre la thématique et le programme d'études en vigueur dans les écoles.

Enfin, la **relation de coopération** se noue bidirectionnellement entre l'agent d'éducation du lieu historique aménagé et un membre au service d'une autre institution culturelle à l'exception de l'école.

Conclusion

Voilà un modèle théorique susceptible de s'appliquer à tous les lieux historiques, lors de l'évaluation de programmes éducatifs. Toutefois, deux étapes restent à compléter. Ce modèle théorique doit donner naissance à un modèle opérationnel d'évaluation qui, sous la forme d'un questionnaire, inclura l'ensemble des points relevés. Ce dernier devra être complété par des outils de collecte et d'analyse des données.

Par la suite, les modèles théorique et opérationnel devront être validés dans deux lieux historiques nationaux, les Forges du Saint-Maurice (Trois-Rivières) et le Musée Sir-Georges-Étienne-Cartier (Montréal). Une fois cette étape complétée, nous posséderons un modèle générique d'évaluation des programmes éducatifs qui pourra être généralisé à tous les lieux historiques.

NOTES

1. Fondé au Département des sciences de l'éducation de l'Université du Québec à Montréal au début des années 1980, le GREM réunit des professeurs, des étudiants, des muséologues, des conseillers pédagogiques et des enseignants intéressés par l'éducation muséale et, plus particulièrement, par les liens qui unissent ou devraient unir l'école et le musée. À cet effet, les membres du GREM ont mené de nombreuses recherches empiriques et théoriques qui ont fait l'objet d'un certain nombre d'articles, de plusieurs mémoires de maîtrise et de quelques thèses de doctorat. L'ensemble de ces recherches a conduit à la conception d'un modèle d'élaboration des programmes éducatifs muséaux. À cet égard, on pourra consulter l'ouvrage de Michel Allard et de Suzanne Boucher intitulé *Le Musée et l'école* (1991), publié par les Éditions Hurtubise-HMH, à Montréal. Ce sont ces travaux qui ont servi en partie d'assises à la présente recherche.

2. La recherche évoquée est réalisée pour l'organisme Parcs Canada, et a été commandée par monsieur Pierre Thibodeau, du bureau de la région du Québec. Elle bénéficie du soutien du Fonds pour la formation des chercheurs et l'aide à la recherche du gouvernement du Québec.

3. Ces programmes sont définis comme suit : toute activité d'interprétation et/ou de diffusion organisée dans sa totalité par le personnel d'un lieu historique ou avec la collaboration de membres en provenance d'une autre institution, à l'intention du public dans son ensemble ou d'un groupe particulier, à des fins éducatives, qu'elles soient d'ordre cognitif (faits, concepts, habiletés, etc.) ou d'ordre affectif (attitudes, comportements, etc.) (Allard, Boucher et Forest, 1994 : 10).

4. Notre recherche porte exclusivement sur les programmes dits éducatifs, c'est-à-dire destinés aux classes d'élèves des ordres primaire et secondaire. Ces programmes de visite nécessitent l'intervention d'un guide et prennent la forme notamment d'un jeu de rôle, d'une animation ou d'une visite guidée traditionnelle. Notre regard porte sur la PLANIFICATION de ces programmes ce qui est «prévu»; sur les pratiques communicationnelles engendrées par leur DÉROULEMENT — ce qui se produit; et sur leur IMPACT — ce qui est « réalisé » auprès du public cible (voir Dussault, 1986 : 14).

5. Un modèle est une «représentation simplifiée d'un processus, d'un système issue d'une observation et d'une analyse contrôlée et systématique de la réalité», tel que l'explique la professeure en sciences de l'éducation Rachel Desrosiers (1984 : 129). Selon Renald Legendre, auteur du *Dictionnaire actuel de l'éducation* (1994),

trois critères s'imposent pour la validité d'un modèle : « 1. la complétude : un modèle doit tenir compte de tous les éléments (composantes, relations, dynamiques, etc.) de l'objet ou du phénomène en cause, qui sont pertinents à la fonction du modèle; 2. la cohérence interne; 3. la clarté : un modèle doit être compréhensible, utilisant un médium approprié (comme par exemple des symboles bien différenciés et explicités) » (Lucie Sauvé, 1992, citée par Legendre, 1994 : 858).

6. Le lieu historique fournit l'occasion d'apprendre par l'objet et par les images, comme l'explique Archambault (1985) à propos de l'apprentissage au musée.

7. Pour une description plus détaillée de ces études, voir le chapitre « Une proposition méthodologique » élaboration d'un modèle générique d'évaluation des programmes éducatifs des lieux historiques », dans *Le Musée, un projet éducatif*, sous la direction de Bernard Lefebvre et de Michel Allard, Montréal, *Les Éditions Logiques*, (1996 : 283-300).

8. Une proposition historique est valide, «aussi longtemps qu'une raison plus forte, c'est-à-dire qu'un argument meilleur ne s'est pas fait valoir», explique le philosophe Paul Ricœur (1985 : 410), dans l'ouvrage *Temps et récit, tome III, Le Temps raconté*. Tel que le souligne l'historien Paul-André Linteau, dans l'article «Histoire, milieu universitaire et musées» (1989 : 26), «toute œuvre historique est évidemment une interprétation du passé, elle sélectionne et organise les informations. Or dans un musée, cette interprétation et cette sélection sont poussées au maximum. L'information livrée au visiteur est très synthétique et ne permet pas d'indiquer toutes les nuances. Il importe donc de s'assurer, d'une part, que toutes les informations (par exemple, les dates, noms et données chiffrées) soient exactes, et d'autre part, que l'interprétation des phénomènes soit conforme à ce qui est accepté dans les milieux scientifiques».

Références

ALLARD, Michel, FOREST, Lina, et BOUCHER, Suzanne (1994). *L'Évaluation des programmes éducatifs dans les lieux historiques, bibliographie critique*, Montréal : Société des musées québécois, 163 p.

ARCHAMBAULT, Jacques (1986). « Au-delà de la métaphore : une évaluation réaliste des modèles didactiques d'utilisation des musées », dans *Musée et éducation; modèles didactiques d'utilisation des musées*, actes du colloque (Université du Québec à Montréal, 30, 31 oct. et 1er nov. 1985), 95-102. Montréal : Société des musées québécois.

BOUCHER, Suzanne (1994). *Développement d'un modèle théorique de pédagogie muséale*, thèse de doctorat en didactique, Montréal : Université de Montréal, 427 p.

BRUYNE, Paul de, HERMAN, Jacques, et DE SCHOUTHEETE, Marc (1974). *Dynamique de la recherche en sciences sociales. Les pôles de la pratique méthodologique*, Paris : Presses universitaires de France, 240 p.

CANADA, PARCS CANADA. (1993). *Programme d'évaluation des communications*, cadre d'analyse rédigé par Pierre Thibodeau, Service de la recherche socio-économique et du marketing, Région du Québec, 34 p.

DESROSIERS-SABBATH, Rachel (1984). « Des modèles d'apprentissage à la recherche et par la recherche dans la formation des enseignants », dans *L'apprentissage à la recherche ou par la recherche dans les programmes universitaires de sciences sociales et de formation des enseignants*, coll. « Études du Laboratoire de didactique des sciences humaines », Michel Allard et Sylvie Dauphin (dir.), 128-135, Montréal : Université du Québec à Montréal.

DUSSAULT, Gilles. (1986). « Dossier», *Magazine Réseau*, janv., 13-17.

LEGENDRE, Renald (1983). *L'Éducation totale*. Montréal : Ville-Marie, 413 p.

LEGENDRE, Renald (1993). *Dictionnaire actuel de l'éducation*. 2e édition. Montréal : Guérin, 1500 p.

LINTEAU, Paul-André (1989). « Histoire, milieu universitaire et musées », dans *L'Histoire et les musées*, actes du séminaire tenu au Musée de la civilisation (Québec, 23-24 nov. 1989), 19-27.

PITCAITHLEY, D. T. (1987). « Historic Sites: What Can Be Learned From Them », *The History Teacher*, vol. 20, n° 2, 207-219.

QUÉBEC, OFFICE DE LA LANGUE FRANÇAISE [OLF], (1984). *Néologie en marche. Interprétation du patrimoine*, n° 38-39.

RICŒUR, Paul (1985). *Temps et récit*, tome III, *Le Temps raconté*, Paris : Seuil, 374 p.

TILDEN, Freeman (1957). *Interpreting Our Heritage*. Chap. I, Hill : University of North California Press, 119 p.

Développement d'outils d'évaluation à l'intention des professionnels de musée

Anik Meunier et Michel Allard

Introduction

Les travaux du Groupe de recherche sur l'éducation et les musées (GREM) portant sur l'évaluation des programmes éducatifs mis en œuvre dans les musées d'histoire et dans les lieux historiques s'adressent aux professionnels de musée. Ils visent l'élaboration d'instruments d'évaluation servant à vérifier la qualité des programmes éducatifs conçus pour le public-visiteur en général et le public scolaire en particulier.

Ces recherches relèvent de quatre sources. Elles reposent d'abord sur des assises pédagogiques empruntées aux programmes d'études en sciences humaines qui existent dans les écoles de l'ordre primaire et secondaire au Québec. Elles s'appuient ensuite sur le modèle didactique systémique du professeur Renald Legendre. Elles tiennent aussi compte des tendances observées au Québec dans le partenariat entre l'école et le musée. Enfin, elles s'appuient sur les études antérieures du GREM. Nous aborderons tour à tour ces quatre aspects.

Les assises pédagogiques

Les programmes d'études

Les recherches du GREM relatives à l'évaluation reposent en premier lieu sur les programmes d'études en sciences humaines au Québec. À noter qu'on n'enseigne plus l'histoire et la géographie comme disciplines distinctes dans l'enseignement primaire

(ministère de l'Éducation, 1981). On préfère développer chez l'élève les concepts de temps, d'espace et de société, notions jugées indispensables pour l'apprentissage des sciences humaines ou sociales. Ce n'est qu'au secondaire qu'il aborde l'étude des disciplines spécifiques que sont l'histoire, la géographie et l'économie. Il s'agit de comprendre d'abord la structure d'une société dans un contexte spatio-temporel avant de l'étudier sous des angles plus spécifiques et forcément plus analytiques.

Au musée, l'objet ou l'œuvre exposée interpelle le visiteur sur le plan des sens, de l'esthétique, des concepts et du contexte. Par la suite, l'approche du visiteur et sa relation avec l'objet se particularisent. Si l'un est fasciné par la beauté d'un objet, l'autre en approfondit la connaissance, désire le manipuler ou en établit le contexte. On constate qu'une approche de type holistique comme celle qui est préconisée par les programmes d'études en sciences humaines convient fort bien aux institutions muséales.

Les niveaux de savoir

L'enseignement de l'histoire et de la géographie se réfère à une chronologie d'événements ou encore à une nomenclature de lieux. Or, l'apprentissage des sciences humaines ne saurait se réduire à un simple savoir axé prioritairement sur l'acquisition de connaissances. Il est à la fois plus complexe et plus diversifié. Dupuis et Laforest (1983) ont élaboré une typologie des objectifs d'apprentissage visés dans l'enseignement des sciences humaines qui tient compte des domaines cognitif et affectif .

Domaine cognitif
1. SAVOIR
 1.1 Acquisition et articulation de connaissances
 1.1.1 Connaissances de données spécifiques
 (Dates, faits, personnes, lieux...)
 1.1.2 Connaissances et compréhension de concepts
 (Temps, espace, société)
 1.1.3 Connaissance et compréhension de généralisations

2. SAVOIR-FAIRE
2.1 Développement d'habiletés
2.1.1 Développement d'habiletés intellectuelles
(Observer, comparer, classifier, établir des relations, synthétiser)
2.1.2 Développement d'habiletés techniques
(Utilisation de la carte, orientation dans l'espace, utilisation
de graphiques, représentation du temps)

Domaine affectif
3. SAVOIR-ÊTRE
3.1 Développement d'attitudes
3.1.1 Développement d'attitudes intellectuelles
(Souci de la rigueur intellectuelle, ouverture d'esprit,
sens critique)
3.1.2 Développement d'attitudes sociales
(Sentiment d'appartenance à sa collectivité, respect de son
environnement, sens démocratique, acceptation des cultures
différentes)
3.2 Développement de valeurs sociales
(Croyances en la liberté de presse, de parole, de religion,
égalité et interdépendance des êtres humains...)

Cette typologie convient parfaitement à l'évaluation des programmes éducatifs. Car l'activité tenue au musée ne saurait se limiter à l'acquisition de connaissances. Elle vise l'appropriation par le visiteur de l'objet exposé. L'évaluation de la visite au musée doit tenir compte de toutes les facettes et de tous les degrés de l'appropriation. À cet égard, la typologie élaborée par Dupuis et Laforest permet d'élargir les bases de l'élaboration et de l'évaluation des programmes éducatifs muséaux.

La démarche d'apprentissage

La démarche d'apprentissage, préconisée dans le programme d'études de 1981, par le ministère de l'Éducation du Québec, propose un **schéma circulaire de réflexion** réparti en trois phases : l'exploration,

le traitement des informations et l'échange. Elle s'appuie sur l'observation du réel, c'est-à-dire de ce qui entoure l'élève, s'ancre sur une approche plus ou moins déformée selon la perception de chaque personne et oblige de dépasser cette dernière pour accéder au savoir, à la suite d'une démarche d'apprentissage.

Une démarche axée sur l'observation convient fort bien au musée qui impose au visiteur de regarder attentivement un objet ou une œuvre afin de se l'approprier. L'évaluation ne doit pas se confiner aux apparences, mais doit porter sur la démarche d'apprentissage du visiteur, qu'elle soit implicitement ou explicitement déterminée par le programme. Dans cette perspective, l'évaluation ne peut se restreindre aux résultats obtenus mais doit s'intéresser aux moyens que le programme éducatif propose aux visiteurs afin de favoriser leur démarche. L'évaluation des programmes éducatifs doit alors déborder l'atteinte d'une norme et inclure la mise en œuvre des différents moyens pour qu'elle devienne formative.

L'évaluation des programmes éducatifs, tout comme les programmes d'études de sciences humaines, doit donc considérer la réalité dans sa globalité, assumer l'existence de plusieurs niveaux de savoir et tenir compte de la démarche d'apprentissage mise en œuvre. La procédure d'évaluation ne peut se confiner à l'analyse d'un seul aspect d'un programme éducatif mais doit s'étendre à l'examen de toutes ses différentes facettes, pour en assurer le caractère formatif et non pas exclusivement normatif. Voilà quelques fondements que nous pouvons emprunter aux programmes de sciences humaines.

Le modèle didactique

Le professeur Renald Legendre a élaboré un modèle qui, inspiré du systémisme, considère que toute situation pédagogique

comporte quatre éléments interagissant les uns par rapport aux autres, à savoir le milieu (l'école), le sujet (l'élève), l'objet (le programme d'études) et l'agent (l'intervenant scolaire). Des relations didactiques s'établissent entre l'objet et l'agent. Elles sont dans l'ordre de l'enseignement lorsqu'elles mettent en relation l'agent et le sujet et relèvent de l'apprentissage lorsqu'elles existent entre le sujet et l'objet.

La procédure d'évaluation se déroule en deux principales phases. Dans un premier temps, il s'agit de réunir toutes les données propres à chacun des éléments et de les analyser en elles-mêmes. Par exemple, on peut établir des statistiques relatives à l'âge, à l'origine et au niveau scolaire des participants membres de groupes scolaires. Bref, des données descriptives doivent d'abord être établies puis analysées. Dans un deuxième temps, les données recueillies sont analysées par rapport à celles des autres éléments du modèle. Par exemple, les moyens d'enseignement sont analysés en fonction de l'âge des élèves. Cette phase dite analytique cerne le dynamisme des différents éléments. Elle permet aussi de réexaminer chacun à la lumière des données recueillies lors de la phase dite descriptive.

Le modèle systémique de Legendre se transpose fort bien dans une situation pédagogique propre au musée. Le milieu, c'est le musée lui-même; l'objet devient l'exposition; le sujet se confond avec l'élève-visiteur; l'agent est constitué par les membres du personnel. La relation didactique recouvre l'interprétation que les membres du personnel du musée donnent aux objets exposés; la relation d'enseignement embrasse tous les moyens muséographiques élaborés par les membres du personnel du musée, pour soutenir l'activité de l'élève-visiteur; la relation d'apprentissage se traduit par la démarche d'appropriation de l'objet par l'élève-visiteur.

Le modèle de Legendre, adapté à l'éducation muséale, se révèle apte à fonder un modèle d'évaluation des programmes éducatifs mis en œuvre au musée.

Le partenariat école-musée

Au cours des dernières années, le Québec s'est doté d'un important réseau de musées. Leur nombre n'a cessé d'augmenter. Ainsi, en 1991, selon les statistiques recueillies par la Société des musées québécois, on comptait au Québec plus de 460 musées (SMQ, 1991). Or, ce réseau présente quelques caractéristiques qui contextualisent ou influencent la procédure d'évaluation.

Les institutions muséales ne se limitent pas au seul domaine des arts mais s'étendent à plusieurs disciplines comme l'histoire (par exemple, le Musée Stewart au Fort de l'île Sainte-Hélène, le lieu historique national des Forges du Saint-Maurice), l'archéologie (Pointe-à-Callière), les sciences naturelles (l'Insectarium, le Musée du séminaire de Sherbrooke), les sciences biologiques (le Musée Armand-Frappier), l'architecture (le Centre canadien d'architecture), ou encore se définissent comme interdisciplinaires (le Musée de la civilisation, le Cosmodôme). En d'autres termes, leur contenu est fort varié.

Quoique beaucoup de musées se regroupent autour des grands centres, on en trouve partout sur le territoire québécois (le Musée d'Odanak, le Musée Armand-Bombardier à Valcourt, le Musée de la mer à Gaspé, le Centre d'exposition de Rouyn-Noranda, etc.). En fait, il n'y a pas de région qui ne possède son musée.

La présentation des objets et des œuvres a considérablement évolué au cours des dernières années. Elle ne se limite plus à la simple exposition accompagnée de quelques notes explicatives. Les musées font appel aux moyens audiovisuels, à l'informatique et au disque optique compact. Le multimédia a pris place au musée. D'ailleurs, quelques-uns offrent même des reconstitutions *in situ* très élaborées (le Musée canadien des civilisations à Hull, le Biodôme).

Les musées reconnaissent l'importance de leur fonction éducative. La plupart se sont dotés d'un service éducatif dont l'une des principales fonctions consiste à élaborer et à mettre en œuvre des programmes destinés à des groupes de visiteurs, plus particulièrement aux groupes scolaires. On note que 70 % des musées offrent des activités éducatives (Communications Canada, 1988).

Les groupes scolaires, surtout ceux de l'enseignement primaire, représentent une partie importante de la clientèle des musées. Au Canada, ils comptent pour plus de 10 % du nombre total des visiteurs. Dans le programme d'études de 15 matières, il est recommandé d'utiliser le musée comme milieu d'apprentissage ou de stratégie d'enseignement. Le musée et l'école apparaissent alors comme des institutions culturelles complémentaires.

Compte tenu de leur nombre, de leur variété, de leur distribution et de leur participation dans les activités éducatives, les musées sont déjà engagés dans un partenariat avec les écoles. À cet égard, toute démarche d'évaluation des programmes éducatifs doit tenir compte des liens qui se tissent entre ces deux types d'institutions culturelles.

Les travaux du groupe de recherche sur l'éducation et les musées

L'objet scientifique du GREM

Les recherches du GREM se centrent sur l'analyse des diverses composantes d'une situation pédagogique se déroulant au musée. Au cours des dernières années, elles ont porté sur :

— la nature des activités proposées (la visite guidée traditionnelle, la visite guidée interactive, la visite à l'aide d'un guide personnel, la visite libre);

— les supports offerts à l'élève-visiteur (exposés, étiquettes, panneaux d'interprétation, outils audiovisuels et technologiques, etc.);

— le type privilégié d'appropriation (savoir, savoir-faire et savoir-être);

— les stratégies mises en œuvre (écoute, observation, manipulation, jeu de rôle etc.);

— l'insertion ou non de la visite au musée dans une démarche impliquant une phase de préparation plus ou moins intense et/ou une phase plus ou moins longue de prolongement;

— la durée de l'activité tenue au musée (une journée ou deux)
et les habiletés intellectuelles exercées par l'élève-visiteur;
— l'intervention plus ou moins prononcée des agents
d'éducation que ce soient les éducateurs des musées ou
les enseignants;
— la place de la visite au musée dans les programmes d'études
(passés et actuels) des écoles publiques francophones duQuébec;
— les habiletés intellectuelles mises en œuvre par l'élève-
visiteur, lors d'une activité tenue au musée;
— l'impact sur l'élève-visiteur d'une activité tenue au musée
sur l'apprentissage de faits, d'événements, de concepts;
— l'impact sur l'élève-visiteur d'une activité tenue au musée
sur le développement d'attitudes positives envers le musée
lui-même ainsi qu'envers les matières scolaires;
— la collaboration entre les membres du personnel des musées
et ceux des écoles pour élaborer, réaliser et évaluer des
activités comportant une visite au musée.

Bref, toute une panoplie de travaux ayant tous comme dénom-
inateur commun l'éducation ont été entrepris et complétés.

Les résultats des travaux de recherche

Les différents travaux de recherche ont permis de dégager
quelques constatations susceptibles d'orienter l'évaluation des pro-
grammes éducatifs.

Tous les groupes scolaires qui ont participé aux programmes
éducatifs conçus par les membres du GREM ou à des programmes
similaires ont significativement progressé sur le plan cognitif (faits,
concepts, habiletés). En d'autres termes, le musée est un lieu
d'apprentissage et de développement.

L'apprentissage au musée ne se limite pas à l'acquisition et à la
mémorisation de faits ou d'événements. Il favorise aussi l'acquisition
de concepts tant pour les élèves de la maternelle que pour ceux de
l'enseignement secondaire.

Le musée suscite des habiletés intellectuelles spécifiques comme il suscite l'observation et la formulation de questions. Si l'école traditionnelle apprend à l'élève à fournir de bonnes réponses aux questions de l'enseignant ou au contenu du programme, le musée stimule le questionnement. Pour comprendre et apprécier ou interroger soit un objet soit une œuvre d'art, que ce soit sur sa forme, son utilité ou son origine, l'élève doit l'interroger. Le musée concourt ainsi au développement, au progrès cognitif et intégral de l'élève.

Lors d'une activité tenue au musée, les élèves ont développé des attitudes positives à son égard et envers son contenu. Le musée ne limite pas leur activité à l'apprentissage mais le déborde. Les élèves peuvent aimer ou détester un objet ou une œuvre d'art sans pouvoir formuler de raisons rationnelles précises. Encore faut-il faciliter et encourager l'expression de ces sentiments. On ne se rend pas au musée seulement pour apprendre mais aussi pour le simple plaisir des sens.

L'analyse des résultats révèle aussi que, pour la grande majorité des groupes concernés, plus les activités exigent des élèves-visiteurs une participation active, plus grand est le progrès observé tant sur le plan cognitif qu'affectif.

Le type de visite choisi, les stratégies et les moyens de communication utilisés importent peu pour autant qu'ils impliquent les élèves et s'accordent aux conditions particulières dans lesquelles ils s'exercent. La configuration spatiale du musée, l'âge des élèves ou la compétence des éducateurs de musée demeurent autant de facteurs qui influencent le choix et la forme des activités proposées, à condition de prendre en compte leurs conditions d'exercice.

Dans la même veine, on note que les groupes d'élèves ayant participé à des programmes éducatifs comportant le prolongement de la visite ont réalisé plus de progrès, tant sur le plan des connaissances que sur celui des attitudes envers le musée, que ceux ayant pris part à des programmes ne comportant aucun prolongement. Il découle de ce qui précède que lorsque l'activité tenue au musée s'inscrit dans une démarche continue, elle débouche sur de meilleurs résultats. Elle fait alors partie d'un processus global d'éducation.

Les travaux ont aussi révélé qu'il s'avère utopique voire inutile d'initier tous les groupes d'élèves à tout le contenu du musée. Il faut se limiter à la thématique d'une activité tenue au musée. À cet égard, il convient de s'assurer que la visite au musée s'inscrive dans une démarche éducative globale et continue, en adéquation avec un programme d'études.

Les recherches conduites au GREM permettent de dégager sinon des principes du moins des applications susceptibles d'orienter le processus d'évaluation des programmes éducatifs. Celle-ci ne doit pas se limiter à mesurer les connaissances de type factuel mais doit aussi englober les concepts et les habiletés intellectuelles. De plus, il convient d'évaluer le développement des attitudes, le degré de participation des élèves ainsi que la démarche proposée. En somme, les résultats des recherches effectuées au GREM confirment les énoncés théoriques des programmes d'études en sciences humaines et du modèle de Legendre. Ils illustrent aussi les caractéristiques du réseau muséal québécois. Les études du GREM valident les énoncés théoriques et les constatations empiriques.

Conclusion

Les recherches conduites au Groupe de recherche sur l'éducation et les musées (GREM) relativement à l'évaluation des programmes éducatifs reposent en définitive sur les fondements suivants :

— l'évaluation doit être de type holistique et évaluer tous les aspects d'un programme éducatif;

— l'évaluation doit tenir compte de différents niveaux de savoir (savoir, savoir-faire et savoir-être);

— l'évaluation doit examiner la démarche d'apprentissage proposée et vérifier si elle s'appuie sur l'observation du réel;

— l'évaluation doit prendre en considération qu'une activité tenue au musée comporte plusieurs éléments (objet, sujet, agent) interreliés et que chacun doit être évalué séparément puis dans ses liens avec les autres;

— l'évaluation doit se préoccuper des caractéristiques du réseau muséal québécois, à savoir la variété, la dispersion des musées et surtout le type de partenariat entretenu avec l'école;

— l'évaluation doit mesurer et surtout qualifier le degré d'implication des élèves-visiteurs dans les activités organisées à leur intention;

— l'évaluation doit vérifier si l'activité se limite au musée ou si elle s'insère dans une démarche éducative continue.

Voilà quelques lignes directrices susceptibles d'orienter les professionnels de musée, dans leur démarche d'élaboration d'instruments d'évaluation capables de rendre compte de la complexité et de la diversité des activités éducatives tenues au musée. L'évaluation doit fournir des données utiles pour juger la qualité des activités offertes dans le but non de les sanctionner mais de les améliorer.

Références

BOUCHER, Suzanne, et ALLARD, Michel (1987). « Influence de deux types de visite au musée sur les apprentissages et les attitudes d'élèves du primaire », *Revue canadienne de l'éducation,* vol. 12, n° 2, printemps, 316-319.

BLOOM, Benjamin S., et autres (1969). *Taxonomie des objectifs pédagogiques : Tome 1 : Domaine cognitif,* trad. de l'américain par Marcel Lavallée, Montréal : Éducation nouvelle, 232 p.

CHEVALLARD, Y., et JOSHUA, M. A. (1982). « Un exemple d'analyse de la transposition didactique : la notion de distance », *Recherches en didactique des mathématiques,* vol. 3.1, Grenoble : La Pensée Sauvage.

COMMUNICATIONS CANADA (1988). *Des enjeux et des choix : projet d'une politique et de programmes fédéraux intéressant les musées,* Ottawa : gouvernement du Canada, 131 p.

DUPUIS, J.-C., et LAFOREST, M. (1983). *Je réfléchis... Les Sciences humaines au primaire : Document de présentation,* Montréal : Lidec, 116 p.

LEGENDRE, Renald, (1988). *Dictionnaire actuel de l'éducation,* Montréal : Larousse, 680 p.

MINISTÈRE DE L'ÉDUCATION [MEQ] (1981). *Programme d'études. Primaire. Sciences humaines. Histoire, géographie, vie économique et culturelle,* Québec : direction générale du développement pédagogique, ministère de l'Éducation, gouvernement du Québec, 62 p.

MINISTÈRE DE L'ÉDUCATION [MEQ] (1983). *Guide pédagogique. Primaire. Sciences humaines. Histoire, géographie, vie économique et culturelle : Second cycle,* Québec : direction générale du développement pédagogique, ministère de l'Éducation, gouvernement du Québec, 89 p.

SOCIÉTÉ DES MUSÉES QUÉBÉCOIS (1991). *L'Effervescence muséale au Québec,* Québec, 38 p.

L'APPRENTISSAGE DE CONCEPTS CHEZ DES ENFANTS DE LA MATERNELLE VISITANT UN MUSÉE

Michel Allard et Lise Filiatrault

Résumé

La présente recherche tente de répondre aux deux questions suivantes : Le musée peut-il être un lieu d'apprentissage pour des élèves de l'ordre de la maternelle? Lors d'une activité pédagogique comportant une visite au musée, une approche de type inductif favorise-t-elle davantage l'apprentissage qu'une approche de type déductif? Cette recherche, de type quasi expérimental et conduite auprès d'une centaine d'élèves fréquentant les classes de maternelle de la Commission des écoles catholiques de Montréal (CECM), permet de répondre affirmativement à la première question. Le musée est un lieu qui favorise l'apprentissage. À cet égard, une activité tenue au musée, précédée d'activités de préparation et suivie d'activités de prolongement, peut contribuer d'une manière significative au progrès des élèves. Ces résultats confirment ceux d'études antérieures, conduites à d'autres ordres d'enseignement. Toutefois aucune différence n'a été observée selon le type d'approche. Le musée ne semble pas favoriser une approche plutôt qu'une autre. En ce sens, il peut apparaître comme un lieu d'apprentissage neutre en ce sens qu'il ne favorise pas un type de démarche plutôt qu'un autre.

Problématique

Le Canada compte près de 1 200 musées (musées des beaux-arts, d'histoire, des sciences naturelles, des sciences et de la technologie, etc.) qui reçoivent annuellement quelques 23 millions de visiteurs, dont plus de 12 % proviennent des écoles (Communications Canada, 1988).

Bon nombre de ces musées offrent au public des activités de présentation et d'animation qui prennent la forme notamment de conférences, de visites guidées et de programmes spéciaux (Gee, 1979). Au Québec, il existe plus de 300 musées (Société des musées québécois, 1991) qui accueillent annuellement plus de deux millions et demi de visiteurs, dont plus 6 % font partie de groupes scolaires (Communications Canada, 1988). C'est dire l'importance de cette catégorie de visiteurs. La grande majorité des élèves proviennent de l'ordre primaire. La flexibilité des horaires, la présence d'un titulaire expliqueraient ce fait (Bay, 1973; Pinard et Locas, 1982; Vadeboncœur, 1982).

Si les statistiques révèlent que les élèves de l'ordre primaire visitent les musées, on connaît peu de choses quant à leur fréquentation par des élèves de la maternelle. Une enquête menée par les membres du Groupe de recherche sur l'éducation et les musées (GREM, 1991) auprès de 14 musées de la région de Québec indique que seulement 4 musées déclarent recevoir des groupes scolaires de cet ordre. Un sondage effectué dans la région de Montréal révèle que peu de musées reçoivent des élèves de la maternelle (CECM, 1991). Toutefois, le Musée ferroviaire canadien de Saint-Constant, affirme accueillir plus de 500 enfants de 5-6 ans au cours des mois de mai et juin. C'est pourquoi nous avons demandé à ce dernier musée de participer à la présente recherche.

Malgré que la fonction éducative des musées soit reconnue depuis nombre d'années, peu de modèles d'utilisation des musées à des fins éducatives ont été élaborés, expérimentés et évalués (Allard et Boucher, 1991). Mais plus est. Malgré que l'école et le musée comptent parmi les institutions culturelles les plus anciennes, les plus répandues et les plus fréquentées, peu de recherches ont été conduites, jusqu'à très récemment, sur leurs relations. Certes, les programmes scolaires recommandent la visite au musée comme un moyen pour compléter et concrétiser l'enseignement dispensé dans la salle de cours — au Québec presque tous les programmes des ordres primaire et secondaire le recommandent depuis 1924

(Gauthier, 1993). Certes, les musées préparent des programmes à l'intention des groupes scolaires. Mais, encore là, peu de modèles de collaboration entre ces deux institutions existent. Dans ce contexte, il faut comprendre que toute étude ayant pour objet l'éducation muséale doit résoudre des questions d'ordre méthodologique et opérationnel.

La plupart des enseignants et des éducateurs de musée que nous avons rencontrés affirment que les enfants de la maternelle apprennent beaucoup de choses au cours d'une visite au musée. Toutefois, leurs affirmations ne s'appuient sur aucune preuve sinon sur leurs propres impressions. Certes, plusieurs études tant québécoises que canadiennes, américaines ou européennes démontrent que le musée peut être un lieu d'apprentissage mais elles ont été réalisées avec des élèves des ordres primaire et secondaire ou encore avec des adultes, mais non pas avec des élèves de la maternelle. **Nous n'avons retracé aucune étude portant sur des élèves des classes de maternelle. Dans ce contexte, il importe de se demander si le musée est un lieu d'apprentissage pour des élèves de cet ordre. En d'autres termes, même si cela peut, pour certains, paraître évident, il convient de se demander si les élèves de la maternelle apprennent quelque chose lors d'une visite au musée. C'est la première question, en apparence très simple mais en réalité fort complexe, à laquelle il convient d'abord de répondre.** C'est l'objet de la présente étude. Si la réponse s'avère positive, on peut envisager la possibilité d'élaborer d'autres études permettant de comparer la nature des apprentissages complétés à l'école et au musée. Dans l'éventualité d'une infirmation, il faudrait s'interroger sur l'opportunité d'organiser, à des fins d'apprentissage, des visites au musée. On pourrait alors se contenter d'objectifs ludiques ou tout simplement compter la visite au musée parmi les récompenses de fin de l'année scolaire.

Les travaux d'Ausubel et Robinson (1969) ont démontré que les enfants peuvent effectuer un apprentissage s'ils peuvent établir des liens à partir d'objets qui tombent sur les sens, c'est-à-dire, dans

le cas qui nous occupe, qui sont observables. D'ailleurs, Dupuis et Laforest (1983) affirment que, pour comprendre un concept, les enfants doivent acquérir des connaissances factuelles avant de procéder à leur classification. Acquisitions qui se situent à « un niveau élémentaire de maîtrise de l'information mais essentiel au développement des habiletés intellectuelles plus complexes » (Burton et Rousseau, 1989, p. 37). Ce type acquisition permet de développer des concepts qui serviront à l'élaboration d'un réseau. Or, une visite au musée suscite l'observation directe d'objets et permet l'acquisition de connaissances factuelles déjà classifiées. On peut donc avancer que les enfants peuvent acquérir lors d'une visite au musée une certaine compréhension d'un concept simple, c'est-à-dire « une représentation mentale et générale des traits stables et communs à une classe d'objets directement observables et qui sont généralisables à tous les objets présentant les mêmes caractéristiques » (Legendre, 1993 p. 234).

Au Québec, le programme d'études de l'ordre de la maternelle appelé aussi préscolaire ne suggère aucun contenu. Toutefois, il avance que « ... que la base du développement repose forcément sur la connaissance. » comportant deux pôles : savoir quelque chose et agir pour savoir ». (Programme d'éducation préscolaire, 1981, p.14.) Dans cette perspective, l'apprentissage de concepts apparaît tout à fait approprié.

Le programme d'études de la maternelle ne préconise nullement, parmi les moyens et stratégies proposés, la visite au musée. On vise le développement harmonieux de l'enfant, c'est-à-dire de lui permettre « de poursuivre son cheminement personnel, d'enrichir sa capacité d'entrer en relation avec les autres et d'interagir avec son environnement » (*Programme d'éducation préscolaire*, 1981, p. 10). Le musée ne fait-il pas partie de l'environnement éducatif? D'ailleurs, ni le programme ni le guide pédagogique ne limitent les sorties éducatives. Au surplus, les enseignants de la maternelle jouissent de beaucoup de latitude pour l'animation de leur groupe. Dans ce contexte, la visite au musée peut être considérée comme une activité conforme aux objectifs du programme.

Toutefois, un **problème** d'ordre opérationnel se pose : comment organiser la visite au musée? On ne peut, pour des raisons évidentes, arriver un bon matin dans une classe de maternelle, pour administrer aux élèves un prétest et les amener au musée. (On entend déjà, à juste titre, les clameurs des parents.) La grande majorité des commissions scolaires du Québec ont adopté une réglementation qui régit les sorties dites éducatives dont celles au musée. La visite au musée comporte nécessairement une phase dite de préparation. Au retour, les élèves ne peuvent s'empêcher de livrer spontanément de façon plus ou moins formelle leurs impressions. D'ailleurs, une étude conduite avec des élèves du primaire a conclu qu'une visite au musée est nécessairement précédée et suivie d'activités plus ou moins structurées (Allard et autres, 1995). Par conséquent, **la visite au musée organisée dans un cadre scolaire ne peut être isolée** et s'insère obligatoirement dans un ensemble d'activités que nous qualifions de programme éducatif. Par conséquent, on ne peut conduire une étude de type expérimental. Il faut, par nécessité, se contenter d'une étude de type quasi expérimental.

Nous aurions pu nous limiter à organiser une visite au musée dans le cadre d'un programme éducatif fondé sur une approche de type inductif centrée sur l'enfant tel que le préconise le programme d'études en vigueur au Québec (*Programme d'éducation préscolaire*, 1981, p. 28). Toutefois, dans les faits, plusieurs musées pratiquent, par tradition, une approche centrée sur l'intervenant (approche déductive) dont la visite guidée constitue sans aucun doute le meilleur exemple (Allard et Boucher, 1991). À cet égard, il est apparu pertinent de vérifier si l'une et l'autre des approches favorisent l'apprentissage et de comparer leurs effets. À ce propos, une seconde question de recherche a été formulée à savoir : une approche de type inductif favorise-t-elle davantage l'apprentissage qu'une approche de type déductif?

Dans ce contexte, il est justifié d'expérimenter un programme éducatif comportant une visite au musée, ayant pour objectif l'acquisition de concepts par les enfants de la maternelle. Ledit

programme comporte deux versions : l'une élaborée d'après une démarche de type inductif; l'autre fondée sur une démarche de type déductif. Pour répondre à nos questions de recherche, nous avons formulé les trois hypothèses suivantes.

Hypothèse 1

Un programme éducatif conçu à l'intention des enfants de 5-6 ans, comportant une visite au musée et fondé sur une approche inductive, c'est-à-dire centrée sur l'élève (C.E.), permet l'apprentissage de concepts.

Hypothèse 2

Un programme éducatif conçu à l'intention des enfants de 5-6 ans, comportant une visite au musée et fondé sur une approche déductive, c'est-à-dire centrée sur le professeur (C.P.), permet l'apprentissage de concepts.

Hypothèse 3

Il n'existe aucune différence d'apprentissage de concepts entre des programmes éducatifs conçus à l'intention des enfants de 5-6 ans et comportant une visite au musée selon qu'ils soient fondés sur une approche inductive, c'est-à-dire centrée sur l'enfant (C.E.), ou sur une approche déductive, c'est-à-dire centrée sur le professeur (C.P.).

Méthodologie

Pour vérifier nos hypothèses de recherche, nous avons opté pour un plan de recherche quasi-expérimental (Campbell Cage; et Stanley, 1969). À cet égard, nous avons élaboré un programme éducatif comprenant une visite au Musée ferroviaire canadien de Saint-Constant. Ledit programme comporte deux versions, l'une axée sur une démarche de type inductif et l'autre sur une démarche de type déductif. Mais une interrogation se posait : comment élaborer ce programme?

Nous n'avons retracé, nous l'avons déjà signalé, aucune étude validée ayant pour objet l'apprentissage des élèves de la maternelle lors d'une visite au musée. Dans ces circonstances, nous avons emprunté un modèle conçu, expérimenté et validé par les membres du Groupe de recherche sur l'éducation et les musées[1]. Élaboré en

collaboration avec le Musée Stewart au Fort de l'île Sainte-Hélène et la Commission des écoles catholiques de Montréal (CECM), ce modèle « s'articule autour d'une approche de l'objet (interrogation, observation, appropriation) axée sur une démarche de recherche (questionnement, cueillette de données, analyse et synthèse) correspondant à trois étapes (préparation, réalisation, prolongement), à trois moments (avant, pendant et après la visite au musée) et à deux espaces (école et musée) » (Allard et Boucher, 1988). Afin de vérifier la pertinence et de préciser l'acuité du modèle proposé, plusieurs expérimentations ont été menées. Des études conduites par Dauphin (1985) et Boucher (1986) ont démontré que tous les élèves des ordres primaire et secondaire engagés dans un programme muséal, organisé en fonction du modèle proposé, progressaient significativement sur le plan cognitif (apprentissage de faits, de concepts ou d'habiletés) et développaient des attitudes positives envers le musée (Allard et autres, 1995). Plusieurs études, dont celles de Blais (1990) au Musée des civilisations à Hull, de Paquin (1994) au Musée d'archéologie de l'Université du Québec à Trois-Rivières, de Michaud (1992) au Centre d'histoire de Montréal et de Tousignant (1994) au Planétarium de Montréal ont corroboré les résultats obtenus. On peut affirmer que tout programme éducatif organisé selon le modèle du GREM stimule l'apprentissage et l'intérêt des élèves participants.

Il se schématise de la façon suivante : (Réseau p. 18)

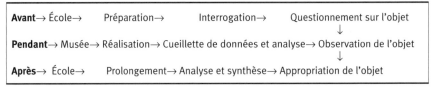

Figure 1. Modèle didactique d'utilisation des musées à des fins éducatives
(Allard et autres, 1995-1996)

Dans ce contexte, il apparaissait tout à fait pertinent et logique de préparer, à l'intention des élèves de la maternelle, un programme éducatif selon le modèle préconisé par le GREM. Deux versions du programme ont été élaborées en tenant compte de la collection du Musée ferroviaire canadien de Saint-Constant.

La version de type inductif se fonde sur une approche centrée sur l'enfant (C.E.). Elle présume une interaction constante entre l'enseignant et l'enfant, en partant de faits particuliers pour arriver à la découverte d'un concept plus général. Au musée, les enfants pratiquent des activités de découvertes et des jeux de rôles.

La seconde version, de type déductif, repose sur une approche centrée sur le professeur (C.P.) Elle s'appuie sur le discours de l'enseignant, régulièrement interrompu par les interventions spontanées des enfants. Le rôle de l'enseignant demeure central : il explique et les enfants écoutent. L'activité au musée s'articule autour d'une visite guidée et n'inclut pas des jeux de rôles ou de découvertes.

La population scolaire impliquée dans la présente recherche se compose de six classes comptant 93 enfants de 5-6 ans fréquentant des classes de maternelle situées dans l'est de Montréal. Quarante-cinq élèves (trois classes) d'entre eux forment le groupe témoin et 48 (trois classes) le groupe expérimental. Seuls les sujets ayant participé à toutes les activités du programme éducatif à savoir : le prétest, les activités de préparation, la visite au musée, les activités de prolongement et le post-test ont été retenus à des fins de collecte de données.

Le choix des classes s'est effectué avec la collaboration de la conseillère pédagogique au préscolaire de la région est de Montréal d'après les critères suivants :

— Les classes se tenaient l'avant-midi;

— Les enseignants devaient accepter de recevoir une
 animatrice et un cadreur pour toute la durée de la recherche.

Il s'est écoulé un mois entre l'administration du prétest et celle du post-test. Toutes les visites au musée ont été effectuées durant l'avant-midi au cours de la même semaine. Chaque classe a été

rencontrée à quatre reprises. La première rencontre, tenue dans la salle de classe, était consacrée à l'administration du prétest et à la préparation à la visite; la deuxième consistait en la visite au musée; la troisième avait pour objet le prolongement en classe; la quatrième était consacrée à l'administration du post-test.

Schéma d'étude

Les deux groupes ont été soumis aux traitements suivants :

$N = 93$ sujets

E (48) 01 X 02

T (45) 01 Y 02

E = groupe expérimental

T = groupe témoin

01 = mesure en prétest

02 = mesure en post-test

X = approche inductive centrée sur l'enfant

Y = approche déductive centrée sur le professeur

Instrument de mesure des concepts

Pour évaluer l'apprentissage des concepts, un même questionnaire regroupant 26 éléments répartis en cinq items a été administré en prétest et en post-test.

Pour confectionner le questionnaire, une première liste de concepts a été dressée à la suite de visites d'observation faites au musée, de discussions avec la responsable du musée et de l'analyse de nombreux documents portant sur le sujet. Les concepts ont été ensuite hiérarchisés selon deux catégories : les simples et les complexes. Seuls ceux de la première catégorie ont été retenus.

Une analyse de chacun d'entre eux a été réalisée à partir de critères déterminés par Lambert (1982), à savoir : la définition, la liste des caractéristiques essentielles et non essentielles, la formulation d'exemples et de contre-exemples. Cet exercice a permis de préciser le contenu des items du questionnaire et des activités d'apprentissage.

Tableau 1
Analyse du concept : le train

Définition	Le train est un moyen de transport en commun terrestre, par voie ferrée, composé d'une locomotive et de voitures ou de wagons qu'elle traîne.	
Caractéristiques	*essentielles* - moyen de transport - terrestre - commun par voies ferrées - locomotive - les voitures/wagons	*non essentielles* - le nom des voitures ou wagons - les wagons - le nombre de wagons - la largeur - la longueur - le nom des voyageurs - les sortes de marchandises - etc.
Exemples	*Exemples* - le train de voyageurs - le train de marchandises - le premier train - le train d'autrefois - le train d'aujourd'hui	*Contre-exemples* - la fusée - le tramway - le métro - le camion - l'avion - etc.

Validation de l'instrument de mesure

Pour valider le questionnaire, nous avons demandé à deux experts en évaluation d'établir la correspondance des items avec l'objectif visé et de veiller à ce que chaque objectif soit représenté. À la suite de leurs recommandations, la version finale du questionnaire a été rédigée. Il comprend 26 éléments répartis en cinq questions. Le tableau suivant synthétise leur répartition.

Tableau 2
Table de spécifications pour évaluer la compréhension des concepts reliés à la notion de train

Comportements	Questions	Nombre d'éléments (26)
1.1 Sélectionner des exemples du concept, étant donné le nom du concept	1-2-4	6
1.2 Sélectionner des exemples du concept, étant donné les illustrations de ces exemples	5	3
1.3 Sélectionner des exemples d'un attribut particulier, étant donné les illustrations de cet attribut	3	3
1.4 Sélectionner des contre-exemples du concept, étant donné les illustrations des contre-exemples	1-2-4-5	14

Fidélité de l'instrument de mesure

Pour s'assurer de la fidélité de l'instrument de mesure, les données du questionnaire ont été soumises à la procédure *Reliability* de SPSS (Nie et autres, 1975). Un cœfficient de fidélité alpha de 0,72 a été obtenu pour les 26 éléments. À l'analyse, il s'est avéré que le 24e était peu corrélé avec l'ensemble. Par conséquent, nous l'avons rejeté. À la suite de ce retrait, le coefficient s'élève à 0,74.

Résultats

Les données recueillies en prétest et en post-test ont été traitées à l'aide du programme de SPSS (Nie et autres, 1975). Nous avons effectué des analyses de la variance des résultats au prétest ainsi que des analyses des progrès.

Analyses de la variance des résultats du prétest

Nous avons effectué des analyses de la variance pour l'ensemble des sujets (E1, E2, E3; C4, C5, C6). Ces analyses, avec un facteur de classification, portaient sur les résultats du prétest. Elles visaient à vérifier l'équivalence des groupes avant que des traitements différents soient appliqués. À cet effet, nous avons utilisé le programme *One way, Analysis of Variance* de SPSS (Nie et al., 1975). Les résultats obtenus par les deux groupes sont équivalents (tableau 3). Nous pouvons donc affirmer que ces deux groupes sont similaires et, par conséquent, comparables.

Tableau 3
Analyse de la variance des résultatsdes groupes expérimental et témoin au prétest

Nombre de sujets	Moyennes	Écart type
G.E. 48	17,0833	2,448
G.T. 45	17,5778	3,041

Analyse de progrès

Nous nous sommes aussi demandé si les élèves appartenant aux deux groupes (expérimental et témoin) faisaient l'apprentissage de concepts. À cet effet, nous avons effectué des analyses de progrès

afin de vérifier si les résultats obtenus lors du post-test étaient significativement supérieurs à ceux obtenus lors du prétest. Les données ont été soumises au programme *Test-t, Progress* de SPSS (Nie et autres, 1975).

Les élèves du groupe expérimental (approche centrée sur l'enfant) progressent de façon significative du prétest au post-test, au seuil de 0,001. (tableau 4). Ces résultats confirment l'hypothèse selon laquelle « un programme éducatif conçu à l'intention des enfants de 5-6 ans, comportant une visite au musée et fondé sur une approche inductive c'est-à-dire centrée sur l'élève (C.E.) permet l'apprentissage de concepts ».

Tableau 4

Analyse des progrès du groupe expérimental sur le questionnaire d'apprentissages de concepts : moyennes (X) et écarts types (s) au prétest et au post-test et valeurs de « t » comparant les moyennes

Nombre de sujets	Temps	X	s	t (p)
48	Prétest	17,0833	2,448	7,26
	Post-test	20,4375	2,673	

Pour vérifier la deuxième hypothèse, nous avons réalisé des analyses des progrès du groupe témoin. Les résultats obtenus révèlent que les élèves du groupe témoin (approche centrée sur le professeur) progressent de façon significative du prétest au post-test, au seuil de 0,001(tableau 5). La deuxième hypothèse selon laquelle « un programme éducatif conçu à l'intention des enfants de 5-6 ans, comportant une visite au musée et fondé sur une approche déductive c'est-à-dire centrée sur le professeur (C.P.) permet l'apprentissage de concepts » est donc confirmée.

Tableau 5
Analyse des progrès du groupe témoin sur le questionnaire d'apprentissages
de concepts : moyennes (X) et écarts types (s) au prétest et au post-test
et valeurs de « t » comparant les moyennes

Nombre de sujets	Temps	X	s	t
5	Prétest	17,5778	2,448	6,56
	Post-test	21,2222	3,63	

Les analyses démontrent que des groupes équivalents, issus d'un même milieu et ayant reçu une même préparation quant au contenu de la visite au musée suivie d'un prolongement, font des apprentissages significatifs de concepts, quelle que soit l'approche. On peut donc répondre affirmativement à notre première question de recherche, à savoir : le musée est-il un lieu d'apprentissage pour des élèves de la maternelle? Dans ce contexte, on peut recommander que le musée soit considéré comme un lieu capable de concourir à l'apprentissage des élèves de la maternelle.

Par la suite, nous avons voulu répondre à notre seconde question de recherche, à savoir : une approche de type inductif favorise-t-elle davantage l'apprentissage qu'une approche de type déductif? À cet égard, nous avons vérifié s'il existait une différence significative entre le groupe expérimental soumis à la méthode inductive et le groupe témoin soumis à la méthode déductive. Nous avons comparé les résultats obtenus par les deux groupes lors du post-test. Compte tenu que les deux groupes ont été jugés équivalents au prétest (tableau 3), il est logique d'affirmer, toutes autres choses étant égales par ailleurs, que toute différence entre les deux groupes au post-test dépend de la différence de traitement. La comparaison des résultats du post-test indique qu'il n'y a pas de différence significative entre les deux groupes (tableau 6). On peut donc affirmer que les deux groupes ont réalisé des apprentissages similaires. Ainsi, la troisième hypothèse selon laquelle « il n'existe aucune dif-férence d'apprentissage de concepts entre des programmes éducatifs conçus à l'intention des enfants de 5-6 ans, comportant une visite au musée selon qu'ils soient fondés sur une approche inductive c'est-

à-dire centrée sur l'enfant (C.E.) ou sur une approche déductive c'est-à-dire centrée le professeur (C.P.) » est également confirmée. S'il existe une différence entre les effets dus aux deux approches, elle ne se situe pas au niveau de l'apprentissage de concepts. On peut donc affirmer que le musée ne favorise pas une approche pédagogique plutôt qu'une autre. À cet égard, il peut être considéré comme un lieu éducatif susceptible de favoriser différentes stratégies d'enseignement ou d'apprentissage.

Tableau 6
Comparaison des groupes expérimental (E) et témoin (T)
sur le questionnaire d'apprentissages de concepts : moyennes (X)
et écarts types (s) au post-test et valeurs de « t » comparant les moyennes

T	Groupes	Nombre de sujets	X	s	t (p)
Post-test	E	48	20,4375	2,673	1,18
	T	45	21,2222	3,630	

Conclusion

Rappelons la première de nos questions de recherche : le musée peut-il être un lieu d'apprentissage pour des élèves de la maternelle? La présente recherche permet de répondre affirmativement à cette question. Le musée est un lieu qui favorise l'apprentissage. À cet égard, une activité tenue au musée, si elle est précédée, comme dans le présent cas, d'activités de préparation et suivie d'activités de prolongement, peut contribuer d'une manière significative au progrès des élèves. En d'autres termes, la sortie éducative ne peut être considérée comme une perte de temps. Sans nier son caractère ludique, on ne peut la rejeter du revers de la main.

Ces résultats confirment les études de Dauphin (1985), de Boucher (1986), de Du Sablon (1989) et de Paquin (1994), à savoir qu'une visite au musée planifiée selon le modèle du GREM peut s'avérer profitable sur le plan cognitif.

Quant à la seconde question de la présente recherche, à savoir : une approche de type inductif favorise-t-elle davantage l'apprentissage qu'une approche de type déductif? Il faut répondre par la négative.

Le musée ne favorise pas une démarche particulière. Ces résultats confirment ceux de Barth (1987) d'après qui « il n'y a pas une seule démarche valable pour enseigner des concepts : quand on connaît bien son objectif et les opérations mentales qui doivent nécessairement être impliquées, on peut varier les démarches à l'infini » (p. 133). **À cet égard, on peut considérer le musée comme un lieu neutre, c'est-à-dire ne favorisant pas une démarche plutôt qu'une autre.** Il faudrait chercher dans d'autres voies les caractéristiques propres au musée. Faut-il envisager le musée comme un lieu qui favoriserait les visuels plutôt que les auditifs? (Lafontaine, 1984). Ou encore le développement de l'hémisphère cérébral droit? (Desrosiers-Sabbath, 1993). Si oui, le musée pourrait être considéré comme un lieu d'apprentissage complémentaire de l'école. Mais au-delà de ce questionnement, le musée n'est-il pas le lieu qui par la relation directe avec l'objet ancre l'apprentissage de concepts par définition abstrait sur le réel sensitif? (Faublée, 1992). Il resterait à vérifier la qualité de cette relation en comparant les résultats obtenus par des groupes d'enfants de 5-6 ans n'ayant pas participé à une visite au musée avec d'autres ayant fait cette visite.

Le musée apparaît comme un lieu d'apprentissage susceptible de contribuer au renouvellement de la pédagogie. Il faut le reconnaître, car depuis l'avènement de la télévision et des autres moyens audio-visuels, les enfants sont, dès leur naissance, empreints d'un univers d'images et de sons. Or, l'école fonde son action sur un paradigme favorisant un apprentissage cognitif inspiré d'une approche de type abstrait qui néglige les approches esthétiques, imaginatives, affectives et sensitives du réel. Malgré les changements survenus au cours des dernières années, l'école continue à valoriser le verbe au détriment des autres moyens d'expression. Il ne faut alors pas s'étonner du haut taux de décrochage affligeant l'institution scolaire à tous les ordres.

Le musée peut contribuer à alimenter la réflexion en offrant non pas une alternative à l'école mais une avenue complémentaire. Certes, la recherche est loin d'être terminée mais nous croyons que

cette voie mérite d'être explorée. De même que l'avènement de l'imprimerie a transformé le rapport au savoir, celui des moyens audiovisuels et électroniques engendre une mutation encore plus radicale. Il a fallu attendre quelques siècles après la découverte de Gutenberg pour que l'école, à la fin du XIX^e siècle, se démocratise et se dissémine, il faut croire que le présent mouvement s'implantera plus rapidement. C'est le propre de l'accélération de l'histoire.

NOTES

1. Créé en 1981, le Groupe de recherche sur l'éducation et les musées (GREM) a pour objet de recherche le développement d'un nouveau domaine, l'éducation muséale. Malgré que l'on reconnaisse au musée une fonction éducative, malgré que la visite au musée compte parmi les stratégies d'enseignement proposées par les programmes d'études, depuis 1923 au Québec, peu de recherches scientifiques ont été entreprises. Le GREM a mis en œuvre, en collaboration avec des musées et des commissions scolaires, un programme de recherche dont l'objectif général consiste à élaborer, expérimenter, évaluer et valider des modèles didactiques propres aux musées. Quatre sous-objectifs sont visés :

— pour l'école, produire des instruments didactiques qui permettront aux musées de participer à l'apprentissage des élèves;

— pour les curricula, élaborer des stratégies d'enseignement et d'apprentissage propres au couple école-musée;

— pour les musées, élaborer des approches pédagogiques aptes à favoriser la participation active des élèves;

— pour les musées, déterminer un environnement propice à stimuler l'apprentissage des élèves.

À cet effet, les membres du GREM étudient les interactions entre les diverses composantes d'une situation pédagogique se déroulant au musée, à savoir le sujet (l'élève-visiteur), l'objet (le contenu des programmes éducatifs), l'agent (l'ensemble des ressources humaines et matérielles) et le milieu (l'environnement interne et externe du musée). De l'analyse de ces interactions se dégagent des modèles didactiques propres et pertinents au musée. C'est dans cette veine que quelques thèses de doctorat et quelques mémoires de maîtrise ont été déposés et soutenus.

RÉFÉRENCES

ALLARD, Michel, et autres (1995). « Effets d'un programme éducatif muséal comprenant des activités de prolongement en classe », *Revue canadienne de l'éducation*, vol. 20, n° 2, 171-180.

ALLARD, Michel, et autres (1995-1996). « La visite au Musée », *Magazine Réseau*, déc. 1995-janv. 1996, 14-19.

ALLARD, Michel, et BOUCHER, Suzanne (1991). *Le Musée et l'école*. Montréal : Hurtubise HMH, coll. « Les cahiers du Québec », 136 p.

ALLARD, Michel, et autres (1995-1996), « La visite au musée », *Magazine Réseau*, déc. 1995-janv. 1996, 14-19

BLAIS, Jean-Marc (1990). *L'Éducation dans un musée d'histoire*, mémoire de maîtrise en muséologie, Montréal : Université de Montréal.

AUSUBEL, David Paul, et ROBINSON, Floyd G. (1969). *School Learning: an Introduction to Education Psychology*. New York : Holt, Rinehart and Winston, 691 p.

BARTH, Britt-Mari (1987). *L'Apprentissage de l'abstraction : méthode pour une meilleure réussite de l'école*, Paris : Retz, 191 p.

BAY, Ann (1973). *Museum Programs for Young People: Case Studies,* Washington, DC : Smithsonian Institute, 291 p.

BOUCHER, Suzanne (1986). *Influence de deux types de visite au musée sur la réalisation d'apprentissages en sciences humaines et sur le développement d'attitudes chez des élèves du 2e cycle du primaire,* mémoire de maîtrise en éducation, Montréal : Université du Québec à Montréal, 225 p.

BURTON, Françoise, et ROUSSEAU, Romain (1989). *La Planification et l'évaluation des apprentissages.* Ottawa : Les Éditions Saint-Yves inc., 224 p.

CAMPBELL, Donald Thomas, GAGE, Nathaniel Lees, et STANLEY, Julian C. (1969). *Experimental and Quasi-Experimental Designs for Research.* Chicago : Rand McNally, 84 p.

COMMISSION DES ÉCOLES CATHOLIQUES DE MONTRÉAL [CECM] (1991). *Sondage : activités culturelles à la région ouest (1990-1991),* document de travail, Montréal.

COMMUNICATIONS CANADA (1988). *Politiques et programmes du Canada. Statistiques sur les musées canadiens 1987-1988,* Ottawa.

DAUPHIN, Sylvie (1985). *L'Acquisition de connaissances et développement d'attitudes chez des élèves de 5e année en regard d'une visite guidée au musée,* mémoire de maîtrise en éducation, Montréal : Université du Québec à Montréal, 115 p.

DESROSIERS-SABBATH, Rachèle (1993). *L'Enseignement et l'hémisphère cérébral droit,* Québec : Presses de l'Université du Québec, 219 p.

DUPUIS, Jean-Claude, et LAFOREST, Mario (1983). *Je réfléchis... Les Sciences humaines au primaire,* document de présentation, Montréal : Lidec, 168 p.

DUSABLON, Céline (1989). *Effets d'un programme éducatif muséal comprenant des activités de préparation et de prolongement en classe sur la réalisation d'apprentissages en sciences humaines et sur le développement d'attitudes positives à l'égard du musée et des sciences humaines chez les élèves de 5e année primaire,* mémoire de maîtrise en éducation, Montréal : Université du Québec à Montréal, 249 p.

FAUBLÉE, Élisabeth (1992). *En sortant de l'école... Musées et patrimoine,* Paris : Centre national de documentation pédagogique, Hachette, 142 p.

GAUTHIER, Christine, (1993). *L'Évolution des programmes d'études des écoles primaires et secondaires publiques catholiques francophones du Québec (1841-1992) et leur préoccupation muséale,* maîtrise en éducation, Montréal : Université du Québec à Montréal.

GEE, M. (1979). « Canada », *Les Musées et les enfants,* Paris : UNESCO, Ulla Kedding Olofsson (dir.), 64-73.

GROUPE DE RECHERCHE SUR L'ÉDUCATION ET LES MUSÉES [GREM], (1991). *Musée de la Nouvelle-France, prolégomènes à l'élaboration d'une politique de communication: les musées de la région de Québec.* avril, (manuscrit inédit). Montréal : département des sciences de l'éducation, Université du Québec à Montréal.

LAFONTAINE, Raymond, et LESSOIL, Béatrice (1984). *Êtes-vous auditif ou visuel?,* Verviers : Marabout, 224 p.

LAMBERT, Ginette (1982). *L'Élaboration d'un instrument de mesure de la compréhension de concepts au cours primaire,* mémoire de maîtrise en éducation, Montréal : Université du Québec à Montréal, 272 p.

LEGENDRE, Renald (1993). *Dictionnaire actuel de l'éducation,* 2e éd., Montréal : Guérin, Paris : Eska, 1500 p.

MICHAUD, Marie-Martine (1992), *Création d'un guide d'outils pédagogiques et didactiques pour une mise en valeur du patrimoine* (Centre d'histoire de Montréal), maîtrise en études des arts, Montréal : Université du Québec à Montréal.

MINISTÈRE DE L'ÉDUCATION DU QUÉBEC, direction générale du développement pédagogique (1981). *Programme d'éducation préscolaire,* Québec : service du primaire, direction des programmes, gouvernement du Québec, 43 p.

NIE, Norman H., et autres (1975). *SPSS: Statistical Package for the Social Science*, 2ᵉ éd., New York : McGraw-Hill, 676 p.

PAQUIN, Maryse (1994). *L'Impact de la contribution de l'agent d'éducation muséale sur l'acquisition de connaissances et la compréhension de concepts en sciences humaines et sur le développement d'attitudes envers le musée et les sciences humaines chez les élèves de la quatrième année du primaire réalisant un programme éducatif muséal en trois étapes*, doctorat en éducation, Université du Québec à Trois-Rivières, 262 p.

PINARD, Yolande, et LOCAS, Claude (1982). *Trois expériences d'utilisation des musées : Centre National d'exposition à Jonquière, Musée de l'Île-Saint-Hélène, Musée et Centre d'interprétation de la Haute-Beauce*. Québec : direction de la technologie éducative, gouvernement du Québec, 115 p.

SOCIÉTÉ DES MUSÉES QUÉBÉCOIS (1991). *L'Effervescence muséale au Québec,* Québec, 38 p.

TOUSIGNANT, Daniel (1994) *Proposition d'adaptation d'un modèle muséal pour l'utilisation du Planétarium à des fins pédagogiques*, maîtrise en éducation, Montréal : Université du Québec à Montréal.

VADEBONCOEUR, Guy (1982). « Le Musée de l'Île-Sainte-Hélène et le monde scolaire», *Musées*, vol. 5, n° 1, mars, 5-7.

Annexe
Programme éducatif

Activités de préparation

Les classes du groupe expérimental ont été préparées à la visite au musée par une approche centrée sur l'enfant. Les enfants devaient explorer le concept de train à partir d'exemples. Trois activités ont été réalisées.

Lors de la première activité, les enfants devaient, à l'aide de jouets, découvrir et décrire les caractéristiques essentielles du train.

À la deuxième activité, les enfants devaient décrire des illustrations, expliquer les ressemblances ainsi que les différences entre les trains d'aujourd'hui et ceux d'autrefois.

Finalement, lors de la troisième activité, les enfants devaient rassembler les pièces d'un casse-tête ayant pour objet quatre groupes de personnes travaillant au service ferroviaire : le chef de train, le mécanicien, le conducteur et l'aiguilleur. Ils devaient ensuite les décrire.

Les classes du groupe contrôle complétaient les mêmes activités. Toutefois, l'approche était centrée sur l'animatrice qui présentait et expliquait, sans solliciter la participation des enfants, les jouets, les dessins ou les parties du casse-tête.

Activités au musée

Les activités au Musée ferroviaire canadien de Saint-Constant se déroulaient l'avant-midi et duraient environ une heure trente minutes. À l'arrivée, les enfants, l'enseignant et les parents accompagnateurs étaient accueillis par l'animatrice. Elle présentait brièvement le musée, effectuait un retour sur les activités vécues en classe et énumérait les consignes.

Les enfants du groupe expérimental ont complété trois activités. L'animatrice posait des questions ouvertes dans le but d'amener les enfants à découvrir les caractéristiques des objets présentés, à les identifier et à trouver leur utilité.

Lors de la première activité, l'animatrice remettait à chaque enfant un macaron sur lequel un dessin était collé. Les enfants devaient observer le dessin et le décrire. Durant la visite, lorsqu'ils avaient découvert l'objet correspondant à l'illustration de leur macaron, ils devaient l'indiquer à l'animatrice.

Lors de la deuxième activité, les enfants devaient observer des dessins, les décrire, puis regarder à l'intérieur de wagons pour essayer de découvrir les objets correspondants.

Enfin, durant la troisième activité, les enfants devaient mimer en se costumant le rôle du conducteur et du chauffeur de train.

Lors de ces activités, les enfants observaient le tramway, la gare, la partie extérieure des wagons, la première locomotive, le chasse-pierres, la locomotive à vapeur, la cloche, l'intérieur d'une locomotive, l'intérieur de différents wagons, le fourgon de queue, les panneaux de signalisation, la draisine, l'aiguilleur, le chasse-neige et le pont tournant.

Les classes du groupe contrôle réalisaient une visite guidée qui ne comportait aucune activité particulière.

Activités de prolongement

Les activités de prolongement se sont déroulées en classe. Elles duraient environ une heure.

Lors d'une première activité, les enfants des classes du groupe expérimental s'exprimaient librement sur ce qu'ils avaient vu lors de la visite au musée et sur ce qu'ils avaient retenu.

La deuxième activité avait pour objectif d'aider les enfants à décrire une illustration pour distinguer les différences comme les ressemblances entre les voyages en train d'autrefois et ceux d'aujourd'hui.

La troisième activité se faisait à partir du dessin incomplet illustrant une locomotive à vapeur. Les enfants devaient identifier l'élément manquant, le décrire et le retrouver parmi une série de pièces.

La quatrième activité portait sur les différentes sortes de wagons. Les enfants devaient découvrir des objets les caractérisant, les décrire et les placer au bon endroit. À la fin des activités, les enfants devaient, à l'aide d'illustrations, revoir tous les concepts étudiés.

Les enfants des classes du groupe contrôle réalisaient les mêmes activités en utilisant le même matériel. Cependant, l'animatrice expliquait les images et les dessins. Les enfants écoutaient et regardaient. L'animatrice faisait elle-même la synthèse de tous les concepts étudiés.

EN GUISE DE CONCLUSION

Michel Allard

Que de chemin parcouru! Voilà la première réflexion qui surgit à la lecture du présent ouvrage collectif regroupant les exposés prononcés lors du troisième colloque organisé en 1995, à l'occasion du congrès annuel des Sociétés savantes, par le Groupe d'intérêt spécialisé sur l'éducation et les musées (GISEM).

Que de chemin parcouru depuis 10 ans, soit depuis le premier colloque sur l'éducation et les musées préparé par le Groupe de recherche sur l'éducation et les musées (GREM); colloque qui fut suivi d'un second organisé lui aussi par le GREM à Montréal en 1990 à l'Université du Québec à Montréal. Par la suite, le GISEM prit la relève et organisa, dans le cadre des Sociétés savantes, des colloques sur le même sujet d'abord à l'Université Carleton en 1993, puis à l'Université de Calgary en 1994 et à l'Université du Québec à Montréal en 1995.

Que de chemin parcouru quant au nombre de chercheurs et d'étudiants qui se consacrent à des travaux ayant pour objet l'éducation muséale. Alors qu'en 1985, on comptait à peine quatre ou cinq universitaires et guère plus d'étudiants de deuxième cycle. Dans le présent ouvrage, on dénombre plus d'une dizaine d'universitaires et autant d'étudiants inscrits aux grades supérieurs (2^e et 3^e cycle), sans compter les professionnels des musées.

Que de chemin parcouru quant aux principaux thèmes de discussion. Lors du colloque de 1985, deux grandes questions avaient capté l'attention et fait l'objet de discussions vigoureuses et parfois âpres.

Une première pouvait se formuler ainsi : quelle est la place de la fonction éducative dans l'organisation d'un musée? Pour certains, toutes les fonctions traditionnellement dévolues au musée comme la recherche, la conservation et l'exposition d'objets comportaient un élément éducationnel. Par conséquent la fonction éducative ne pouvait exister en elle-même et pouvait encore moins se traduire dans une unité administrative. Pour d'autres, au contraire, l'éducation était une fonction caractéristique du musée, non pas subordonnée mais égale aux autres fonctions. Par conséquent, elle devait s'inscrire dans les politiques organisationnelles de chaque musée. Que de débats houleux dont nous fûmes témoins!

Une seconde question beaucoup plus délicate avait trait aux rôles respectifs du musée et de l'école. D'une part, certains soutenaient que le musée, dans l'élaboration de programmes éducatifs, ne devait à aucun prix tenir compte des programmes scolaires, afin de ne pas le subordonner à l'école et de préserver sa spécificité propre. D'autre part, certains soutenaient que le musée pouvait élaborer ses propres programmes éducatifs sans tenir compte des programmes scolaires, mais que, s'il désirait s'inscrire dans une démarche éducative au service des élèves, il devait en tenir compte. En lisant les actes du présent colloque, comme semblent dépassées les discussions que ces questions ont provoquées.

Aujourd'hui, tous admettent que la fonction éducative s'intègre au musée au même titre que la recherche, la conservation et l'exposition. Toutefois, il appartient à chaque musée, compte tenu de sa spécificité, de déterminer des modalités de son intégration et les modes de son expression.

Quant à la question relative aux programmes éducatifs, la recherche d'une adéquation entre ceux-ci et les programmes scolaires ne signifie plus la mise en place d'une relation de subordination, mais l'instauration d'un partenariat où chacun trouve son compte. D'autant que les éducateurs de musée ont compris qu'un programme scolaire ne se limite pas à une description de contenu mais inclut aussi des objectifs d'ordre cognitif, affectif, sensitif et esthétique

ainsi que des démarches, des stratégies et des moyens. D'ailleurs, les intervenants en milieu scolaire reconnaissent que le programme éducatif d'un musée ne saurait se confiner au seul programme d'études en vigueur dans les écoles mais doit comporter une ouverture sur le monde.

Que de chemin parcouru sur le plan théorique! Alors qu'en 1985, plusieurs participants déploraient l'absence de modèles propres à l'éducation muséale et réclamaient des chercheurs qu'ils en fissent l'une des priorités de leurs travaux sinon la seule. La plupart des intervenants, en 1995, sans pour autant avoir délaissé cette voie de recherche, s'appuient maintenant sur des modèles validés et particuliers à l'éducation muséale. De fait, l'éducation muséale se définit de plus en plus comme un champ d'étude possédant son objet propre. Sans souscrire à l'idée qu'elle soit une science, il faut reconnaître qu'elle a développé et continue à développer sa propre épistémologie d'où découlent des problématiques originales et des méthodes de collecte et d'analyse de données, sinon spécifiques, du moins adaptées à son objet.

Que de chemin parcouru quant à la place et au rôle accordés au public! Car, au-delà du débat sur la fonction éducative du musée, c'est le public qui est visé. On ne peut concevoir un musée sans public. Sans ce dernier, le musée pourrait se contenter d'accumuler des objets et de les conserver dans des réserves, voire des hangars. Sans le public, le musée n'existe pas. Toutefois, tout en admettant le public à visiter le musée, on peut faire en sorte qu'il lui appartienne de s'ajuster aux œuvres exposées. Dans ces circonstances, il doit s'adapter dans la mesure où il le peut. Les objets existent. Il lui appartient de faire l'effort nécessaire pour en dégager la signification et pour en comprendre le sens. Or, en reconnaissant que la fonction éducative du musée doit être placée sur le même pied que les autres fonctions, on majore le rôle du public. Il appartient au musée, non seulement d'exposer les œuvres, mais aussi de prendre les moyens pour que le public y ait accès et qu'il puisse se les approprier. Valoriser la fonction éducative du musée, c'est l'ouvrir à des heures qui conviennent au public; c'est prévoir des aires de repos et de

restauration; c'est accrocher les œuvres de façon à faciliter leur com-
préhension; c'est soigner leur présentation; c'est élaborer des
stratégies de communication; c'est utiliser des supports audiovisuels
ou informatiques; c'est, comme dans le présent ouvrage, conduire
des recherches axées sur le public.

C'est dans cette perspective que Pierre Ansart étudie la place
du musée dans une société que l'on qualifie de postmoderne ou que
Marcel Brisebois se demande si l'éducation à l'art n'est pas réservée
au seul spécialiste. Au-delà de ces interrogations que d'aucuns pourront
qualifier de futiles et d'inutiles, l'insertion du musée dans la société,
par l'intermédiaire du public qui le fréquente, devient objet d'in-
terrogation et sujet de réflexion. En fait, ces deux auteurs, l'un
sociologue et l'autre directeur de musée, discutent de la place de cette
dernière institution culturelle et de toutes les institutions culturelles
dans la société. Dans le contexte actuel, doit-on comprendre leur
rôle à titre d'institution, de gardienne et de transmettrice de valeurs
ou d'industrie génératrice de profits?

Dans la section suivante, les auteurs prennent le parti d'illustrer
le rôle du musée à titre d'agent culturel. Il ressort une série d'études
abordant cette question sous plusieurs angles à la fois complémen-
taires et convergents. Le musée remplit-il dans le domaine de
l'éducation une fonction générale et générique qui remet en cause le
concept même d'éducation (Jean-Claude Deguire)? Oui, répond
tout d'abord Barbara Soren, car le musée doit être considéré comme
un lieu d'éducation continue dont la fréquentation ne saurait se
limiter à quelques années. Dans cette perspective, il doit tenir
compte, dans son organisation et dans sa programmation, de tous
les groupes d'âge et de tous les stades de développement intel-
lectuel. Oui, poursuit Michel Huard, car le musée implique par ses
choix une démarche critique à laquelle tous ne sauraient adhérer.
Susciter voire provoquer la critique fait partie de la notion même de
musée, puisque tout choix d'objets implique des choix porteurs
intrinsèquement de controverses. Mais alors, répond Francine
Lelièvre, directrice de Pointe-à-Callière, il faut intégrer la fonction

éducative et par conséquent critique à tous les paliers de l'organisation du musée. Le risque de la banaliser devient moindre, si elle fait partie intégrante de tous les paliers organisationnels du musée. Mais alors peut-on emprunter à l'approche dite commercialisation quelques stratégies? se demande Ginette Cloutier. Ne risque-t-on pas alors de soumettre le musée aux seules lois du marché et de considérer la rentabilité comme objectif ultime? N'est-ce une perspective nouvelle qui, jusqu'à un certain point, pourrait contredire le rôle que la vulgarisation scientifique doit jouer dans la formation du citoyen? C'est la voie de réflexion sur laquelle nous entraîne Laurence Simoneaux. Enfin, malgré toutes ces interrogations, fondamentales, sur la fonction éducative du musée et aussi sur son rôle au sein de la société, Allard et Boucher croient que l'on n'est pas encore parvenu à dégager plusieurs modèles éducatifs et pédagogiques qui consacrent le rôle particulier du musée et qui lui confèrent un statut particulier dans l'ensemble des institutions culturelles. Le débat, malgré tout, persiste. Toutefois, les perspectives s'élargissent et exigent une redéfinition de la fonction éducative du musée et de sa fonction dans la société. Néanmoins, soumis aux compressions budgétaires, le public sera-t-il restreint à son seul rôle de visiteur et lui fermera-t-on l'accès au musée comme source documentaire de nature éducative? C'est la question que se pose Michelle Gauthier pour clore cette partie de l'ouvrage.

Que de chemin parcouru quant à l'étude du visiteur, objet de la section suivante. Aux quelques études quantitatives relatives à leur nombre, à leur âge, à leur profession, à leur sexe et à leur origine sociale, ont succédé des recherches beaucoup plus précises qui tentent de cerner leur fonctionnement, que ce soit sous l'angle de l'affectivité (Monique Sauvé-Delorme) ou des bénéfices (Hélène Lefebvre) retirés de la visite au musée. Quelques chercheurs ont orienté leurs travaux vers des segments de visiteurs qui jusqu'à maintenant avaient presque été laissés pour compte. Bernard Lefebvre se penche sur un groupe de plus en plus important de visiteurs muséaux mais jusqu'à maintenant très négligé, les aînés. Quant à Jean-Pierre Cordier, il

s'intéresse aux regroupements familiaux qui, lors des fins de semaine et des périodes de vacances, hantent parfois bruyamment les salles silencieuses des musées. Quant à Andrea Weltzl-Fairchild, Colette Dufresne-Tassé, Pascale Poirier et Richard Lachapelle, ils témoignent de l'expérience esthétique du visiteur dans un musée d'art. Expérience laissée souvent pour compte parce que difficile à cerner, à déterminer et à interpréter. Enfin, pour clore cette section, Marie-Andrée Brière met en relief la complexité de la démarche d'appropriation, du visiteur qui ne se déroule pas toujours progressivement et harmonieusement mais prend l'allure d'un va-et-vient continuel et incessant. Et voilà, le mot est écrit, on considère désormais que la démarche du visiteur relève de l'appropriation. Mais comment peut-on favoriser cette démarche? C'est à la quête de moyens que nous convient les chercheurs qui, dans la section suivante, exposent le fruit de leurs travaux.

Que de chemin parcouru depuis le temps où la visite animée par un guide récitant machinalement son boniment était le seul moyen pour faciliter le parcours du visiteur. Nadia Banna nous entretient des différents modes d'intervention qui favorisent l'appropriation du musée tout en respectant les caractéristiques de chacun dans le cadre d'une visite guidée à l'intention des adultes. Vicki A. Green explique comment des trousses deviennent gardiennes et porteuses de la mémoire collective. Toutefois, les moyens éducatifs ne sauraient se limiter à l'utilisation d'un certain matériel, ils exigent l'intégration de l'action éducative dans la thématique d'une exposition. Carole Bergeron et Hélène Pagé expliquent les fondements et les conséquences pratiques qu'une telle approche implique. Quant à Isabelle Roy, elle s'attarde à démontrer la nécessité d'améliorer et de standardiser tout l'appareil éducatif des expositions itinérantes d'autant que, dans un musée, les activités éducatives peuvent, selon Luc Guillemette, se dérouler sous forme d'atelier complétant et maximalisant l'expérience muséale du visiteur. Envisagées dans cette perspective, les pratiques éducatives éclatent; le cas d'un centre d'artiste tel qu'exposé par Aiofe MacNamara l'illustre fort bien.

Enfin, Richard Desjardins, par l'analyse du contenu du Cosmodôme, explique comment un musée peut devenir un moyen privilégié pour l'enseignement de la géographie. Somme toute, de nombreuses voies diversifiées s'offrent. Il appartient à chaque musée de choisir celle qui lui convient le mieux en vue de maximiser l'expérience du visiteur. Nous voilà loin de l'uniformité due à l'utilisation abusive de la traditionnelle visite guidée où l'exposé magistral n'était élaboré qu'à partir d'un contenu, sans le souci du public.

Que de chemin parcouru, car l'évaluation des nouvelles pratiques ne se limite plus à demander aux visiteurs s'ils ont apprécié ou non leur visite au musée. Au fil des ans, la notion d'évaluation s'est considérablement élargie et peaufinée. Comme l'explique Maryse Paquin, on peut s'interroger sur l'impact de l'agent d'éducation, éducateur de musée ou enseignant, ou encore sur les activités offertes aux adolescents, relevé préalable à tout jugement porté sur leur qualité (Lemerise et Soucy). On peut aussi, au-delà de simples données statistiques, cerner les caractéristiques et les conséquences de la présence d'adolescents au musée. Doit-on, dans leur cas comme dans celui des autres catégories de visiteurs, s'inspirer de pratiques éducatives ayant cours à l'école? demande Colette Dufresne-Tassé. Voilà ce qui entraîne la conception et l'expérimentation de modèles d'évaluation propres aux sites historiques. Marie-Claude Larouche et Anik Meunier nous font part des travaux originaux qu'elles ont conduits dans ce domaine. Bref, le concept d'évaluation s'inscrit dans une démarche visant à juger et surtout à améliorer la qualité de la fonction éducative des musées. Enfin, Lise filiatrault évalue dans quelle mesure le musée est un lieu d'apprentissage sur le plan cognitif et si la démarche de type inductif favorise davantage l'apprentissage que la démarche déductive. Elle conclut par l'affirmative dans le premier cas. Quant à la seconde question, la recherche faite auprès d'une centaine d'élèves de la maternelle révèle que le musée peut être considéré comme un milieu neutre, c'est-à-dire ne favorisant pas une démarche plutôt qu'une autre.

Que de chemin parcouru... notre première impression résiste à l'analyse. Cet ouvrage le démontre. L'éducation muséale se caractérise, se fonde et se développe. Nous sommes loin, du moins au Québec et au Canada, d'une conception étriquée de l'éducation limitée à une simple transmission de connaissances stéréotypées. Pour le Groupe d'intérêt spécialisé sur l'éducation et les musées, il lui reste à poursuivre l'œuvre entreprise, à la raffiner et à la compléter.

Les auteurs rendent hommage aux deux professeures qui ont constitué avec eux le comité de lecture, Colette Dufresne-Tassé, de l'Université de Montréal, et Andrea Weltzl-Fairchild de l'Université Concordia. Ils remercient également Marlaine Grenier pour son excellent travail de secrétariat. Marie-Claude Larouche, présidente du Groupe d'intérêt spécialisé sur l'éducation et les musées en 1995, assistée d'Anick Meunier du GREM, a assumé l'organisation et le suivi du colloque de Montréal dont cet ouvrage est issu.

M. A. et B. L.

AGMV
MARQUIS
Québec, Canada
1997